全国高等院校艺术设计规划教材

艺术设计概论
（第二版）

席跃良 编著

清华大学出版社
北京

内 容 简 介

本书是全国高等院校艺术设计规划教材之一，2017年完成的再版，是为满足"设计概论"教学第一线的实际需要，在第一版的基础上，结合多年来作者课堂经验与教改成果而编写的。本书系统地研究并介绍了设计的基本理论、发展历史、设计领域、设计方法和设计师职责等相关理论课题，全面指导学生提高艺术与设计的专业知识和技能。全书共8章，从设计的原理、设计的特征、视觉传达设计、产品设计、环境设计、古代的设计、现代设计的发展、设计的主体等方面进行了深入浅出的理论阐述。

本书既可作为高等艺术与设计院校及相关专业本科教学的主教材，也可作为艺术爱好者的学习用书。

本书封面贴有清华大学出版社防伪标签，无标签者不得销售。
版权所有，侵权必究。举报：010-62782989，beiqinquan@tup.tsinghua.edu.cn。

图书在版编目(CIP)数据

艺术设计概论/席跃良编著.—2版.—北京：清华大学出版社，2018(2024.3重印)
(全国高等院校艺术设计规划教材)
ISBN 978-7-302-48918-4

Ⅰ.①艺… Ⅱ.①席… Ⅲ.①艺术—设计—高等学校—教材 Ⅳ.①J06

中国版本图书馆CIP数据核字(2017)第286647号

责任编辑：刘秀青 陈立静
封面设计：刘孝琼
责任校对：李玉茹
责任印制：杨 艳

出版发行：清华大学出版社
 网　址：https://www.tup.com.cn, https://www.wqxuetang.com
 地　址：北京清华大学学研大厦A座　**邮　编**：100084
 社 总 机：010-83470000　**邮　购**：010-62786544
 投稿与读者服务：010-62776969, c-service@tup.tsinghua.edu.cn
 质量反馈：010-62772015, zhiliang@tup.tsinghua.edu.cn
 课件下载：https://www.tup.com.cn, 010-62791865

印 装 者：三河市君旺印务有限公司
经　销：全国新华书店
开　本：190mm×260mm　**印　张**：22　**字　数**：532千字
版　次：2010年4月第1版　2018年1月第2版　**印　次**：2024年3月第8次印刷
定　价：69.80元

产品编号：067064-01

第二版前言

在我国高等艺术教育转型发展的今天，为满足各地院校、师生在教材使用中的实际需求，为使本教材的内容和含量更新颖、更紧密地贴近大数据、信息化时代的脉搏，为深入贯彻国务院学位委员会办公室增设艺术学科门类、教育部新颁布的专业目录——艺术设计专业升格为"设计学"一级学科的精神，拟对本书进行梳理与再版。再版中，对原书做出了如下修订。

（1）按照教育部专业目录规范，将"艺术设计"调整为"设计"和"设计学"。正像我们亲身经历的：20世纪90年代将"工业设计"调整为"艺术设计"一样，这是时代发展和教育教学第一线的实际需要。

（2）为使本书知识结构更具先进性、科学性、经典性等特色，除了相关内容与当代学科前沿语境保持一致外，在书中相关章节内增加了与"信息化设计""互联网+现代设计"及"新媒体设计"方面的一些切切实实的教学内容，对一些重复叙述、观念需转型之处进行了删改、兼并和凝炼，调整修改内容近三分之一。

（3）全书除经典性、历史性、代表性方面较难变动的插图外，对三分之二的图片和案例做了更新，是从国内外最新资料、各地院校师生优秀范作中选取的（图片佚名者，因一时无法查找，在此致歉）。

设计，从本质上讲是一种具有功能性的创作思维活动的过程。它可以使人从不同的侧面去认识和理解事物；它是一种创新，不断突破先前的惯性思维定式，而创造出一种新颖的、高人一筹的设计方式。设计扎根在现实的土壤中，社会生活源源不断地触发人们的设计灵感，这些灵感经由设计师运用相关的图形、图像、文字等信息语言表达出来。因而，人们眼中一切美妙的事物，都可以借助设计将意念转变成有形的现实空间。

设计满足了人们审美的多种需求，为人们带来了多样化的选择和多样化的艺术形式，诸如环境、服装、产品、网络、家具、广告、招贴、影视、书籍装帧、三维动画等。设计对于设计师来说，首先是要让大众欣赏继而接受并认同，因为归根到底设计作品是要给人看、给人用的，要有审美和使用价值才有意义，因而故弄玄虚的创意设计是无意义的。设计这门艺术，与生俱来地负载着特有的美学规律，与世界上所有具有规律的事物一样，美学的规律深奥博大，并与各门学科相互渗透，不是个体行为。设计师也只是运用自己对美学规律的"一孔之见"进行设计，可能是完美的，也可能不够完美。设计作品不仅仅是让一部分人使用与鉴赏，生活中更多地讲究适用加美观，设计是为人民服务的。如果我们做到了这一点，那就会成为一位受广大消费者拥戴的设计师。

设计作为以艺术学和工程技术学相结合为基础的体系，不同于技术设计（机械和电气设计），技术设计旨在解决物与物之间的关系，主要涵盖内部功能、结构、原理、组装等技术因素；设计在解决物与物关系的同时，还侧重解决物与人的关系，涉及设计品的外观造型、形体布局、操纵安排、饰面效果、色彩调配等艺术因素，同时还要考虑设计对人的心理、生理的作用，从而提高产品的市场竞争力。正如有的时装设计师所说，他设计的不是女装，而是女性本人——她的外貌、姿态、情感和生活风格。因此，虽然设计师直接设计的是产品，

Preface 第二版前言

但间接设计人的行为和观念、人的形象和生活方式，是设计师的真正目的。设计要受到文化的制约，同时它又在设计某种文化类型，设计师通过设计可以改变文化价值。设计是艺术和科技、经济、文化的融合，集成性和跨学科性是它的本质特性。

当我们悄然进入21世纪这样一个知识经济、信息化的"大数据+创新设计"时代时，随着这种高速发展，社会结构和人们的生活全面改观，社会对设计人才的需求内涵也发生着深刻变化；对人才的素质也提出了更高的要求；设计教育的内涵、方法、学科专业设置也因此发生了巨大的变化；设计学学科专业的设置及构架正在朝着适合市场需求与时代同步的新途径和新方向发展。本书作为全国高等院校设计学科规划教材系列之一，正是为融入这一大时代的"大设计"理想，为满足"设计概论"课程教学需要而编写。

本书再版，是在第一版构架基础上进行的。全面、系统地讲述了设计的基本理论、发展历史、设计领域、设计方法等方面的内容，并结合设计实践教学的规律，突出设计学科各专业与高等学校艺术与设计教育的特色，全面指导学生提高艺术与设计的专业知识和技能。全书共8章，内容为：设计的原理、设计的特征、视觉传达设计、产品设计、环境设计、古代的艺术设计、现代艺术设计的发展、设计的主体，深入浅出地进行了理论分析。通过本书的学习，使学生明确了解我国设计的教学趋向；了解国内外设计的实践、组织管理的发展动态；掌握设计学科各专业知识技能的一般规律和方法；能熟练地配用、选用设计技能和相关器材；遵循设计—制作—施工等不同阶段、层次工艺技术的特殊规律，规范实践和指导专业设计；熟练地掌握设计和操作秩序，并能有效地投入设计的组织与管理过程。

在本书的再版修订过程中，得到了上海杉达学院领导和有关部门的大力支持与帮助，得到清华大学出版社"高等院校艺术设计规划教材"编委会的悉心指导，感谢本书责任编辑在图书出版过程中所给予的诸多帮助，以及相关任课教师及许多同学的协助，在此一并致谢。

由于时间紧迫，对信息时代瞬息万变的设计形态的探索正处在进行时，理论的思辨与归纳尚在探索之中，加之作者水平所限，书中难免存在疏漏和不足之处，敬请专家和广大读者批评指正。

前言 Preface

　　设计，从本质上讲是一种具有功能性的创作思维活动的过程。它可以使人从不同的侧面去认识和理解事物；它是一种创新，不断突破先前的惯性思维定式，创造出一种新颖的、高人一筹的设计方式。设计扎根在现实的土壤中，社会生活源源不断地触发人们的设计灵感，这些灵感经由设计师运用相关的图形、图像、文字等信息语言表达出来。因而，人们眼中一切美妙的事物，都可以借助设计将意念转变成有形的现实空间。

　　艺术设计满足了人们审美的多种需求，为人们带来了多样化的选择和多样化的艺术形式，诸如环境、服装、产品、家具、广告、招贴、网页、书籍装帧、三维动画……艺术设计对于设计师来说，首先是要让大众欣赏继而接受并认同，因为归根到底设计作品是要给别人看、给别人用的，要有审美和使用价值才有意义，因而故弄玄虚的创意设计是无意义的。设计这门艺术，与生俱来地负载着特有的美学规律，与世界上的所有具有规律的事物一样，美学的规律深奥博大，并与各门学科相互渗透，不是单一的个体行为。设计师也只是运用自己对美学规律的"一孔之见"进行设计，可能是完美的，也可能不够完美。设计作品不仅仅是让一部分人使用与鉴赏，生活中更多地要讲究适用加美观，设计是为人民服务的。如果我们做到了这一点，那就会成为一位受广大消费者拥戴的设计师。

　　20世纪初我国引进了西方设计的理念，虽然那时没有使用"设计"或"艺术设计"这样的术语，然而长期以来，艺术设计的教育实践一直持续发展着。当然，相当长时间内是局限在"工艺美术""工艺装饰""民间工艺"和"美工"这么一个不大的范围内，甚至在"艺术"的眼光下，把设计看成一门"匠气""俗气"的"手艺"。改革开放后，自20世纪80年代始，我国许多工科与艺术院校陆续创办了"工业设计"专业；90年代又纷纷更名为"艺术设计"专业。特别是进入21世纪以来，形势发生了根本性的变化，艺术设计迅速融入全球信息化、网络化的轨道中，成为不容忽视的巨大产业。

　　艺术设计作为以艺术学与工程技术学结合为基础的体系，不同于技术设计(机械和电气设计)。技术设计旨在解决物与物之间的关系，主要涵盖内部功能、结构、原理、组装等技术因素；艺术设计在解决物与物关系的同时，还侧重解决物与人的关系，涉及设计品的外观造型、形体布局、操纵安排、饰面效果、色彩调配等艺术因素，同时还要考虑设计对人的心理、生理的作用，从而提高产品的市场竞争力。正如有的时装设计师所说，他设计的不是女装，而是女性本人——她的外貌、姿态、情感和生活风格。因此，虽然艺术设计师直接设计的是产品，但间接设计人的行为和观念、人的形象和生活方式，是设计师的真正目的。设计要受到文化的制约，同时它又在设计某种文化类型，设计师通过设计可以改变文化价值。艺术设计是艺术和科技、经济、文化的融合，集成性和跨学科性是它的本质特性。

　　当我们悄然进入21世纪这样一个知识经济、信息化的时代时，随着我国经济的高速发展、社会结构和人们的生活全面改观，社会对艺术设计人才的需求内涵也发生了变化，对人才的素质也提出了更高的要求，艺术设计教育的内涵、方法、专业设置也因此发生了巨大的变化。设计专业的设置及构架应寻找适合市场需求与时代同步的新途径和新方向。中国作为一个发展中国家，设计教育规模却是全球第一。据不完全统计，中国现在艺术、设计类院

Preface 前言

校，包括开设艺术、设计类专业的高校有700~800所。但设计在我国仍属于一门新兴的学科，存在着诸多的不完善之处。它不仅要发展和巩固已有的成果，而且要解决存在的问题，例如：院校之间雷同的学科体系、雷同的教学手段和教学内容，以及如何扩展和延伸新的专业方向。增加学生的实践机会，才能培养出合格的符合社会需求的人才，这是目前设计教育、教学亟待解决的问题。面对中国经济的发展和加入WTO给中国设计教育带来的机遇和挑战，如何面对机遇和挑战，与世界设计教育接轨，并保持独立性和民族化内涵，创立具有中国特色的教育体系，是我们当前亟待解决的问题。本书作为全国高等院校艺术设计规划教材系列之一，为解决这类问题，同时也为满足"艺术设计概论"课程教学需要而编写。

　　本书系统讲述了艺术设计的基本理论、发展历史、设计领域、设计方法等方面的内容，并结合设计实践教学的规律，突出设计专业方向与高等学校艺术设计教育的特色，全面指导学生提高艺术设计的专业知识和技能。全书共分8章，分别对艺术设计的基本原理、艺术设计的特征、视觉传达设计、产品设计、环境设计、古代的艺术设计、现代艺术设计的发展、艺术设计的主体内容，深入浅出地进行了理论分析。通过本书学习，使学生明确了解我国艺术设计的教学趋向；了解国内外艺术设计的实践、组织管理的发展动态；掌握艺术设计专业各门类知识技能的一般规律和方法；能熟练地配用、选用设计技能和相关器材；遵循设计—制作—施工等不同阶段、层次工艺技术的特殊规律，规范实践和指导专业设计；熟练地掌握设计和操作秩序，并能有效地投入设计的组织与管理过程。

　　在本书的编写过程中，得到了上海杉达学院领导和有关部门的大力支持与帮助，得到清华大学出版社"高等院校艺术设计规划教材"编委会的悉心指导，感谢本书责任编辑在本书出版过程中所给予的诸多帮助，同时还得到了相关任课教师及许多同学的具体帮助，在此一并致谢。

　　由于时间紧迫，加之作者水平所限，书中难免存在疏漏和不足之处，敬请专家和广大读者给予批评指正。

<div style="text-align: right;">编　者</div>

目录

第1章 艺术设计的原理 ... 1

- 学习要点及目标 ... 2
- 核心概念 ... 2
- 引导案例 ... 2
- 1.1 艺术设计概述 ... 4
 - 1.1.1 艺术设计的含义 ... 4
 - 1.1.2 设计的本质 ... 5
- 1.2 设计学学科的确立 ... 8
 - 1.2.1 设计学学科的方向 ... 8
 - 1.2.2 设计学科的史论研究 ... 11
 - 1.2.3 设计学的学科框架 ... 15
- 1.3 设计与形态 ... 16
 - 1.3.1 现实形态 ... 16
 - 1.3.2 仿生形态 ... 18
 - 1.3.3 抽象形态 ... 20
- 思考练习题 ... 24

第2章 艺术设计的特征 ... 25

- 学习要点及目标 ... 26
- 核心概念 ... 26
- 引导案例 ... 26
- 2.1 设计与文化 ... 27
 - 2.1.1 设计文化的内涵 ... 27
 - 2.1.2 设计文化与生活方式 ... 29
 - 2.1.3 设计文化与物质文化的整合 ... 31
- 2.2 设计与经济 ... 32
 - 2.2.1 设计与市场 ... 33
 - 2.2.2 设计创造市场 ... 34
- 2.3 设计与科学技术 ... 36
 - 2.3.1 科技发展推进现代设计 ... 36
 - 2.3.2 现代设计得益于材料革新 ... 39
 - 2.3.3 现代设计仰仗于技术进步 ... 41
- 2.4 设计与艺术 ... 43
 - 2.4.1 设计是不是艺术的问题 ... 43
 - 2.4.2 设计美的因素与形式 ... 46
 - 2.4.3 设计的审美价值及评价 ... 51
- 思考练习题 ... 54

Contents 目录

第3章 视觉传达设计 .. 55

学习要点及目标 .. 56
核心概念 .. 56
引导案例 .. 56

3.1 视觉传达设计的内涵 .. 57
3.1.1 视觉传达设计的概念 .. 57
3.1.2 视觉流程的形成与建立 .. 58
3.1.3 视觉传达设计的特性 .. 61

3.2 视觉传达设计的要素 .. 62
3.2.1 文字 .. 62
3.2.2 图像 .. 64
3.2.3 色彩 .. 67

3.3 视觉传达设计的范畴 .. 69
3.3.1 文字设计 .. 69
3.3.2 标识设计 .. 72
3.3.3 广告设计 .. 76
3.3.4 包装设计 .. 82
3.3.5 CI形象设计 .. 86
3.3.6 版式设计 .. 89
3.3.7 书籍装帧设计 .. 92
3.3.8 展示设计 .. 98
3.3.9 新媒体设计 .. 99

思考练习题 .. 108

第4章 产品设计 .. 109

学习要点及目标 .. 110
核心概念 .. 110
引导案例 .. 110

4.1 产品设计的特征 .. 111
4.1.1 产品设计的概念 .. 111
4.1.2 产品的实用功能和审美功能 .. 113
4.1.3 新产品的开发与设计 .. 116

4.2 产品设计的分类 .. 121
4.2.1 工业产品设计 .. 121
4.2.2 手工艺产品设计 .. 135

4.3 产品设计的发展趋向 .. 142
4.3.1 信息化与大数据 .. 143
4.3.2 人工智能与高新技术 .. 144

目录 Contents

4.3.3	低碳环保与绿色设计	146
4.3.4	人性化与情感产品设计	147
4.3.5	以仿生驱动设计灵感	152
4.3.6	品牌与符号化设计	154

思考练习题 …………………………………………………………………… 157

第5章 环境设计 …………………………………………………………… 159

学习要点及目标 …………………………………………………………… 160
核心概念 …………………………………………………………………… 160
引导案例 …………………………………………………………………… 160

5.1 环境设计的原理 …………………………………………………… 161
5.1.1 环境设计的含义 …………………………………………… 161
5.1.2 环境设计的目标 …………………………………………… 164
5.1.3 环境设计的空间体系 ……………………………………… 165

5.2 环境设计的特征 …………………………………………………… 167
5.2.1 环境设计的综合性特征 …………………………………… 167
5.2.2 环境设计的文化内涵 ……………………………………… 168
5.2.3 环境设计的形式特征 ……………………………………… 169
5.2.4 环境空间的动态活力 ……………………………………… 171

5.3 环境设计的领域 …………………………………………………… 172
5.3.1 城市规划设计 ……………………………………………… 172
5.3.2 建筑环境设计 ……………………………………………… 178
5.3.3 室内环境设计 ……………………………………………… 184
5.3.4 园林景观设计 ……………………………………………… 188
5.3.5 公共艺术设计 ……………………………………………… 193

思考练习题 …………………………………………………………………… 201

第6章 古代的艺术设计 …………………………………………………… 203

学习要点及目标 …………………………………………………………… 204
核心概念 …………………………………………………………………… 204
引导案例 …………………………………………………………………… 204

6.1 古代设计的源流 …………………………………………………… 205
6.1.1 原始时代设计的萌芽 ……………………………………… 206
6.1.2 上古时代的手工艺设计 …………………………………… 208
6.1.3 上古时代文字的雏形 ……………………………………… 211

6.2 中国的古代设计 …………………………………………………… 213
6.2.1 中国古代的环境设计 ……………………………………… 213
6.2.2 中国古代的产品设计 ……………………………………… 222

6.2.3　中国古代的视觉传达设计 ... 232
6.3　西方的古代设计 ... 237
　　6.3.1　古典时期的设计经典 ... 238
　　6.3.2　封建中世纪的宗教艺术 ... 245
　　6.3.3　以文艺复兴为轴心的古典设计 ... 248
思考练习题 ... 255

第7章　现代艺术设计的发展 ... 257

学习要点及目标 ... 258
核心概念 ... 258
引导案例 ... 258
7.1　现代设计的萌芽 ... 259
　　7.1.1　工业革命的发生 ... 259
　　7.1.2　工艺美术运动 ... 261
　　7.1.3　新艺术运动 ... 262
　　7.1.4　芝加哥建筑学派 ... 264
　　7.1.5　德意志制造同盟 ... 266
7.2　现代主义与现代设计 ... 268
　　7.2.1　现代主义运动的兴起 ... 268
　　7.2.2　包豪斯与现代主义 ... 274
　　7.2.3　装饰艺术与现代设计 ... 276
7.3　现代设计的新发展 ... 278
　　7.3.1　大战后的现代设计 ... 278
　　7.3.2　欧、日、美的现代设计 ... 282
　　7.3.3　后现代主义与当代设计 ... 289
　　7.3.4　中国的当代设计 ... 297
思考练习题 ... 307

第8章　艺术设计的主体 ... 309

学习要点及目标 ... 310
核心概念 ... 310
引导案例 ... 310
8.1　设计师的使命 ... 311
　　8.1.1　设计师产生的沿革及其担当 ... 311
　　8.1.2　职业设计师和当代设计师 ... 314
　　8.1.3　现代设计师的职责 ... 317
8.2　现代设计师的素养 ... 322
　　8.2.1　现代设计师的素质 ... 322

8.2.2　现代设计师的知识和技能 .. 322
8.3　现代设计师能力的培养 ... 328
　　8.3.1　创造性能力的培养 .. 328
　　8.3.2　创造性思维方法 .. 330
　　8.3.3　综合性能力的培养 .. 332
　思考练习题 .. 337

参考文献 ..338

第1章

艺术设计的原理

学习要点及目标

* 要求掌握设计的基本概念，明确含义、原理和本质。
* 理解设计学科的发展方向、设计科学理论观念和学科构建框架。
* 了解设计的构成形态及其表现规律，认识现实形态、仿生形态、抽象形态的形象语言。
* 掌握设计的综合性、边缘学科性质。

核心概念

创造性的思维活动　人工性　手工设计　设计形态　设计审美　设计方法与方法论

设计，之所以能成为一门独立学科，并被确立为艺术门类中的一级学科——设计学，一方面，由于设计与社会的物质、生产及科学技术的紧密关系，这使得设计本身具有自然科学的客观特征；另一方面，由于设计与一定的社会政治、经济、文化、艺术之间存在的关系，又使之有着特殊的意识形态色彩。这两个方面的特点，构成了设计学科独特的、包含多种专业的艺术性质。

引导案例

人与动物最本质的区别是，人有意志和思维，动物只仰仗本能的自然行为而生存，它们的命运总被自然所左右。人类能发挥主观能动性，利用客观条件来改变生存环境，如发明了工具耕种庄稼、生产粮食，养蚕植棉、纺织制衣。人类创造发明并驾驭的汽车、火车、航天器、现代建筑、高新技术、信息网络、虚拟现实、大数据时代……都与现代设计密切相关，成为这些创造与发明成果的载体。图1-1至图1-4所示均为现代设计中的丰硕成果。其中，图1-1所示为中国自行设计研制的"神舟飞船"，其系列已成功发射了10次，2016年9月"神11"发射并与天宫二号对接；图1-2所示为中国科技大2016年发布的国内首台"特有体验交互机器人"——美女佳佳在各类重要场合频频亮相；图1-3所示为国产华为手机，在2016年中国智能手机市场份额数据飙升第一，此举让所有华人扬眉吐气；图1-4(a)所示为2010上海世博会中国馆；图1-4(b)所示为2016年建成的"上海中心大厦"，是居全国第一、世界第二的摩天大楼；图1-4(c)所示为2008北京奥运会体育场馆——鸟巢；图1-4(d)所示为2008北京奥运会体育场馆——水立方。这一批新地标，是中国设计走向世界的标志性成果。

第1章 艺术设计的原理

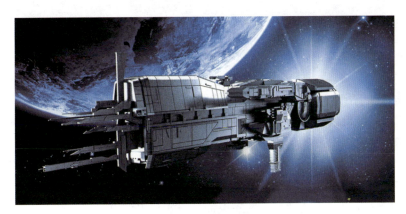

图1-1 神舟飞船

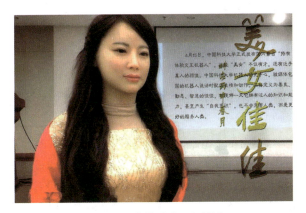

图1-2 特有体验交互机器人

图1-3 华为手机

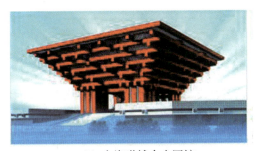

(a) 上海世博会中国馆

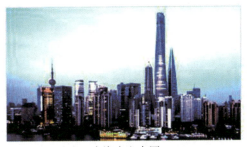

(b) 上海中心大厦

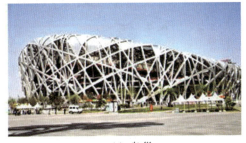

(c) 鸟巢

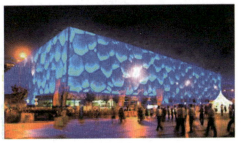

(d) 水立方

图1-4 新地标

1.1 艺术设计概述

2012年国家教育部"为贯彻落实教育规划纲要提出的要适应国家和区域经济社会发展需要,建立动态调整机制,不断优化学科专业结构的要求,对1998年印发的普通高等学校本科专业目录和1999年印发的专业设置规定进行了修订,形成了《普通高等学校本科专业目录(2012年)》"。新版目录的学科门类由原来的11个增至12个,新增艺术学门类(原艺术学属"文学"门类之下),原"艺术设计"升格并改名为"设计学"(大类、一级学科),下设艺术设计学、视觉传达设计、环境设计、产品设计、服装与服饰设计、公共艺术、工艺美术、数字媒体艺术8个二级学科(专业)和1个特设专业"艺术与科技"。其中的艺术设计学,是8个专业之一,不再是统领设计学科的大类。本书书名"艺术设计"就是"设计学"的概念,因承上启下的需要和保持学科教育教学理论的延续性,至今姑且保留这个题名。其实,"工业设计""艺术设计""设计学"在若干年后还会有新的修订,这是社会发展的必然产物。研究它的原理、实际含义还必须回到它本质的源头上去进行考察。

设计作为人类生物性与社会性的生存方式,是伴随着"制造工具的人"的产生而产生的。它从一开始就具有明确的目的性。一是实用性,是为了满足人类生存的需要;二是审美观和价值观的体现。物品在货币产生之前,用于"物易物"有选择地交换,从这个意义上说,它具有一定的商品性意识。我国古代文献《周礼·考工记》中有记载:"设色之工,画、缋、锺、筐、㡛。"其中"设"字就含陈列、安排之意,与现代意义的"设计"概念接近。早在200多年前的《大英百科全书》第一纲中,设计即充当"实用美术"的角色与"纯美术"分庭抗礼。21世纪以来,艺术的形式、科学的内核、技术的含量,充实了设计的内涵,使其成为创造物质与精神产品的一门科学。

1.1.1 艺术设计的含义

马克思曾经用"最蹩脚的建筑师"与"最灵巧的蜜蜂"相比,认为前者比后者高明,因为前者作为人,动手之前"已经在自己头脑里把它建成了","他不仅使自然物发生形式的变化,同时他还在自然物中实现自己的目的"。这种"有意识的生命活动",即创造性的思维活动中间就隐含着设计的成分。我国著名美学家王朝闻先生说过:"在一定意义上来看,人类的第一件工具和人类的第一件艺术品是有同一性的。"总而言之,设计的发生不是偶然的,它是为了满足人类的某种需要并由人类自己创造出来的,而导致这种需要产生的原因和创造这些工具物品的生理、心理条件的是人类社会与生产劳动实践。

随着人类生产活动的不断变化,在工具的加工制作过程中,美感也正是在反复实践经验的基础上开始萌芽的。人类逐步掌握了制作工具器皿的不同用途的规律,并自觉地利用这些规律来服务于自己的目的,实现目的性和规律性的统一,这正是设计美感产生的基本条件。"北京人的石器尚未定型,丁村人则略有规范,如尖状、球状、橄榄形,等等。到山顶洞人,石器不但已很均匀、规整,而且还有磨制光滑、钻孔、刻纹的骨器和许多所谓的'装饰品'。"从这里可以看出,人类设计的美感和艺术的发生,最初就是由工具制造所推动的。

在工具的制作过程中，人类逐步掌握了形式上的规律并产生了审美意味。

设计，是人们按照自己的要求，在改造客观世界的过程中进行创造性劳动过程的第一步，是人类在获得经验的基础上，把创造新事物的活动推向思维与艺术、科学技术和消费市场密切结合的实践活动。人们在生产和生活中，不断适应与改造自然、改造环境，在把那些自然形态的物质转变为人们更需要的成品时，必须在头脑中改造这些物质的形态。在某种情境下，它只是生产过程的内涵，成品的原型保留在生产者的头脑中；在另一种情境下，设计是一项独立的工作，它为成品生产者提供方案和蓝图。设计作为一种人类有意识的活动，其含义是在正式做某项工作之前，根据一定的目的和要求，预先制定方法或形成图样。人们在生产活动中改造自然界的物质，把它们变成所需要的物品时，要预先在头脑中改造这些物质，未来成品原型就是这种物品的设计。总之，设计就是根据特定的目标和要求在把规划、计划、设想、方案转化为成品过程中的创造性思维活动。

1.1.2 设计的本质

设计就其本质而言是人类的一种创造活动。经过长期的经验积累，人们认识了对称与圆形，因为这两种形状符合力学原理，做成的工具与武器使用方便，这为艺术设计奠定了基础。开始的创造活动，是人们意识中的形象体现在所制作的产品中，第一件成品往往起到设计的作用。其他生产者以此成品为摹本进行反复制作，同时在制作中又根据使用的需要添加自己新的构思。这样，同一产品在长期实践和反复制作中，不断得到改进和完善。人类的创造是为了自己的需要，同时促进了自身的发展。

在日常生活和生产劳动中，当远古先民们中的一个人，用一块石头敲打另一块石头而形成一件有用的工具或器物的时候，设计就在这一瞬间产生了。在研究设计与生产、生活的关系时，必然要考察生产和劳动工具的关系及其发展的基本阶段，从中追寻到功利和审美因素原先的天然联系和发展进程。

设计的本质在于以下几点。

第一，"人工性"的发生。人类设计是从制造第一件石器工具开始的，是在与自然的区别和对立中显示出它特有性质的，即它的非自然性和人为性。但是，人工性还只是最基本的逻辑起点，它的意义也仅仅在于把人工制品与自然物品区别开来。鉴于此，如图1-5所示，从石块加工成石材这一过程来看，人工性则作为设计的本质之一；从设计的发生过程看，则构成了设计历史的起点。

第二，手工设计的发生。火不仅使人类摆脱了茹毛饮血的生活，也改变了泥土的内在性质，使之从疏松的泥土变成了坚硬的陶土。图1-6所示为手工制作的陶器，陶器的设计发明，不仅改变了原材料的化学性质，更重要的是代表了人类在改变自然斗争中的一种划时代的创举，标志着人类设计由原始阶段进入了手工设计阶段。

第三，设计形态的发生。这是设计发生、发展过程中的一个重要阶段。从逻辑上来看，人工性作为设计的本质特征之一，仅仅能够把人工制品与自然物品区别开来，事实上，在人工制品范围内，仍然存在着设计和非设计的界限。为了在手工制品范围内把设计与非设计区别开来，陶器有了一定的形状（见图1-7和图1-8），并且具有使用的特点，这样就应有一个标准，特别是在龙山文化类型阶段的"白陶鬶"这一类陶器的出现，代表了中国早期制陶装饰

形态的历史高度,这就意味着进入了手工制品的设计形态时期。

图1-5 加工过的石块变成石材

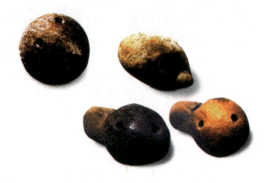

图1-6 手工制作的陶器用具

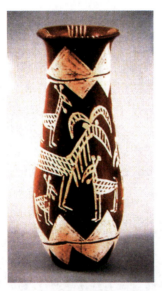

图1-7 具有装饰形态的彩绘陶瓶
（公元前4500—前4000年）

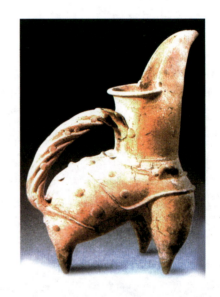

图1-8 龙山文化类型——白陶鬹

第四,设计审美的发生。人类进入阶级社会后,统治阶层的审美意识和思想观念直接影响设计美的形成,并融入了更丰富的精神内容。如图1-9和图1-10所示,无论是彩陶文化、青铜文化还是建筑文化,都被赋予了一种天地、社稷、权力的意义,有着"明尊卑,别上下"的意味,数千年来被看成是我国人文秩序、等级制度的象征。从这个意义上说,设计审美发生后,又融入了人类社会思想及人文秩序等因素,使设计美扩大到更广泛的领域。

严格来说,设计的从属性很强,它自身只体现一种设想和创意,并不能成为现实。在创造活动的全过程中,设计仅仅是生产、制造的前一部分,任何成品都得经过设计和生产制作的过程。没有经过设计的生产或没有经过周密设计的生产,是盲目的,是无法实现实用与审美统一的;没有生产的设计,即使形式再完美,充其量也只不过是纸上谈兵。设计与生产是在生产进步、科技发展下的分工,其最终目的是达到完美的统一。设计与生产的关系有多种类型：一是设计与生产是互相适应的统一行为；二是设计适用于生产；三是设计独立于生

产，但对生产影响不大；四是设计独立于生产，但对生产产生重大影响，以至于生产服从设计。

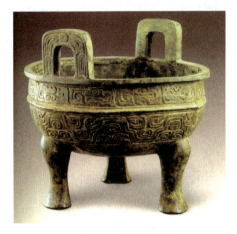
图1-9　战国青铜鼎

图1-10　富丽堂皇的清代宫殿建筑

从某种意义上讲，设计对于技术设计是第二性的，不过在实践中，艺术设计的构思往往是在技术设计之前形成的。如图1-11和图1-12所示，以中国飞行器的内部构造与一款"航天太空飞船通信卫星"为例，外部造型与内部结构是密不可分的，是工程师与设计师密切配合的结晶。航空发动机虽然只是其中一个分系统，航天人却把它比作航天器的"心脏"，其涉及的学科和技术领域几乎与整个飞行器相同，可以说是集成了各个技术领域的尖端技术，是典型的知识、技术密集的高科技产品。中国航空发动机冲锋战打响，最新型号与美国同步远超俄罗斯，关键就赢在这颗"心脏"上。飞行器设计师在设计产品的外形时，必须十分精确地对其核心的"结构"作出十分严密的技术与艺术分析。若完全不考虑技术性，那么这就不是设计，而成为纸上谈兵的图画，设计思维既不同于借助概念的逻辑思维，又不同于借助艺术形象的形象思维。艺术设计和技术设计都是为产品而作的设计，产品设计调节以市场为中介的社会关系，所以艺术设计和技术设计都有其社会性。不过，设计还具有不同于技术设计的特殊功能，即赋予商品以文化意义。

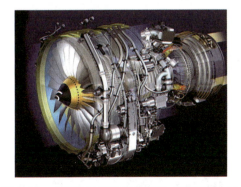
图1-11　中国航天器的核心结构：航空发动机

图1-12　中国航天器：太空飞船通信卫星

设计与纯绘画(美术)相比，同属艺术的大部类。设计，当然也就是"创作"。但为什么

绘画、雕塑称为"创作"，且那些建筑美术、商业美术、环境美术、工业美术、航天器美术等均称为"设计"呢？所谓纯美术，它是一次性完成的艺术，画家把造型、色彩表达出来了，也就成为作品；而"设计"有了造型、色彩计划，乃至精湛的画面还不够，还要将其描绘成图纸，并根据图纸进行加工投产，经过一定的工艺流程最后成为设计品。可以说，设计是由集体完成、具有体量的实体，设计者是第一位创作者，设计的图纸不是最后的成品，而是设计品的蓝图。这个特性就是艺术设计形式的体现。而作为设计形式，它利用技术、形成产品、进入市场、成为商品、转化为使用价值与审美价值等环节中，体现了它不同于纯艺术的多方面特性。

1.2 设计学学科的确立

设计学是关于设计这一人类创造性行为的理论研究。在设计的功能性与审美性终极目标的要求下，设计学的研究对象和设计的功能性与审美性有着不可分割的关系。就功能性而言，设计学要对相关的数学、物理学、材料学、机械学、工程学、电子学和经济学等进行理论研究；就审美性而言，设计学要对相关的色彩学、构成学、心理学、美学、民俗学、传播学和伦理学等进行研究。

1.2.1 设计学学科的方向

设计学科的产生，表明设计除了对科学技术成果的具体应用外，在方法论的研究上也有了进步，建立了相对完整的学科体系。科技的发展在为设计提供新的工具、技术、材料的同时，也引起了设计思维的变革，从而引发了新的设计观念与设计方法学的产生。

1. 设计学学科的形成

设计是于1969年由美国学者赫伯特·西蒙(Herbert A. Simon)教授正式提出来的，他认为设计科学是哲学和设计方法学的总和。西蒙教授首次提出设计学科门类的概念是在他的著名论文《关于人为事物的科学》中，从人的创造性思维和物的合理结构之间的辩证统一和不为因果的关系出发，总结出设计科学的基本框架，包括它的定义、研究对象和实践意义。任教于伊利诺伊理工学院和卡内基·梅隆大学的西蒙教授，于1978年因管理科学和广义设计学方面的成就，成为当年诺贝尔经济学奖的获得者。他对广义设计学的研究使"设计科学"成为一门有独立体系的新兴学科，并受到自然科学和社会科学领域的许多著名学者的广泛关注。短短几十年，设计科学已迅速成长为独立于科学之林的一门新兴的边缘学科。

设计科学，是人类设计行为的全过程。在这个过程中，设计对象的主观和客观因素所涉及的哲学、美学、艺术学、心理学、工程学、管理学、经济学、方法学等诸多学科的性质，使之成为一门包容众多学科的综合性学科。首先，设计的主体是人，设计学第一位的研究对象是人和人的思维活动。其次，设计的过程体现为人类按自己的设计目标改造世界的历程，人对客观世界的把握和纳入人的认识领域的一切客观因素的可选择性或审美特征，是设计学研究的第二对象。它和人的思维相对称，构成设计的主、客双方，互相依存，不可偏废。

设计学的根本任务，是研究和把握科学而正确的设计规律，以保证人类改造客观世界的

目标得以完美地实现。具体任务包括如下几个方面。

(1) 以认识论为基础，研究人类设计思维的过程和规律。

(2) 以人的社会集群关系为依托，研究在各种社会关系条件下设计的客观条件因素。

(3) 以"目标—手段"为线索，研究设计过程中涉及的物理和心理因素，以及它们在能动的创造过程中的作用和特征。

(4) 在阐述设计的基本概念、基本范畴和历史演进的基础上，探索当代和未来设计思想和设计实践的发展和演变规律。

2. 设计学的研究范围

由于设计学科在西方是近年来从美术学中分离出来的独立学科，因此，一般将设计划分为设计史、设计理论与设计批评三个分支，如图1-13所示，表明了设计学的研究范围及其3个分支所包含的主要内容。

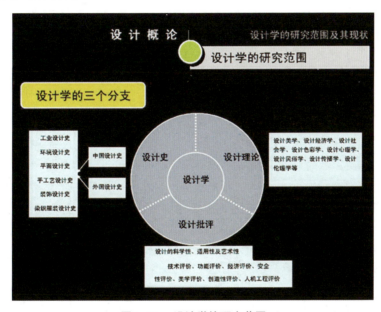

图1-13　设计学的研究范围

其一，作为设计学研究的方向之一，设计史是一个十分"年轻"的课题，尽管设计的历史与人类的历史一样久远，可是设计史的研究还不足100年。通过学科方向的确定以及对相关学科的认识，就能理解研究设计史必然要研究科技史与美术史。重点是中外设计史及其分支学科的工业设计史、环境设计史、平面设计史等。其二，设计理论，客观上一直以来是为它传统的学科美术理论和建筑理论所包容，因为事实上设计这个概念一开始就是从美术与建筑实践中引申出来的理论总结，这在西方有着深厚的传统。在西方一般以贺加斯的著作《美的分析》为最早的理论专著。当然我们要研究现代设计理论必然要研究当代相关的具有渗透性的学科，如工程学、材料学、心理学、经济学、设计哲学、设计美学、社会学、民俗学、传播学及伦理学等。其三，从理论上讲设计批评与设计史是不可分割的，因为设计史家的工作是建立在他的批评判断上，而他们的工作基础在于设计史教育和工作经验。然而在实际中我们是把设计史与设计批评分开来讨论的，这是因为设计史家的关注点是设计的历史，设计

批评家的关注点却是当代的设计作品。因此，研究设计批评必然要研究美学、民俗学和伦理学；更要关注技术评价、功能评价、经济评价、安全性评价、美学评价、创造性评价、人机功效评价等。

从美学范畴研究设计的美学理论，即技术美学，是美学的分支学科之一。最早可以追溯到19世纪50年代英国的莫里斯运动。20世纪初期法国的新艺术运动和1919年德国的包豪斯学派给技术美学的形成以重大影响。1953年，捷克斯洛伐克设计师佩特尔·图奇内最早建议使用"技术美学"这一名称，遂逐渐流行并得到承认。如果说美学主要研究自然美、社会美和艺术美及其规律，那么，技术美学则研究科学技术及生命领域里的审美普遍规律。已故著名美学家宗白华先生(1897—1987年)指出，技术美学"是一门很有前途、大有可为的实用美学"。

3. 设计学科在我国的发展沿革

20世纪20年代，我国美术界东学西渐，比较具有代表性的是李叔同先生。1917年他在《新青年》上发表了与吕微、陈独秀等关于"美术革命"的讨论，探讨如何改良美术。当然"美术革命"不只是艺术问题，而是整个"新文化运动"的先导，"设计"这一新名词尚未在我国落地。后来又展开了徐悲鸿、李毅士和徐志摩等人如何看待西洋印象派和野兽派绘画的论战。

中央工艺美术学院的前身——国立艺术院1927年创办的同时设立了"应用美术系"后不久，我国工艺美术前辈们引进了西方的设计"工艺美术"理念，新中国成立初期成立了"工艺美术系"。虽然那时还没有使用"设计"或"艺术设计"的术语，但长期以来我国对艺术设计的研究一直持续发展着，当然相当长的时间内停留在工艺美术领域。按20世纪80年代以前的教育体制，我国艺术院校的工艺美术专业主要是培养工艺品或纺织品方面的设计人才；而工科院校学科则主要培养技术设计和机械制造工艺等方面的人才。为适应新形势的需要，20世纪80年代开始许多工科大学陆续创办了"工业设计"专业；1987年，中国工业设计协会成立；1993年国家教委颁布的《普通高等学校本科专业目录》，将"应用美术""工艺美术""造型艺术"等各地不一的名称统一为"工业设计"；1998年"为了适应我国社会主义市场经济体制和改革开放的需要，适应现代社会、经济、科技、文化及教育的发展趋势"，教育部颁布的本科专业目录，将"工业设计"修订为"艺术设计学"，同年，国务院学位委员会颁布的研究生专业目录把这门学科定名为"设计艺术学"。但"艺术设计学"和"设计艺术学"都仍属文学门类、艺术学下的二级学科。这一时期，全国各类艺术院校的工艺美术、工业设计专业几乎无一例外地更名为"艺术设计"；21世纪以来，艺术设计学科不断细分，众多专业方向(如影视动画专业、游戏美术专业和数字媒体专业等子学科)应运而生。

设计活动一经发生，相应的学科研究实际上也就蓬勃展开了。不过在我国艺术设计作为一门专业学科，仅是20世纪90年代以来的事情。2011—2012年，国务院学位办、教育部"为贯彻落实教育规划纲要提出的要适应国家和区域经济社会发展需要，建立动态调整机制，不断优化学科专业结构的要求"，经过反复论证、研究，把学科门类由原来的11个增至12个，新增艺术学门类(原艺术学属"文学"门类之下)，新设5个艺术类一级学科：艺术学理

论、音乐与舞蹈学、戏剧与影视学、美术学、设计学,其中设计学由于跨学科边缘交叉,可授艺术学、工学学位。原"艺术设计"升格并改名为"设计学"(一级学科),下设艺术设计学、视觉传达设计、环境设计、产品设计、服装与服饰设计、公共艺术、工艺美术、数字媒体艺术8个二级学科(专业)和1个特设专业"艺术与科技"。其中的艺术设计学,是8个专业之一,不再是统领设计学科的大类。考虑到学科名称的统一性,这里还是以习惯上的"艺术设计"为命题,实际上是"设计学"的性质。

由于历史的原因,对设计学学科进行立体研究还在逐步规范中,特别是其本身所具有的横跨自然科学与社会科学之间的特性,还有待于不断建构搭桥,才能使其日臻完善。在许多情况下,仍然需要加紧对科技史及其成果的研究,以充实设计理论,同时,众多心理学研究成果也还没有完全进入设计研究者的视线,这种情况表明设计学科还有待于不断构建和完善。

1.2.2 设计学科的史论研究

今天,全球设计教育职业化和产业化的发展现实,迫切需要设计理论与方法的引导。恩格斯说过,"一个民族如果没有理论思维,就不能立足于世界民族之林"。现代设计,以讲究多元化、动态化、优选化及计算机化为特点,如果设计人才缺乏较高的专业理论素养,不能用专业理论和设计方法来指导设计实践,就不可能设计出具有时代特征的作品。

1. 设计史与设计学理论研究概况

1) 介绍设计史的理论研究情况

尽管设计的历史同人类的历史一样久远,但是对于设计史的研究却只有几十年,且到目前为止,人们仍认为设计史与美术史和建筑史有着最密切的联系。1997年,英国成立了设计史协会(Design History Society),这标志着设计史正式从装饰艺术史或应用美术史中独立出来而成为一门新的学科。大学里的美术史学也将设计作为单独一门课程,英国美术史协会前主席、剑桥大学美术讲座教授佩夫斯纳(Nikolaaus Pevsner,1902—1983年)爵士在他1936年出版的《现代运动的先锋》一书中,开了设计史研究的先河,创造了设计史的概念,影响了公众对于设计的趣味和观念。其最重要的著作包括《现代建筑与设计的源泉》(1968年)和《关于美术、建筑与设计的研究》(1968年)。由于他的努力,终于将设计史从美术史的研究中独立出来,并影响了一大批国际著名学者,如哈斯克尔(Francis Haskell)和福蒂(Adrian Forty)等。

另一位设计史研究开创者是吉迪恩(Sigfried Giedion,1888—1968年),他将设计史的研究引入更为广阔的文化研究领域。由此,吉迪恩与佩夫斯纳一起被称为20世纪最具影响力的西方设计史家,他们同时又是极有贡献的美术史家和建筑史家。由于设计史与美术史具有至为重要的连带关系,所以就不能不以美术史研究的基础作为设计史研究的基础。就此而言,19世纪美术史学上的两位巨人——森珀(Gottfried Semper)和里格尔(Alois Riegl),最终将设计史从美术史中分离出来,堪为设计史研究的滥觞。

对于设计史的研究,经过漫长积累,在过去二三十年里有所加快。在西方,英国对于设计史的研究特别重视,在他们的学位体系中,设计史也拥有坚实的制度基础;在美国,尽管

某些机构，如学院艺术协会(College Art Association)早先对设计史的认识存在问题，但对设计史教学的重要性是承认的；在德国和意大利，设计史更多的是用来对设计者在工业文化范畴中的角色进行文化历史批评，而不仅仅是被当作一种教学工具或设计实践的历史性综述。与欧美日益繁盛的设计理论研究相比，亚洲地区对设计史的研究略显不足，他们自己编著的设计史著作较少，专业研究机构与成员也有限。这些发展与主要工业国家对设计问题普遍增长的兴趣是相符的。当今，现代设计已在企业发展过程中作为走向经济市场、商业化的重要媒介，政府越发认识到设计在协助工业再生产方面的资源作用，而学术界开始将设计及其相关问题视为一个有意义的研究领域。

当代，中国制造向中国设计的转变推动着中国经济的发展，而中国设计面临的问题是复杂而多面的。从设计史教育的角度探讨中国设计的传统继承与变革，提出设计史是设计的民族性格建立的基础，设计史知识是设计师的基本素养，并对当前的设计史教育提出一些建设性举措，成为设计教育的重要课题。对于设计史的研究，越来越关注学科的交叉，设计的交叉学科内容决定了设计史研究的交叉性，在诸如社会学、语言学、美术史等更为广泛的社会历史背景中去研究。

2) 设计学理论的形成及发展

设计理论一直以来被美术和建筑理论所包容，这是因为设计概念的本身就是从美术与建筑实践中引申出来的理论总结。设计理论作为美术、建筑理论中的一个重要概念，在西方有着深厚的传统。

在西方，一般以著名美术家荷迦兹(William Hogarth，1697—1764年)的著作《美的分析》为最早的设计研究理论专著。他从18世纪"洛可可"风格的意义中提出了线条的曲线美特征，而且对线条的组合作出了精辟的分析，并对以此为特征的视觉美和以实用性为特征的理性美进行了精辟论述。此后，18世纪后出现的有关设计的出版物，多数是关于图案的著作或论文。具有现代意义上的设计理论著作都从19世纪开始出现的，而且一般将其归纳为下列几种类型。

(1) 以1837年成立的设计学校(1866年维多利亚女皇授名为皇家美术学院)为中心的设计教育理论。代表人物是琼斯(Owen Jones，1809—1874年)和德雷瑟(Christopher Dresser，1834—1904年)。琼斯为装饰设计理论界作出的贡献是他的经典著作《装饰的基本原理》。他坚持认为："美的实质是种平静的感觉。"当视觉、理智和感性的各种欲望都得到满足时，心里就能感受到这种平静。德雷瑟是琼斯的学生，1854年开始在设计学校讲授艺用植物学，他在教学中一直倡导将几何方式引入设计中。

(2) 围绕对工业革命反响的设计理论研究。最有影响的人物是普金(Augustus Pugin，1812—1852年)、拉斯金(John Ruskin，1819—1900年)、莫里斯(Willim Morris，1834－1896年)。普金在他的《尖顶建筑与基督教建筑原理》一书中提倡复兴哥特风格，反对在墙壁和地板装饰中使用三度空间表现法，推崇平面图案，倡导装饰与功能一致；拉斯金对工业革命的抨击更加激烈，他在名著《建筑的七盏明灯》中呼吁工业化的英国回到中世纪，竭力指责大机器生产，对工业革命持否定的态度；拉斯金的信徒莫里斯，在《小艺术》一书中对工业化带来手工艺品设计的衰落发出大声疾呼，由他倡导的英国"工艺美术运动"风靡全欧，引领了工艺装饰的潮流。这场运动的第一条原则就是恢复材料的真实性；其次是强调设计家关

心社会并通过设计来改造社会的理想,这在那个时代当然只能是一种空想理论。

(3) 20世纪现代主义运动围绕着以建筑为中心的理论研究。这个时期重要的代表人物是柯布西耶(Lecorbusier,1887—1965年),他作为现代主义设计理论的重要奠基人之一,是机械美学的创立者。他旗帜鲜明地赞美新材料、新技术,提倡理性和功能主义的设计,在代表性著作《走向建筑》中,他在对钢筋混凝土的性质进行研究后,归纳出现代建筑的五个特征,即支柱、骨架、自由平面、自由立面、屋顶花园。他主张,以工业化方法建造房屋,强调以数学方法进行设计,并使建筑呈现简洁、抽象的几何形态。同一时期,包豪斯设计学校的校长格罗皮乌斯(Walter Gropius,1883—1969年)以包豪斯为立足点,奠定了现代设计教育的体系,他试图以美术、工艺、建筑的融合来创造出新的造型艺术。他的著作包括《包豪斯的设想与组织》《新建筑与包豪斯》《建筑与设计》《国际建筑》《生活空间》等。

(4) 现代设计理论与商业管理科学方法论的新理论相结合。第二次世界大战期间所发展起来的"人体工程学"(Ergonomics)得到广泛应用。它科学地研究了人的舒适和工作效率,研究人机相互作用时产生的心理和生理上的规律。它追求最大的安全性、可靠性和最高的使用率;在设计中同时考虑美学因素与技术因素,达到功能美、结构美、形式美的统一。20世纪60年代,英国的阿彻(Bruce Archer)所著《设计家的系统方式》和《设计程序结构》将系统方法引进设计中。同时,出现了对波普设计(Pop Design)新美学直接反映的所谓新通俗主义(New. Journalisom),对当代设计理论产生很大的影响。

(5) 当代设计理论是应用科学的思想和方法创造出性能先进、结构合理的产品。概括来说,当代设计理论和方法是使传统的设计,即感性的、经验的、静态的、手工式的方法转变为理性的、科学的、动态的、计算机化的方法。当代设计理论是在研究设计竞争规律和分布式资源环境设计活动中发展起来的,其研究重点是方便信息传递和分布资源集成利用以提高设计竞争力。

中国当代设计理论体系建构(中国设计梦),是整个中国体系建构(中国梦)的核心价值部分。传承与创新是中国当代设计理论体系建构的基本策略。其中,传承包括本土民族设计资源的传承和对当今世界先进设计体系的学习与借鉴。本土化资源是构建中国当代设计理论体系的重大系统工程,本土民族设计资源更是中国当代设计理论体系建构独具国际竞争力价值的根本。在当代中国设计理论体系建构的本土化进程中,设计与民族生活方式、设计与民族文化精神之间的关系以及建构路径的选择和方法论问题是我们应该着力思考的三个重要问题。

中国当代设计学理论体系建构研究,是当前设计学科建设一项十分重大的课题。构建当代设计理论体系,涉及的问题很多,是一个多学科、多领域、多部门的互动过程,也是设计实践和设计理论深层互动生成的历史过程,需要大量潜心设计理论体系研究的各方面人才以及相关人员等对这一事业的贡献。

2. 设计方法与方法论

现代设计以讲究多元化、动态化、优化及计算机化为特点,因此,必须依靠现代科学的设计方法和方法论,解决越来越复杂的设计课题。设计科学涉及众多的学术领域,影响设计科学的控制论、系统论、信息论等新兴学科也是多边横断学科,现代科学的发展趋势是综合

整体化，各种科学理论互相联系、互相渗透，因此，设计无论从实践上、理论上，还是教育体系上，都受到了极大的推动。

设计方法是指实现设计预想目标的途径，一般包括计划、调查、分析、构思、表达、评价等手法的掌握和运用。有"设计方法学之父"之称的美国学者纳德列尔(Nadler)，早在20世纪60年代就在其设计策略总结中把信息的收集归纳入设计的十个重要阶段中。设计师的每一件设计品都要考虑功能、形态、色彩、适用环境等一系列问题，这在很大程度上要靠信息的收集。另外，要按照客户的要求进行，通过大量素材的收集、信息整理和构思来完成。

1962年，在英国伦敦召开了首次世界设计方法会议，逐渐形成了不同的设计方法流派。这些流派和方法主要有：一是计算辅助设计方法流派，主张利用属性分解方法对设计进行全方位的研讨和评价；二是由美国奥斯本(Alex. F. Osborn)发明的智力激励法，应用极为广泛；三是主流设计流派(Manstream)，主张基于严格的数理逻辑的处理，将直观能力与逻辑性思考融为一体。在日本学者高桥诚编著的《创造技法手册》中，将100种创造技法分为：扩散发现技法、综合集中技法和创造意识培养技法三大类型，进行了目的、对象及适用阶段等项内容的分析。总结归纳这诸多方法的基本特征，可归纳为：综合原理、扩大原理、改变原理、倒转原理、重组原理等基本原理。

设计方法论是对设计方法的再研究，也是对设计领域的研究方式、方法的综合。通常说的方法论主要包括信息论、系统论、控制论、优化论、对应论、智能论、寿命论、模糊论、突变论等，在设计与分析领域，被称为十大科学方法论。下面针对信息论、系统论及控制论进行说明。

(1) 信息论方法，具有高度的综合性。信息论最早产生于通信领域，美国数学家申农是这一理论的奠基人，他引入了"熵"的概念作为信息的度量。信息论的发展远远超越了原电讯技术的范围，而延伸到经济学、管理学、语言学、人类学、物理学、化学等学科，还包括设计在内的一切与信息相关的领域。广义的信息论是指研究与信息相关的理论和技术，如信息产生、获取、变换、传输、存储、处理、显示、识别与利用等要素。信息论方法在设计中常用的主要有预测技术方法、信息分析法和信息合成法等。信息处理观点一方面被用来解释设计思考过程，另一方面被广泛作为设计工具。

(2) 系统论方法，是指用系统的思想，按照系统特性和规律认识客观事物，解决和处理各种设计问题的一整套方法体系。系统论方法从整体上看，分为系统分析(管理)、系统设计、系统实施(决策)三个步骤。设计系统原理是设计思维和问题求解活动的根本原理。具体设计方法包括系统分析法、逻辑分析法、模式识别法、聚类识别法、系统识别法。为适应学科发展的需要，系统论方法已形成许多独立分支，如环境系统工程、管理系统工程等，工业设计也是系统论方法的重要分支。工业设计已不再仅仅是对形态、色彩、表面加工、装饰等方面的处理，也不仅是科学与艺术的结合。人类认识论的发展已将人机关系发展为"人—机—环境—社会"的大系统，并由此创造人类新的生存方式和生活方式。

(3) 控制论方法，是指关于耦合运行系统的相互联系、结构、功能、运动、机制、作用方式及控制过程和一般规律的科学，其重点是研究动态的信息控制、反馈过程，使系统在稳定的前提下正常工作。研究信息传递和变换规律的信息论是控制论的基础，现代认识论将任

何系统过程和运动都看成一个复杂的控制系统,因而控制论方法是具有普遍意义的方法论。控制论方法是由数学、逻辑学、数理逻辑、生理学、心理学、语言学以及自动控制和电子计算机学等学科相互渗透的边缘学科。其常用设计方法主要有动态分析法、振荡分析法、柔性设计法、动态优化法和动态系统辨别法等。

随着这些理论的发展与传播,传统学科之间的专业隔阂被打破,设计不再局限于比较狭窄的专业范围。新兴的理论使设计取得了方法上的突破,设计师、工程师和设计理论家们不仅从相邻的学科,甚至从相应的学科领域里去研究和探索设计问题,从而促使现代设计趋于多向化。

1.2.3 设计学的学科框架

设计学是按照文化艺术与科学技术相结合的规律,创造人类生活的物质产品和精神产品的一门学科。当代设计学主要研究内容为:①明确设计艺术的概念;②明确设计艺术学研究的领域;③从大文化、大艺术的角度,挖掘设计艺术的内涵;④对作为产业、职业的设计学作理论研究,并指导设计实践;⑤设计学学科教育的层次;⑥设计学理论框架的层次。

现代科学研究的综合性发展,使许多学科相互交叉、相互渗透,从而构成了边缘学科的产生。设计作为融艺术、科学技术和经济于一体的综合性学科体系,其边缘学科的特征一方面体现在它与其他学科的横向联系的交叉方式中;另一方面,作为其学科自身的不断充实与完善的结果,同时造就了更加丰富的支学科领域,支学科之间的纵横交叉、互相渗透,增加了设计学的内涵。

美国著名设计家与设计教育家帕培勒克(Victor Papanek,1925—?)曾说:"在现代的美国,一般学科教育都是向纵深方向发展的,唯有工业与环境设计教育是横向交叉发展的。"作为设计师不可能同时是各种不同学科的专家,也不可能门门精通,但也不能不掌握一些与设计密切相关的科技与社会学方面的理论与技能知识,例如,自然学科的物理学、材料学、人机工程学、人类行为学、传播学、管理学、经济法、思维学、创造学、美学、历史、哲学等。

设计的边缘学科性质不仅在于它涉及诸如人类学、社会学、心理学、哲学、美学、逻辑学、方法学和思维科学、行为科学等众多传统学科,更重要的是体现在其自身学科框架中所包含的分支领域的边缘性质。把设计学科学地归纳为7大领域来构筑其整体框架,分别是:设计现象学(Phenomenology)、设计心理学(Psychology)、设计行为学(Praxeology)、设计美学(Aesthetics)、设计哲学(Philosophy)、计算机艺术学(Computer Arts)和设计教育学(Pedagogy)。这种属于设计本身所在的社会科学体系内在的横向交叉,又属于自然科学体系的特性,构成了设计的理性和感性的综合,即技术与艺术的结合。无论是科技工作者还是艺术工作者,都可以在设计的话题中找到共同语言,因为设计是科技与艺术的结合体,具有综合学科的性质。

从宏观的角度看,自然科学、社会科学和学科隶属的美术学等诸多学科的研究成果共同作用于设计的形成和发展。设计在它的萌芽时期,就与许多学科交织在一起,互相影响、互相促进。当人类第一次有目的地制造工具时,还没有自觉和明确的设计概念,就具备了技术

与艺术的多重成分。至今，我们在研究技术史、艺术史时都要把那些最早的设计物作为一个重要主题来对待。

手工业时期，社会形态的复杂变化，使设计中融入了相当丰富的社会学内容，经济体制、审美观念、生产力水平因素也成为影响设计形成的制约条件。理解、研究这一时期的设计观念和设计风格，必然涉及社会学、经济学、美学、哲学等领域。进入工业社会，各学科所衍生发展出来的分支学科，更加丰富了设计的研究内容，市场学、传播学、企业管理学、技术美学、艺术哲学、营销学、消费心理学……乃至于色彩学、构成与伦理学等。包豪斯时期就已开设有材料学、物理学等科技课程与簿记、合同、承包等经济类课程，这使设计的边缘学科领域也得到了扩展，从而构成了融合众多学科理论，借鉴其最新研究成果，并接受其指导的设计学科。

1.3　设计与形态

形态，就是形式或状态，指事物存在的样貌，或在一定条件下的表现形式。"形态"是可以把握的，是可以感知的，或者可以理解的。形态是人的思维形式，即形象思维形式；具有主观性，也具有客观性。其中的客观性反映客观实在。设计学科中要求的形态，是指能够引导人的思想感情活动的具体形状或姿态。宇宙万物皆以构成方式存在，宏观的星球、天体，微观的晶体构造、化学元素等，都以数量的等级增长、聚散、正反、转折等变化构成形象。设计中使用的形态是作为传递信息的视觉语言，在结构上整体或局部地分解组合成平面化、秩序化、单纯化的设计图形，这些视觉语言在设计中是不可缺少的组成部分。形是物的外在，在视觉中，物体的外貌、姿态、结构都是形；形态则包括物体的外形和结构，它是设计的重要视觉要素，具有"视觉量"的内涵——色彩、位置、方向、体积等的尺度。

1.3.1　现实形态

现实形态在自然中实际存在，是一个庞大的体系。如果从主要反映的特征来看，就是能够直接被感受和实际存在于空间中的形。现实形态能直接转化成设计所需要的造型素材，也可以经人为的主观处理加以变化，然后成为设计的造型素材。现实形态，依照它所反映出来的存在方式和外形特征，大致可以分为自然形态和人工形态两种。

1. 自然形态

自然形态是一个直观的、人们生活的世界，是人化的自然界，也是经过人的加工、改造和与生俱来的自然元素构成的现实环境。人是自然界的一个组成部分，同时，人又要依靠对自然的开发而生存，因为人与自然界之间的物质变换是人类生存的前提。所谓自然形态，是指未经人为因素改变过的，以自然本体形象为基础的构成形式。它包括大自然中的一切：山川、树木、草虫、鱼虾，如图1-14和图1-15所示，它们都有自己存在的形式和外貌。

第1章 艺术设计的原理

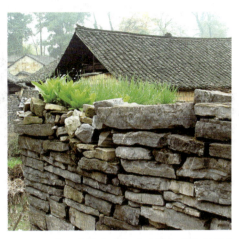

图1-14　以自然本体鸟与山果形象为基础的构成形式　　图1-15　淳厚中透出生机的石块与植物的组合

　　人在各种社会生活中的存在和运动都有一定的结构、形式和秩序，其中蕴含着一定的自然规律。当船在水面划过时，便会溅起浪花，泛起环形的波纹，并均匀地向四周扩散开去。这种波纹的传送方式，是以涟漪的漂荡成为物理现象的外在演示。同样，滂沱的阵雨过后，可以观察到从屋檐落下的水滴，它在重力吸引和空气阻力的作用下，形成特有的头大尾小的球面与锥面的结合体，展示出空气力学的液体形态。

　　贡布里希（Gombbrich Emst Hans Josef，1909—2001）指出，自然界中动植物形体上特有的图案向人们表明，有机体呈现出某些式样的可见图案必定是有用途的。其中存在两种彼此相反的变化趋势：一种是动物形成的伪装饰图案，其作用是不被别的食肉动物发现；另一种则是动物形成的醒目图案，其作用是吸引对方的注意力。前一种图案，具有模仿动物栖息环境的特点，混迹于背景之中；后一种则是通过色彩的艳丽和斑纹，使同类易于辨认，以便结群觅食或求偶，实际上两者都是一种信息功能。人们常常喜欢鸟类体态的轻盈，狍子的优雅自在，硅藻与贝壳的美妙，还有花卉的五彩缤纷、鸟儿羽毛的色泽斑斓，乃至高倍率显微镜下，人的头发丝的横断面所呈现出的肌理，像树木年轮的图形，这些都是在自然界演化过程中逐渐形成的。

　　孔子曾说："知者乐水，仁者乐山；知者动，仁者静。"这是指人对大自然的热爱之情。人们咏唱日月星辰、赞美田园山水，不仅体现了大自然的和谐和秩序，而且在与人的生活、生产联系中被人格化了。

　　2. 人工形态

　　通过人工制作或改造加工之后而产生的物质形态，称为人工形态，也称为"第二自然"，包括环境艺术、服装、产品、广告等，许多人工形态都是在大自然的启迪下萌生的，如沙塔、瓷器等，都是把自然材料经人工设计制作而成为大自然的杰作（如图1-16和图1-17所示）。潜心探讨人工形态的外部特征，包括形状、色彩、材质等因素及其相关的社会历史文脉，使之成为构成设计取之不尽的源泉。人工形态的产生过程必然依据一定的技术、艺术、材料和制作工艺，先进的科学技术和丰富的知识技能，成为人工形态存在方式的重要保证。

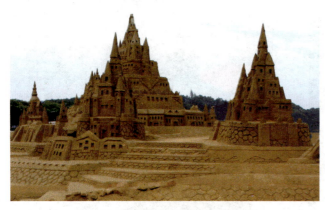
图1-16 珠海海滩的沙塔（席跃良摄）

图1-17 景德镇的瓷器花瓶（席跃良摄）

物质性是自然形态和人工形态取得统一的基础。人工形态与自然形态的区别在于：其一，人工形态的物品是人为设计的生产成果，直接适用于人的需要；自然形态的东西并不一定符合人的有目的的需求，它并非总是以一种成果形式存在的。其二，作为人工形态的器材，是一种劳动成果，它必然体现生产主体——人的意识和精神内涵，酿造成人化的自然，所以其具有人的主体性特征，它反映了人的需要、目的、意向和心理特征。这种特征是通过主体的活动而凝结在物品之中从而转化为一种静止的物的品质。其三，人工产品具有一定的社会特征，而自然形态的东西不具备这种特征，这是因为，人们的生产活动都是建立在一定社会关系的基础上进行的，这就使人工形态总是随着历史的变迁而演化。

材料、结构、形式和功能是人工制品的构成要素。材料是产品的物质基础；结构是产品内部的组合方式；形式是材料和结构的外在表现；功能是产品与外部环境的相互作用，即对人发挥效用的体现。

1.3.2 仿生形态

仿生形态是一种生物模拟的方法，从生物现象及其过程中，抽取出适用于艺术设计系统的原理和结构，用来改善和创新人工制品的技术功能和艺术形象，成为发展新技术的重要途径之一。各种生物成长的进化过程中，形成了它们的生命组织和活动能力，在生存机制、能量转换、信息识别等方面，许多生物所达到的效率、速度、灵敏、精巧都令人类叹为观止。

具有多组黄金分割比（1∶1.618）的人体，常常被人们喻为最美的比例，在自然形态中，最富情感意蕴和最具亲和力，人们利用这种特性去构造世界。法国艺术家罗丹（A. Rodin，1840—1971年）说："人体，由于它的力或者它的美，可以唤起不同的意象。有时像一朵花，体形的婀娜仿佛花茎，乳房和面容的微笑、发丝的辉煌宛如花萼的吐放；有时像柔软的常青藤、劲健的摇摆的小树。"法国建筑学家柯布西耶主张，建筑以人体比例为基准和尺度，这些理论既考虑了对人的适应性，也包含了对人体美的赞赏与模仿。

归纳仿生设计的表现与应用，大致有如下五个方面：①形态仿生；②功能仿生；③结构仿生；④表面肌理仿生；⑤信息传递仿生。从模仿的形式出发，又可分为具象仿生和抽象仿生。图1-18所示是仿照葫芦制作的银器酒壶。图1-19所示是仿照小动物瓢虫的形状和生命的活力灵感设计的机器人产品，本作品斩获教育部主办的2012年全国大学生数字化设计大奖

赛一等奖。而图 1-20，则是以花朵的原型为基础设计制成的照明灯具。另外，生物之间的通信形式是极其复杂的，以后如果能在这方面加以研究和利用，对生产、生活、军事建设等方面将具有非常重要的价值。仿生设计将成为设计研究的一个重要方向，应到生物界中去寻找灵感。

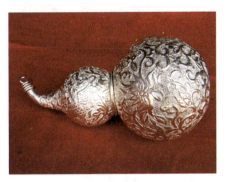

图1-18　仿照自然植物——葫芦设计制作的银器酒壶

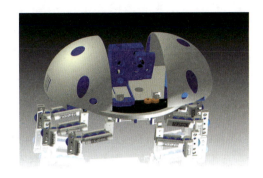

图1-19　可伸缩蔽障产品——仿瓢虫机器人（朱枫等学生团队设计）

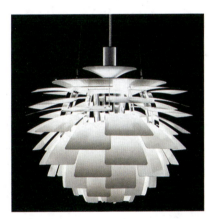

图1-20　以花朵的原型为基础设计制成的照明灯具

　　对大自然的认知，人们经历了一个历史的认识过程，开始是自然形态的某些机制、行为方式给人以启迪，从而人们逐渐从外部特征上进行模仿。例如，热带有一种像荷叶似的浮在水面的花卉，名叫王莲，它的叶子背面有许多粗大的叶脉构成骨架，其间连有镰刀形横膈，叶子里的包室使叶子稳定地浮在水面上。王莲叶的直径可达 1.5～2 米，一个五六岁的孩子坐在上面也不会下沉。于是，建筑师得到启示，设计出具有薄膜结构的建筑造型。1851年，伦敦"水晶宫"万国博览会，便是由英国皇家园艺师、建筑师柏克斯顿 (J.Paxton, 1803—1865年)构思设计的，他用钢架和玻璃建成这种结构，全部为预制构件，在现场进行装配。这一展厅结构轻巧、宽敞明亮，为现代建筑的兴起开辟了道路。

　　蜻蜓和蜜蜂等昆虫都具有复眼，它是由许多视觉单位组合在一起的，构成一个半球状的视野。当蜻蜓在空中飞舞，花簇草丛在眼前快速移动时，它看到的不是景物的连续运动而是分隔开的单一"镜头"，这就提高了它对事物的分辨率。人们应用这一仿生学原理，制成了光学测速仪，可以更精确地测量运动物体的速度。鱼类的线形体形适合水中的快速游动，箭

鱼在水中穿梭的最大速度可达 30～35米/秒；鱿鱼体形长度与厚度比为 1∶2；鲫鱼的厚度相当于其长度的 28%，这是一种阻力最小的形状，它的形体是长期适应环境和生物进化而取得优化的。原来的潜艇采取一般舰艇的造型，在水下时航速较慢。现代潜艇是依据仿生原理按照鱿鱼和海豚的轮廓比例来设计的，因此它的速度提高了 20%～25%。

仿生设计中的形态模仿，如：利用曲线模仿人嘴形状的"唇状沙发"；利用直立面构成的两扇门表现为一对情人相拥接吻形态的衣柜；国内最近推出的"小螳螂"摩托车，其造型既具有现实中螳螂的外形，又赋予几何造型特征的抽象美形态；服装设计界的"蝙蝠衫""蝴蝶衫""燕子领"等设计，都是仿生设计与功能形态、几何形态有机结合的典范。

1.3.3 抽象形态

所谓抽象，是从许多事物中舍弃个别的、非本质的属性，形成概念形态；是一种笼统的、不具体的对象形态。艺术设计中的抽象形态也可称为"理念形态"。正如 3 岁左右的儿童在认识、熟悉自己的父母后，在纸上可以画出简单的图形，代表自己的爸爸或妈妈。虽然图形与父母的实际相貌相去甚远，但这却体现出儿童在这个年龄段上的抽象能力，这种图形也属于抽象形态的一种类型。

几何形象是构成抽象形态的主要基础，数学上的几何形态和未被认识的宇宙中存在的怪异形象、幻觉形象、不规则的流体形象、偶然产生的形象等，都可以被看成抽象形态。抽象形态可分为：幻觉抽象形态、可理解抽象形态、几何抽象形态、有机抽象形态和自由抽象形态五种。

1. 幻觉抽象形态

幻觉抽象形态，包括现实形态之外的所有形态。在有关对形态的认识中，除现实形态外，幻觉形态占极大比例，以非自然形、怪诞形、抽象形为主。幻觉形态一般以神秘的或抽象的面貌出现，如图 1-21 和图 1-22 所示。从形体反映出来的总体特征来看，幻觉形态主要表现在四个方面：一是人深层心理的一种表达方式，有很大成分的主观因素；二是具有独特的个性，并与表现者的性格较相似；三是形的表现通常情况下只是某种思维的转化，往往带有暗示与隐喻；四是虽然以几何方式出现，但和几何的意义有质的区别，它以自由性几何形为主。

图1-21 海面上颠簸的海螺壳

点评：壳内光灿夺目的浴室，小动物在尽情沐浴，好一派梦幻般的神奇风光。

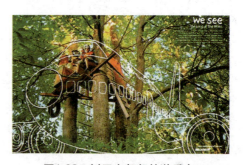

图1-22 树干上架起的游乐车

点评：犹如幻觉中瞬间便可升腾翱翔太空的飞船，自由酣畅。

2. 可理解抽象形态

如果我们将现实形态和幻觉形态融合,按它们反映出来的总特征进行分析,又可以分为可理解抽象形态。无论是现实形态还是幻觉形态,它们都最终表现在画面上,以具体可视的形状出现。它们的分类在实际应用中,并不像现实形态和幻觉形态那样有明显的区别。

可理解抽象形态的范围可以规定在艺术设计所运用的形体与人们经验的世界,能寻找出相对可解释性的比照物进行比较,并很容易辨识形的定义和内容。我们所要表现的抽象形态,虽然有时反映出来的特征比较夸张、变形,但作为形态能够反映的意义和内容,都是容易理解、能辨识的。标识设计(交通、标志、商标、招牌等)以及符号字母等,都可归属于可理解抽象形态的范围。

【案例1-1】 电器广告创意

数据,已经渗透到当今每一个行业和业务职能领域,人们对于海量数据的挖掘和运用,预示着新一波生产力增长和消费者盈余浪潮的到来。近年来我国互联网和信息行业的设计发展引起人们的高度关注,代表这个时代信息爆炸式的大数据抽象创意在网络媒体设计领域不断涌现,如图1-23所示。

图1-23　可理解形态的创意:大数据时代的平面创意

【案例1-2】 形象创意设计

如图1-24和图1-25所示,在商品的广告以及标识设计中,运用水果的特征,适当加上帽子,或者点缀以果叶、果须等元素,引申出人的须发、鼻子等五官特点,使人们通过这种可理解形态的联想,产生幽默、风趣的视觉效果,从而提高商品的诉求魅力。

图1-24　运用蔬果洋葱的形象创造可理解形态的联想之一

图1-25　运用蔬果萝卜的形象创造可理解形态的联想之二

3. 几何抽象形态

几何抽象形态是依据数学、几何逻辑的直观原理创造的形，具有严密的作图规范。科学家们利用许多几何原理来解释自然界的奥秘，也用几何形制造了大量产品。古代车轮为什么造成圆的呢？大家不会关心这个问题。先秦《墨子》一书中回答了此问题："圆，一中同长也。"是说圆上的任何一点，与圆心的距离相等的道理。车轴安在圆心上，车轮滚动时，摩擦力小，滑动流畅，车体行走平稳。应用几何学原理、几何抽象形态的设计比比皆是。

几何抽象形态可分为：圆形(椭圆、圆柱、圆锥等)、弧形(圆弧、螺旋弧、抛物弧)、角形(三角形、三角柱形、锥形、多角形)、方形(正方形、矩形、平行四边形、梯形)、不定形(复杂的直线形、曲线形、复合形)及以点线面等构成的多种形式。如图 1-26 和图 1-27 所示，都体现了这类抽象的特征。

图1-26　巧妙地运用圆、点、直线、曲直线等几何抽象元素设计的网络广告　　图1-27　景点栈桥：椭圆形式的几何抽象连续运用的节奏感

【案例1-3】 蛋壳的几何抽象

取一鸡蛋，抽空蛋壳内的蛋清与蛋黄液体，切除其椭圆形蛋壳上部约 1/4，以布条捆扎于切除后的壳体上，加塑料盖，制作一枚长柄勺置于盖上，完成一件极具意趣的几何抽象形态的盛器，如图 1-28 所示。

【案例1-4】 不规则的几何抽象

这是一款以不规则抽象形态设计的茶叶包装精品，以合理的直径尺度、同心圆构成外包装盒体，并将内圆分割成若干不规则的小盒体(盛放茶叶)，并赋以不同材质制成，如图 1-29 所示，是几何抽象形式的茶叶包装，2016年"茶之韵"茶艺术创意设计大赛获奖作品。

图1-28　蛋壳的几何抽象　　图1-29　"茶之韵"茶叶包装的几何抽象

4. 有机抽象形态

有机抽象形态，是介于自然形和几何抽象形之间的一种抽象形态。"有机"，即在抽象性方面还保留自然形态的某些特征，如流水的运动趋向、雨后白墙流痕以及设计中可辨认的形态等。所采用的抽象图形能够辨认出是大自然中的人文景象及一切可见事物等，以此象征勃勃生机。

【案例1-5】 超现实有机抽象头像雕塑引发的哲学思考

如图1-30所示，美国马萨诸塞州的艺术家MichaelAlfano采用有机抽象的形式，创造了一系列超现实主义的公共艺术，这件作品是青铜雕塑，表现了一个充满"质疑"的头脑。艺术家把一个人的头部通过结构的抽象提炼，削减成为一个大大的问号，这个问号代表着头脑和无限的思考，隐喻着人类永无止境的思想。

图1-30　有机抽象雕塑——公共艺术"？"

5. 自由抽象形态

自由抽象形态，是一种形式多变的抽象形式，不受几何抽象形态和有机抽象形态的限制，可以随意变换内容。自由抽象形态可以分为两种主要形式：一是可控制性自由抽象形，描绘的形是依据事先构思的意图来表现的，受理性控制。如图1-31所示，这件作品是由N-ARCHITECTS工作室设计制作的公共艺术装置设计——《风力的形状》，采用的是规则性图形，这些抽象象征"风力"形状的构成形式，采用自由曲线元素，但其代表风力动态方向的形式是控制在一定造型范围内的，在自由中有规律可循。二是偶然性自由抽象形，与前者相比，具有极大的偶然性。如图1-32所示，是由自由攀爬的爬山虎植物装点的墙面，形成的绿化形态是不规则的和不可控制的，不能完全依照计划创造，是具有很大的偶发性的自由抽象形态。

图1-31　自由抽象形态：装置艺术——《风力的形状》

图1-32　自然形成的不可控制性自由抽象形态的绿化墙

 思考练习题

1. 掌握设计的基本概念。如何理解设计的综合性、边缘学科性质?在艺术设计的内涵中,是科学技术 大于艺术的含量吗?为什么?

2. 设计的人工性、手工性、形态、审美等因素对构成其本质的特性如何体现?

3. 什么是设计的形态?设计的形态分哪些方面?举例说明。

4. 设计学的边缘学科特性如何体现?其自身学科框架可归纳为哪些领域?属性如何?

5. 实践课题:

(1) 根据案例1-2至案例1-5中的方法,每个案例临摹制作各1件抽象形态的作品。

(2) 参照案例中的方法,设计制作"幻觉抽象"和"可理解抽象"形态的作品各1件。

第2章

艺术设计的特征

学习要点及目标

- 要求掌握设计特征的要点,明确意义和基本概念。
- 理解设计与文化、设计与经济、设计与科学技术、设计与艺术之间的紧密关系。
- 了解设计发展的新规律、新要求,跟踪学科发展的步伐,以带动、推进现代设计的不断发展。
- 学习中把握好本章难点,即对综合性、多重性特征的认识。

核心概念

设计文化与物质文化　设计创造市场　科技发展推动现代设计　设计美的因素与形式　现代设计的审美价值

设计,是按照文化艺术与科学技术、市场经济相结合的规律,创造人类生活的物质产品和精神产品的一门学科。设计作为以工程技术与艺术结合为基础的设计体系,不同于技术设计(机械设计,如电气设计)。技术设计是旨在解决物与物的关系,艺术设计在解决物与物关系的同时,还侧重解决物与人的关系,涉及外观、造型、形体布局、操纵安排、饰面效果、色彩调配等属于艺术范围的设计。它还要考虑消费市场,设计品对人的心理、生理的作用,满足消费者的物质需要,从而提高市场竞争力。

引导案例

设计属于艺术门类,现代设计与过去的设计最大的区别在于,设计与科学技术、商品经济的交融结合。任何一项设计活动,都经历从方案到市场的实现过程,较之个性化的纯艺术作品,设计更能产生巨大的经济效益,并对生活方式产生巨大的影响。设计是一门特殊的艺术,它是遵循实用化求美法则的艺术规律完成创造性思维过程的。这种实用化求美不是"化妆",而是用专门的设计语言进行创造。人的一生,无时无刻不与设计——日常生活用品发生紧密的关系,如住宅、互联网、物联网、生活用具、服装、生产用具、童车、玩具、学习用品、娱乐用品、包装用品,乃至摩托车、轿车等休戚相关。图2-1所示为轿车设计,是设计制品,轿车已成为当代人生活的热门话题,体现了现代人的一种生活方式,它不仅改变了人们的生活形态,也转变着人们的思想观念和文化意识。

第2章 艺术设计的特征

图2-1 轿车设计

2.1 设计与文化

在人类社会生活中，各种现象无不与文化相关联。从衣食住行、风土民俗到科技文艺等一切由人创造的事物，都是一种文化现象。从词源学角度考察，中国古代文献中的"文化"一词，其最基本的含义是"文治教化"，《易传》中有"观乎天文以察时变，观乎人文以化成天下"。现代意义的"文化"，是指人类社会历史发展过程中所创造的全部物质财富和精神财富。从这个意义上而言，当代设计也是一种文化，设计师按照人们的需要、爱好和趣味进行设计，仿佛在设计人自身。

2.1.1 设计文化的内涵

设计文化是一种广义文化，包括物质技术、社会规范和观念精神等。根据现代学科门类的划分，可以归纳出产品设计涉及的文化领域，包括自然科学、社会科学与人文科学三大领域的知识。设计以创造和推动物质文化发展为基本表现形式，充盈我们生活的所有人工物品，无不带有设计的印记；文化是人类生活发展和生产实践中所创造的一切物品、语言行为、组织、观念信仰、知识、艺术等方面的总和，也就是"第二自然"。在人类的进化过程中，学会劳动，学会利用自然的现有条件，有意识地为自身生存改造"第一自然"，这就开始了"第二自然"——"文化"积累的过程。

文化之所以得以保存和积累，并被人们世代传承，奥秘正是在于人的实践活动具有一种工具结构。黑格尔指出："手段是比外在的合目的性的有限目的更高的东西；——锄头比锄头所造成的、作为目的的直接享受更尊贵些。工具会被保存下来，而直接的享受都是暂时的，并会被遗忘。"人类的一切文化都始于创造和实践，原始人的创造和实践活动就是一种设计行为。从适用功能的角度选择材料、确定形制，与现代设计活动在本质上没有什么区别，都是围绕一定目标的求解过程。在人类的创造和实践活动中积累形成的语言、审美法则、图像、符号、色彩、产品，就是一种原始文化成果的记载和体现，同时这种"文化成果"促进了人类的交流和传承，刺激人类创造和实践活动的进步和发展。现代设计本身就是一种文化的创造活动，因此在现代生产活动中，要考虑设计的文化内涵。

这种文化内涵表现在如下几个方面。

第一，艺术设计必须具有文化内涵。优秀的设计，必然扎根于民族文化的沃土中，具有民族性的文化内涵，才能体现出世界性的意义。图 2-2和图 2-3所示为中国的"唐装"，

图 2-4 所示为俄罗斯的鲁巴哈女装，这些本来都是两国各自的传统服装，属于那种已经退出历史舞台的文化，但通过设计师的努力，进行再设计，使唐装与鲁巴哈装重放异彩，体现了一种崭新的民族文化的精神内涵。

图2-2　唐装——马头墙下的儿童服饰

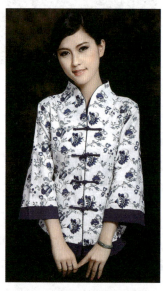

图2-3　唐装——我国女青年现代唐装

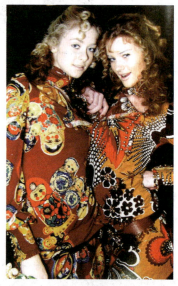

图2-4　鲁巴哈装——俄罗斯现代鲁巴哈女装与图案

任何民族都有自己的文化精神，这是深刻的内涵。它对于这个民族的一切文化领域和文化现象都具有一种普遍性的意义，当然也会在这个民族的产品上打上自己的烙印。比如，西方的工业产品往往体现出一种"怀旧精神"(理性精神)，而中国上古时代独有的"三足器"(如鼎等)，则体现了一种"求稳尚简"的精神，三足比两足稳定，又比四足简洁，实不失为一种高明的造型。许多学者都预言，世界各族文化大融合的时代，谁更能深刻地把握民族文化精神，谁的设计就将更具文化魅力，就能在激烈的竞争中立于不败之地，并起到一种先导的作用。

第二，设计要充分研究和考虑设计品使用的文化环境。例如，中国人喜欢岁寒三友，日本人忌讳荷花，意大利人不喜欢菊花等。

这种研究和考虑就涉及一个情调，设计文化讲究情调。文化情调是文化设计中最为感性直观的要素，因为任何情调总是体现于一定的形式，而形式又最能直观地将此类产品与他类产品区别开来，引起消费者的注意。甚至许多消费者之所以购买此类产品而不购买他类产品，很大程度上是基于情调考虑。比如，使用蜡染或扎染面料来设计时装，使之富于浓郁的文化情调；又比如，用古色古香的陶杯、瓷瓶、铜爵、木盒、竹筒等来做贵州茅台和陕西西凤酒的包装，使之富于浓郁的古代文化情调等。显然，这种是增加产品文化魅力的最为便捷而又行之有效的方法，因此它有可能是设计进入文化设计的一个关键点。

设计文化是在适应环境的条件下产生的，不同民族和地域形成不同特色的文化。我国历史悠久、幅员辽阔，产生了不同类型的文化，如齐鲁文化、巴蜀文化、楚文化、吴越文化、南粤文化等；不同国度亦具有不同特征的文化，如希腊文化、埃及文化、印度文化和中国文

化等。它们都是特定生存环境和历史条件的产物,这些文化上的差异和独特性反映了人类文化的丰富性和多样性。所谓民族风格和民族特色,包括艺术设计的物质产品的风格特色,正是民族文化的一种表现。

2.1.2 设计文化与生活方式

作为设计文化表征的设计制品,与人的生活息息相关,折射着一种生活方式。设计不仅改变了人们的生活形态,也改变着人们的思想观念和文化意识。正如一些时装设计师所言,他设计的不只是女装,而是女性本人——她的外貌、姿态、情感和生活风格,如图 2-5 所示即为这种典型例证。因此,设计师直接设计的是用品,但间接设计的是人的行为方式和观念、人的形象和生活方式,这才是设计师设计的真正目的。设计要受到文化的制约,同时它又在设计某种文化类型,设计师通过设计新款式来改变旧有的文化价值。

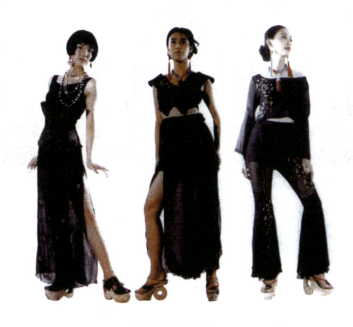

图2-5 岭南服饰

点评:体现出女性的姿态、情感和南方人的生活风格。

生活方式是相对固定的生活活动形式,即在社会生活、生产劳动、日常生活和休闲领域中人们衣食住行和思维活动的形式和特点。生活方式的结构由生活条件、生活形式和生活关系三方面建构。广义的生活方式,指人们为生存和发展所进行的一系列日常活动的必需形式,为人的一切社会活动的总和;狭义的生活方式,指人们的消费方式,包括物质生活和精神生活的消费方式。任何一种生活方式都以物质为基础,体现着人的精神需求,这与设计的本质有着共同点。设计通过形式反映出人的审美理念和价值观念,直接影响着生活方式的形式和内容,从这个角度来说,设计文化的基本表现形态便是人类的生活方式,设计的创造意义也正表现在对人类生活方式改变的过程中。

普及于当今的计算机、手机、平板电脑、交通工具和生活用品,以及各种惠及民生的公

共设施、娱乐场所等(如图 2-6所示)，不仅改变人们的生活常态和生活方式，也影响着人们的思想观念和文化意识。在充分享受由设计带来的便利和舒适的同时，人们对个体的生活质量和群体的文化传统，也有了更新的认识和理解。这种理解常常又被渗透融合到设计品的创造过程中，转化为新的物质形态而影响着生活方式的变化。因此，设计文化与生活方式相互作用的结果，一方面推动了设计的发展和设计文化的丰富、充实，另一方面改善和引领了人类的生活方式。

图2-6　上海迪斯尼乐园

点评：2016年6月16日，上海迪斯尼度假区正式向市民开放。

这种引领，以家居设计为例，"居住改变生活方式"绝对不是一句空话，它是人们对居住需求的满足，更是人们对精神世界无止境的追求。自20世纪90年代以来，越来越多的国外先进设计理念引入，也给人们的住宅及小区的设计增添了许多新的思维。绿色建筑、生态建筑、智能建筑，它们不再是单纯的一幢楼或一个小区，而是代表了一种先进的生活方式。大规模、大手笔地"造城"也不再只是功能的单纯实现，更是追求品质生活的表现。

也就是说，设计品不仅为人类生活提供必需的服务，而且不管是在不同时期的设计还是各个历史阶段中人类的生活方式的载体，我们可以通过对不同时期人类使用的日用品的研究，了解那个时代人类的生活方式。换言之，人类不同历史时期的生活方式会直接通过他们当时使用的器具反映出来。今天大数据时代的来临，互联网、物联网的发展，正以万马奔腾之势进入家家户户，购物、通信的网络化、信息化、计算机化在生产、生活中的广泛普及，人们的工作、娱乐、通信等生产、生活方式又产生了新的特点，生活质量也大大提高了。

追求时尚与流行，也是一种生活方式的反映。一款新样式的手机、平板电脑、小车、服装、发型、饰品、家电、一首歌、一种舞蹈、一本书以及一种行为方式，只要具有独特的感性形式和别具一格的审美价值，都能成为一种时尚。时尚的流行基于两种心理机制，一是求新求异心理；二是从众、求同心理。以审美为内涵的时尚的产生，基于这两种需求心理之上，使得现代设计文化产生了新的活力。

2.1.3 设计文化与物质文化的整合

物质文化,是指为了满足人类生存和发展需要所创造的物质产品及其所表现的文化,包括饮食、服饰、建筑、交通、生产工具以及乡村、城市等,是文化要素或者文化景观的物质表现方面。作为一种协调诸多矛盾因素的有效手段,设计的概念中拥有达成物与人、物与社会、物与环境、物与物等多重内容的协调能力。这种协调的实质直接影响了物质文化的内在因素的形成。因此,在分析设计与物质文化的关系时,不可避免地要将与物质文化相关联的思维方式、行为方式及观念融入其中,作为一个统一的体系,它们共同构成了人类文化的基本内容。

物质文化的整合作用几乎成为人类文化的代名词。以建筑为例,当我们走进神奇恢宏的巴黎罗浮宫金字塔(见图2-7),俯瞰庄严肃穆的德国国会大厦,领略北京故宫建筑群的风采时(见图2-8),凡此种种,无不使我们情不自禁地产生某种综合的印象:建筑本身的造型、结构、布局形式等各种因素,体现了它们作为物质文化存在的经典价值。而反映在物质层面的是它的材料、能源、工艺技术等方面的因素,都是历代科学技术水平的显现。其中,思维方式的因素显而易见,社会制度、行为规范、风情习俗影响下的精湛实体,反映了所负载行为文化、社会秩序等方面的内涵。

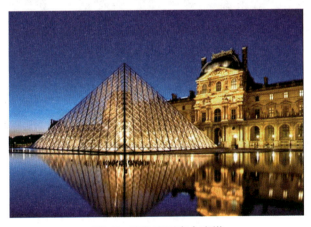

图2-7　巴黎罗浮宫金字塔

点评:神奇、恢宏的罗浮宫金字塔,体现了一种稳固、深沉的内涵。

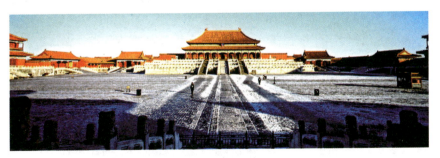

图2-8　北京故宫

点评:像凝固的乐章那样,北京故宫体现着中国传统文化的魅力和民族精神。

再以"饮食"而言，是各民族都讲究的地道的文化，是设计文化与物质文化整合的典范。中国饮食文化涉及食源的开发与利用，食具的样式设计、运用与创新，食品的造型设计、包装设计、展示设计、生产与消费，餐饮的场所环境装潢、广告宣传与服务接待，餐饮业与食品业的形象设计(见图2-9)、经营与管理，以及饮食与国泰民安、饮食与文学艺术、饮食与人生境界的关系等，深厚广博。从外延看，中国饮食文化可以从时代与技法、地域与经济、民族与宗教、食品与食具、消费与层次、民俗与功能等多个角度进行分类，展示出不同的文化品位，体现出不同的使用价值，异彩纷呈。俗话说就是填饱肚子，就是一个"吃"字。形式比较原始，只解决人的最基本的生理需要。

图2-9 中国品牌企业食品广告：盼盼好味道

今天讲究弘扬企业文化，这一概念相对核心层而言，是容易看得见、容易改变的，是核心价值观的外在体现。企业物质文化是组织文化的表层部分，是组织创造的组织的物质文化，是一种以物质形态为主要研究对象的表层组织文化，是形成组织文化精神层和制度层的条件。优秀的组织文化是通过重视企业的形象设计、产品的开发、服务的质量宣传、产品的信誉和组织生产环境、生活环境、文化设施等物质现象来体现的，在这"物质现象"中渗透着与设计文化的整合关系。

此外，表现在观念和心理层面的则是设计理念，特别是表现在整体环境观以及室内序列的组成观点上，即我国古代根深蒂固的儒家美学观念"中和"之美，它以中轴线为中心而两边对称展开的形式，体现出封建社会"中和"审美观，以现实政治和人伦社会为"中心"的整体"和谐"的"宇宙观"，它作为儒家文化的理想是美的极致。观念文化的内容也直接制约建筑的产生和发展。今天当我们漫步于故宫，时时处处体味到的是中国传统文化的魅力和民族魂魄的精神，这就是各个形态文化的总和，设计文化的本质特征就在这里。

2.2 设计与经济

人们走在大街上，会发现设计无处不在。当我们面对同一功能和价格的两个商品时，如何抉择呢？往往会选择一款比较好看以及设计感十足的商品。这时，设计不知不觉已经融入我们的消费生活，并对市场产生了重要影响。从物质交换发展到货币买卖，使设计产品变为商品。商品的流通是经济活动的一种形态，商品的不断设计、生产，增加了经济积累，经济

的增长又促进了商品不断扩大再生产。任何一项设计，都要经历从方案到市场的实现过程，较之个性化的艺术作品，设计更能产生巨大的经济效益，并对生活方式产生巨大的冲击。

2.2.1 设计与市场

商品的销售，实际上也是一种文化传播方式。但由各种商品销售产生的时尚是否都具有文化传播的作用呢？这就需要从文化价值和商品价值分析入手，认识市场效应存在的两重性问题。艺术设计是社会物质生产的前提和重要环节，社会生产的目的是满足人们不断增长的物质需要。企业生产的设计品，通过商品形式进入市场，商品销售直接影响设计品的生产。因此，市场成为人类经济活动的枢纽。

如何发挥设计的文化整合作用，提高产品的文化价值；同时又适应市场需求，提高产品的附加价值和商业利润，这就要把文化取向和市场取向有机结合起来。美国第一代设计师盖茨就把市场调整作为设计工作的主要程序。他认为，在新产品设计之前必须做出广泛而周密的市场调查，把握住消费者的需求主题和同类产品的竞争状况，才能开始进行设计的构思与创意，从这个角度来看，市场对设计起着制约作用，它要求设计以适应市场的状况出现，如图 2-10 和图 2-11 所示，市场内容的改变必然导致设计内容的改变。换句话说，只有满足市场需求的设计才能占领市场，也才能赢得竞争。

图2-10 设计的形式取决于人们在市场中对商品形象的发现

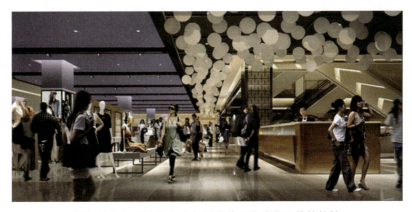

图2-11 商场的商品特色吸引着现代消费群体的热情

纵观设计与市场发展的轨迹：①以大工业为基础的社会化生产阶段，带动过市场经济的迅猛发展，使市场竞争从单纯的商品竞争转化为商品的设计竞争。由于现代设计的完善和自律性发展，市场的主导作用被削弱，让位于具有更加丰富内涵的艺术设计；②第二次世界大战后市场经济迅速发展，使商品竞争逐步转变为商品的市场竞争，这是现代经济运动的必然；③20世纪50年代的市场因第二次世界大战后复兴，商品奇缺而出现了以数量竞争为主

的局面，只有技术领先者，才能扩大生产，增加产量和销量，才能降低价格以赢得市场。在市场竞争的激烈形势下，现代科学技术体系得以形成和发展；④20世纪60年代产品的数量增长，使竞争的重点转移到商品的质量方面，形成以质量为主体的竞争体系，而质量竞争的背后是管理竞争——只有管理领先者，才能赢得市场，现代科学管理体系得以形成和发展；⑤20世纪70年代，商品的日趋丰富使市场不再取决于企业，而取决于用户，卖方市场变成买方市场，市场竞争主要是经营竞争，背后便是战略竞争，现代科学技术体系和现代科学管理体系构成了企业经营战略的两大飞轮；⑥面向用户，面向使用，以服务开发带动经营开发，从而推动产品、技术、人才开发的服务竞争，成为20世纪80年代市场竞争的主体，它的背后是素质竞争，只有素质领先者才能赢得市场，这促进了当代企业从工业化转向现代化，从以扩大外延规模为主的粗放经营转向以提高内在素质为主的集约经营；⑦20世纪90年代的市场竞争主要是文化竞争，而其实质就是设计竞争，只有设计领先者才能赢得市场，日本政府和企业明确提出了"设计治国、设计治厂""更新和销售生活模式""创造市场，引导消费"等发展目标经营战略。据日本日立公司的统计，每年设计制造的产值占全公司总产值的12%，这不能不使人警觉——设计文化，已成为新世纪竞争的焦点。

进入21世纪以来，企业成为市场经济的经营主体，只有占领市场份额，才能取得企业的生产经营效益和社会效益。设计对于市场开发具有的作用包括：①设计具有市场的定向作用，设计需要从模糊的市场需求中把握方向，为市场开拓明确目标；②设计需要不断实现产品的更新换代，以便利用科技进步取得的成果并适应社会生活发展的需要；③设计通过提高产品的文化内涵和艺术品位来提升产品价值，从而创造更多的产品附加价值。设计对于市场开发，一方面，要设法保持现有的市场占有率，防止出现下滑趋势；另一方面，要建立正常的产品梯队，做到设计生产一代，储备一代，研制开发一代，创造设计一代。当一代产品销售下降时，新一代产品立即推出，使企业始终保持最佳的经营状态。

❋ 2.2.2 设计创造市场

在设计品的市场营销中，消费者被人视作主体和"上帝"，他们决定着企业的生产，因此就间接地决定了企业的盈利或亏损。消费者的行为是制定企业战略的出发点，也是企业确定产品策略以及产品功能、价格和信息(视觉传达设计——包装、广告等)的基础。消费者不是单个顾客，而往往从属于一定的集团或社会群体。一种产品特性能满足这一群体，不一定适用于另一群体。"人性化"是消费者越来越感兴趣的设计方向，而不太喜欢以高技术特性出现的面孔。

优秀的广告创意能造就名牌，并为企业带来巨大的经济效益。在走向市场经济的过程中，企业家的一个决策、一个点子往往与企业的兴衰息息相关。好的创意与点子，不但能使企业走出"山重水复"，而且能步入"柳暗花明"，获得良好的经济效益和社会效益。以下为两个优秀广告创意实例。

【案例2-1】 2016年春节前后，脑白金又推出设计新创意

如图2-12所示，2016年春节之前开始，这个在中国电视屏幕形成一道奇观的品牌——"脑白金"，出乎意料地在各大卫视播出了这样一则广告："脑白金如果让您睡眠改善，请

为脑白金点赞1次！如果脑白金让您润肠通便，请为脑白金点赞1次！如果脑白金助您年轻态，请为脑白金点赞10次！如果脑白金对你无效，请吐槽100次……"

图2-12　丙申年春节前后，脑白金又推出设计新创意

脑白金之前的广告为什么成功，因为抓住了广大人民的痛点：送礼时纠结不知道送什么。现在痛点解决了，痒点却出现了：脑白金虽然适合送礼，但是到底安不安全，有没有效果呢？这个广告一方面就是为了避免顾客在买单时顾虑安全问题而犹豫不决。沿用了十几年的"今年过年不收礼，收礼只收脑白金"的广告可谓所向披靡，创造了脑白金的营销神话，其背后的系统性广告策略思维，就不必细说了。2015年，记得有篇报道讲：史玉柱的部下曾说，如果评不上"恶俗"广告，还要被史玉柱扣奖金……脑白金广告终于被评为"十差广告"第一名，家喻户晓之际，不是它创意高明之所在吗？

【案例2-2】　欧莱雅为提升品牌效应，创建"内容工厂"

如图2-13所示，为给旗下的美容品牌(如美宝莲、契尔氏等)提供实时的好内容，2016年初欧莱雅在内部创建了一个"内容工厂"，专门就美妆教程、社交媒体上的照片等进行视觉和文本内容的创造。欧莱雅还和YouTube密切合作，创建了和产品相关的干货视频。美容美发教程视频是化妆品类别中的最高搜索项，比如："内容工厂"为欧莱雅旗下的护肤品牌Shu Uemura(植村秀)制作了8个"How To"的干货视频。其中，"如何塑造你的眉毛"这个视频，反响尤为强烈。在没有任何付费媒体报道的情况下，积累了近万浏览量，此举很好地增加了用户体验。

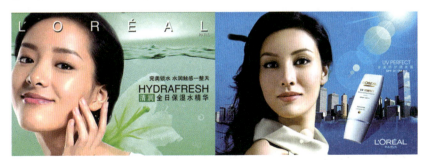

图2-13　欧莱雅为提升品牌效应，创建"内容工厂"

美国品牌大师大卫·爱格曾提出，产品属性不能成为品牌认同中最重要的部分，尤其在产品日益同质化的今天，这不但易于模仿，而且限制了发展空间。自由洗发水突出年轻女性

"让我做主"的个性追求,营造了新时代女性驾驭生活、独立自主的品牌形象。

在市场开发中,设计的目标是指向未来的。从产品开发到设计投产需要一个过程,如果只满足现有市场的需求,事过境迁就会处于被动。日本索尼(Sony)公司最早在设计观念上提出"创造市场的需求"的原则,代替"满足市场需求"的口号。他们认为,要想完全准确地预测市场是不可能的,只有根据人们的潜在需要去主动开拓市场,引导消费时势,才能提高生产的预见性和主动性。

品种的差别化和细分化设计是新品牌开发的有效措施,因为新的功能效应和新的使用方式是从现有方式中分化和变化而来的。在这里,不仅要重视对于人的需求的多样性和发展变化轨迹的研究,而且要提高新的功能的科技成果,才能取得新的工作原理、新的结构方式、新的材料替代和新的造型设计能力。

2.3 设计与科学技术

设计是艺术、科学技术及商业经济的交融结合,集成性和跨学科性是它的本质特征。科学技术是一种资源,设计不仅使科学技术得到物化,而且是科技商品化的载体。因为作为物质形态的科学技术,只有在被社会接纳、被社会消费的情况下才能变为巨大的社会财富。从设计传达的手段来说,图形语言、计算机辅助设计、网络设计、摄影、摄像、印刷、铸造、锻造、切削、焊接、电镀等技术和机械化生产、人工智能技术、虚拟现实等都丰富了现代设计的表现技巧。现代设计,不再是手工时代那种单纯的装饰性工艺,科学性成为现代设计的重要特征。

2.3.1 科技发展推进现代设计

人类每一次科学技术上的重大发展,都会给设计带来巨大的动力。美国未来学家托夫勒在《第三次浪潮》一书中指出:农业革命是人类社会的第一次变革,18世纪从英国开始的工业革命,摧毁了农业文明赖以生存的生产关系和生产工具,创造了标准化、专业化、集中化的工业文明。今天,由于科学技术的高度发展,人类已进入信息社会、大数据时代,工业文明赖以生存的能源工具、生产方式正在被核能、太阳能、计算机、人工智能技术、虚拟现实、自动化生产方式所取代。

设计在人类文明各个时期的不同特点是由科技发展水平决定的。

科技革命直接改变了设计的方式。农业文明时代是以手工业为主的个体设计,"设计—生产—消费"是一体化的。工业文明时代的设计是以大机器生产为主导,批量化标准化生产方式的设计。1785年,吉米·瓦特发明了蒸汽机,彻底改变了人类技术世界。而随着机器时代的到来,设计也发生了根本性的变革,产生了职业设计师,设计、生产、消费出现了分离,它们被市场纽带连接起来。第二次工业革命是指19世纪中期,一位被后人赞誉为"发明大王"的美国发明家——爱迪生,通过长期反复的试验总结了一大批科技发明家的成功经验与失败教训,终于点燃了世界上第一盏有实用价值的电灯,从此,开启了"电气时代"。于是,电气化与工业化结合推动了以美国为主的工业设计在欧美的发展,产生了工业设计师、驻厂设计师等设计行业和职业。20世纪下半叶开始的第三次工业革命实际上就被称为"第三

次科技革命"，是以原子能、电子计算机、空间技术和生物工程的发明和应用为主要标志，涉及信息技术、新能源技术、新材料技术、生物技术、空间技术和海洋技术等诸多领域的一场信息控制技术革命；紧接着的第四次工业革命称为"全新技术革命"，是以互联网产业化、工业智能化、工业一体化为代表，以人工智能、清洁能源、无人控制技术、量子信息技术、虚拟现实、物联网、大数据为主的全新技术革命。把世界现代设计推进到今天，极大地推动了信息化时代的设计事业蓬勃发展。

　　进入信息社会的今天的设计，在"设计""生产""消费"之间，通过高科技、人工智能、信息技术和市场紧密联系，在"设计—生产—消费"这根链条中的作用逐渐取代了市场的作用。以今天的家居设计为例，智能化设计火爆登场。智能家居作为一种新型的高科技家居行业，与普通家居相比，不仅具有传统的居住功能，兼备建筑、网络通信、信息家电、设备自动化等功能。其管理平台软件、硬件及智能产品在前两年还有争论：智能家居是奢侈品，还是必需品？到2015年情况完全不一样了，智能家居堂皇地进入现代社会，已风靡全球。无论行业也好，金融机构也好，包括一些投资公司，还有整个产业链里所有的参与者，都开始进入智能家居设计、制造和营销的行列，而互联网巨头、传统电器制造商、安防企业等的加入，更进一步加速了产业化进程。2015年下半年、2016年上半年，中国的智能家居设备指数在迅速上升，呈现一个爆发式的趋势，如图2-14和图 2-15所示。

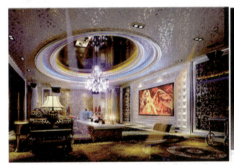

图2-14　智能家居十大品牌排行榜第一名：海尔 U-home　　图2-15　海尔U-home智能家居：室内设计操作系统

　　再看当代的广告设计。作为一个走在科学、商业与文化之间的特殊领域，其所受的影响是一个多元复合体，而它的形式和创作过程往往又因科学技术的推进而产生变革，各种设计工具在科技的发展中不断改变着历程。20世纪80年代到90年代，计算机在广告中得到充分应用，作为信息传达的重要媒介，也像许多人类活动的其他领域一样，经历了革故鼎新的洗礼。互联网广告，是新世纪到来后公认新型、快速、高效的传媒手段。远比同类的电视、广播和书刊更具影响力、更为广泛。你见过兰蔻广告吗？你见过iPhone6广告吗？你见过LV广告吗？在电视或一般的公共场所你很少接触到一些高端的品牌广告，不是那些大公司没有竞争压力、没有广告经费，而是它们只需要静静地在那里就会有人追捧。它们依靠互联网、物联网，只需公示官网，在人们百度或谷歌它们的时候，网络广告就漂漂亮亮地展示了它们。你知道"黄芪霜"吗？一群人在护肤圈里讨论它，淘宝网站再来个爆款广告提示，宣传其有多么价廉物美、多么好用……人们便可非常轻松地获得这些信息，男女老幼轻轻松松地从网

上购入。——互联网广告,可谓"无孔不入""无所不能"!如图2-16和图2-17所示。

图2-16　互联网广告:兰蔻NO.1"2016——卓效突破升级"版

图2-17　淘宝网:2016"黄芪霜"护肤品实时广告

21世纪以来,计算机辅助设计CAD已在建筑设计、电子和电气、科学研究、机械设计、软件开发、机器人、服装业、出版业、工厂自动化、土木筑、地质、计算机艺术与设计等各个领域得到广泛应用。从第一台计算机产生至今的半个多世纪里,正朝着巨型化、微型化、网络化和智能化方向发展,更有一些新技术融入发展中。巨型化:极高的速度、大容量的存储空间、更强大和完善的功能。微型化:大规模及超大规模集成电路的发展,芯片集成度越来越高,所完成的功能越来越强,微型化的进程越来越快,普及率越来越高。网络化:今天计算机技术和通信技术紧密结合,在通信软件的支持下,实现网络中的计算机之间共享资源、交换信息、协同工作。计算机网络的发展水平已成为衡量国家现代化程度的重要指标,在社会经济发展中发挥着极其重要的作用。智能化:是让计算机能够模拟人类的智力活动,如学习、感知、理解、判断、推理等能力,语言、声音、文字和图像的能力,具有说话的能力,使人机能够用自然语言直接对话。如图2-18和图2-19所示。

第2章　艺术设计的特征

一系列崭新的、功能强大的设计专业软件，如 Photoshop、Illustrator、PageMaker、FW、FL、DW、CDR、AI、InDesign CorelDraw；EdgeReflow、EdgeCode、Muse；3Dmax、Maya、GIFAnimator、Flash、ImageReady等问世和迅速发展，在文字排版、编辑插图、字体设计、网页设计、UI(界面)设计、CG、卡通、三维动画设计、后期处理等方面开拓出一个利用计算机从事现代创意设计和制作的新天地。

图2-18　网络科技平面设计：医学专栏背景广告　　图2-19　虚拟漫游设计：带来超强互动的虚拟现实体验

2.3.2　现代设计得益于材料革新

科技材料的发展，大致经历了从自然材料到金属材料，从金属材料到复合材料以及磁性材料等历史阶段。例如，轧钢、轻金属、镀铬、塑料、胶合板、层积木等，每一种新材料的出现，都带来了由制造(制作)到工艺技术内容的重大改进。可以这样说，科技材料发生的每一次重大革新，现代设计都会出现全新面貌。

现代家具在材料的革新上出现了塑料、铝合金、不锈钢、马赛克、玻璃、有机玻璃等，与手工业时代大相径庭。例如，有机玻璃的运用，最大特点是自然的可塑性、透明洁净相当于玻璃的表面质地、强度高、不易破碎和褪色、塑性强、光线扩散性好、利于造型设计和使用。科研成就使家具设计产生变革。聚乙烯、聚氯乙烯、聚氯丙烯等塑料得以全面开发，被用于各种产品上，如电话机、电吹风、家具、办公用品、机器零件以及各种包装容器。从塑料的应用及其发展过程即可看到，新颖材料的出现总是推动着设计师进行新的设计形式的探索。图2-20至图2-22所示为利用新材料进行的新的产品设计。

现代设计中材料的运用一般存在三种不同倾向：首先是返璞归真，这种趋向契合当代的绿色设计观念，如图2-23所示，运用天然材料并保持淳朴宜人的特性；其次是模拟自然，这种趋向是利用高科技人工合成来模拟和仿制天然材料，如图2-24所示，以人造革模仿天然皮革来维持人们对传统皮革材料的感受，并认同人造丝模仿真丝制品、用人造木纹纸模仿原木材料；再次是突出形式趋向，随着材料工业的迅速发展，各种新材料和复合材料层出不穷。透明的未必是玻璃，闪光的未必是金属，这正是现代设计风格之所在。图2-25所示为具有划时代特色的现代高科技装置：米勒2号空间站，其设计与建造综合利用了多种材料，放弃对材料质感的追求，而着重与尖端的、精密的高科技结构密切结合。另外，在一些重大设计中，如火车头、飞机、汽车、现代冰箱、计算机、电视机、洗衣机等各种家用电器产品设计，材料技术也成为现代设计成败的关键因素。

图2-20　上海双年展中的意大利IDA家具设计

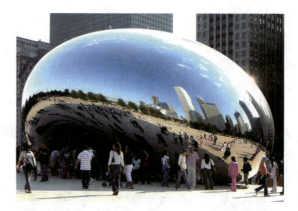
图2-21　具有强烈的新材料特色的芝加哥千禧年公园"云扉"设计

图2-22　"神州"十号飞船——高科技材料的周密利用

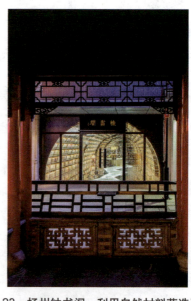
图2-23　扬州钟书阁：利用自然材料营造返璞归真的书香环境

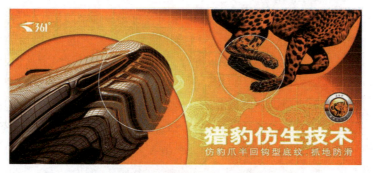
图2-24　以人造革模仿天然猎豹皮的仿生技术制作耐克鞋

图2-25　米勒2号空间站装置：高科技材料的综合利用

2.3.3　现代设计仰仗于技术进步

围绕设计展开的一系列创造性活动是设计成品不可或缺的创意和构思过程，技术与艺术是紧密结合的。不同的设计品，其技术含量与艺术品位也各不相同。设计，就是通过技术与艺术手段进行的，以此确保设计的技术含量与艺术品位。设计对象的特征处于技术对象和艺术对象之间，认识技术与艺术的性质成为把握现代设计的一个理论前提。

在我国古代，技术有技艺、手艺、技巧和技能等意思，一直存在"技艺相通"的说法。《说文》的解释：技者，巧也。《庄子·养生主》中讲述了"庖丁解牛"的故事，庖丁通过技术钻研和磨炼，达到"合于桑林之舞""莫不中音"的地步。《庄子·天地》中还指出，"能有所艺者技也"。技艺一词在希腊文中为 Techne，它不仅指工匠的技能，也指艺术活动的技巧。只是在近代，自然科学的发展促进了科学与技术的结合，才使技术和艺术的划分明确起来。古希腊哲学家亚里士多德 (Aristotle，前 384—前 322年)曾把技术看作制作的智慧。随着工程技术的发展，古罗马人不只看到技术制作实的方面，也看到了包含技术虚的方面。18世纪，法国启蒙思想家狄德罗 (D. D Diderot，1713—1784年)在《百科全书》中列入了"技术"这一条目，并指出：技术是为了某一目的共同组成的各种工具和规则体系。也就是说，技术既是一种知识体系，又包含一定的目的、社会参与性、作为设备和工具的硬件以及规则方法等软件。

在漫长的手工业生产时代，供人使用的是手工工具，虽然它也可以专门化并达到某种完备的形式，但这种形式的发展是极其有限的。例如，手斧、锤子等，千百年来几乎一直保持着同样的形式。然而，机器生产的能力却能得到无限的发展。过去依靠经验丰富的手工技术不能办到的事，利用机器就是轻而易举的事了。这首先在于机器生产使劳动过程社会化，它使各种技术专业和生产部门联合起来而互相促进；其次，自然科学的应用又使机械技术的不断革新成为必然。于是，在工业技术中，人的手工技能和技巧的作用相对减弱，机器和工具的作用则大大加强，这时，技术的物质手段成为技术的主要标志。新技术的发展开拓了自然界更加深层的未被人们认识的广阔领域，如图 2-26和图 2-27所示，技术的进步涉及人类从环境到生活的一切领域，从物质生产到精神生产、从日常生活到精神消费，无一能离开技术设备和技术方法。今天，由于高新技术的发展，包括计算机辅助设计、机器人技术、信息技术

兴起的这 20 多年的变化，常被描述为第三次工业革命。我们的设计师已很少使用纸、绘图等传统工具，他们在计算机上工作，消除了复印文本和拼版等技术工作的需要，磁盘直接对接到印刷机，或者在计算机上直接对话。复印设备的传统技术已经被灵敏的显示技术取代。许多机械化生产技术较难办到的事情，通过计算机与人工智能技术，已变得轻而易举。

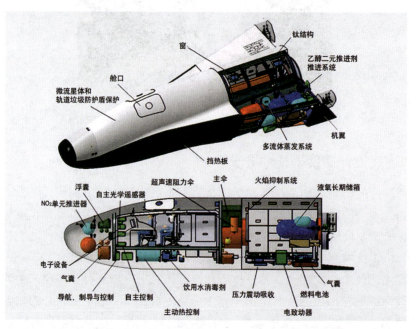

图2-26　飞行器造型与结构设计领域的拓展，仰仗我国航天技术的突飞猛进

图2-27　虚拟现实灵境技术的崛起，把VR交互设计推及到无限空间

就环境设计的技术而言，可从以下两个方面进行分析。

1. 生产施工技术

生产施工技术是生产施工者在生产过程中所运用的知识、能力、手段和工具。例如，室内轻钢龙骨吊顶、石膏板吊顶、夹板吊顶、彩绘玻璃吊顶、铝蜂窝穿孔吸音板吊顶、全房复式吊顶等，都是不同于传统木吊顶的高难度的先进技术，这是使设计由图纸变为空间实体预期目标实施的关键条件。设计师必须掌握这方面的生产技术知识，才能保证自己的构想得以

实现。生产和施工者必须钻研并灵活掌握相关技术，才能完美地体现设计师的意图，甚至补充设计中的不足。这些相关技术包括技术设备、技术工艺和管理技术等。

2. 成品技术

成品技术，通常是由成品的结构、材料、性能互相组合而构成的技术品质和特征。因此，成品的技术含量与成品的功能指标之间具有互相协调和配合的特点，技术含量高的环境艺术品往往功能优异，因而经济价值和实用价值也得到提高。例如，"多功能娱乐厅"的室内设计，除了基本的装修技术，音响、照明、图像、采录、歌舞等多种物理设施的电器、道具、安装等环节都有各自精度高、工序复杂的技术要求。其中，音响设备就包括晶体管、线路组合等非常复杂的技术因素，体现着个体的技术性能，以及满足功能需要的意义，它反映了这个小项目与整个"多功能厅"相互配套的关系和作用。通常情况下，成品技术与实用功能相一致，并共同作用于艺术设计的形式因素和经济因素。

现代设计与技术是不可分离的，设计是科技与艺术的结晶。设计本身可作为一种综合性手段积极为科技发展服务。1972年，美国著名设计师罗威（Raymond Lowey，1893－1986年）接受了月球登陆飞船的室内设计任务。与人们平常的生活环境不同，飞船的室内空间很窄，且要实现工作、休息、睡眠的一体化。罗威从航天飞行的实际情况和宇航员的心理、生理需求出发，提出自己的设计方案，减少舱内上千个开关和按钮，使宇航员有了安定、平衡感，大大改进了飞船的室内环境。作为一名现代设计师必须及时了解、研究和应用新技术、新工艺、新理论，不断改进设计开发新领域。

2.4 设计与艺术

设计作为艺术和技术的集成，与艺术有着密不可分的关系。当代人为了强调这种关系，在"设计"两字之前加上"艺术"修饰词，谓之"艺术设计"。从传统理论意义上讲，设计一直为它的学科美术和建筑理论所包容，这是因为设计这一概念是从美术与建筑实践总结中引申出来的。这种联系能够加深对设计本质的认识。但是，2012年国家教育部在颁布的专业目录中，把"艺术"这个冠词拿掉了，这并不意味与艺术无关，是因为"设计学"涵盖的面更加宽泛，是信息社会、大数据时代更加集成、更加复合、更加交叉的学科发展的迫切要求使然！

2.4.1 设计是不是艺术的问题

关于设计是不是艺术的问题，美学界曾有不同意见：有人明确表示设计就是一种艺术，有人认为设计是非艺术的审美活动。关于这一问题，在设计界同样存在争论：20世纪上半叶，以马尔多纳多为代表的德国乌尔姆设计学院的设计师，不仅否认设计是一种艺术，而且否认设计和艺术在起源上的联系。

1. 设计与艺术在起源上是一致的

从艺术中发展而来的设计本身是不是一种艺术呢？也就是说，在设计师的创作行为、创作构思中，在消费者对设计品的知觉和评价中，设计是不是一种艺术呢？对于以上曾经发

生过的争论描述,这里可以表明,马尔多纳多断然否定设计与艺术相互联系的观点是不正确的。因为设计不仅在起源上,而且在现实发展中和艺术都存在着密切的联系,设计从艺术,特别是造型艺术中吸收养分,同时丰富了造型艺术语言,这是历史现实。但是,从科学发展观的角度讲,设计并非只是艺术,不管它从哪里来,今天绝非艺术所能包办得了的,应该呵护它,提供给适合发展的更大环境。

设计就其本质而言"是人类的一种创造性活动",这在前一章已讲清,设计是人与动物相区别的主要标志。经长期的经验积累,初步认识了对称与圆形,因为这两种形状符合力学原理,做成的工具与武器使用方便,于是为设计奠定了基础。开始的创造活动是人意识中的形象体现在所制作的产品中,第一件成品往往起到设计的作用。其他生产者以此成品为摹本进行反复制作,同时在制作中又根据使用的需要加入自己新的构思。这样,同一用品在长期实践和反复制作中,不断得到改进和完善。人类的造物是为了自己的需要,同时也促进了自身的发展。承前启后的造物活动筑起了人类的文化大厦,形成了历史长河。置身其中的人,年年月月、日日夜夜、衣食住行、习以为常,正所谓"少成若天性,习惯成自然"。在世间,处处打下了人类的艺术创作的烙印。哲学家称此为"人化的自然"或"第二自然界"。

设计与艺术在起源上是一致的。设计的概念产生于文艺复兴时期,不过那时只是形成了一个概念,是"大美术"范围内的"小美术"。

设计,在形式上的独立始于立体主义。毕加索(Pablo Ruiz Picasso)的立体主义把形式的试验摆在首位,在平面上组成立体形式,绘出立方体、圆锥体和圆柱体,把复杂的形体分解为简单的形体,如图2-28和图2-29所示。在立体主义中,一切东西甚至活的东西,都是组合的、变化的、可分解的物体,使绘画失去了色彩的传统美,而只保留着几何的、机械的性质;立体主义对绘画的内容漠不关心,并逐渐把色彩艺术变成几何艺术。我们可从立体主义的绘画中,窥见设计形式之一斑。

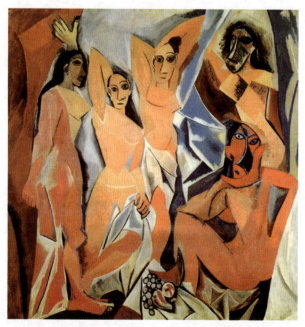

图2-28　毕加索的立体主义代表作:《亚维农的少女》(油画)1907年

图2-29 立体主义画派的典型作品，把色彩、形体变成几何、机械艺术

2. 设计是一门特殊的艺术

18世纪，西方美学家巴托(Charles Batteux，1713－1780年)在他的著作《归结到同一原则下的美的艺术》(Les Beaux Artsrednits aunemcprincip，1746年)中，开始有了"美"的艺术的划分。巴托把各种细节分为实用艺术(theuseful arts)、美的艺术(The be Autifnl Arts包括雕刻、绘画、音乐、诗歌等)，以及一些结合了功利的艺术 (如建筑)。由于西方近代越来越强调艺术与美学的关系，终于形成了所谓美的艺术 (Fine Arts)的概念，以别于应用艺术 (Applied Arts)。艺术，希腊语为 Teche，拉丁语为 Arts，都包含技能和技巧的意思。在古代，艺术不仅和美与道德有关，同时还和实用有关。中国古代以礼、乐、射、御、书、数为"六艺"；日本也将香道、祭道、歌舞、乐曲称为游艺。在西方，艺术作为一种美学观也是逐渐出现和发生的。

设计是一门特殊的艺术，它遵循实用化求美法则的设计艺术规律完成创造性思维，用专门的设计语言进行创造。例如，工业设计被称为工业艺术 (Industrial Art)，广告设计称为广告艺术 (Advertising Art)等。设计被视为艺术活动，是艺术生产的一个方面，设计对美的不断追求，决定了设计中必然的艺术含量。我们会承认现代建筑，即使采用了预制单元构件，仍然是艺术的一种形式，于是我们也应当承认工业制品也是艺术，至少部分是艺术。今天大量出现的"虚拟现实灵境""机器人佳佳"、网络广告、网络科技背景、网络片头动画……都毫无例外地可归纳为"特殊的艺术"。

3. 对设计的重新认识

在近代，设计与现代艺术之间的距离日趋缩小，一幅草图或模型，本身就可能具备独立的审美价值。新的艺术形式的出现极易诱发新的设计观念，而新的设计观念也极易成为新艺术形式产生的契机。美学家坎托尔说：对现代技术形式的审美把握，不是发生在技术中，而是发生在艺术中。技术中所产生的形式的审美性质，首先在绘画中得到揭示，后来这些形式进入建筑中，然后又进入生产中。这种回归过程是现代生产造型原则本身的发展。

随着历史发展与社会的进步，创造纯精神产品的艺术和创造物质产品的艺术分离开来，既促进了纯艺术的发展，也极大地推动了工业美术、商业美术和计算机美术、网络美术的发展。但是，在现代设计的生产中对艺术的追求，以及现代设计与纯艺术的结合并没有因此

而停止，反而在更深、更广、更高的层面上发展起来。例如，建筑装修设计，从属于物质生产，同时又有很高的艺术审美要求。设计师运用空间组合、立体造型、比例、色彩、材质、装饰等建筑语言与视觉符号，构成独特的艺术形象，表达出人们的一种精神世界和象征内涵。

在今天，设计不仅以科学技术为创作手段，如计算机辅助设计、数字艺术语言，还以科学技术为实施基础，如材料加工、成型技术、能源技术、信息技术、网络技术、新媒体技术、传播技术等。但是，这并没有损害设计的艺术特性，反而使现代设计具有科技含量很高的现代艺术特性，如全新的材料美、精密的技术美、极限的体量美、时尚的造型美、科幻的意趣美、虚拟的现实美等，这些都为生活和艺术开拓了新天地。

2.4.2 设计美的因素与形式

设计品的美和审美是两个范畴，有不同的内涵。设计美学的构成因素决定了它特殊的研究范畴，包括构成美的诸多因素，如作为构成产品的存在状态的功能美和形式美、作为产品形成过程的生产过程美、作为产品综合实现的艺术美和社会美等内容。

1. 设计美的多因素

中国自秦汉以来、西欧从古希腊到近代的许多哲学家，对美的定义、美的起源、美的作用进行了数千年的讨论。有的认为对人有益的就是美；有的认为完整的就是美；有的认为"成教化、助人论"就是美；有的认为实用就是美，美在物质、美在心灵、美在典型、美在运动、美在协调、美在冲突；还有的认为美在数字、美在比例等。从现代设计学的角度来说，美的多因素不是绝对的，而且不能静止地看待这些论点，因为美有一个发展的过程。在设计实践中，上述论点都无法用某一固定说法来加以概括，而且它们在设计的某一方面、某种条件下起作用，因此这些广泛的探索对我们是一种启迪。

把设计只看成单纯"美化"的概念，那还是原始状态的观念。当然，现代设计固然还采用装饰手段，但仅此已远远不足以体现现代设计的要求。

一款国产智能玩具——小小的"机器狗"，如图2-30和图2-31所示，采用"开窗式"包装装潢手法，除了可见到"机器狗"的"聪明机灵"形态，包装盒上还印制了美丽的小女孩、抽象色彩的商标和装饰色块，这是广告式的优雅包装。玩具本身的功能上还配制了"变体"和"分割"的"力点"，相应的附件也进行了简洁的几何化装饰，达到了功能性和形式美的综合。设计美还在于机器狗玩具的造型，现在许多创造性的玩具形态，它的美与机能、材质、工艺巧妙地结合起来，加上装饰，有时在货柜展示，几乎使你认为它不是简单的智能玩具，而更像是一个充满灵性且精致的儿童形象。因此，现代设计不只是装饰，而是创造了更新的产品形式。

2. 设计美的原理与形式

在设计美学中，有两种美的要素都必须进行研究的：一是"形式要素"，二是"感觉要素"。形式要素，即设计对应的内容、目的，必须运用形态和色彩的基本元素来实现；感觉要素，即从生理学和心理学的角度，对这些元素进行精心的选择和匠心独运的组合，这就要研究美的形式原理和形式法则。

第2章 艺术设计的特征

图2-30　智能玩具：聪明机灵的"机器狗"　　图2-31　产品包装设计：精美、独出心裁的机器狗纸盒包装

1) 设计的功能美

设计的功能美是设计品的结构、材料和技术所表现的合乎目的和规律的功能的统一。人们习惯地认为产品的美来自外在形式，而忽略影响这种形式的内在因素，即产品功能因素。一切产品都是人们为一定目的，按自己掌握的客观规律对自然物质进行加工改造的结果，如图 2-32和图2-33所示。当产品实现它们的预定功能时，合目的性与合规律性达到统一，就表现出一种美，这就是功能。在功能美的形成过程中，"合目的性"体现了设计品的实用功能所传达的内在尺度要求，即构成物的结构、材料和技术等因素所发挥的恰到好处的功利效用，这就使功能美具有一定的功利特征。"合规律性"，则表现了功能美形成的典型化过程。在这个过程中包含着积淀、选择、抽象、概括、同化、调节和建构，是体现一定规律的个别，功能表现的特殊造型就会逐步演化成为一种美的形式，由个别的状态与积淀抽象为一般的规律，构成典型化特征以影响其他物的功能美的形成。

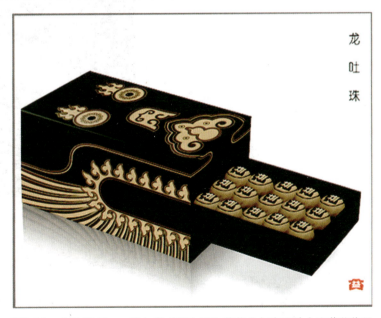

图2-32　大益2016——嘉年华"茶之韵"茶艺术创意设计大赛获奖作品

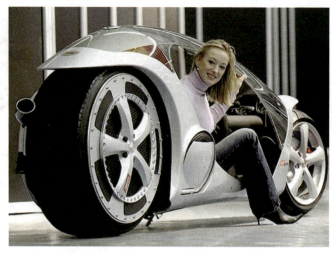

图2-33　概念车的功能设计：人车合理互动，造型独特，低碳出行

功能美是产品最基本的审美形态，没有功能美，产品便不存在价值及意义。而形式可以艺术地展现物品的材料和结构，突出其实用功能及技术上的合理性，给人以感性上的愉悦。另外，现代生产方式把经济、效用与美联系在一起，因此经济原则也成为形成功能美的必要条件之一，体现在设计观念上，便是好的设计手段的节约。

2）设计的形式美

形式美是功能美的外在形态，是产品外形物质材料中自然属性（色、形、光、声）以及它们的组合规律（如整齐、比例、均衡、反复、节奏、多样性的统一等）所呈现出来的美的特性。形式美的基本因素是物质材料的自然属性，是形式因素本身所具有的美，是对美的自然属性的提炼。它依附于具体物质而存在，不仅再现着物质的实在性内容，而且还象征并暗示某些观念，但往往又是超越这些内容而只保留形式因素本身的特征和情感意蕴，因此，它还具有相对独立的审美特征。

形式美，是需要按照一定的形式因素组合规律组织起来形成的。这种组合规律是形式因素自身构成美的结构原理，在美学中称为形式美法则。按照质、量、度的关系去研究形式美的规律，要求局部富于变化，整体和谐统一，如图2-34至图2-36所示。在"同"与"异"之间，有一条辩证的法则相联系。丰富与一致、对比与协调、实与虚等矛盾之间，有一个永恒的法则和均衡，这就是使艺术设计达到完美和谐形式美的原则，它包括形式和谐关系的各方面，是设计必须遵循的具体规律，简称"五律"，如下文所述。

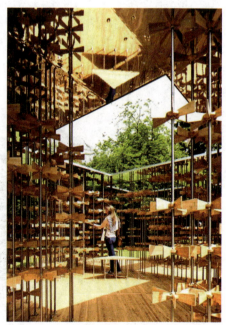

图2-34　"能量亭(风车)"优美的节律——2016伦敦建筑节energy获奖作品

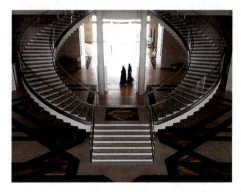

图2-35　卡塔尔伊斯兰艺术博物馆：放射构成的形式美　　图2-36　网络科技广告：优美的重复构成节奏

对比律——表现出各种形式之间的相互关系和不同特征。以彼此相反的形式进行对比，强调两者的对比效果而引起注意，同时产生视觉兴奋，包括形的大小、方向；光的明暗、色彩、质地；体的刚柔、宽窄、锐钝、虚实等。对比律在艺术设计中是一种最为活跃的因素。

同一律——构成形式美的物质材料量的关系。其特点是一致和重复，体现为统一和秩序。与对比律相反，它强调形式间的相同点，使不同要素有机地处于相互联系的统一体中，是最具和谐效应的方法，包括对称、反复、渐变、对位等。这些手法使形与形之间相互对话，找到一种内在的相关点。

节韵律——节奏与韵律的合称，是造型要素有规律地重复而产生单纯的、明确的联系，富有机械美和静态美的特点。例如，建筑的高低起伏，进退和间隔的抑扬律动关系，它高于变化美和动态美。在建筑形式中，其主要机能是使设计产生情绪效果和抒情意味。"节奏"，是运动的快慢变化，运动形态中间歇所产生的停顿点，形成了单元、主体、疏密、断续、起伏的"节拍"，构成了有规律的形式。"韵律"，是一种和谐美的格律。"韵"是一种音色，要求韵律在严格的旋律中进行，是一种秩序与美的协调。我国古代的藻井、铜镜、漆盘、建筑几何纹装饰等从结构、骨架、纹样组织、线脚元素、比例、尺度到形态的变化以及形象的反复、连缀、排列、转换、对称、均等都像律诗那样有着严格的音节和韵体，是一种非常有表现力的优美的形式。节韵律概括起来可以分为五类，即渐变的韵律、起伏的韵律、旋转的韵律、交错的韵律和自由的韵律。

均衡律——自然界相对静止的物体都遵循力学的原则，以安定的状态存在着，这是地心引力所致。人们把均衡和稳定视为审美评价的重要方面。均衡形式一般分为静态均衡与动态均衡两类，前者是相对静止条件下的平衡关系；后者是以不等质和不等量的形态，求得非对称的平衡形式。这两种形式，前一种在心理上偏重于严谨和理性，具有庄重感；而后一种则偏重于灵活性，具有轻快感。

数比律——各形式要素之间的逻辑关系，即数比美学关系在设计中的体现。数比律起源于古希腊，把它运用到建筑的造型设计中，使建筑形式更具有逻辑性，主要包括"比例"与"尺度"。一切物品，都能在一定的尺度内找到适宜的比例，比例的美也是从尺度中产生的。

人体工程学对家具、日用品、建筑、交通工具的造型可依据人体适用的比例、尺度来确定。而人体的比例尺度，往往又是衡量其他物体比例形式的重要因素，任何形式都有它的比

例，但并非任何形式的比例都是美的。因此，它要通过对比、夸张的比例来突出它的美。也就是说，尺度与比例不是死的，要求灵活运用。图形与空间分割，造型的比例是一个极其重要的美的条件。

现代形式美的重要特征在于，以对比、不对称形成的动态秩序打破静态平衡，或以相对严格的对称取得新的秩序美感。随着科学技术的发展以及生活方式的不断完善与变化，人们对空间的感受和活动特征的不断改变，形式规律也发生了变化，并在现代艺术设计中发挥积极作用。

3) 设计的艺术美

艺术美是自然美的升华，属第二性美，是人类对现实生活的全部感受、体验、理解的加工提炼，是人类对自然审美关系的集中体现，并能克服现实美的种种局限和不足，通过艺术品传达到社会中，推动现实美的发展与创造。艺术美本质上可以概括为两个方面：其一，反映客观存在的美的属性；其二，它是审美主体——人的创造性活动的结果。

艺术美是物质产品的一种审美形态和在形态上的一种反映。它是不同于精神产品的艺术美，只能通过自身外在的表现形式构成对客观事物的反映，从而唤起人们的审美感受，产生某种艺术性，如图2-37和图2-38所示。纺织品的花纹图案、器具表面纹样、建筑的外在装饰和环境的空间设计以及许多象征形式等都属于设计的艺术美范畴。

艺术美、功能美、形式美的和谐统一构成了设计品的审美功能。

图2-37　上海国际双年展中织品图案所展示的艺术美

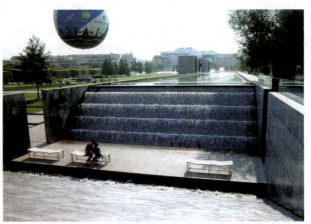

图2-38　法国巴黎雪铁龙公园，别具一格的水体设计与叠水景观所显示的艺术美

传统的手工制品是劳动技能和审美情趣的物化，图2-39所示是景德镇传统瓷器的釉色、图案、造型综合呈现的艺术美形式的典型产品。技术和艺术之间有着严格的区分，艺术美是实用功能的附加。产品功能是从实用功能、认知功能向审美功能转化的。欧洲工业革命之后，机械代替手工生产，技术与艺术分离，设计、生产、消费出现分工，并产生专门为消费服务的设计师，但是，装饰仍然是许多产品外在美化的主要手段。到了20世纪20年代，以包豪斯为代表的理性主义设计思维的出现，使人们对艺术装饰和产品关系有了新的认识。从设计美学的角度来讲，产品的艺术美应该是功能美的附属品，是为产品的功能服务的。

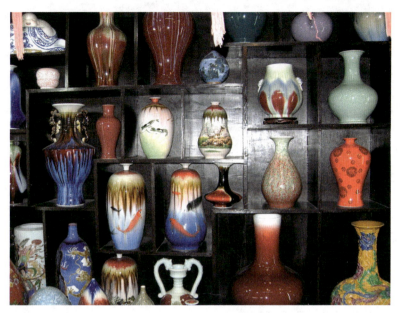

图2-39 景德镇传统瓷器的釉色、图案、造型综合呈现的产品形式——艺术美

产品艺术因素的来源有两个:一是随着生产技术和材料的不断更新以及社会文化价值观念的发展,产品某些结构形式在实用功能和认识功能方面的意义逐渐淡化,只留下一种审美价值,如我国古代砖木结构建筑上的飞檐,有时经过变形出现在现代钢筋混凝土建筑上,则已由原来的功能美转化为艺术美;二是某种艺术移植于产品表面或局部作为装饰,如茶具上烧制的"宝相花纹"本身就是独立的艺术美。

在设计中,能够和谐处理艺术美、功能美、形式美之间的关系,从而增进设计品的实用和审美功能,是设计美学追求的目标之一。总而言之,设计美学是对人类认识自然、理解社会而进行实践的综合结果的研究。它包括自然科学与社会科学的发展规律,也包含科学与艺术的融合规律,是对设计观念指导下的物及相关因素的综合研究,而美学的基本原则和规律成为其研究的工具和手段。

2.4.3 设计的审美价值及评价

除设计品美的自然属性之外,还有一种审美(美感)状态,是人的某种精神。人的主观感情决定了审美动机和需要;审美还会随人的文化背景、即时情绪而发生变化。设计品的开发,是企业参与市场竞争的重要手段。在设计开发中,艺术设计的审美创造是实现产品差别化和品牌特色的重要方面。艺术的本质是美感,艺术设计主要通过审美特性产生效应,这种效应体现在商品的审美价值原理中。

1. 设计的审美价值

人们对于产品的审美体验具有直接性和超功利性特征。人们作为审美主体的标准的不同,使典型性的概念有所不同,进而影响到对功能美的各不相同的审美感受。人们在判断具体物品的功能美时,往往受到典型性概念的影响,以普遍的一般的规律去评价这个产品的功能美特征,这时,产品的实际功能并没有参与判断过程。如果经过使用,物品所表现的合目

的性的功利效用达到了与其功能美特征相统一的效果，并为人们带来了某种需要的满足，便形成了这个产品的功能美的创造。

功能美的形成是合目的性与合规律性的统一，也是功利性与超功利性审美体验的辩证统一。其之所以具有审美价值从而发挥审美功能，主要在于其具有以下性质。

(1) 物质性。任何设计品都由一定的物质材料制成，具有一定的空间体量。材料的种类不仅决定产品的结构形态，也关系着其造型和表面质地。产品的外在质感及其形体使人产生不同的感官刺激，引起审美感受，如图2-40所示。

(2) 合规律性。设计品都依据一定的科学技术原理制造，符合客观规律。人们在掌握规律的基础上，可取得设计的自由。审美作为一种自由的体验，也是以合规律性为基础的。

(3) 合目的性。人们从事产品的设计、制造具有明确的目的，通过产品来满足人的一定需要。产品功能目的的实现，表明人们把客观规律纳入了其目的范畴。审美与人的内在目的性有直接关系，当外在形式显示与人的目的相契合时，就使人产生一种审美愉悦。

(4) 主体性。作为人的创造，设计品必然打上设计者和生产者的烙印。产品通过人的设计加工，成为人化自然，使人的意志、愿望和情感凝结在物品中。人对物的观照也是对其创作者的观照，它唤起人的自我意识，即对产品中包蕴的人性的感受。

(5) 社会性。一切设计品都是由处于一定社会关系中的人完成的，必然带有社会文化和时代特征（如图2-41所示）。因此，产品的美属于社会美的范畴。

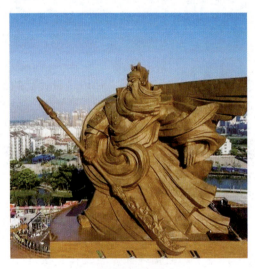

图2-40　超巨型忠义战神——关公铜像2016年亮相荆州

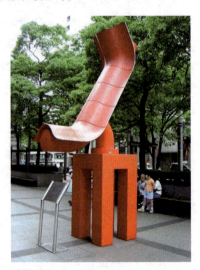

图2-41　环境中的公共艺术设计品，具有极高的社会美特性

审美价值的实现，是通过感知、体验美的承载物质，即人的视觉、知觉、心理结构和情感来实现的，是对于产品的美的判断、选择和接受。在这个过程中，物品的美由功能美、形式美及其体现的生产过程美、艺术美等因素综合构成，以具体物品的形式出现，所以，创造物的审美价值必须首先创造"美的物"，以此作为审美对象和审美价值产生的基础。产品的创造来源于人的需求，不同层次的需求目的决定了产品的存在价值。"美的物"是充满人的需求的客观实体，体现各因素综合产生的真善美的统一。其中，人的需求占主导地位，不

同时代、不同的社会形态决定了作为人的群体意识的不同需求,不同的个体的差异同样造成了大相径庭的审美需求和审美价值观,因此,研究群体意识中的需求取向能够创造属于某一时代的共同的审美价值;而考察个体的审美差异,互为参照,往往共同的审美价值观确立之时,个体的逆向和反主流意识就会引发新的价值观念。

提高大众普遍审美趣味的手段和途径是:必须准确把握上述关系,以较高的审美素质发现处于萌芽时期的潜在审美需求,并通过创新使之得以实现。因此,在审美价值的创造中,绝不仅仅是适应和顺应问题,将潜在需求转化为现实需要的满足,更具有艺术设计的创造性意义。

2. 设计的审美评价

审美评价,是消费时尚的表现特征之一,是一种价值判断的主体性活动,表现为人对价值客体的态度。主体差异,构成了价值判断的不同评价结果,通常情况下,其结果呈现肯定或否定的两极状态。

设计品的社会审美评价方式分为三个层次:一是个人审美评价;二是社会舆论评价;三是权威性评价。个人审美评价,是由社会成员个人在个别和分散的情况下做出的,它停留在感性经验的层次上,直接反映产品的社会效果,是构成社会评价的基础环节和最快表达方式,具体反映了个体审美观念和经验,其结果往往受到其他两个层次评价标准的影响,同时也存在着比较丰富的个性特征。社会舆论评价,是通过各种大众传播媒介所反映的具有代表性的审美评价,是社会评价的主要形式,它综合了个人评价,以普遍化、代表性和引导性的状态出现。这种评价处于第一层次和第三层次之间,常常是对个人审美评价的总结和升华,同时,又是对权威性评价的传播和介绍,因而成为这两个层次沟通融合的桥梁。权威性评价可以由专职机构组织各类专家、人员来进行,通常是对感性经验的科学性、学术性研究而提炼出来的美学观念分析,这种评价结果对于发现潜在审美需求具有重要的指导意义。

如果一部自己本来满意的三星或苹果手机功能已经明显落后,款式陈旧,色彩已不流行,人们很可能会将其弃置,重新购买新款的、功能样式远远超过它的国产手机(如华为、小米、中兴……),这一过程即为产品的审美评价。从产品的废旧淘汰延伸为审美评价,反映出人们消费水平的提高和对审美价值的追求。审美评价的出现,把物质产品的使用方式、人性和审美功能提高到重要地位,并促进了产品多样化的开拓。设计师应处理好产品寿命与更新速度之间的关系,以便合理地提高材料利用率,节约材料并高效发挥产品的功能。

消费时尚的不断更替,使对实用产品精神价值的追求出现变化,人们对于产品的淘汰和更新,已不再依据其破损程度,而主要依据其是否能继续满足自己的审美要求。

由于人们精神需要的特殊复杂性,在商品审美功能和认知功能之间表现出多种相互融合、交织的状态。例如,大红服饰成为我国北方地区新娘装束的主要选择,是因为它表现出了吉祥和喜庆。人们不仅能从穿着打扮和居室陈设上来判断一个人的职业特点和社会角色,而且能对他的志趣、爱好、个性特征有所了解。所以一个消费者在选择商品时,他所说的"好看"或"不好看",实际上是在品味商品所表现的潜在意义和它的具体象征作用。又比如国际流行色研究机构,每年发布流行色发展趋势的预测和相应的色标、色卡,便是经过周

密细致的综合分析之后，考虑到人对色彩的未来需求，在确立了总体观念的基础上作出的判断和评价。

 1. 设计的主要特征是什么？在其内涵中，科学技术的含量和艺术的含量如何理解？
 2. 设计如何创造经济市场？经济市场是如何推动艺术设计发展的？
 3. 如何理解设计与艺术、设计与文化、设计与科技、设计与经济之间的关系。
 4. 艺术设计形式美的内容有哪些？并简述其基本特征。
 5. 实训课题："设计与市场"的社会调查。
 (1) 内容：以"市场"为中心，了解现代艺术设计在市场中的地位和作用。
 (2) 要求：组织学生分为3个小组，围绕课题内容分别去当地的大商店、设计公司和非艺术部门的大企业，进行商业广告、产品包装、日用产品、房地产开发与设计的社会调查。了解人的需求与设计市场的关系。调查报告必须实事求是、理论联系实际；观点鲜明，文理精当，不少于3000字；文字中并附插图，编排形式合理。

第3章

视觉传达设计

学习要点及目标

* 要求对视觉传达设计的概念、原理、视觉流程的基本理论进行认识与了解。
* 要求了解视觉传达设计的构成要素：文字、图形、色彩的语言规律。
* 全面学习视觉传达设计领域范畴的各项设计内容，并通过适量的针对性案例训练，掌握各门类的基本技法要领，为相应的专业系列课程的学习并联系岗位需要作好充分准备。
* 学习中把握好本章难点："视觉图像设计"和"信息传达"的设计方法。

核心概念

信息符号　广告设计　包装设计　CI设计　书籍装帧设计　展示设计　新媒体设计　UI设计

视觉传达设计的实质是借助视觉语言进行信息传达，借助含有不同信息量的形态、空间、光色、肌理及其相互间的组织关系，采用最佳的视觉程序快速、准确地进行表达，使接受对象能通过自己的视觉经验、心理联想对信息内容产生自己的认识和理解，从而获得最佳的接受效果。

引导案例

广告设计，是视觉传达设计领域中最重要的类型之一，是利用视觉符号传达广告信息的设计形式，涉及多门艺术学科及相关社会学科的综合。当代广告在传统二维的基础上，产生了许多新媒体，如数字广告，其呈现广告内容的载体即数字媒体，也就是俗称的流媒体。数字媒体的出现已经使广告目标产生了基本而重要的变化，网络技术让广告以其独特的方式提供了一系列双向沟通和测量的宽泛空间，如图3-1所示，是意大利时尚品牌Diesel的系列大片——数字广告作品。

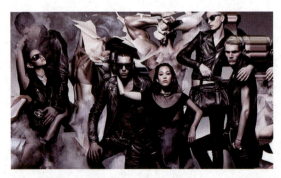

点评：自苹果推出安装多媒体软件HyperCard的麦金塔电脑，随着时间的推进，Quicktime、Photoshop、Illustrator、Flash等软件相继出现，数字广告也从静态图像发展出动态多元的广告形式。如今，iPhone和iPad等移动终端的诞生，让数字广告发展至多媒体、LBS等跨平台富媒体形式。这则数字广告来自意大利时尚品牌Diesel的系列大片，汲取经典元素，通过现代化数字介质与影像交叠技术，满载视觉震撼力。

图3-1　Diesel释出2015早秋广告大片——古典主义结合新媒体广告

3.1 视觉传达设计的内涵

视觉传达设计不仅是人类追求生活舒适、安全、美观的载体，同时也是促进人际交流的重要手段。各种广告、标识、图像，各种通用产品及包装设计等，普遍包含了交流的信息。全世界软饮料的易拉罐包装，几乎与可口可乐金属罐一样趋于标准化；红色具有"危险性"的心理暗示，全世界的消防车无不采用红色，这种信息的传达，无须语言解释，视觉传达设计的这种交流作用，使世界各地越来越接近，人们的交往也越来越便利。

3.1.1 视觉传达设计的概念

视觉传达设计，是由英文 Visual Communication Design 直译而来的，在西方有时也称为信息设计 (Information Design)。它是现代艺术设计的重要组成部分，是为传播特定事物通过可视形式的主动行为，以通过视觉符号传达以信息为目的的艺术设计。

1. 视觉传达设计的含义

视觉传达设计，是指利用视觉图像进行信息传达的设计，是探讨和解释艺术设计的功能和目的与美感的形式法则。主要处理和解决人与物之间视觉信息的完美交流，进一步完善人类在设计领域的认识观念。所谓视觉传达，大部分或者部分依赖视觉，并且以标识、文字、排版、绘画、平面设计、插图、影像、数字新媒体、色彩及电子网络技术等进行的二维和多维空间的表现。

视觉传达设计的基本内容包括：视觉生理、视觉心理、视觉功能、视觉符号、视觉经验、视觉运动、视觉信息、视觉语言等。应用于广告设计、展示设计、环境设计、包装设计、印刷设计、服装设计、产品设计，乃至所有商业美术设计及一切与视知觉相关的设计领域。

2. 视觉传达设计的实质

视觉传达是相对于语言传达、听觉传达的一种普遍的信息传达方式。首先，视觉传达主要作用于人的视觉系统，也可在视觉的基础上综合其他知觉系统进行信息传达；其次，就其传达的过程而言，这种传达涉及信息发送者、信息接收者和传播渠道三个方面，任何一方面都可能影响传达效果；最后，就传达的内容而言，这种传达只承负信息的形成与传递。随着现代通信技术与传播媒体技术的高速发展，人类社会加快了向信息时代迈进的步伐，视觉传达设计也正发生着深刻变化。信息符号的形式，由传统平面为主的设计扩大到三维和四维为主的形式；传达媒体由手工、印刷、影视向多媒体综合领域发展；传达方式从单向信息传达向交互式信息传达发展，这些因素的变化，将使视觉传达设计的冲击力和受众的接受力越来越强。

3. 视觉传达设计的关键元素

"信息符号"，是视觉传达设计的一种关键元素，信息符号是感觉性的。如司机看到绿色信号灯，马上就开车，这绿色信号灯就是符号。视觉元素，是设计者在视觉传达上可以利

用的信息符号，如同文字，它构成了视觉语言的语义基础。

所谓"视觉符号"，就是人的视觉器官——眼睛所能看到的能表现事物一定性质的，如摄影、电视、电影、造型艺术、建筑物、各类设计产品、城市建筑以及各种科学、文字，也包括舞台设计、纹章学、古钱币……能看到的。所谓"传达"，是指信息发送者利用符号向接受者传递信息的过程，可以是个体内的传达，也可能是个体之间的传达，如所有的生物之间、人与自然、人与环境以及人体内的信息传达等。

视觉信息符号存在于所有自然形态与人为形态之中，从有机物到无机物，从宏观到微观，从具象到抽象，从光线到色彩，从空间到时间，包括人类自身，都既是视觉对象，又是视觉信息的符号。按照信息性质的不同，分为定量信息符号、情感信息符号、概念信息符号、常识信息符号、象征信息符号和区域信息符号等。一般而言，具象的信息符号传达的信息比较准确、清晰；抽象的概念性信息符号具有含量大、共性强的特点。

3.1.2 视觉流程的形成与建立

任何一项视传达设计的作品，都要通过文字、色彩、图形以及各种形态、形式要素经过编排，形成一个完整的画面或页面。那么，在设计中如何使图文阅读顺畅，在有限的视觉空间里，使哪些构成元素产生互动的有效的视觉传达，其中"视觉流程"对整个视觉传达设计说起着至关重要的作用。

1. 视觉流程的形成原理

传达有效信息的视觉符号称为视觉语言。视觉语言通过视觉元素按语义要求有机排列组合，通过一定的流程依靠一定的视觉象征、视觉经验和视觉联想完成传达与接受过程，从而产生视觉美感。视觉流程，是信息传达中视觉感知次序的过程。包括三个连续阶段：视觉印象→信息接受→记忆印象。如果设计的造型、构图、色彩具有吸引视线的冲击力，就是视觉传达设计取得成功的第一步。

生理学表明，人眼睛的视觉一般分为随意注视和有意注视两种。随意注视时，视神经比较放松，对视觉对象(符号)印象不深；有意注视时，视神经兴奋，并且要求格外专注，这时产生的视觉印象就会比较深刻。因此，在设计中需努力营造作品的视觉冲击力。通过创意、构图、造型、色彩的语言刺激来唤起受众的视觉注意，从而使受众进入视觉语言的传达和接受的程序之中。

2. 视觉流程的形成形式

人们在阅读信息时，视觉总有一种自然的流动习惯，先看什么、再看什么、最后看什么，往往体现出比较明显的方向性与秩序性，在无形中似乎有一条线、一股气贯穿其中。我们可以积极利用这个视觉规律，使整个设计版面的运动趋势有一个主旋律，从而有意识地从视觉传达中建立起合理的视觉流程。这个视觉流程的形式主要包括单向流程、斜向流程、曲线流程、导向流程、散点流程、复叠流程和群化流程等，这些流程形式的典型范例如图3-2至图3-8所示。应该根据信息的重要程度，凭借设计师良好的逻辑分析力，组织合适的视觉流程，并兼顾形式感，才能设计出出色的视觉传达作品。

第3章 视觉传达设计

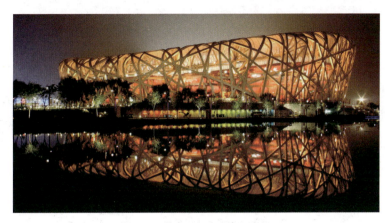

图3-2　单向（水平方向）流程

点评：顺延水平线向左右方向伸展，稳定而恬静。

 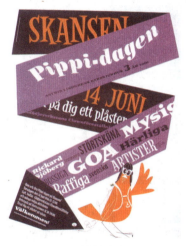

图3-3　斜向流程　　　　　　　　　图3-4　曲线流程

点评：以倾斜线动态感的装饰图形引人注意。　　点评：流动的节奏与韵律。

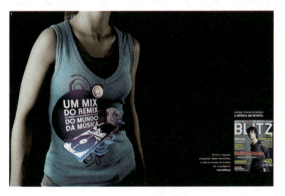

图3-5　导向流程

点评：把视线直接引导指向广告标的，产生视觉冲击力。

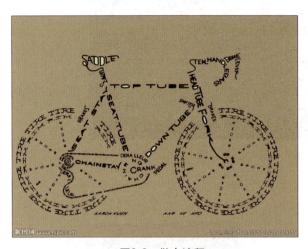

图3-6 散点流程

图3-7 复叠流程

点评：数字化自行车将字母分散排列，无序中有序的形式。　　点评：以重复与叠加形成秩序感。

图3-8 群化流程

点评：无饰体字根经有机搭配和群化组合，产生图文层次，具有繁复而有序的形式感。

建立视觉流程，应从简化、整合信息来提高视觉快速发现事物的能力，尤其在视距较远和注视时间较短的情况下；造型、构图、色彩还应富有个性与生动性，以满足视觉要求追新逐奇的特性。通过利用夸张、对比、突变、错位、旋转、错视、群化等手法，使受众从无意注视进入有意注视。第二阶段的视觉适应与理解，是引导视觉进一步观察的核心阶段。只有对象形态适应生理要求，才会使视觉适于接受，并保持较长时间的注视；视觉信息被理解后才会引起视觉兴趣，并在接受诱导和暗示下，进一步关注新的对象。这种视线的不断运动，如果在设计上得到合理的安排，形成最佳的视觉流程，便能保证视觉信息具有逻辑性，即视觉流程有条理、编排有节奏，这对视觉信息的阅读和传递是十分重要的。

3.1.3 视觉传达设计的特性

视觉通过信息符号实现交流的目的是视觉传达设计的主要特性；通过设计，使视觉符号明确、清晰地指涉对象内涵意义是其特性之二。这些特性中包含：视觉美感，是以视觉生理的美感心理反应；视觉象征，具有借象寓意的意义；视觉可视性，是视觉传达的基础和前提；视觉语义性，是传达与接收的关键。

1. 视觉美感

视觉传达设计中形成的视觉美感，是以视觉生理为基础和条件的美感心理反应。基于这个因由，视觉美感一般不受民族、地域、阶层、文化等社会因素的约束和限制，而成为人类共有的心理。如对光和冷暖的适应，对造型、色彩等繁简形成的感受，是人类所共有的。基于视觉功能的要求，形式上的统一与变化规律，成为视觉美感的基本法则。主要应体现在安排处理视觉对象的整体与局部、局部与局部的关系上，如调和与对比、重点与一般、对称与均衡、节奏与韵律、比例与尺度、重复与变异等。信息量过大，又不符合视觉生理和视觉功能要求的设计，其视觉传达的作用就不大。

2. 视觉象征

象征这个词源于希腊语Symbolon，拉丁语Symbolum，意指提供相同之意的符契。萨特尔把这种形象客体化了的图画、肖像、照片等起名为同类物，由此而传达形象。在视觉传达设计中，象征图形是传达信息的重要途径，即"借象寓意"。象征图形是用具体事物表示某种抽象概念或思想感情，或通过某一特定的形象来暗示另一事物或某种较为普遍的意义。莫里斯解释得更具体：把符号和象征分开来说，例如，看到烟上升就知道下面有火，烟就是下面火的符号；同时上升的烟，也作为"向上""发达"事业的象征；在特定环境下，烟也可作为"消散"的象征。作为象征符号的图形，有注册商标、教育机构、政府机关、公共团体等。

当人们的视觉感知到某种色彩，便会引起心理上一定的反应，一般比较接近或一致。比如，看到白色，很容易使人们联想到医务人员的衣服；蓝色会使人联想到天空和海洋；红绿灯指挥交通等。于是这种约定俗成的感觉，白色、蓝色、绿色、红色等都具有了象征特性。色彩的信息传达和空间环境的改善，包含社会生活方面，适当调节人的视觉适度，能愉悦人的心理，使人获得精神享受，使人的视觉和心理与周围色彩空间彼此和谐起来。在希腊的白色卫城，是以大理石柱支撑的石体建筑，其柱头多以红色、金色、蓝色来装饰，在阳光的衬托下，显示出独特的地中海色彩风情；中世纪的拜占庭教堂，之所以能呈现出深邃而宏大的空间感，是因为其穹顶色彩使用了灿烂的金色，再加上室内其他建筑部位的红、蓝与白色的呼应，以及祭具的金银色相匹配而交相辉映，于是凸显了庄严肃穆的神秘感。

这种视觉象征特性还突出表现在中国的园林建筑方面。这些园林建筑，大部分采取清新淡雅和协调的色彩搭配。如果把北方园林比作华艳的牡丹花，那么苏州园林的色彩就应该是空谷幽兰了。一旦置身于这样的环境中，当然会有恬静如水的感受了，这些感受，明显地体现出视觉传达的象征特性。

3. 视觉可视性

视觉的可视性是视觉传达的基础和前提。无论在自然界还是人类社会，都是通过表象来反映本质与内部变化规律的。这种形式与内容的统一，为设计者提供了用可视的信息符号表现和传达不可视信息的可能。视觉传达设计的任务就是利用这些可视的信息媒介从事合理的设计。例如，人的情感和思维活动可以通过人的姿态动作与面部表情等去传达，所以有形体语言和表情语言之说。此外，还可以借助仪器、仪表采取测试方式来探测内在不可视的信息，如血压、温度、速度等物理和化学属性等。人与外界的信息交流，除视觉外，还有听觉、嗅觉、味觉、触觉，在视觉传达设计中，可以借助这几种感官的联觉，把不可视信息转换成可视的信息符号。例如，声音会引起视觉的具象联想，味觉和嗅觉会引起同一事物视觉形象的浮现等。总之，信息的可视性是视觉传达设计最基本的条件。可以说，设计者的任务就是如何创造性地利用可视的信息符号和语言去表现不可视的信息。

4. 视觉语义性

视觉的语义性，是传达与接受的关键。如果仅仅可视而不可识别，则视觉符号不具备语义性，传达便是一句空话。视觉信息的语义性要求能识别和能看懂。能识别，即视觉符号容易识别；能看懂，即视知觉能够理解信息符号所代表的内容。在设计中，如果作品所表现的形态、色彩个性模糊，排列组合缺乏逻辑性，那么就会搞不清这些视觉符号所要传达的内容和情感，它的语义性也就无从谈起。从视觉生理上说，视知觉对不理解的信息很难形成交流。视觉传达设计还要求有逻辑性，缺乏逻辑性，语义必然是混乱的，难以实现完整流畅的信息交流。根据信息内容的先后顺序，运用视觉流程的生理规律合理安排视觉语言，是保证视觉信息语义规范的方法。

3.2 视觉传达设计的要素

视觉传达的主要符号是视觉图像，是设计师以视觉途径表达出自己的意图，并引起人与人之间信息交流的形状和姿态。视觉图像在形态上有平面的、立体的和动态的三种类型；在形式上有具象的视觉图形图像和抽象的视觉图像之分。其中，文字、图像和色彩是视觉传达中三个密切相关的设计要素。视觉传达设计实质上就是将这三方面的要素进行创造性编排设计，就视觉语言的表现形式与风格而言，要求既能分别进行认识与表达，更要求能在一件设计作品中做到三者的协调统一。

3.2.1 文字

文字，是约定俗成具有表意作用的视觉符号，是人们在日常生活中进行交流时除语言之外的另一个重要工具。在视觉传达设计中，文字是最基本的要素。如同一张活动海报，可直接采用文字编排，如图3-9所示，"中国梦"简洁的字里行间，透射出一帧完整作品的形式风采。文字，从其信息功能角度上可分为标题、副标题、正文、附文等类别；其表述方面具有双重性：一是文字本身的意义指向，二是文字可视为传达信息的设计图形。这双重性使得文字要素不同于单纯的图形要素，而展现出一种独特的魅力。

第3章 视觉传达设计

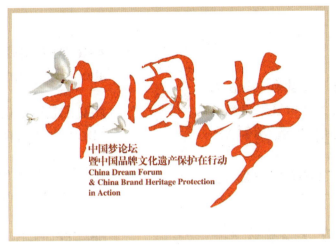

图3-9 "中国梦"文字招贴中简洁、明快的形式风采

字体，即文字的不同形体。据统计世界上的文字，汉字字体就近5万个，英文字母字体也有5万个左右。虽然印刷字体不像设计字体那样张扬，但其仍然作为设计的范本而保持视觉经典的特色。字体在进入数字化时代以来，成熟的设计软件广泛被应用在计算机之中，设计师的潜能和热情被最大限度地发挥出来，大量优秀且个性鲜明的新式字体频频亮相，使我们看到了字体设计的无限前景。

1. 中文体

汉字中文体的图形形式主要有三种：一是铭体，指古代流传至今，铭刻于碑板器皿上的文字形态，主要有甲骨文、金文、印章和碑文；二是手写体，也称书写体、书法，包括篆体、隶书、楷体、行书和草书；三是印刷体，是视觉传达设计常用的体式。中文印刷体通过演变，形成现在的方块结构，从视觉角度讲要比任何一种外文文字的可读性都强。

尽管汉字繁多，体式不同，笔画数差异较大，但其基本笔画是一致的，成套字体的部首也是相同的。中文印刷字体基本上由宋体和黑体组成，在此基础上，通过改变笔画的粗细比例、首尾的造型特点又形成了系列化的字体体系，扩大了设计应用的选择空间，这从当今计算机字库中足见一斑，如图3-10所示，为中文印刷体中的宋体、黑体、仿宋体、综艺体、等线体、圆头体等，以及铭体、手写体。与其他视觉图形相比，这类文字体式更具可读性与艺术性。

2. 外文体

一直以来，外文体多以英文体为代表。在设计中主要使用的是印刷英文体，有60多个国家和地区通用，随着国际交往的日益频繁，英语已成为国际通行的语言，是使用地域最广泛的文字，许多非英语国家也常用。其字母包含矩形、圆形、三角形三种基本型及其组合变化，它不可能被纳入同样大小的方格之中；此外，英文字母自古横行排列，故字高相对统一，而字面的宽度则因字而异，这种尺度的变化可称为"字幅差"，英文字母经过漫长的历史演变形成了多种体系。

外文体大致可分为罗马体、哥特体、无饰线体、手写体、装饰体、图形体等。图3-11所

示为英文印刷体中的罗马体、线体、哥特体和变体等。

图3-10 中文字体中的铭体、手写体和印刷体(宋体、黑体、仿宋体、综艺体、等线体、圆头体)

图3-11 外文印刷体中的罗马体、线体、哥特体、变体等

3.2.2 图像

图像，在今天的社会是一个新颖、广泛的命题。图像中"图"的概念，可以包括：图形、插画、标志、图表、图形文字等；"像"可包括数字化在内的影像系统(摄影、视像、影像、摄像、动画等)。调查显示，现代人接收的信息80%来自图像，无怪乎有人说：我们已经进入了"数字读图时代""网络读图时代"。图像成为更快捷、更直接、更形象的信息传达的语言。现代图像的表达手段除传统的手绘外，大量使用计算机和摄像技术进行处理。图像，能形象直观地表达设计主题，作品中是否拥有完整而富有视觉冲击力的图像，便成为实现视觉传达目的的关键因素。

1. 摄影

传统的摄影概念，是通过胶片的感光作用拍摄下来的实物影像。随着科技的进步，出现了数码摄影，向传统摄影发起挑战，使现代摄影充满无限魅力。有人说过一句精辟的语言："摄影师把日常生活中稍纵即逝的平凡事物转化为不朽的数字视觉图像。"设计创意、印刷质量和传达内容是一张影像片的评价因素，它的真切感、直观性能够使大众对其传达的内容产生兴趣和信赖。设计师从摄影中获得素材、灵感和激情，并获得艺术表现的自由与愉悦。在设计中，根据传达功能和形式需要，对原有影像片进行退底、合成、虚实、重构、特写、特质、影调、出血等方面的处理，如图3-12和图3-13所示，这些处理使作品含量更为丰富，是计算机数字化处理的表现技法。摄影图像常被应用于广告、包装、影视、动画、展示等视觉传达设计领域，给人情节的联想、激发人的想象力。

2. 图形

图形，是有别于摄影的另一种图像元素。在视觉传达设计范畴，传统图形多是以手绘插图形式出现的，由专业设计师或者插图画家创作绘制的一种表现手法，是以解释、补充和装

饰为目的的。现代图形插图，因具有出色的造型和色彩效果，更多的具有说服、诱导设计传达的功能。在摄影技术普及之前，这种表现手法十分普遍。这些插图图形，有独特的人性化魅力和朴素、灵动的形式感，在传达相关信息内容时，具有灵活性及特殊的表现力。

图3-12　上海杉达学院实验楼屋顶造型的特写处理　潘惠德摄　　　图3-13　经特写、退底、合成处理，产生摄影的魅力

1) 具象插图

性质上，这种手绘具象插图可分为艺术性与商业性两种，前者有相对独立的个性表现特征，后者主要用于商业装饰，都是人们喜闻乐见的艺术形式。手绘插图能够表达与摄影截然不同的感受，适合表现富有情节的内容；还可表现多元化的情景，如幻想、幽默、讽刺、装饰、象征、写真等趣味。具象图形，首先指各种材料绘画命名的绘画如油画、水彩、丙烯、麦克笔等，手工绘制的信息图形；其次是利用彩色喷绘进行人机结合制作的图形或综合技法产生的图形。这类图形形式如图3-14所示，除巨幅广告之外，大部分的插图设计都是小型的，经印刷与观众见面，一目了然，发挥审美、教育、引导、图解等视觉功能。

图3-14　精美的手绘动漫具象插图

2）抽象图形

从形态上分，这种抽象图形有标志图表、作品插图和影像图片等。抽象图形是将自然形象进行提炼、简化而产生的艺术形态，在形式上既可作设计的重要元素，又可在传达功能上对信息进行有效的划分，建立信息传达的层次感，抽象图形在现代设计中使用率最高。抽象图形中的标志图表，包括商业标志、识别标志、说明图、统计图和地图等具有象征、指示和说明的作用；用作插图的手绘抽象图形，具有手艺性、随意性等特点；用作插图的影像抽象图形，具有直观性强、印象深刻等特点。使用这些抽象图形时，必须从适合内容的需要出发，特别要注意把握图形的视觉形态语言。脱离主题、形式牵强、使人费解的图形只能误导观众并削弱其传播力。抽象图形可分为无机形态和有机形态两种类型，如图3-15和图3-16所示，一般又可分为几何抽象、有机抽象和自由抽象三种表现手法。

图3-15　在广告片头动画设计中常采用的几何抽象图形

图3-16　空幻中设计产生的光迹无机抽象图形

3）动漫卡通

这类图形一般都可以归纳在具象和抽象图形之中。但当今动画、卡通漫画作为流行文化的一部分，已渗入社会的各个方面，在时尚的人们对孩子气的物品趋之若鹜时，商家也极力推崇这种营销砝码，已经发展成为一种特殊的产业形式，多以一种别开生面的姿态出现，因此这里作为图形的一个类别进行表述。现代动画、卡通漫画呈现简单、无规则、易逝的特点。简单，即去除各种繁饰，带有极简主义特点；无规则，即风格多样化，极具个性特征；易逝，即像所有流行的事物一样，风靡一时，但很快也会更新换代。如图3-17和图3-18所示，动画、卡通漫画的这些特点恰好符合现代商业的快速更替、流行短暂、追求个性、崇尚极简、长于稚趣、诙谐可掬等风尚。

图3-17 采用夸张变形手法设计的动漫图形　　　图3-18 上海迪斯尼动漫形象机灵稚趣、诙谐可掬

3.2.3 色彩

艺术心理学家认为，色彩直接诉诸人的情感体验。它是一种情感语言，所表达的是一种人类内在生命中某些极为复杂的感受。而在最能体现人敏感、多情的特性并与人的生活息息相关的艺术设计中，色彩几乎可被称作其"灵魂"。调查表明，人们对于色彩设计作品的关注，远远大于黑白关系的设计效果。因此，色彩是视觉传达设计中又一个重要的元素。色彩较之图、文对于人的心理影响更为直接，具有强烈的、感性的识别性能。当代商业设计对色彩的应用，上升到"色彩行销"的策略高度，成为商品促销、品牌塑造的重要手段。有经验的设计师十分注重色彩对人心理和生理的作用，他们利用人们对色彩的视觉感受，来创造富有个性、层次、秩序与情调的环境。

1. 色彩设计的相关命题

色彩设计，是指用于草图或模型阶段的配色计划，是商业设计中最有表现效果的一种。因看到物品时首先进入眼睛的是色彩，之后才是形，故色彩在设计中至为重要。须特别注意：①印刷技术和印刷方法；②关于流行色的考虑；③色彩所具有的特性；④根据商品的对象、年龄、性别而产生的好恶；⑤表现商品特性的色彩；⑥依靠照明的配色；⑦根据陈列效果的配色；⑧根据广告效果的配色。

1) 色彩计划

色彩计划是指在商业、工业或生活方面，以发挥色彩的功能效果为目的而有计划地运用色彩。对象包括展览、包装、工厂、车辆、产品、服务性行业、广告、彩色电视、印刷品、排版、服装、住宅、室内、伪装等，范围很广。

2) 色彩视认度

色彩视认度是指色彩在一定环境中被辨认的程度。可清晰辨认画在底色上的图形，称为"视认度高"；反之，看不清楚时称为"视认度低"。这取决于图形和底色之间色相明度、彩度差的大小。图形和底色的差别越大，视认度越高。有实验结果显示，色彩视认度的顺序如下：黑底黄图；黄底黑图；黄底蓝图；蓝底白图；黑底白图；蓝底黄图；白底黑图；红底白图；白底红图；绿底白图；白底绿图；绿底红图；红底绿图。

3) 色彩管理

色彩管理是指对工业产品色彩质量的管理，内容包括材料的选定、试验、测色、判定完成色彩之好坏、限定与色样的误差允许范围、色彩的统计及整理等。在各种色彩材料、印刷、涂饰、染色、彩色电视、彩色照片、色彩调节等的生产和应用中，严格色彩管理至为重要。方法有测色学的色彩管理(用测试的办法)和现场的色彩管理(使用色标)。

4) 色彩调节

色彩调节是进行建筑、交通工具、设备、机械、器具等外表的色彩装饰的处理过程，利用色彩所具有的心理、生理、物理的功能和性质，改善人的生活工作环境，提高效率。色彩可分为环境色和安全色两类。前者如墙壁使用冷色系的淡蓝绿色或暖色系的象牙色等能使眼睛轻松的色彩；天花板用极淡色或白色；护墙板用与上壁同色相但稍暗的色彩。后者如黄色表示警戒，加入黑色条纹表示碰撞、绊倒、砸落危险的场所；橙色表示危险物，绿色表示救护品；蓝色表示修理品等；红色表示防火用具；白色用来表示通路和整顿等。

2. 视觉传达设计对色彩的要求

1) 提高设计色彩的素养

从事视觉传达的色彩设计工作，首先需要具有良好的色彩感觉和色彩学素养，具备对色彩主色调、冷暖色、明色与暗色、同色系与补色系等各个方向上的调控能力，在此基础上进一步研究色彩在心理反应方面的普遍规律，同时密切关注色彩的流行趋向，有目的、有计划地选择用色，以达到吸引观众、强化信息传达的目的。

2) 注重配置、情感与构成关系

艺术设计与纯绘画艺术有一个很大的区别，即它们之间的功能不同，信息传递渠道有差别。设计中，应注重色彩的对比与调和关系的配置；注重主色调的组织与搭配；注重色彩的感情、联想与象征性表达；注重各构成要素之间色彩关系的整体变化与统一。

3) 高度概括理性编排色彩

在色彩创意效果中并不是色彩用得越多越微妙，效果就越好，而应该尽可能用较少的、单纯的、明亮的色彩去获得较完美的视觉效果，如图3-19和图3-20所示。设计需要的色彩，是整个设计色彩的一个分支，实用性决定了它的独特性。所以，在版面色彩设计中要贯彻高度概括、惜色如金、理性编排的原则，使配色组合更加合理、巧妙、恰到好处，以形成能够体现版面主题的色调。要强调版面色彩强烈的视觉冲击力，但冲击力并不等于大红大绿、毫无素养地胡乱摆放颜料，既要对比更要和谐。

4) 大胆探索，创新色彩品格

色彩设计中应该重视黑、白、灰配比关系的运用，使画面中的色彩主次分明，形成一定的层次感，以突出版面主题，使设计的意念或信息的特点得到充分展现。一定要从表现主题内容和传达信息的个性特征出发，把握色彩变化的时尚表征，研究人们对色彩求新、求异的心理规律，打破各种常规的束缚，大胆探索与创新，以设计出新颖、独特的色彩品格，赋予色彩以新内涵。成功的色彩设计，有赖于设计者长期形成的美学素养以及敏锐的感性与理性结合的审美品质的表露。

 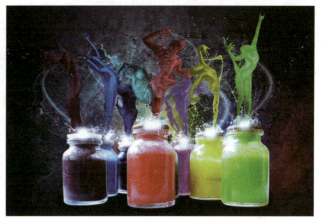

图3-19 黄暖色主调统一中的明度对比　　图3-20 在蓝冷色主调中配以色彩纯度兼面积对比效果

3.3　视觉传达设计的范畴

如前所述，视觉传达设计围绕文字、图像、色彩这最基本的三要素进行具体的、分门别类的设计。为便于将视觉传达设计加以学科归纳一般可分为：文字设计、标志设计、广告设计、包装设计、版式设计、CI设计、展示设计、动漫设计和新媒体设计、UI设计等领域。21世纪以来，数字化媒体的出现使社会环境发生了质的变化，静态的媒体时代已经不能完全满足当代的需求。视觉传达设计也渐渐超越了其原先的范畴，走向越来越广阔的领域。网络技术、数码艺术设计、数字电影电视、多媒体广告短片等相继登上历史舞台。人们企盼视觉传达设计在新精神、新艺术、新工具、新空间、新媒体空前发展的情势下，能够展现出神奇的风貌，满足各方面的需求。

3.3.1　文字设计

文字设计，是运用文字要素进行字体创意设计。从视觉角度上讲，任何形式的文字都具有图形含义。文字设计不仅仅是字体造型的设计，还是以文字的内容为依据进行艺术创意，使之表现出丰富的艺术内涵和情感气质。文字设计主要是研究字体的合理结构、字形之间的有机联系、文字的编排。文字设计可分为平面文字设计、立体文字设计和动态文字设计。

1. 文字体格

文字的字体造型风格是由字面结构（点画、字架）、字形之间的有机联系（字距、行距）以及编排内涵构成的。文字造型体格的形成包括字形提炼、编排酝酿、情调确立、构图创意和表现形式选择的创造过程。

1) 中文字体的体格

中国拥有五千年的汉字文化，是设计师取之不尽、用之不竭的源泉。计算机里的汉字字库日新月异，但在视觉传达设计中，我们仍需形式独特的字体体格。中文字体尽管种类繁多，体式不同，笔画数差异较大，但其基本笔画是一致的，造型基础都出自宋体与黑体。宋体字发端于我国雕版印刷的黄金时代——北宋，定型于明朝，俗称"明朝体"；其基本笔画

出自楷体的"永字八法",包括点、横、竖、撇、捺、钩、挑、折笔画;其体格表现为横平竖直、横细竖粗、起笔收笔及转折处有饰角,结构饱满,整齐美观,给人典雅、大方、肃穆之感。黑体字,又称方体,是受西方无饰线体影响,20世纪初在日本诞生的印刷字体;笔画粗细一致,而且没有宋体的装饰性笔形,显得庄重醒目并富有现代感;在此基础上,去除笔画两端稍粗的结构使之更为简洁,从而衍生出当代广告的主流字体"等线体"。

中文字体有:仿宋体、圆体、综艺体以及楷体、行书、隶书、草书、舒同体、魏碑体等印刷体。中文字体设计意在将古老的汉字文化与现代设计理念、手法相结合,促进字体的创新,丰富字体种类,提高各种媒体的用字质量及其设计品位,如图3-21和图3-22所示,为中文字体及其变体字在广告设计、版式设计中的应用实例。

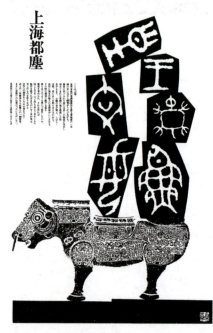

图3-21　版式设计中甲骨文、宋体字和图形巧妙结合,体现积淀丰腴的上海都市文脉特色

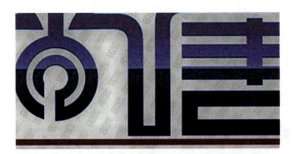

图3-22　丰富多彩的中文字体创意在广告、网络中画龙点睛

2) 外文字体的体格

外文体以英文字体为主,随着国际交往的日益频繁,英文已成为国际通行的语言。英文字母经过漫长的历史演变形成了多种多样的体式,不同的字体体系、字形结构及其字幅差的比例往往相去甚远。英文字母体系可分为罗马体、哥特体、装饰体等。罗马体,别称文艺复兴字体。横细竖粗,外形清秀,笔画首末端有状似柱头饰线,不同字母的外形宽窄不一。相对于18世纪出现的新罗马体而言,命名为古罗马体。新罗马体,是意大利人借助仪器在古罗马体的基础上设计出来的,如图3-23所示,是这种字体在现实生活中得体的应用实例。可见,其字母外形整齐统一,加粗了竖笔画,使横竖粗细对比强烈,显得端庄严肃,是一种性格非常理性的字体。由于新罗马体具有良好的阅读性,常常与中文宋体匹配应用于广告设计。此外,外文字体还有哥特体、埃及体、无饰线体、手写体、装饰体、图形体体系等,其中一些优秀的文字风格能给现代设计带来启示。

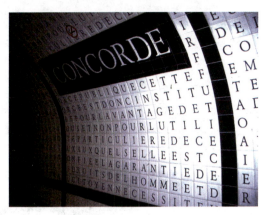

图3-23　巴黎协和广场地铁站的新罗马体字体广告显得肃穆庄重

2. 字体设计的要求

文字字体设计的视觉机能重在心理，追求新颖的视觉美感。设计时要求做到以下三点。

一是形式与内容的统一，文字字体的形式感是和它的表达内容紧密结合的，设计时首先要从内容出发，进行艺术加工，生动、概括地突出表现文字的精神含义。

二是提高字体的可读性，文字的基本形态是千百年来造就的范本，不宜随意改变结构。变体构造的装饰要适度，须符合人们的认读习惯，不可随意增减笔画，避免因猎奇而走样。

三是文字设计的艺术性。艺术字体应讲究自身特征，以此吸引和感染读者。不按一定的艺术变化规律的设计，必然杂乱无章，力求字体美观大方，避免因过分夸张而产生矫揉造作的倾向。

3. 文字设计的一条基本原则

信息传播是文字设计的一大特色，也是最基本的功能。文字设计重要的一点在于必须服从表述主题的要求，要与内容吻合，不能相互脱离，更不能相互冲突而破坏文字的诉求效果。尤其在商品广告的文字设计上，更应关注任何一条标题，一个字体标志、一个品牌都应将它正确无误地传达给消费者，这是文字设计的目的，否则将失去它的功能。抽象的笔画通过设计后所形成的文字形式，往往具有明确的倾向，这一文字的形式感应与传达内容是一致的。如生产女性用品的企业，其广告的文字必须具有柔美秀丽的风采，手工艺品广告文字则多采用不同感觉的手写文字、书法体等，以体现手工艺品的艺术风格和情趣。

文字的创意设计，不只是表面的美化加工，而要从字形和字意着手，进行个性化设计。中国素有"书画同源"和汉字"六书"之说，是因为文字中有许多象形会意字；世界各国的文字也不外乎象形与符号两种形式，因此，要从文字中挖掘图形创意的因素很多，如案例所描述。

【案例3-1】　中文与英文字体结合创意

图3-24所示是日本设计师以中文"街"配以"MACHI"罗马体的组合创作范例。中文体的笔画以横竖长方形代替，兼以各种色块搭配，以等线支撑字体骨架，形成一个街道纵横交错的格局，体现出图形的人文特色，十分优美得体。

【案例3-2】 英文字体创意

图3-25所示为英文字体创意实例,采用粗细结合的手写英文字体图形处理的方法,进行阴阳图底穿插、大小、倾斜随意布局,并在粗黑字的底纹处布满或长或扁、或草或正、或疏或密的字母,通体似乎密不透风近于散乱。但版式的妙处在于"or""T"及相关空隙部位的留白,使版面"透气"而生动;同时在左上方以"T"、右中边线处"E"、左下边线的"Position"三处粗黑字母压住边角,使整个版式杂乱中不失协调、变化中不失统一,形成对比和谐,产生优美的字体创意效果。

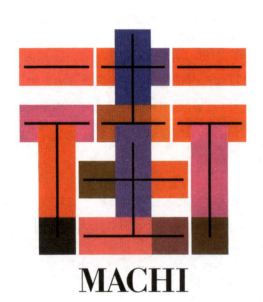

图3-24 以中文"街"配以"MACHI"罗马体的组合创作范例

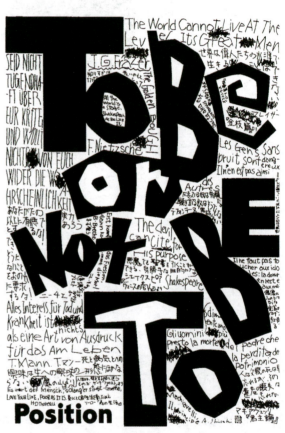

图3-25 英文字体创意实例

3.3.2 标识设计

标识作为一种识别记号,以精练的形象代表、指称或象征某一对象传达信息。它是直接的符号形态,是商标、标志、标记、记号等视觉符号的统称。也常有人以"标志"来对其命名。标识设计可分为两类,一类为商业性标识设计(统称商标),另一类为非商业性标识设计(包括标志、标记等)。

1. 标识设计的表现特色

1) 基于识别的需要

标识作为视觉语言是基于"识别"的需要而产生的。伴随人类社会的变革,标识逐渐成为区别不同信息的媒介。初期多为写实,后来演变成象征化的图形,起到识别与其他商品差别的作用。如:古希腊人用薪土、木、石等绘制各种标志,还将文字刻在石板上,向公众宣布法令。他们用松果作为旅店的标志,把常春藤代替酒店的标志,奶品厂的标志是山羊,面包房的标志是骡子拉磨盘等。

2) 单纯、简洁和独特

标识以其"以小见大""以少胜多"的单纯、简洁效果体现独特的艺术特色,像符号一样鲜明,一目了然。《日本商标资料集》中这样概括其形象化的造型特点:"强、美、独创的、高度象征"。首先,最基本的特征是易于识别,内容高度精确、凝练、清晰而生动有趣,使人乐于接受。其次,是象征性,这是标识设计的主要表达手段,利用隐语、寓意或联想暗示的方式,创造具有象征意义的艺术形象。再次,优美的图形构成标识的主要艺术特征,突出表现为深刻的意象美和明快的形式美,两者融情达意。最后,是趣味性,尽管标识主要以文字、字图、图形的形式出现,但都离不开趣味性的生命力,具有"贵在传神"的艺术境界,如图3-26和图3-27所示。

图3-26　美国著名设计大师罗威设计的"可口可乐"文字型商标

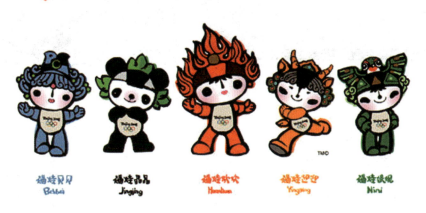

图3-27　福娃——2008北京奥运会期间专题图文标识设计

3) 生动与传神

标识以其言简意赅的笔调构成形象，生动与传神是其艺术精髓，以别具一格的新颖形式搭建骨架，具有强烈的趣味性、高清晰的图形美等，这些构成了标识设计的高境界。日本设计师松井桂三说："设计最重要的不是视觉上的个人风格，而是作品中的神韵。'神'是我多年来在创作中努力追求的东西。"这是对标识设计恰如其分的概括。

2. 标识设计的分类

1) 从功能使用出发

从功能使用出发，标识设计可分为两类。

一类是以品牌为核心的商业性标识设计（统称商标），指一个机构、商品和活动的象征性符号，包括组织品牌标识和商品品牌标识。

另一类是以公共信息为核心的非商业性标识设计（包括标志、标记等），是用于公共场所的指示符号，包括公共系统标识（交通、场馆等）、公共标识（质量、安全、等级标志等）、文化组织标识、管理组织标识、流通组织标识等，如图3-28和图3-29所示，这些标识设计采用的设计方法为具象、半具象及抽象手法。

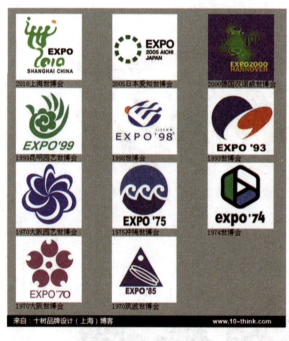

图3-28 历届世博会期间采用半抽象手法设计的标识

图3-29 工业设计优秀作品标识采用了抽象的表现手法

2) 从标识的性能出发

从标识的性能出发，标识设计可分为两类。

一类是象征图形标识，不仅可表示某一对象及其存在的方式，而且可表现出包括其目的、内容、性格等方面的抽象概念，常以人物、事物、植物、自然景物的造型加以抽象或简化处理。例如，著名公司创办人的形象、汽车公司的灰狗、电影公司的狮子等。另一类是指

示性图形标识,与其所指对象有确定的直接对应关系。例如,红色的圆表示太阳;箭头表示对应的指示方向;制图记号、统计符号等直接表示特定的数据;图表概括内容,地图显示方位。

【案例3-3】 上海、唐山世博会标识创意设计

按形态,标识设计可分为三类:一是文字型标识,如图3-30所示(2010上海世博会);二是图形标识,如图3-31所示(2016唐山世博会);三是图文结合标识,如图3-32所示(2010上海世博会)。

图3-30　文字型标识

图3-31　图形标识

点评:文字型标识包括中英文和数字构成的标识,象征大都市气魄和上海世博的精神理念。

点评:2016唐山世博会吉祥物为"凤凰花仙子"。唐山称"凤凰城",吉祥物选取凤凰形象。

图3-32　图文结合标识

点评:以书法体"世"为形,寓三人合臂相携,抽象为你我他广义人类对美好和谐世界的追求,表达理解、沟通、欢聚、合作的世博理念。

标识设计的图形形式、色彩规律、象征性、趣味性、意境性等多方面的表达，需适应时代的审美观念，反映不断发展的时代美学特征，力求做到图形符号单纯化与简洁化，易于识别理解和记忆，强调信息的集中传达和赏心悦目的艺术效果。为取得最佳状态的艺术境界，国外很多著名企业与团体常常不断修改标识、去繁就简，把标识设计推向现代化、时尚化。

3.3.3 广告设计

广告设计广义上是指实现广告目的的行为和方式以及广告活动的全过程，即广告计划、广告表现、广告发布以及效果测定。作为视觉传达设计类型之一的广告设计，是利用视觉符号传达广告信息的艺术设计。在传播广告信息中确立"3I"精神，即强大锐利的冲击力(Impact)、简明精准的信息内容(Information)、出类拔萃的品牌形象(Image)。广告信息是通过各种宣传工具，如网络、电讯、电视、广播、电子屏、报纸、杂志、招贴、直邮、霓虹灯、标牌等媒体传递给观众或听众的。

1. 广告设计的基本特征

广告是一种大众媒体形式，具有投入、产出的特点，投入广告费，产出"名牌"。广告具有明确的广告主，任何广告都必须明确信息是由谁发出的。广告是被管理的传播活动，接受法律、法规、政策和有关管理部门的监督、检查、控制和指导；同时广告是企业经营管理的一部分，广告管理的科学化有赖于企业经营管理的科学化。

从一则成功广告的视觉传达流程分析，应具备六方面的要素：传播者、接受者、广告内容、传播媒体、广告目标和传播效应。其中传播对象是广告信息的症结，广告内容要有较强的针对性。传播的效应、诱导、说服和刺激需求，是广告设计的重要功能。广告设计就是将广告主的广告信息，设计成易于被受众感知和理解的视觉符号，如文字、标识、插图、动作和声音等，通过各种媒体、网络传递给接收者，达到影响态度和行为的目的。

广告设计的基本特征体现在四个方面：一是一则优秀的广告能立刻引起注意，这是广告能否让人看(听)下去的关键，也是产生说服作用的前提；二是成功的广告能引领人的视线(或注意力)，聚焦到广告的主题和内容的主体部分；三是广告设计主要部分具有容易被记忆的特性；四是广告所引起的联想和感觉是预期的。

以上四点不是简单的先后关系，而是并存关系。比如，引起注意的要素本身就可能是广告的主题，注意本身已完成了视觉引导，而人们关注主题的同时，也接收了间接信息。广告的内容至少包括三个方面：广告主题、商品及品牌的感官识别、广告主的基本信息等。

2. 广告设计的分类

从广告传达设计的形态出发，可分为平面、立体和动态广告三类；从其使用目的及其性质出发，可分为社会性和商业性两大类。商业性广告可分为商品广告与企业形象广告等；社会性广告可分为公益性、政治性、文体性和旅游性等方面的广告，分别介绍如下。

1) 商业广告

商业广告是指在生产与流通领域及其服务行业为了征购、推销商品，以营利为目的做出的广告，如图3-33所示是影视公司的营业广告。这类广告的内容主要是传递商品信息，包括品牌推介、生产资料、生活资料、技术资料、劳务征询、服务咨询等方面的信息。其主要特

点是以用户与消费者为主要对象，起到给用户与消费者当"参谋"与"向导"的作用；通过广告所传递的形象信息，沟通产、供、销的流通环节。房地产、汽车、家具、生活用品、机具设备、时尚服饰、餐点饮料、卫生用品等都属于商业广告的信息范畴。

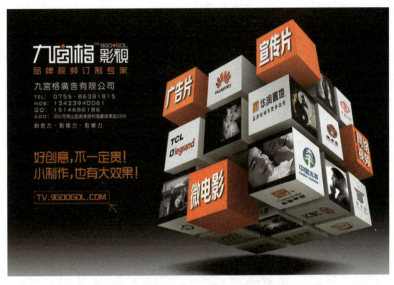

图3-33　商业广告：影视公司的营业广告

2）公益广告

公益广告以宣传公益事业为主，如为了保护生态环境、维护社会安定、防病治病、计划生育、节约使用土地资源、旅游、维护社会公德(如警示烟、赌、毒、盗，关爱老幼、尊敬师长、爱护公物)等方面，如图3-34所示是表现一对环卫夫妇风雪同行，相守一起面对，为市民造福的正能量宣传广告。这类广告主要是为公众日常生活和切身利益服务，通常由政府或团体向社会传递信息。

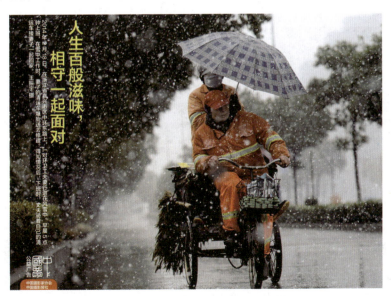

图3-34　公益广告：环卫夫妇风雪同行，造福市民

3) 政治广告

政治广告以国家和党政机关向人民宣传政策法令、宣传社会形象与政治主张、捍卫国家主权等为内容。例如，1997年"香港回归""迎奥运""中国梦""实现中国人民的伟大复兴，中国加油"（见图3-35）、外国总统竞选海报等。

图3-35　政治广告：实现中国人民的伟大复兴，加油中国！

4) 文体广告

文体广告是征求、提供或传播文化教育、科学技术、文学艺术、新闻出版、广播影视、体育比赛等信息的广告，如图3-36所示是联通乒乓"地球篇"招贴海报，以灯箱广告为媒介遍布于上海地铁轨道交通站沿线漫长的壁面。文体广告的主要内容如教学教育活动、电影电视、各种演艺文娱、展览开幕、艺术大赛、球类比赛和文化交流等信息。

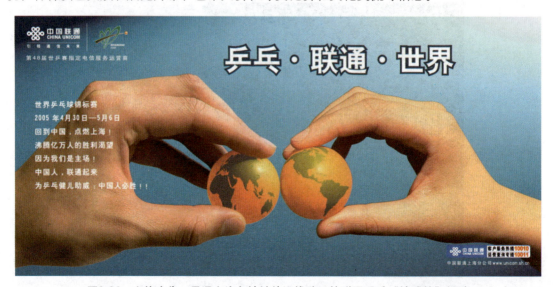

图3-36　文体广告：贯通上海各地铁站沿线壁面的联通乒乓"地球篇"招贴

5) 旅游广告

当今世界的旅游业已发展成为最大的产业之一，在社会性招贴中也成为佼佼者，如图3-37所示是制作在客机上的上海世博会旅游广告。优美的山河风光、典型的民族文化、瑰丽的民俗风情、独特风味的饮食、辽阔的草原、金色的海滩，这些都是旅游的产品信息。

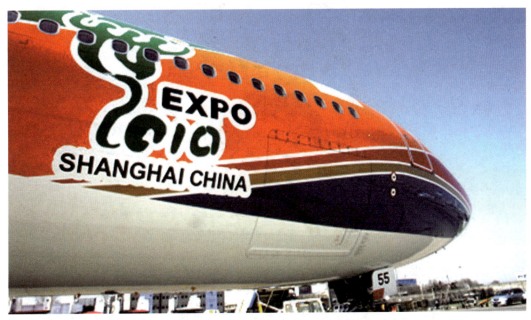

图3-37　旅游广告：把世博精神制作在客机上的旅游广告

3．广告设计的媒体种类

广告设计在多数情况下是以媒体类别划分的。凡是能够在广告主与广告对象之间传达信息的物质载体，都可称为媒体。因为信息时代的广告设计领域非常纷繁，只有通过媒体的鉴别才能更为明确地进行选择比较，确定信息特色的最佳方案。传统媒体主要有报纸广告、电视广告、广播广告、杂志广告、路牌广告、灯箱广告、印刷招贴广告、直邮广告、交通广告、售点(POP)广告和赠品广告等。新媒体主要有互联网广告、移动通信广告、电子显示广告等。

(1) 印刷类广告。印刷类广告包括印刷海报、样本广告、报纸广告、杂志广告、传单广告、产品目录广告、组织介绍广告、直邮广告、印刷绘制墙壁广告、喷绘广告、挂历广告等。

【案例3-4】 报纸广告——半版形式的报纸广告

本例为采用条块式编排的对开报纸版面广告，具有板块鲜明、创意特色一目了然的效果，如图3-38所示。面对来自其他媒体，诸如杂志、户外媒体的激烈竞争，报纸广告推出了许多艺术个性强烈、创意特色鲜明、具有独特风格的版面特色，如条块式、动态式、通条式、天地式等形式。本例的条块式编排，伴随报纸广告的内容，利用那些强烈、鲜明的板块，引起受众的关注，在同一版面推出相关行业的广告，使之与其他版面相呼应。

图3-38 半版形式的报纸广告

【案例3-5】 印刷广告——喷绘广告制作工艺

喷绘广告制作如图3-39所示。充分利用了电子、控制、化工等行业的优势，使传统印刷的制作方法无法与之相比，色彩鲜艳，保质期长，不受幅面和批量的限制，制作方法多样化，成本低，制作周期短。所以喷绘新设备推出短短的几年时间，已经风靡各地。目前广告公司使用的以进口设备为主，国产喷绘机有价格、行业方面的优势，但在性能技术方面还在不断改进。在广告喷绘制作中，有几个常用概念须熟悉：幅宽，单/双面，分辨率，速度，颜色还原性能等。常用的幅宽为5米，这是由市场上布基幅面决定的。分辨率为描述制作画面的精细程度，一般使用的是720～2880dpi，分辨率越高，画面制作越清晰、精细。

图3-39 印刷广告——喷绘广告制作工艺

(2) 电子类广告。电子类广告是以电子信息技术、电子媒体来传达广告信息的广告形式。包括电视广告、广播广告、网络广告、影像广告、电子屏广告等，如图3-40所示，属于电子类互联网动态数据广告。

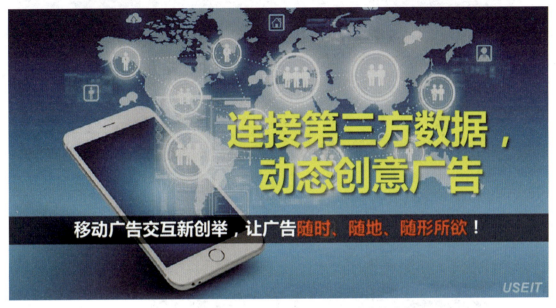

图3-40　电子类互联网连接第三方数据动态创意广告

(3) 互动媒体类广告。它是在传统媒体的基础上加入了互动功能，通过交互行为并以多种感官来呈现信息的一种崭新的媒体广告形式。这种协同功能对于广告业的发展是一股新的动力。其包括网络、音频、数字设备、触摸屏、计算机视频、在线广告等，如图3-41所示为手机产品的互动广告。

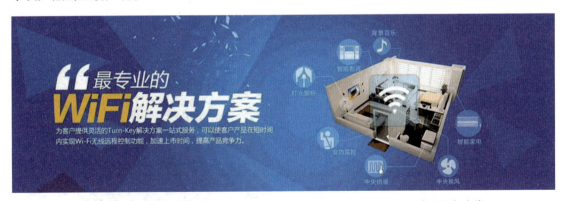

图3-41　互动媒体类网络广告 Wi-Fi无线远程控制提供Turn-Key一站式服务广告

(4) 户外媒体类广告。户外媒体类广告指主要建筑物的楼顶和商业区的门前、路边等户外场地设置的发布广告的信息媒介，主要形式包括气球、飞艇、车厢、大型充气模型、高校内、高档小区走廊楼道等。其包括路牌广告、灯箱广告、霓虹灯、吊挂广告等，如图3-42至图3-44所示，分别是热气球、青蛙牙膏路牌和广告汽车车体广告。

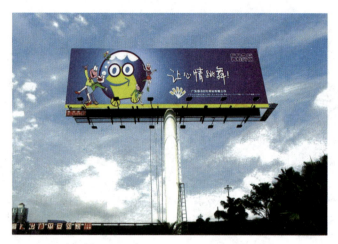

图3-42　热气球广告　　　图3-43　户外媒体广告——彩色喷绘表现的路牌"青蛙牙膏"广告

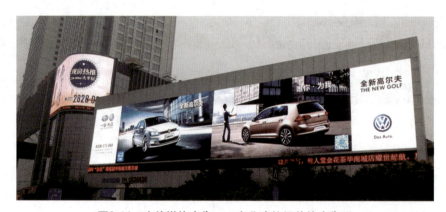

图3-44　户外媒体广告——商业建筑门前的广告群

除上述内容外，还包括非印刷类的户内与户外售点(POP)广告、橱窗广告。有些媒体形式是交叉的，如霓虹灯广告，它既属于户外，也属于户内，还属于电子类等。如图3-45所示，是商场内外无处不在的POP喷绘广告。

3.3.4　包装设计

包装，即用一定材料对物品进行包裹。顾名思义，"包"具有包藏、收纳和装入之意，"装"则具有装束、装扮和装饰的含义。所谓包装设计，是一种商业性的艺术设计，它是以市场营销为目的，综合社会、经济、艺

图3-45　POP广告——商场内外无处不在的喷绘广告

术、技术、心理诸要素，对物品的容纳、保护、运作需要而进行的造型和装潢设计。包装版式设计，就是对包装的结构、造型、装潢三部分的编排和组合设计。

第3章 视觉传达设计

1. 包装设计的功能

包装在工业、商业领域有着重要地位,包装工业本身就是一个庞大的工业体系。包装在存储、运输和销售领域需要依赖一系列的视觉传达设计。包装设计是为了提高和维护商品价值,选用适合的材料,采用某种技术手段进行艺术处理而进行的设计。包装设计具有保护、保存及储藏内容物的功能;便于移动、携带的功能;便于使用和管理的功能,同时以优美的造型、色彩和特殊的展示效果,在营销活动中刺激和引导消费。包装设计是产品由生产转入市场流通的一个重要环节。

2. 包装设计的分类特性

优秀的包装设计具有一个鲜明的特点,即强烈的个性形象。那么,这些个性特点是如何形成的呢?我们可从以下不同的包装分类的分析中看出,包装设计是随产品的形态和包装物料的不同而产生相应的形式的。

这些不同直接影响到包装装潢与造型设计所采取的方式、处理方法和视觉效果。如图3-46所示,是2016年德国iF设计金奖作品 Brigaderia巧克力包装,具有强烈的商品形象和纸盒雕刻风格的图案个性,充分体现包装设计的类别特性,分述如下。

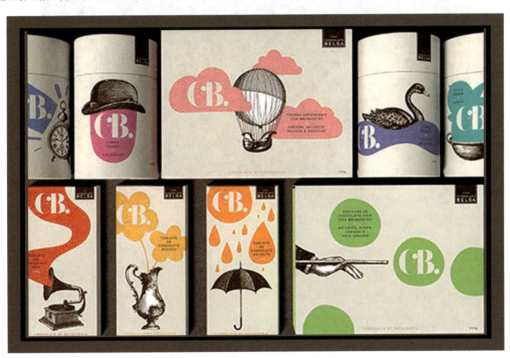

图3-46　2016德国iF设计金奖作品Brigaderia巧克力纸盒包装

1) 不同材料的包装分类

根据包装材料的不同可分为纸包装、塑料包装、玻璃瓶包装、金属包装、陶瓷包装、复合材料包装等,以其不同材质构成不同的包装形象。如图3-47所示,是采用玻璃瓶设计制作的2016德国iF设计金奖作品英国利洁时玻璃香水喷雾气包装;如图3-48所示,则是利用塑料设计制作的包装容器;如图3-49所示是陶瓷包装容器。

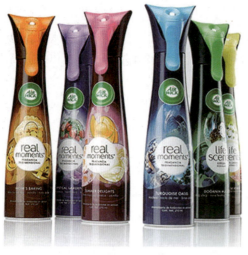
图3-47 2016德国iF设计金奖作品英国利洁时玻璃香水喷雾气包装

图3-48 简洁、素净的杀菌清洁剂塑料容器包装

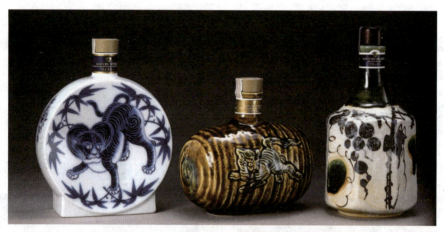
图3-49 陶瓷包装具有造型丰富、色泽优雅、坚固耐用的特点

2) 根据不同用途进行分类

根据不同用途进行分类,包括商品的大包装、中包装、小包装和销售包装,还形成了配套化、系列化的包装趋向。这种分类,是为了盛载商品、为消费者提供便利,尤其是为了市场竞争的需要。在这些环节中,这些不同功能用途的包装类型都为包装提供了个性化设计的重要依据。如图3-50所示,是一款既具有明确的功能用途,又体现鲜明民俗特色的个性化包装。

3) 根据不同档次进行分类

根据不同档次进行分类,这往往在同一品牌、同一品类之间进行,或不同品种之间,存在着高、中、低档次的区别,这是为了适应不同层次、不同使用方式的需要。设计者有必要在这种档次的处理上,有时包括在包装的结构形态上,反映出不同档次的特性。

第3章 视觉传达设计

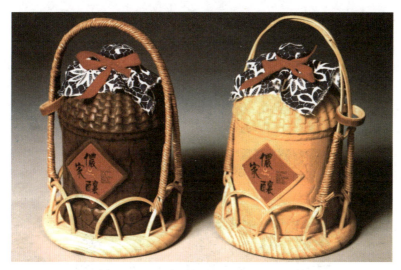

图3-50 既有明确的功能用途,又体现鲜明民俗特色的个性化包装

3. 包装设计的任务及形式

包装设计,包括材料形式美的组织、造型结构形式和商标、图形、文字、色彩的艺术性设计。包装设计的任务,是利用生产者提供的信息资料进行产品的包装结构、容器、装潢设计,配以适当的文字、插图和色彩,使产品包装的表面构图产生活力,对消费者的视觉产生冲击,引起顾客的注意,从而引起购买行为。

【案例3-6】 包装结构设计

对包装盒的长宽高进行分析并建立空间。从立体的角度去审视6个包装平面(见图3-51),就像现代主义的建筑设计师看待他的"摩天大楼"一样。包装本身是一个具有容积的立体物,绝非单个平面体,要关注不同包装的主要展示面和次要展示面的关系。要立体地、整体地审视和构思创意,做到面与面的互相联系和呼应,使之浑然一体,不能以割裂的眼光对待。

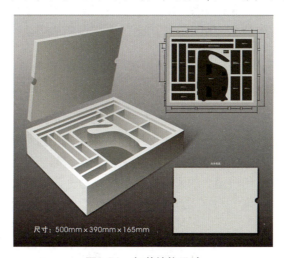

图3-51 包装结构设计

点评:以包装盒为基础进行长、宽、高的分析,建立空间概念,根据内容物进行设计制作。

【案例 3-7】包装结构与各个面的装潢设计

产品包装是以简洁利落的结构与装潢形式加强产品形象的。以纸盒为例，方形包装是六个面；三角形包装是四个面……每个面部要能传达商品信息，使之具有广告媒体的功能，如图3-52所示。装潢的形式主要有：垂直式(直立式)、水平式、倾斜式、弧线式、三角式、散点式、中心式、空心式、格律式等。不考虑视觉流程的效果，没有意义的图案、粗俗的配色，都将使包装杂乱无章，因此优良的设计效果，是商品销售的重要组成部分。

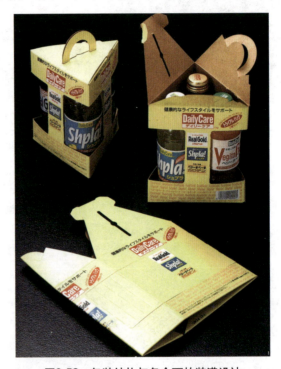

图3-52　包装结构与各个面的装潢设计

包装的装潢设计是包装形象的关键因素，即在有限的空间中如何将所要表现的内容有主次、有节奏地组合编排在容器的视觉平面上，形成一定的组织形式，体现出韵律感，既严谨又活泼，既富于对比又具整体和谐感。

3.3.5　CI形象设计

CI形象系统的科学性和实用性，已成为树立产品与企业形象、实现营销战略、提高企业认知度的有力武器。国内外的事实证明，由于导入CI的识别系统而成为著名企业的有美国的"IBM"、可口可乐、麦当劳；日本的富士、美能达；台湾的宏基等。这些企业以良好的品牌形象赢得社会的认同，它们所蕴含的形象附加值已成为企业未来发展的动力和源泉。CI的最高目标是提高企业的知名度、提高市场占有率和经营业绩。

1. CI观念及其要素概述

CI是"Corporate Identity"的缩称，即企业识别系统。它以企业形象战略为核心，涵盖现代管理学、市场学、消费心理学、公共关系学、传播学、广告学、组织行为学等领域。

CI是一门综合性的交叉学科。CI设计是将明确、统一的企业经营理念与精神文化，通过整体传达系统对社会进行认知价值观的信息传达，也就是通过现代的设计观念和现代企业管理理论的综合运作，描绘出企业的个性，突出企业的精神和形象，从而赢得社会的信赖与公众的认同，从而达到促销的目的。CI的构成要素MI、BI、VI合称"CIS"，是指利用各要素协调运作和整合性成果，推动企业经营的步伐，塑造企业独特的形象。图3-53所示是形式生动活泼的公交CI形象设计；图3-54所示是情态可人、具有鲜明品牌特色的形象设计。

图3-53　蒙牛牛奶——企业CI系统的公交形象设计　　图3-54　"汤姆熊"——商业网点的CI系统形象设计

MI——理念识别，包括经营信念、精神标准语、座右铭、经营策略等，是最高决策层次，是导入企业识别的原动力。

BI——行为识别，包括对内对外两部分，对内包括干部教育、员工教育、生产福利、工作环境、内部修缮、生产设备、废弃物处理、公害对策和研究开发等；对外包括市场调查、产品开发、公共关系、促销活动、流通政策、代理商、金融业、股市对策、公益性和文化性活动等。

VI——视觉识别，包括企业名称、企业标识、企业标准字体、标准色、企业形象图案等方面的要素。应用部分要素包括事业与办公用品、设备、招牌、旗帜、标识牌、建筑外观、橱窗、服饰品、交通用具、产品、包装用品、广告传播和展示陈列等。

2. 视觉识别与VI设计

VI视觉识别是把企业理念、文化特质、服务项目、企业规范等抽象概念经组织化、系统化、统一化的设计，转化为易被公众接受的视觉符号，以此表达企业的形象信息。一方面是通过视觉语言准确地体现企业精神，保持企业的统一性、系统性、规范性、预想性，进行有效的传播；另一方面是设计者整体把握各构成项目的视觉要素。因此，整个识别设计应遵循一定的原则与规律，即标准化原则、统一化原则、适用性原则和修正补充的程序原则。

VI视觉识别设计是把企业精神视觉化、图形化的重要环节，是企业精神理念的视觉化与图形化。其设计范围非常广泛，但可以归纳为基础和应用媒体两大方面。基础部分分为企业标志、标准字、标准色、象征图案、吉祥物、广告语等。应用部分有六类：一是证件类，包括徽章、工作证、名片和旗帜等；二是办公用品类，包括信封、信笺、文件袋和表格等；三是广告类，包括报纸、杂志、招贴、电视、年历和招牌等；四是商品包装类，包括纸盒、

纸袋和皮箱等；五是交通用具类，包括业务用车、货车和客车等；六是服装类，包括男女制服、工作服、臂章、帽和领带等。

【案例3-8】 2010年上海世博会的VI视觉识别设计

如图3-55至图3-57所示，以"城市，让生活更美好"的口号为上海世博会VI视觉识别系统设计的主题，充分体现了这项世界性重大活动——中国2010年上海世博会的精神理念。

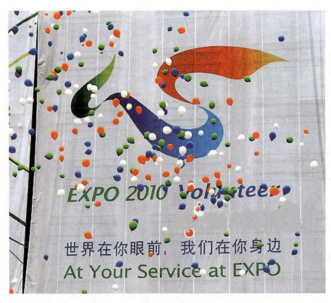

图3-55　基础识别

点评：一个线条流畅的上海世博会志愿者标志图形——"中国心"高高悬挂在新世界商厦的外墙。

图3-56　应用识别办公用品类

点评：中国2010年上海世博会专项网络——腾讯网简洁凝练而高雅严整的办公标识旗帜设计。

图3-57　应用识别

点评：中国2010年上海世博会会徽专用邮票——精彩雅致的"首日封FDC"设计。

3.3.6　版式设计

版式设计，又称编排设计或版面设计，是视觉传达设计学科中的重要门类。版式设计是指在平面设计过程中，根据内容、目标功能的系统要求，把文字、图像、框架、色块等视觉元素，按照创意要求进行选择与加工，并运用造型原理和形式语言，把构思计划以视觉形式进行组合配置。在此过程中，寻求恰当的艺术手段合理地表现版面信息。在设计中研究视觉传达的形式美感，是一种直觉性、创造性的设计活动。

1. 版式设计的综合特性

版式设计是字体和图文整合的编排设计，在界定范围内，将文字字体、图形符号、线条线框和颜色色块等有限的视觉元素进行有机的排列组合，并运用造型要素与形式规律将理性思维个性化。这项工作的过程既涉及信息传递的结果，也决定作品的品质，是一种直觉创造性的思维活动。

在这极其繁荣的图文信息化时代，看待大众传播媒体的发展眼光必须与社会经济、科技和文化等同相视。版式设计就是这整个物质生产或传播活动中一个不可忽视的环节，它的立足点已从传统的艺术设计过渡到商业设计，已成为艺术与技术密切结合的综合性设计载体。视觉传达中的版式设计是以传播信息服务于大众的，不仅在形式构成方面与纯艺术创作有本质上的区别，就版式设计本身而言，无论是内容还是形式，与过去也有着极大的不同。一方面，它受制于生产、材料、工艺、技术、内容与目标功能因素的"工艺过程"；另一方面，它是为了提高视觉传达的效率，提高审美价值和产品质量而进行的整合设计、形式创意的阶段性设计。

版式设计属于视觉传达设计的范畴，但辐射面极广。既要艺术地结合审美发展进行创造，更要结合学科理论和最先进的科技手段完成作品生产，为传播信息目标服务。现代版式设计，已不仅仅是设计师个人的独立行为，归纳起来它有六大组成部分：委托者、诉求对

象、设计内容、发布媒介、营销目标和项目费用。

2. 版式设计的形式法则

版式设计是为了人们的阅读，体现为视觉传达的迅速、准确和最优化的视觉享受。对于设计作品的心理要求是美观、大方、典雅，合乎不同人的品位。因此，设计中必须重视协调有效传达与审美的关系。人类美的意识来自自然环境与人文环境的启示，通过长年累月的积淀，形成约定俗成的审美规律，并提炼出创造形式美感的基本法则。

(1) 以平衡构成静态美。一是对称平衡，各要素之间以一点为中心，取得左右或上下同等、等量、同形的平衡。对称的形式大体分为四种：以对称轴为中心的左右对称，图3-58所示即为以左右对称平衡构成静态美效果的设计；以水平线为基准的上下对称；以中心为基准的放射对称及从对称面出发的反转对称。又可以以上述分类为基础分为移动对称、扩大对称与逆对称等，这些对称形式均呈现出一种安静的平和之美。二是非对称平衡，是以相应部位的不等形、不等量为基本特征，通过非对称元素在位置、方向、大小、多少、形状、色彩、肌理、明暗等方面的版面编排调节而达到心理上的动态平衡。如图3-59所示，是招贴设计中以非对称平衡构成的静态美。这种非对称平衡可有效地避免对称平衡造成的版面呆板和单调感。

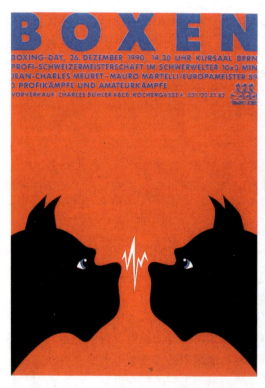
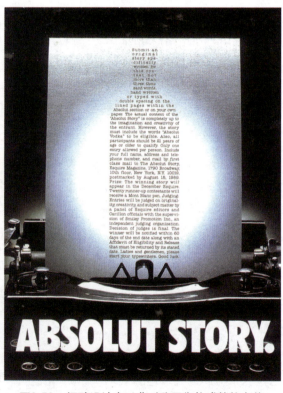

图3-58　以左右对称平衡构成静态美的设计　　图3-59　招贴设计中以非对称平衡构成的静态美

(2) 以律动构成动态美。律动美感体现出"流动的旋律"，活泼、自由、明快、生机勃勃、变幻无穷。其中有一种与秩序感十分合拍的形式，即律动中又有反复的秩序美，如

图3-60所示是杂志编排中以重复渐变构成的动态美；如图3-61所示是报纸编排中以变化形式构成的动态美。形象元素的周而复始具有强烈的节奏因素，即便是单调的造型或色彩，如果按照秩序反复呈现，用连续的方法组织空间，无论是单调的重复还是渐变重复，都可以产生时间与空间反复转换的观感，从而给人以强烈的视觉印象。因此，反复秩序中具有律动变化，寻求静中有动，求新求变，从而营造反复中的秩序和节奏美感。

图3-60　在杂志编排设计中，以重复渐变形式构成的动态美

图3-61　在报纸编排中，以变化形式构成的动态美

（3）以调和构成整体美。调和，是在对比中加入一定的视觉元素而构成版面的整体美感，并从元素的大小、疏密、形状、色彩、肌理、方圆、曲直、规则与不规则等方面的对比关系中寻求协调的因素，实现版面统一的视觉风格，如图3-62所示，在展示环境设计中，可利用起伏调和的方法形成整体美的效果。调和的版面可体现出亲和、秩序、理性、成熟的气质，使构成元素之间形成相互配合、相互兼容的协调关系。它主要体现为形与色的调和，形的调和是强调以相同、相似的形进行虚实、平衡的整体编排；色的调和是使用对比度低的色相、饱和度、明度的色彩形成协调的整体色调。

（4）以比例构成对比美。比例，是数比逻辑在版式设计中的体现，是图、文、色等视觉元素各部分之间信息量的比较。比例可分为等比、大小对比、面积对比等。如图3-63所示，即在电视频道标识设计中采用了色彩面积对比；如图3-64所示是色彩面积对比巧妙地应用在CIS手册设计中，深蓝衬底、灰白文字、小色块等面积比例安排得恰如其分。总之，比例需

从整体、主次、虚实关系中鉴别而确定。此外，心理尺度的把握也至关重要，常常把繁杂的不同元素处理在一个高度统一、高度概括、结构完整的版面中。简单、容易识别的几何图形都具有必然的逻辑感，凡是简单的几何图形(如圆形、正三角形、正方形)都令人感到整体和谐的效果。一些被公认的形式美经典作品，都曾被最简单的几何图形的"标尺"进行过检验。

图3-62　展示环境中的版式设计，利用起伏调和的方法形成整体美的效果

图3-63　电视频道标识设计中的色彩面积对比

图3-64　衬底、文字、小色块的色彩面积对比，在CIS手册的设计中安排得恰到好处，从而形成美的形象

3.3.7　书籍装帧设计

书籍，是用文字、插图或其他符号在纸张等有关材料上记录知识、表达思想并制成卷册的著作物，是人类传播文化和知识的载体，是人类文明的重要标志之一。书籍的形成是经

过编辑、设计、制版、印刷、装订等几个方面的协作完成的。书籍的版面形式是通过文字的排列、字体、字号的选用，图片、图形的编排和栏行的划分等环节来进行统一设计的。装帧设计的主要环节有：封面、扉页、环衬、题花、尾花、目录页、版权页的设计；装帧设计包括平装、精装、封面材料（纸张、绸布、皮革、漆布、塑料等）的选择，以及装订方式的确定等。如图3-65和图3-66所示，就是书籍的封面、封底与内页以及书籍的装帧、材料的设计范例。

图3-65　书籍的封面、封底与内页设计

图3-66　一部完整书籍的装帧与材料及版式等的综合设计

1. 装帧设计的目标与语言特色

书籍装帧设计的任务是如何将上述诸环节组织成合宜的书籍形式，给予读者完整、美好的视觉印象，使版面内容条理分明、章节脉络清晰、编排层次具有规范性、秩序感强，体现出富于节奏与和谐的形式美感。书籍种类包括图书、专集、画册及电子图书(有时把杂志也划归在内)等。

书籍装帧设计的艺术语言是通过塑造版面形象来反映书刊的内容，是表现作者思想感情及个性风格的一种语言。同一内容，采用不同的装帧方法，就会产生不同的视觉效果。具体体现为材料使用语言、形象表述语言、色彩配置语言、文字形式语言等。装帧材料可分为纸张(布)和颜料两类，材料的选择体现为格调；形象表述语言是指书刊内容加上设计者的修养，通过图形表述的一种设计语言；色彩配置语言，是书籍装帧设计中最直观的艺术语言，是不可或缺的因素，色彩常常先于造型拨动读者的心弦；文字形式语言是指文字除具有表达意义传递信息等功能外，其字体、字号的采用及文字的排列都是书籍版式艺术语言的充分体现。

2. 书籍装帧设计的规则

一是内容与形式的统一。书籍装帧不是纯艺术，在追求表达效果时不能脱离书籍内容。版面的从属性地位制约其形式创意，形式必须服从于书籍负载的内容主题及其精神内涵。要求设计者深刻理解原著，只有通过充分认识、准确提炼、高度概括，才能将内容与形式有机地联系起来，从而设计出完美的书籍装帧形式。

二是整体与局部的统一。没有设计，就不存在书刊的装帧、出版和发行。要求全过程都须符合整体要求及个性变化。要避免片面强调整体而使封面、环衬、扉页、封底缺乏节奏变化，全书平淡无奇的现象；也不能偏废总体观念，前后互不关联而失掉图书风格。特别要重视系列书、套书的整体设计，采取色彩协调、构图变化的形式，或构图统一，求色彩变化。无论何种方式，大小、疏密、体例等要基本一致。

三是版式与工艺的统一。版式设计是成型过程中的蓝图，而印刷与装帧工艺是成型的

第3章 视觉传达设计

实施流程,设计中必须考虑工艺问题。就我国目前的印刷工艺来说,按其工艺原理可分为凸版、平版、凹版、漏版印刷等几种,还包括技术、纸张、油墨等;装帧包括平装、精装、套装及封面材料的选择等,都与设计密切相关。特别是电子拼版和不同图像的精巧拼合等新技术和高科技的运用,为我们提出了新课题。

3. 装帧设计的主要环节

封面,是书籍装帧设计的核心,是通过能体现内容和品质的图形、字体及色彩语言进行编排装饰,包括书名、作者、出版单位等文字的编排设计,如图3-67和图3-68所示。封面的版式创意,首先要充分把握书籍的内涵、题材、体裁、风格等方面的特点,充分体现书籍的主题内容和艺术效果。

图3-67　书籍封面是通过能体现内容和性质的图形、字体及色彩语言进行编排与装饰的

图3-68　书籍封面包括书名、作者、出版单位等文字的编排设计

　　书籍的扉页,又称书名页,是翻开封面空白页(衬页)后,正文之前的第一页,也称装饰页,能增强书籍的节奏感。除文字外,可适当加上装饰纹理、色块、线条、插图、题花,也可区别正文用纸,或作简单的套色。精装书常形成扉页组,如图3-69所示,其顺序为空白页、扉页、版权页、目录页。

图3-69　扉页、版权页和目录页的设计

　　开本,是指一本书幅面的大小,是以整张纸裁开的张数作标准来表明书的幅面大小的。把一整张纸切成幅面相等的16小页,叫16开,切成32小页叫32开,其余类推。由于整张原纸有不同规格,所以,切成的小页大小也不同。把787毫米×1092毫米的纸张切成的16张小页叫小16开,或16开。把850毫米×1168毫米的纸张切成的16张小页叫大16开,其余类推。开本的选择,即书本的形体规格,一般参照1:1.618的黄金比推算。护封的设计,即护书纸,用于精装书。封里(封二)、封底里(封三)、封底(封四)的设计,除杂志

外，正规书籍都是空白的，唯有封底，常编排条形码、版权及相当精练的设计等。书脊设计，连接封面和封底处，编排书名、出版社及作者名。勒口设计，即折口，在封面和封底外切口处多留30mm以上，向内折叠，常为介绍作者和提要等用。

正文版式是书籍装帧的重点，设计时应掌握几个要点：正文字体的类别、大小、字距和行距的关系；版面四周适当留有空白，使读者阅读时感到舒适美观；正文的印刷色彩和纸张的颜色要符合阅读功能的需要；正文中插图的位置以及和正文、版面的关系要恰当等。书籍版式中的正文内容包括文学类、少儿类、自然科学类、社会科学类、艺术类等众多类型。而对于各种类型学科的版式整体编排，应采取各不相同的情趣与风格。如少儿类书籍在编排上讲究图文并茂，有声有色，力求引起与儿童心灵的共鸣。正文版式设计分为整体版面、版心和插图等。如图3-70(a)所示为一般书籍版心，图3-70(b)所示为图文结合疏排版心。如图3-71所示，可在单页和双页的对角线上任选一点做垂直和平行线可改变版心。版面文字行长与版心的关系为通栏行长与版心宽度相同；方便阅读可分为双栏、三栏形成秩序；也可打破网格方式，根据形式美的法则，合理地进行图文编排，创造出崭新的版面形象。

(a) 一般书籍本采用的版心

(b) 图文结合疏排的内文版心

图3-70　不同类型书籍的版式设计方式

图3-71　根据内容和书籍的性质，在单页和双页的对角线上任选一点做垂直和平行线，可改变版心

以上涉及的封面、扉页、开本、版式及正文方面，在书籍装帧设计中都是不容忽视的重要环节。在设计、生产过程中，使之与材料工艺、局部和整体等组成和谐、美观的整体艺术。

3.3.8 展示设计

展示设计，涉及场所、环境、道具、照明、展品、陈列方式及各种信息媒体等方面的内容。展示设计是在既定的时空范畴，运用艺术设计语言，通过对空间与平面的精心创造，产生独特的空间领域，不仅含有诠释展品主题的意图，并吸引观众参与其中，交互沟通，这样的空间形式，我们一般称为展示空间。对展示空间的创作过程，我们称为展示设计。

1. 展示空间的设计领域

展示设计是一门综合艺术，其展示空间是伴随着社会的阶段性发展逐渐形成的。它是人们彼此进行交流、宣传、教育、科研、购物、休闲和娱乐活动的最佳场所。展示设计，包括陈列、展出、示范、表演等内涵。它汇集了不同层面的如建筑设计，室内设计，环境图形设计，平面印刷设计，电子数码媒体、灯光、音效、力学效应等其他领域的设计。

展示设计的具体环节包括现场时间、可用空间、运动、各种交流的记忆等创造性经验。从博物馆展厅、零售卖场、商场展厅到主题娱乐场所、报刊亭、游客中心、国际汇展等，无论遇到哪种类型的展示场所或采取何种技术条件，展示设计师都需要将多种学科进行整合，将信息以故事的形式传递给客户所关注的人群。

2. 展示设计的分类要求

1) 展示总体设计

实际上是整个展示活动的策划。首先确定总体规划，例如，工作或营业空间、顾客活动空间和商品展示空间，合理规划三者各占多大的比例，划分区域；而后再进行艺术和技术上的设计。前者主要决定展示的主题内容及编排展示程序等；后者则集中确定整个展示活动空间形态，如图3-72所示，体现设计的平面布局、参观流线、整体色彩、版式装饰风格与形式等。

2) 展示空间设计

展示空间设计即对展示环境的空间进行分割、组合的构成与编排。设计展示空间，如图3-73所示，包括空间内的所有形态，分解为最基本的造型元素或多个局部形态，而后根据需要再重新进行元素或形态的组合。

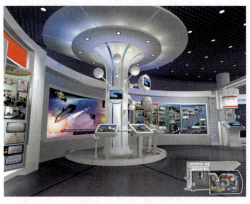

图3-72 展示总体设计：展示形态、布局、流线、色彩和形式等

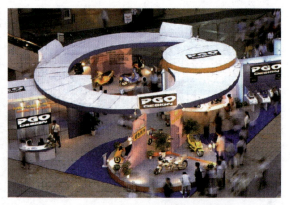

图3-73 展示空间设计：对展示环境进行分割、组合的构成与编排

3) 展示版面设计

展示版面设计即根据展示整体要求，对版面色彩、排版、文字等进行统一的安排，如图3-74所示，包括版式、文字、图片、图表、装饰及有关的工艺、材料与技术设计。

4) 展示灯光设计

展示灯光设计是为展示场所设置人工或自然光照明，如图3-75所示，这是活动基本的设施。展示照明分为基础、装饰和导向照明三类，其形式有直接与间接照明、折射与反射照明、彩光与荧光照明、强光与弱光照明、顶光与侧光照明等。

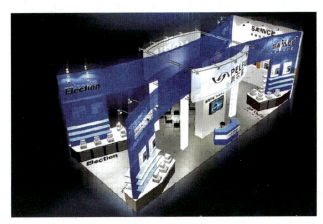

图3-74　展示版面设计：对色彩、版式、文字等进行统一

图3-75　展示灯光设计：场所基础、装饰、导向照明

5) 展示音像设计

展示音像设计即展示中的音响和图像设计。展示仅靠实物、文字和图片这些媒体是不够的，依靠声音、图像和光色的混合使用设计，可在虚拟状态中扩大展示空间，给人以全新的信息传递。音像展示最常用的形式主要有电影、录像、录音、配乐、投影、电视大屏、触摸屏等。

展示设计不只是视觉设计，还包括各类制作设计，如人体工程设计、道具设计等多项，还兼有产品和环境设计因素，它是一项多种技术综合应用的复合设计。

3.3.9　新媒体设计

所谓新媒体，是相对于传统媒体而言的新媒体与传统媒体的区别，不在于出现时间的先后，而在于传播方式和内容形态的不同。相对于报刊、户外、广播、电视四大传统媒体，新媒体被形象地称为"第五媒体"，在国外一般指的是新型的网络服务和游戏设计。美国《连线》杂志对新媒体的定义为："所有人对所有人的传播。" 我国学者专家们认为：新媒体是以数字信息技术为基础、以互动传播为特点，具有创新形态的媒体。

1. 多媒体与新媒体的区别

"多媒体"与"新媒体"这两个词都很新，后者显得更与时俱进适应当代艺术设计的发展进程。本书第一版时的这一节为"多媒体设计"，第二版修订为"新媒体"，拓展了领

域。

(1) "多媒体"(multimedia)并非过时,而是在升级。多媒体,是多种媒体的综合,这"媒体"一般包括文本、声音和图像等多种媒体形式。在计算机系统中,多媒体指组合两种或两种以上媒体的人机交互式信息交流和传播媒体。使用的媒体包括文字、图片、照片、声音、动画和影片,以及程序所提供的互动功能。

(2) 新媒体(New Media)的无限魅力和可能。新媒体艺术设计,是综合了多种学科的合成艺术,与当代最前沿的科学相结合,数字技术、生物科技、量子理论、经济学、语言学都可以成为艺术实现的媒介(体)。新媒体艺术的表现形式很多,但其共同点是——使用者和作品之间的直接互动,参与改变了作品的影像、造型,甚至意义。他们以不同的方式来引发作品的转化——触摸、空间移动、发声等。不论与作品之间的接口为键盘、鼠标、灯光或声音感应器,抑或其他更复杂精密,甚至是看不见的"板机",受众与作品之间的关系主要是通过互动,超越时空,链接全球。在这些网络空间中,新媒体(New Media)具有无限魅力和可能。

2. 影像设计

影像设计,是结合摄像与计算机制作技术而进行的信息图像设计,是电视、电影和计算机图像设计的总和。影视设计是指对影视图像和声音及其在一定维度里的发展变化进行设计,它综合了视觉和听觉符号进行四维化的信息传递,因此它属于多媒体设计;计算机图像设计,即通过计算机进行图像输入、处理及输出过程的设计与制作。

1) 影视图像设计

影视图像设计是通过播放媒体进行信息传达的形式,具有很强的综合性传播功能,它伴随电视信号,甚至还可通过演员的表演或充满戏剧性的故事吸引和打动受众。如果能充分利用这些特点,刻意设计优美的信息图形、新奇动人的情节、真实悦耳的音效;势必能得到非常神奇的效果。如图3-76所示,为正大康2016年电视广告宣传片。

图3-76 正大康2016年电视广告宣传片

数字影视编辑系统用于采集影视素材,将视频信号转换成数字信息,通过电脑图像处理后转换成视频信号录制播出。数字影视编辑系统除了完成一般的剪辑、特技、字幕处理外,还可将二维、三维电脑动画效果结合在一起产生神奇效果,在影视广告、MTV、电视片及电影中,其视听效果更加精彩。如图3-77所示,是2015 Diesel新媒体广告大片。随着计算机技术的发展,高新技术群正在使我们的社会形态和生活方式产生巨大变化。

2) 计算机影像设计

计算机的图形输入是指图像文件的读取及格式转换和图像数字化;处理主要针对色彩和几何因素、点阵的相对位置,对图像进行质量增强、校正以及各种特殊的艺术处理。处理手段主要有图像合成、绘图工具和"过滤"。计算机影像,作为一种全新的视觉媒体集图形与图像、平面与立体造型为一体,不仅为设计师提供了一种前所未有的艺术空间,如图3-78所示,即运用计算机数码技术结合多种媒介精细绘制的动画形象。展现出影像设计实现创意的无限潜能,和对现代设计从手段、方法到观念所产生的深刻影响。

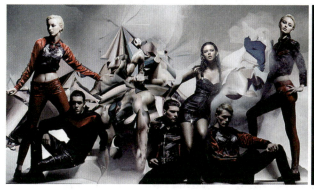

图3-77　Diesel释出2015早秋广告大片——古典主义结合新媒体艺术设计制作

图3-78　计算机影像设计——动画人物形象

3. 网页设计

网页设计(web design),是根据单位、企业希望向网民传递的信息(包括产品、服务、理念、文化),着手网站功能策划,然后进行的页面艺术设计。精美的网页设计,对于提升一个单位、企业的互联网品牌形象至关重要。网页设计一般分为三大类型:功能型网页设计(服务网站&B/S软件用户端)、形象型网页设计(品牌形象站)、信息型网页设计(门户站)。设计网页的目的不同,应选择不同的网页策划与设计方案。

一项优秀的网页设计就其感染力而言大大超出静止的印刷品效果。如图3-79和图3-80所示,是2015年13件国际优秀网页设计作品中的2件,布局是一种美,精湛的形式,与计算机软件、硬件技术的发展密切相关。网页设计以Adobe产品为主,常见的工具包括FW、PS、FL、DW、CDR、AI等,其中DW是代码工具,其他是图形图像和FL动画工具。还有近年Adobe新出的EdgeReflow、EdgeCode、Muse等。

图3-79 网页设计 布局是一种美——值得一看的2015国际优秀网页设计之一

图3-80 网页设计 布局是一种美——值得一看的2015国际优秀网页设计之二

网页设计流程与方法包括四种：创意思考、素材提炼、素材合成以及确立不同的网页风格与形式，分别如下。

(1) 创意思考。要求认识 Internet酝酿传播信息的形象计划，掌握丰富的资料后进入创意、修正、完善，形成一个可操作性方案。创意要保持信息与传播策划、设计的统一。

(2) 素材提炼。兵马未动，粮草先行。网页设计需要准备大量素材，如数据、文本、图形、动画、声音、影像等，必须针对每一项素材的要求进行加工、处理。

(3) 素材合成。经语言、链接的配合，便进入了创建网页的阶段。根据不同版式采用不同类型的素材，制定明确的链接构架。

(3) 确立不同的网页风格与形式。针对不同行业和对象体现不同的特色，结合信息与个性化要求，加强文字、图形、图像和色彩的视觉冲击力。

4. 动、漫、游设计

动、漫、游设计统称为动漫设计，分为CG和3D两部分。

1) 属于CG行业部分的动漫

属于CG行业部分的动漫主要通过漫画、动画结合故事情节形式，以平面二维、三维动

画、动画特效等相关表现手法，形成特有的视觉艺术创作模式。动画的出现，使主页与网站更加吸引人。当今除了动画片之外，卡通漫画、影视广告、影视片头、影视特效、游戏美术等，如图3-81所示，为系列性、情节性动画短片设计；如图3-82为游戏片片头设计，都需要动画技术来支撑。而原画设计是动画制作的核心。原画设计通过姿势和动作让动画角色活动起来，从而赋予它们个性和生命力。

图3-81 "大头儿子小头爸爸"动漫

点评："大头儿子小头爸爸"系列性、情节性卡通动漫电视片的情致、诙谐魅力。

2) 属于3D的三维动画

属于3D的三维动画，又称3D动画，是近年来随着计算机软硬件技术的发展而产生的一新兴技术。三维动画软件在计算机中首先建立一个虚拟的世界，设计师在这个虚拟的三维世界中按照要表现对象的形状尺寸建立模型以及场景，再根据要求设定模型的运动轨迹、虚拟摄影机的运动和其他动画参数，最后按要求为模型赋上特定的材质，并打上灯光。当这一切完成后就可以让计算机自动运算，生成最后的画面。

三维动画技术模拟真实物体的方式使其成为一个有用的工具。由于其精确性、真实性和无限的可操作性，目前被广泛应用于医学、教育、军事、娱乐等诸多领域。三维动画涉及影视特效创意、前期拍摄、影视3D动画、特效后期合成、影视剧特效动画等。三维动画，是三度空间的造型通过时间序列展开而呈现的。由建模、材质化、建立场景和设定动画四个步骤产生。设计制作的过程类似于卡通片：原画创意→形象(角色)造型→动画设计→设置关键帧，并将关键帧之间的过渡画面绘制出来，继而将所有画面着色完成；合成、摄制→将所有画面及背景合成并拍摄成电影胶片。

图3-82 游戏片片头动画效果设计

【案例3-9】 三维动画建模

计算机图像设计中的三维动画程序，电脑可将关键帧之间的连续动态自动生成。

SoftimageXSI是制作下一代游戏和电影的最先进三维动画和角色制作软件。图3-83就是采用XSI最快的细分表面建模，采用XSI的"千兆多边形"核心——能轻松地处理有几百万个面的超精细模型，让人们轻易制作超高细节的模型。基于最新的底层架构、针对设计师的思维习惯开发，XSI让人将创意变成现实。XSI拥有世界上最快的细分表面建模、加上直观工具，使三维建模就像雕刻一样。XSI非破坏性的建模环境让设计师更专注于艺术。

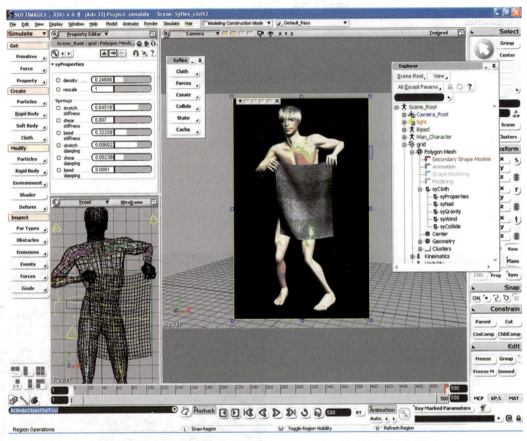

图3-83　用XSI最快的细分表面建模功能，可轻松制作超高细节模型

【案例3-10】 构建材质和纹理

无论是鳞还是皮肤，是金属还是石头，卡通描线还是卡通上色，XSI的Quick Shade技术和纹理工具能够帮助我们实现需要的视觉效果，如图3-84所示。响应迅速、交互的纹理编辑器能够让用户精确地展开UV和调整纹理映射；强大的渲染树系统和纹理层编辑器帮助用户轻易构建复杂的材质；完全内置且可自定义的材质球引擎让用户随时以材质球的方式来预览材质效果。

电脑动画利用电脑图形图像处理的极大优势，可将众多动画合成、录制，如图3-85所示，动画片拍摄花絮——经典漫画"X战警"（第二部再续前缘），其效果和效率是传统设计达不到的。由于动画图形较大，需要进行压缩。网页动画是把几幅静止的图形进行连

续播放，如GIF格式。当然，也可由不变的对象和可变对象两部分组成。可变对象是指通过变化形成的动画图像，通过编程实现非常复杂的交互动画。网页设计常用的动画形式有Gif动画和Flash动画。由于Avi文件过于庞大，目前在网络中的使用并不多。使用的软件有GIFAnimator、Flash等，ImageReady也可完成动画的一些功能。

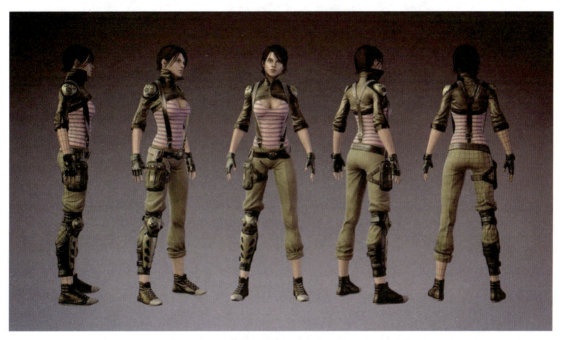

图3-84　强大的渲染和纹理编辑都能轻易构建材质

图3-85　动画片拍摄花絮——"X战警"经典(第二部再续前缘)

5. UI(用户界面)设计

UI即User Interface(用户界面)的简称。UI设计是指对软件的人机交互、操作逻辑、界面美观的整体设计。好的UI设计不仅是让软件变得有个性、有品位，还要让软件的操作变得舒适简单、自由，充分体现软件的定位和特点。

长期以来UI设计师就是指交互设计师。交互设计师的工作内容就是设计软件的操作流程、树状结构、软件的结构与操作规范(spec)等。一个软件产品在编码之前需要做的就是交互设计，并且确立交互模型，交互规范。软件设计可分为两个部分：编码设计与UI设计。UI

的本义是用户界面，是英文User和Interface的缩写。从字面上看是由用户与界面2部分组成，但实际上还包括用户与界面之间的交互关系，如图3-86所示。

图3-86　UI设计还包括用户与界面之间的交互关系

1）UI设计的方向

在飞速发展的互联网时代，电子产品界面设计工作开始被重视起来。做界面设计的"美工"也随之成为"UI设计师"或"UI工程师"。其实，软件界面设计就像工业产品中的工业造型设计一样，是产品的重要卖点。一个电子产品拥有美观的界面会给人带来舒适的视觉享受，拉近人与商品的距离，是建立在科学性之上的艺术设计。

UI设计的方向大体包括三方面：一是图形设计，即软件产品的"外形"设计，如图3-87所示，就是产品的造型、色彩和界面部件图形的综合设计；二是交互设计，一个软件产品在编码之前需要做的就是交互设计，并且确立交互模型、交互规范；三是用户测试/研究，在于测试交互设计的合理性及衡量UI设计的合理性。

图3-87　UI图形设计就是软件产品的造型、色彩和界面部件图形的综合设计

UI即用户界面设计行业刚刚在全球软件业兴起，属于高新技术设计产业，与国外在同步发展水平。其次国内外众多大型IT企业(例如，百度、腾讯、Yahoo、中国移动、Nokia、联想、网易、微软、盛大、淘宝等)均已成立专业的UI设计部门，但专业人才稀缺，人才资源争夺激烈，就业市场供不应求。

2) 界面设计规范

软件界面设计就像工业产品中的工业造型设计一样，是产品的重要买点。一个友好美观的界面会给人带来舒适的视觉享受，拉近人与电脑的距离，为商家创造卖点。界面设计不是单纯的美术绘画，它需要定位使用者、使用环境、使用方式并且为最终用户而设计，是纯粹的科学性的艺术设计，如图3-88所示。检验一个界面的标准即不是某个项目开发组领导的意见也不是项目成员投票的结果，而是最终用户的感受。所以界面设计要和用户研究紧密结合，是一个不断为最终用户设计满意视觉效果的规范化过程。设计规范的主要要求如下。

图3-88　软件界面设计是纯粹科学性的艺术设计

(1) 一致性。坚持以用户体验为中心的设计原则，界面直观、简洁，操作方便快捷，用户接触软件后对界面上对应的功能一目了然，不需要太多的培训就可以使用本应用系统。

(2) 合理化。设计布局要合理化，遵循用户从上而下、自左向右浏览、操作习惯，避免常用业务功能按键排列过于分散，以造成用户鼠标移动距离过长的弊端。多做"减法"运算，将不常用的功能区块隐藏，以保持界面的简洁，使用户专注于主要业务操作流程，有利于提高软件的易用性及可用性。

(3) 系统化。尽量确保用户在不使用鼠标(只使用键盘)的情况下也可以流畅地完成一些常用操作，各控件间可以通过Tab键进行切换，并将可编辑的文本全选处理。

(4) 适时性。系统响应时间宜适中，时间过长，用户就会感到不安和沮丧。但响应时间过短也会影响用户的操作节奏，并可能导致错误。因此在系统响应时间上须规范把握。

如今软件和界面设计技术已能有效满足用户的需求，商家为了创造卖点，提高竞争力，非常重视产品的外观设计，还频频推出短信、彩屏、和弦、彩信、摄像头、微信等。这样一来产品的美观、个性、易用、易学、人性化等方面的设计要求，都聚焦为当前的热点。

新媒体各方面的信息传达越来越迅速、频繁和大众化，而作为这些范畴所载负的艺术设计，也随之不断扩充、整合和提升，其文化信息的推广不再是单纯的有关功能和作用的解释或诉求，在一定程度上更是对于时尚语言与审美意义的扩展。新媒体设计的内容相当复杂，除了以上介绍的影像、网页、动画、UI等设计外，还有许多种，如数字电视、移动电视、手机媒体、IPTV，主要聚焦在互联网、手机、户外媒体等方面。

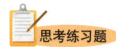

思考练习题

1. 视觉传达设计为什么不称为平面设计或者广告设计？本章中把它分为三项构成要素和九个设计领域合适吗？为什么？

2. 讨论题：新媒体设计的内容包括哪些方面？各方面的联系与差异是什么？如何看待新媒体设计与视觉传达设计的传统门类学科之间的关系？

目的：要求在理论上明确新媒体设计与传统设计，特别是与手绘表现的关系。

3. 实训课题一：报纸广告编排设计。

(1) 内容：找一份有名的报纸广告版页，选择一组你认为不太满意的广告版面，连同周围的文字，重新进行广告图形的创意与编排。

(2) 要求：原广告信息量不变，插图（照片）必须重新选择并做数码图像处理，自己重新安排图片位置或做调整，形式与信息主题要贴切。用A3纸打印。

(3) 训练目标：通过对原作品的改变与再设计，加强对报纸广告的评判能力；提高广告设计、编排设计的创编技能。

4. 实训课题二：文字图形化设计。

(1) 内容：运用中英文字体及不同组合方式，进行文字图形设计。

命题："轻""重""风""火"四种(或可根据需要重新命题)。

(2) 要求：完成手绘、电脑设计作品各1组；构思独特，形式感强烈；电脑作品须用A4纸打印；手绘作品须托底。

(3) 训练目标：掌握手绘与电脑创意设计的技能，电脑、手绘两不偏废。

第4章

产品设计

学习要点及目标

* 首先要求认识产品设计的基本原理，明确产品、产品设计、产品造型设计的概念，理解产品设计的功能及造型审美与现代生活的密切关系。
* 熟悉产品设计的程序和实施步骤，在设计过程中，对准备阶段、设计展开阶段和辅助生产、销售阶段三个层次环节加强领会、反复实践。
* 掌握产品设计领域中工业产品、手工艺产品不同门类的设计规律和方法，掌握并运用各类产品设计的形象表达语言和相关技能。
* 学习中把握好本章难点，即产品与使用人的生理尺度与心理之间的关系，人体工程学范围内的物与物的关系，物与环境的关系及空间动力学、视觉传达、仿生学等学科对产品设计的要求。

核心概念

工业设计　人机工程学　高新技术与智能化　绿色设计　人性化设计　仿生设计

产品设计(包括产品造型设计)是一种应用性设计，既属于功能设计，也是艺术设计。但并非所有的功能设计都是产品设计，反之，具有审美意义的产品设计并非都具备特定的功能设计。"美的产品形式"，这是产品的形式美问题，造型的形式美的出新，则是以科技、功能这一主线为轴心盘旋上升的。同样两件产品，如果都有良好的功能效用，而其中之一形式上的创意更加新颖，就会更受当代人的欢迎，就更具现代审美价值。

引导案例

当代人的审美趋势是求新求异。新的用久了就会陈旧，旧的传统的重新设计，又有可能变成新的。这就是所谓产品的"重复与再设计"，如图4-1所示为近两届奥运会奖牌设计，A是2008年北京奥运会金镶玉金牌设计，把我国古老的"金镶玉"民族制作工艺形式与现代奥运精神结合起来；上部近似椭圆形的中国传统印章——向胜利奔跑；下部是用毛笔书写的会标，体现了传统与现代设计的中西合璧。B是2012年伦敦奥运会的金牌设计，奖牌正面为国际统一的图案——希腊女神耐克；背面正中刻着2012年伦敦奥运会标志，旁边纵横交错的线条象征伦敦跳动的脉搏，正中还有一条蜿蜒的泰晤士河。

第4章 产品设计

(a) "2008北京奥运会"金镶玉金牌

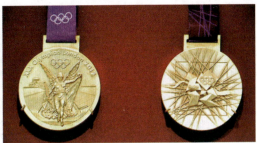
(b) "2012伦敦奥运会"金牌

图4-1 工艺产品——奥运奖牌设计

4.1 产品设计的特征

1988年产品设计首次正式列入教育部学科专业目录。2012年艺术学升格为门类学科，教育部学科专业目录中在"设计学"一级学科中设"产品设计"二级学科(专业)。产品设计，是一个创造性的综合信息处理过程，通过多种元素如线条、符号、数字、色彩等方式的组合把产品的形状以平面或立体的形式展现出来。它是将人的某种目的或需要转换为一个具体的物理或工具的过程；是把一种计划、规划设想、问题解决的方法，通过具体的操作，以理想的形式表达出来的过程。

❋ 4.1.1 产品设计的概念

我们在商场里常会听到消费者对某些产品的感慨："用起来还可以，但样子过时了""声音还好，款式淘汰了"；或者说："样子很漂亮，不实用""面料很像样，不靠谱"等。这是人们在某种程度上对"美的产品形式""适宜的产品功能"进行的合情合理的评价，反映出人们对新的流行、新的形象、新的功能有着自己独特的感受和不断的追求。

1. 解读产品设计

首先要明确什么是产品。所谓产品，是有一定市场，被人们使用和消费，并能满足人们某种需求的东西，包括有形的物品、无形的服务、组织、观念或它们的组合。产品(这里指有形产品)，有的是工业产品，有的是手工产品，大到"神十"航天器、航母、磁悬浮列车，小到一只手机、一个iPadpro、一件智能玩具、一尊玉雕、一支签字笔……这些都是产品。把它的意义再扩大一点，广义上的一幢大楼也可以称为产品，但人们约定俗成地把房子划分在建筑设计的范畴，似乎是因为它的体量超出人们习惯衡量的心理尺度，或者说，是便于学科分类的需要。

产品无所不在。在产品的内涵中，除了物质材料和生产技术外，其外在样式与内在结构都倚仗设计创造。产品一般可以分为五个层次，即核心产品、基本产品、期望产品、附件产品、潜在产品。核心产品是指整体产品提供给购买者的直接利益和效用；基本产品是指核心产品的宏观化；期望产品是指顾客在购买产品时，一般会期望得到的一组特性或条件；附件产品是指超过顾客期望的产品；潜在产品指产品或开发物在未来可能产生的改进和变革。

简而言之，产品设计是对人类生产制造品的造型、结构和功能等方面进行综合性的设计，从而生产制造出符合人民、国家多种需要的实用、经济、美观的产品。图4-2所示为我国的022型导弹舰艇军事产品设计；图4-3所示为电子产品的内部结构和造型设计；图4-4所示为中科院西安机电所2016款激光数控机床M-100型设备造型设计。总之，产品设计是为人使用而进行的设计。

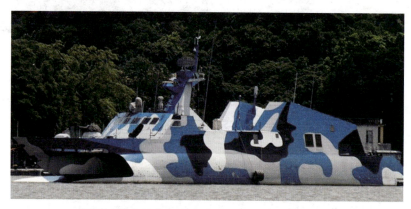

图4-2　中国军事产品设计——我国的022型导弹艇

点评： 中国海军新一代舰艇带给世人的新奇层出不穷，引来国外媒体的众多关注。

图4-3　产品结构设计——2015款电子产品造型结构设计图　　图4-4　产品造型设计——2016中科院激光数控机床

2. 产品造型设计

产品造型设计是产品设计中的艺术手段，是对手工或机械、电气生产的实用品进行外形和结构设计。产品造型设计也是为实现企业形象统一识别目标的具体表现，它以产品设计为核心而展开的系统形象设计，对产品的设计、开发、研究的观念、原理、功能、结构、构造、技术、材料、造型、色彩、加工工艺、生产设备、包装、装潢、运输、展示、营销手段、广告策略等进行一系列统一策划、统一设计，显示产品个性，创造品牌，在激烈的市场竞争中赢利。人类的造型设计活动主要是通过视觉和触觉来实现的，将天然材料、人工材料制造成可视可触、具有一定形式和实用意义的结构实体，称为造型。造型的实质是将无形的技术和艺术转化为具有实在形态用品的过程。产品造型设计使产品在具有创意的、悦目的外

在形式下，体现了内在科学而合理的结构，并使产品生产提高效益且降低成本，能够有效地节约资源，避免环境恶化，同时满足消费者的现实和长远利益，体现出社会发展的更高要求。

3. 产品设计与科技的密切关系

产品成型过程中，脱离不了技术设计，但技术设计不能代替造型设计。其区别在于：技术设计旨在解决产品系统中物与物之间的关系，如产品各零部件之间的装配关系；而产品造型设计的重点是解决产品系统中人与物的关系，比如，解决人对产品造型的感受、使用的便利性、舒适性和安全性等问题。当然，产品造型设计也不等于艺术作品创作，因为艺术作品(如绘画)是为了满足人的精神享受，而产品虽然也有人的精神感受因素，但主要还是为了满足人的生活适用。因此，也是因为功能不同，而使产品造型设计具有不同于艺术创作的本质，即产品造型设计既属于艺术范畴，又不属于纯艺术范畴的本质特性。

4.1.2 产品的实用功能和审美功能

本节一开始所提到的建筑设计，为什么不属于确切意义上的产品设计呢？这是因为产品的功能界定在器具用途的功能方面；而建筑设计的功能却限定在居住功能范围之内，功能的目标是不同的，侧重点也相去甚远。

1. 人体工程与产品功能

在现代产品设计中，设计师在研究产品功能时，尤其要考虑产品与使用人的尺度，产品生理与心理各方面关系的人体工程学学科范围内的物与物的关系、物与环境的关系以及空间动力学、视觉传达、仿生学等学科的要求，在这方面的制约下，产品设计不会得出造型相同的结果。如图4-5至图4-7所示，即揭示了人机工程学原理的重要方面：坐姿人体活动空间和按照人体静态状况下座位的适宜尺度。完美解决上述人机关系要求的答案有千千万万个。而其中又有明显的粗细高低、风格迥异的差别，因为人们的审美潮流起着决定性作用。当代人的审美总是要求发展、要求变化，新的用久了就会陈旧，旧的隔了年代拿出来处理一下又变成新的。当然，这不是全部。人总是在向上的前提下，要求出现合乎欣赏趣味的变化，但常常也有逆反的情况。

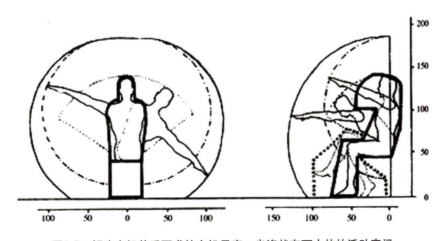

图4-5 解决人机关系要求的人机尺度：坐姿状态下人体的活动空间

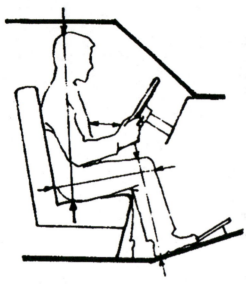

图4-6　按照人体静态尺寸设计的汽车驾驶室车座　　图4-7　人机尺度：座位与方向盘之间的适宜尺度

2. 实用与审美密切关联

在我国最早的一部有关设计门类的专著《考工记》中，为产品加工和设计之优劣规定了科学原则和标准。在总结设计原则时有这样的文字："天有时，地有气，材有美，工有巧。合此四者，然后可以为良。材美工巧，然而不良，则不时，不得地气也。"天有天时、节令、阴晴、寒暑的变化；地有地气、资源、方位、土脉等地理条件的差异；物质原料有优劣之分；工艺加工有精粗巧陋之别，只有合理利用这四个条件——天时、地气、材美、工巧并将之综合为一个整体，才能达到理想的设计和加工目的，做出精良完美的产品，我国古代数千年的优秀设计传统都体现了这一朴素质真的原则。

人类有意识的产品设计萌芽于劳动工具的产生。原始人类发明了制陶，7000多年前即有一种"尖底瓶"彩陶工具，本来是专门用来打水的，所提的绳子系在腹部偏下，放在水面上它会自动下沉，灌满水后又会倒掉来一点，不溢出。这是为了汲水时的方便，是根据当时自然和材料的特点和当地的环境、汲水的特性而制作的，那时的创造人又是使用者。那时尖底瓶的造型是完全适于功能需要的，造型的优劣完全取决于功能的适宜，功能好的用具就具有留存的价值。

到了春秋时代，随着日用器具的变化，这种尖底瓶已退出日常生活，人们又把它制作成精美、尊贵的青铜器，此时已经不具备汲水功能，而是挂在帝王的座右，作为具有象征意义的装饰品，称为"欹器"，即倾斜易覆之器，或称"宥坐"之器。从单纯实用的"尖底瓶"到以物寓意的"宥坐之器"，说明我国人文思想中所表露出来的人与物的关系，这种关系至少有两层含义：一是"物以致用"，二是"实物喻人"。两者既是物质与精神的综合，又是由物质向精神的转化。它不是为了实用而是为了象征性的观赏，为了警示天子预防江山颠覆，而作为"座右铭"。倘然这本来作为汲水用的尖底瓶不能提水，作为娱乐、鉴赏用的"欹器"却没有美感和珍贵价值，则会令人感到索然无味。

瞩目当代，产品设计领域变得更为广阔：纵向来看，它对产品外形的改变已扩展到对崭

新产品的开发以及人类心理、生活方式的设计;横向来看,这范围已由人类使用工具的概念扩展到文化、心理和环境这些更为广阔的领域。设计已不只是设计,它长在道路两旁,陈列在商超的货架上,被设计师精心设计的产品广泛应用在日常生活的各个方面。人们在追求实用的同时,并没有忽略它的外表,实用功能和审美功能可以说是同时并存的。

功能好的产品为什么不一定造型好呢?造型好的产品为什么不一定功能优呢?比如,目前流行的手机,有的款式功能低而不能满足及时获取信息的需要,使用起来很费事,外观却相对轻便、美观;有的手机功能强大,但内部结构复杂而致外观厚重、不美观;当然也有造型非常精美的各式新款的、越来越先进的、近乎手掌电脑的iPadpro,兼具电信、微信、摄像、视听、编辑等一体化的多功能手机如苹果,以及国产独占鳌头的华为等不断涌现,能即时看新闻、发微信、听天气预报,还能上网及时与人大、政协"两会"互动、参政议政。

3. 需求与审美的新时尚

在网络信息、高科技时代,人们需求的变化也更加丰富,希望生活用品适用、美观,但是适用和美观的标准又总在发生变化。人们互相攀比、影响,形成了审美要求的新时尚,推进了产品式样、结构、材料使用功能的迅速变化。图4-8所示,是2016年华为新款P9手机,具有崭新的UI界面和超一流的使用功能。其他如中兴、魅族、小米等国产品牌正在崛起。如图4-9所示,审美的新时尚推进了人们生活方式的迅速发展,轿车设计早已成为当代人的时髦话题。

图4-8　华为手机P9——2016年中国正式成为华为最大的消费市场

人们喜欢看到可以理解的东西,但要比想象的更完美,同时也希望见到崭新的东西,但要体现先进的科学技术。因而,形式美的客观规律使得产品造型设计在不断发展和变化,但正如本章一开始的"引导案例"中所表述的"重复与再设计"那样,即使一件生活必需品也是如此。如图4-10所示,是欧式皮具制品在复古中再生,其造型、图案曲线具有明显的巴洛克风格,随着今天生活时尚的变迁,这种复古潮流是对现代简洁形式的补充。又如图4-11所

示，已过时的明清家具今天重放异彩，这是中国明清家具传统的重复与更新。诸如我国的唐装、旗袍、日本人的和服，这些本来早已退出历史舞台的样式，通过当代服装设计师的"再设计"，就是这种"重复"，使之旧貌换新颜。这种重复是在高一阶段水平上的再生，也是赋予新内涵的"再设计"。

图4-9　审美新时尚下的轿车设计

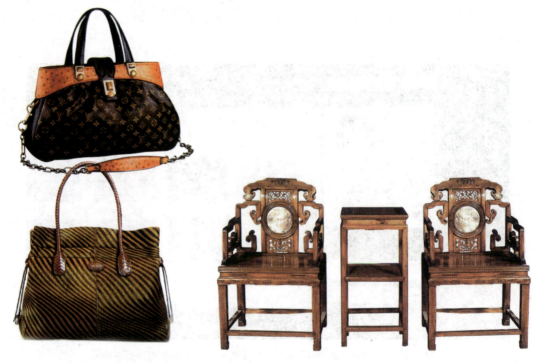

图4-10　西欧巴洛克式皮具在复古中再生　　图4-11　已经过时的明清家具的更新

❀ 4.1.3　新产品的开发与设计

　　新产品的开发是解决设计问题的计划性工作，使整个设计活动遵循规范的步调，为确立审核设计过程而建立的框架。设计的程序是客观的，有规律可循的。若从设计的角度去建立

这个程序，可将它作为一种模式或一个模型来应用。产品设计的次序包括产品的信息搜集、设计分析与设计展开、辅助生产和销售及信息反馈等方面的环节，归纳为新产品开发与设计的准备、新产品的设计展开、辅助生产和销售三个阶段。

1. 新产品开发与设计的准备

新产品开发的准备阶段，是围绕设计主题进行相应的人员组织，安排进度计划，进行种类相关的调查、分析与综合，并探讨设计开发计划的可能性。该阶段涉及多方面的因素：一是基本方针的确定，即确立产品开发的战略目标以及为开发工作制定日程及预算计划概要，包括以设计小组形式组织，结集设计师、工程师、企业负责人和有关专家，合理安排设计的进程和实施计划的具体方案，有目的、有秩序地设定各个阶段的主题、任务，并制订详细的计划进程表。二是调查与设计准备。掌握和认识各种存在的问题，在必要的范围内对市场进行需求调查，分析现有技术的应变可能性，初步确定性能标准（即产品性能说明书、设计的基本方针），对假设性问题予以确认。调查的内容包括社会调查、市场调查和产品调查三部分，依据调查结果进行综合分析研究制定相关措施。设计准备包括以下环节。

1）搜集整理有关的产品信息资料

搜集整理有关的产品信息资料，如产品的使用功能、作用原理、操作方式、使用习惯、技术特性、材料特性、零部件规格、加工装配的技术规范、可应用的设备、应用场合类别、使用者类别、使用者动机、地域性因素、有关产品专利资料、国家法令法规和同类产品竞争资料等。

2）可行性分析

可行性分析包括对产品的技术、结构、功能、造型、色彩、材料、附件、成本、规格、人机尺度、操作性、消费市场、配销、包装、搬运、运输、储藏、陈列、展示和相应的广告设计等方面详尽合理的分析研究，并确定解决方法与途径。

3）新产品创意

酝酿、构思新产品的形式、画出产品结构图、工程图、工序流程图，并制定技术规范、质量要求和工艺标准，同时进行成本核算。在此前提下，对产品的造型、内涵从精神、物质两方面进行构思创意。即通过功能与审美两个渠道确立出产品的主题，包括产品的内涵、指示符号、图像符号、象征符号等。新产品的设计构思是设计师创造能力充分展现的阶段，是整个开发与设计准备的综合研究成果。

开发创意中，须准确选择创造性方法与技法，使设计主题经过草图、草模等形式予以初步体现。草图是捕捉构想灵感火花的手段，要求较为准确清晰地表达概念和重要部分，不追求细节的完善，形式可分为理性草图、样式草图等；草模也称粗模，即设计展开前的初创模型。草图为平面，草模为立体效果。

2. 新产品的设计展开

新产品的设计展开，是围绕新开发的设计主题进入正式设计阶段，包括对新产品性能和标准的补充、各环节细节、式样的设计展开以及使用者对设计样品的评价等。正式设计阶段大体分两个方面。

1) 方案设计

正确塑造新产品形象是方案设计的主要任务。通过设计，确定新产品的结构和基本技术数据，这是设计的基础。进而是设计的定案，一是要对多项设计方案进行优化选择，经过评估确定一个最佳方案；二是要运用合理的表现手法形象化地展现设计方案，为生产制作做好充分准备。这一过程常以设计小组共同参与评估，然后根据需求、效用、价值、销售诉求(新产品本身对需求者的直观"解说"能力)、市场容量、专利保护性、开发成本、潜在利润、设备与技术的通融性、预期产品的寿命、产品的互容性(新旧产品交替的互换与共容特性)、节能性、环保性等方面，通过评价，确定设计方案。

2) 设计展开

设计展开阶段主要是将新产品开发的最佳方案设计得更加具体化、形象化和视觉化。通过设计展开，进一步确定产品的技术经济指标。这是新产品设计的定型阶段，是产品设计整个程序中的重点阶段。设计展开中所采用的手段有设计表现图和模型制作两种。

设计表现图包括设计效果图(也称预想图)和设计制图(又称施工图)两类，是表达设计方案的主要手段。

(1) 效果图，是新产品设计的视觉传达形式，通过手绘或计算机辅助设计，把成品的外部立体形态用非常写实、精细的手法绘制出来，包括产品每一细节的造型、色彩、结构、工艺和材料表面的质感等。为设计审核、模型制作和生产加工提供最终依据，图 4-12 所示为轿车的效果图设计，精细地绘制出成品的立体形态，为生产提供依据。

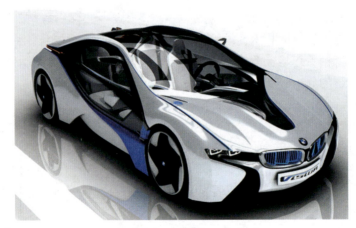

图4-12　轿车效果图设计

(2) 设计制图，是根据预想图和模型实体而绘制的工程设计图纸。图 4-13 所示是先从产品的造型模型实体出发，结合模型与预想图绘制的工程设计图，以此作为产品试制和投产的依据，具有精确性、通用性、永久性和复制性等特点，是按照国家规范标准来绘制的。设计制图根据设计的目的不同可分为模型工程图、工程制图和施工图三类，包括形状大小的表示方法、图样绘制、生产制造等应有条件的标注。例如，我国第一机械工业部发布实施的《汽车车身制图》是对国家《机械制图》中未包括的汽车制图部分的补充；轻工业部实施的《家具制图》内容包括尺寸标注、视图画法、剖面符号及标注、榫接合等，这些规范标准是设计制图的依据。

第4章 产品设计

(a) 产品模型实体

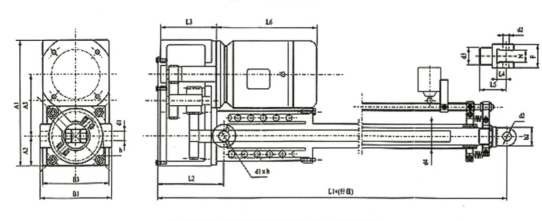

(b) 根据产品模型及预想图绘制的工程制图

图4-13 工程制图和生产的依据

产品模型是按照新产品的成品形式、结构和比例制成的设计立体样品，是对产品的造型、内部构造、功能、使用方式等方面的实态的立体展示，模型的种类可分为以下几种。

一是外观模型，以产品外部造型为重点。如图4-14所示为现代军事装备——舰艇模型设计，体现出未来军用舰艇产品的造型、色彩、质感、空间的逼真效果，为生产、施工提供了可靠的依据。

图4-14 现代军事装备——舰艇模型设计

二是透明模型，展示产品内部结构原理，在各部件上标有色彩或符号，用以说明设计

意图。

三是剖面模型，是以切割设计物的方法来展示内部形状的说明性模型，常与其他模型配合使用。

四是测试模型，以合理的结构为基础，具有实验价值。

五是精致模型，是产品开模前的终极检验和修正，常用于产品人体工程学、外观修饰等方面的评估，还可用作摄影广告、产品说明书等宣传活动。制作正式模型的材料应根据模型的不同种类和使用情况进行选择利用。

在设计过程中展开以上诸环节的设施，设计定案完成以后，须按照预定规格编写上述各项设计内容的全部说明性报告书，以图片、照片、文字以及表现图、模型照片的综合形式，给出各个环节项目的理论文件。

3. 辅助生产和销售

在新产品的设计展开工作完成后，设计人员还应该在辅助生产过程中跟踪把握有关工艺、技术调整和生产质量检查，还要在产品的市场传播中对包装、运输和宣传进行主导性或辅助性设计。辅助生产和销售阶段的工作需要经过以下几个方面的工作。

1) 设计审核

设计审核，是将新产品设计方案实现的物化过程。设计师的方案移交生产部门进行生产，这并不意味着设计的结束，虽然在方案进行阶段已充分考虑到生产环节和可能出现的各种问题，但是，具体实施过程中还会发生许多意想不到的事情，要求设计师及时调整，协同生产部门完成设计的成品化过程。一般来说，这个过程要经过试产和批量投产两个步骤。在西方许多工业发达国家，严格的质量管理基本上能保证设计方案得以完美的实现，因此对审核这一环节的关注无关紧要。但是，我国产品设计起步较晚，企业生产技术配套正在发展中，因此设计师还必须参与生产过程，以确保设计方案的准确实施。

2) 试销和销售调查

从信息准备到设计方案的确定，其中反馈与反复的环节是必经之路，是必不可少的。试销和销售调查是在生产展开的基础上通向市场实现的过程。这中间涉及新产品的再审查，对产品成本予以再核算，试销和抽样调查，对设计目标及预算结果再检查，对产品的性能、标准和操作方法进一步修正。试销市场调查主要从产品的市场占有率、竞争情况及现有产品造型、功能、价格、销售渠道、广告、专利税率等方面着手。相关环境 (经济环境、自然环境、社会文化环境和政治环境等) 也是一个重要方面，这个大环境直接影响设计实现的过程和结果。

3) 生产与销售

通过试销和市场调查之后，必须对设计的全过程进行总结和评估，并从市场试销信息的反馈中确定正式投产的展开规模和方式。这涉及新产品全面进入市场的充分准备、全面的生产计划和大批量正式投产的展开、销售与生产体制的确立、对已有市场的全面占有、市场与使用者的信息反馈、下一个设计方案的酝酿和第二代产品设计的准备。

促销，是设计管理的重要任务之一。其目的是开拓流通渠道和销售市场，是通过向消费者正确传达产品设计概念，对产品价值形成良好的印象而实现的。促销手段一般有包装、说

明书、样本、广告、展示陈列等。正确选择媒体、确定宣传诉求点、保持宣传的产品形象和企业形象的一贯性，都必须严格实行。

产品投放市场后，设计师要协同销售部门进行深入的跟踪调查，并将反馈信息加以整理、分析，从中找出原设计方案存在的问题。还应当发现具有潜在价值的新的需求内容，一方面，作总结反思，建立系统档案，为以后的改进、调整奠定基础；另一方面，新的需求信息必将引发新的设计目标、程序的开始。

4.2 产品设计的分类

产品设计是与生产手段密切相关的设计。我们从一个适应现状、适合于教学的分类办法出发，以生产方式的手段为基础，可以把产品设计分为两大类：以现代大机器与批量生产为主的工业产品设计以及以手工业加工为主的手工艺产品设计。但如果想把设计分类搞得非常明确，是困难的，比如，家具设计，它作为生活用具时习惯上划归产品设计领域；如果作为室内的陈设品，又可以纳入环境设计的范畴。因此，这些概念的产生，是从理论研究的角度出发进行的，不必过多去讨论。

4.2.1 工业产品设计

工业设计这一专业术语最早出现于20世纪初的美国，是以福特汽车高度机械化、大批量的生产、大批量的销售为前提而命名的。所谓工业设计，是一门技术与艺术交叉的综合性学科，涉及工程技术、美学、设计学、人类学与环境等领域。它可以通过创造性的设计活动，将最新的科技成果转变为实用、美观的工业产品，以此改善人们的生活质量，满足人们不断增长的物质和精神方面的需求。我们说科学技术是生产力，就在于它能推动社会经济的发展，但它的价值在转化为现实生产力之前是潜在的，这种潜在价值只能借助工业设计这种工具使其转化为商品进而满足了人类的需要之后，才能显示出来。也就是说，工业设计是技术价值转化过程的关键，它可以把潜在生产力转化为现实生产力，从而推动经济的发展。

工业设计旨在引导创新、促发商业成功及提供更高质量的生活，是一种将策略性解决问题的过程应用于产品、系统、服务及体验的设计活动。具体来说，工业设计是围绕制造的产品和产品系统所进行的预想开发和创造性的活动，是对工业生产过程中的产品功能、结构、材料、形态、色彩和生产手段等方面进行的综合设计。如果按设计性质划分，工业设计可以分为三种类型：方式设计、概念设计和再设计。

所谓方式设计，以现代先进的航天器——神舟十号飞船设计(见图4-15)为例，它的出现成为一种改变或引导人们科学生活方式的设计；概念设计，2016年全国海轮创意设计试验(见图4-16)的概念设计，是以市场、时尚发展为导向，在原有产品的基础上进行的前瞻性、有预见性的设计；所谓再设计，图4-17所示即为突破传统款式的新一代躺椅，进一步完善提高了原有产品形式或进行了新设计。这些设计是从市场需求的角度出发，对既有产品从功能、形式、结构和技术等方面的不断完善，进一步提高或重新设计。

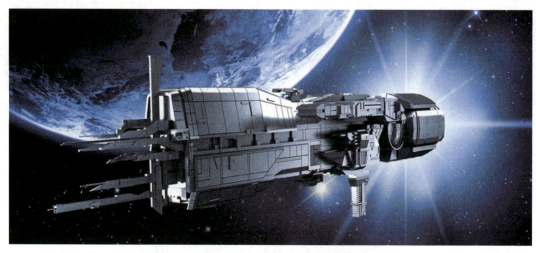

图4-15　方式设计：航天器——神舟十号飞船设计

点评：神十是中国"神舟"号系列飞船之一，2013年第五艘搭载太空人的飞船。

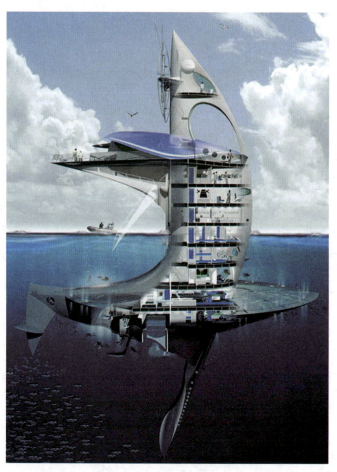

图4-16　概念设计：2016年海轮创意设计试验

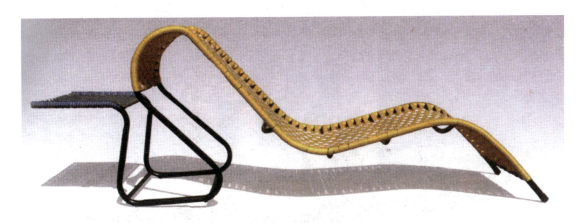

图4-17　再设计：突破传统款式的新一代躺椅

1. 交通工具设计

交通工具是现代人的生活中不可缺少的一部分。随着时代的变化和科学技术的进步，我们周围的交通工具越来越多，给每一个人的生活都带来了极大的便利。陆地上的汽车、海洋里的轮船、天空中的飞机，大大缩短了人们交往的距离；火箭和宇宙飞船的发明，使人类探索另一个星球的理想成为了现实。也许不远的将来，我们可以到太空中去旅行观光，我们的孩子可以到另一个星球去观察学习。

人类很早就有"凿木为舟船、轮车"之说，交通运输工具经历了从独轮车、人力车（上海一带称"黄包车"）、牛车、马车、三轮车、自行车、摩托车、汽车、火车、飞机等历史演进过程。图4-18所示为车轮的演变过程；图4-19所示为西方封建时代的货轮；图4-20所示为我国的飞机设计。现代人的"行"除了安全和快速到达目的地，有时甚至根本就不在意目的地在哪里，他们更在意的是在"行"的过程中自由舒适的感觉。舒适性的结构设计与个性化、象征性的造型是现代人的重要品位与需求。

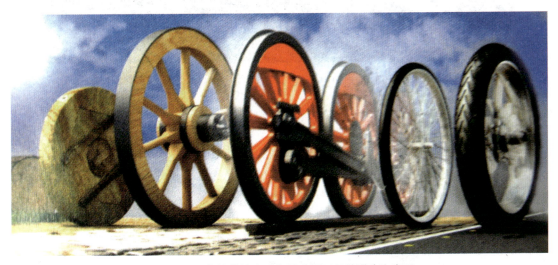

图4-18　从车轮的演变过程看交通工具的进步和发展

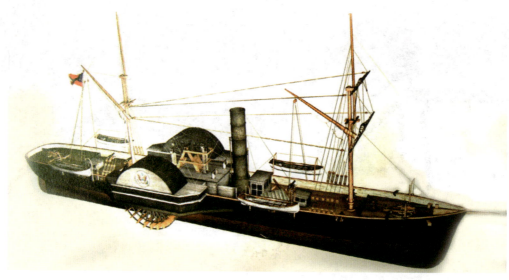

图4-19 交通工具设计：在帆船的基础上，西方封建时代设计发明的货轮

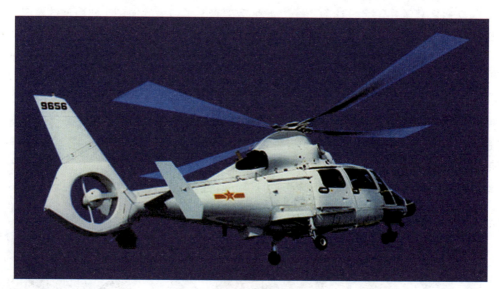

图4-20 交通工具设计：飞机

今天，拥有新颖的交通工具已经成为一个人财富和地位的象征。拥有轿车的家庭越来越多，对款式、造型、功能、色彩等要求也各不相同。汽车造型具有明显的科学技术和艺术的双重特征。它的表现形式明显地反映了当代科技发展的方向。从一辆汽车的技术水平、材料加工水平、选材及造型特征等方面可以清楚地知道它是哪个年代的产品。如20世纪30年代后期的汽车，由于机械冲压加工能力的提高和对空气动力学的初步认识而导致对"流线型"的追求，车灯、铰链、脚挡板等外部零件开始与汽车整体结合起来。20世纪40年代初，汽车的翼子板开始与车身连接起来。进而，由于发动机及附件结构的简化和对空气动力学的初步研究，到20世纪40年代中期车灯已都隐入翼子板中，水箱罩统一起来并开始横向伸展。1946年开始出现汽车平顺的侧面，由于汽车玻璃生产工艺的不断改进，曲面玻璃和大墙曲面

玻璃都可以生产了，1952年开始一些汽车取消了前风窗的中支柱。20世纪60年代，汽车明显表现出向整体造型过渡，这种造型充分表明了现代化制造工艺的成熟。

21世纪以汽车为起点的车辆设计已融入流行文化的潮流，从轿车、旅游巴士、多功能汽车、磁悬浮列车等直到民航、高铁地(见图4-21和图4-22)，交通业日益发达，已越来越受到当代人的青睐。更注重人性、精神要求和最优化享受的特点，由此导致从车体造型设计到色彩、形式、功能等一系列设计，从技术因素到艺术因素不断开拓新品种和不断花样翻新的趋势。尤为可嘉的是我国高铁建设事业得到了长足发展，根据国家战略布局和中长期发展规划，2016年3月公布了"十三五"发展规划纲要，高铁里程有望翻一番，至2020年我国高速铁路营业里程达到3万公里，将覆盖80%以上的大城市。

图4-21　交通工具设计：轿车　　　　图4-22　交通工具设计：高铁和谐号

点评： 我国高铁建设事业得到了长足发展，"十三五"高铁发展规划至2020年高铁营业里程达到3万公里，覆盖80%以上的大城市。

交通工具设计的发展趋向主要包括两个方面：首先，人的主体作用得到进一步加强，设计将发挥更多对技术的引导作用，未来交通工具设计的核心必然是人的行为方式和需求；其次，信息化浪潮将推动交通工具新一轮的革命，全新的信息交流方式对传统交通概念产生了巨大的冲击，信息传递、空间位移和目标系统实现方式的多元化，将结合成为全方位、多维度、全新的交通系统，未来的交通工具将不再是简单的代步工具，而将会进化成为人的信息环境和生活空间。

2. 生活用品设计

生活用品，与人们的生活休戚相关，是人们天天接触、人人使用的日用产品，被广义地分为家用电器产品与日用产品两大类。生活用品设计包括：①家用电器产品，包括电视机、音响、计算机、照相机、电话机、空调、吸尘器、微波炉、洗衣机、灯具、消毒柜、饮水机、果汁机等；②日用产品，包括家用机具、皮具、鞋具、饮食器皿、厨具、卫生用品、医疗器具、娱乐健身用品、玩具、旅游用品等。生活离不开各种产品，图4-23至图4-25所示分别为2016国产家用液晶台式一体电脑、家用吸尘器、皮具制品，都是现代生活中常用的产品。据不完全统计，仅与人们生活直接相关的日用产品就有千种，具有十分广泛的实用价值。

图4-23　家用电器产品：2016国产液晶台式一体机　　图4-24　家用电器产品：便利轻巧的吸尘器

图4-25　日用皮具产品：女式拎包与鞋具制品

　　随着社会经济的飞速发展、科学技术的不断进步，人们的生活状态开始从简朴的温饱型过渡到小康型，生活质量得到极大提高。因此，为生活服务的生活用品的内容也发生了局部或根本性的变化。一些任何民族都需要的产品设计不断更新换代、翻新花样。一些本来没有的生活用品如：计算器、多功能手机、平板电脑、摄像机之类也频繁涌现。以目前流行的移动电话为例，材料上不但出现了宝石、金镶玉的组合，而且其功能之多、款式之新令人惊叹，人们可以通过互联网、物联网、微信购物、租车、消费，可在第一时间直接与电视节

目、电视大赛、电视广告进行对话、互动。图4-26所示为多功能平板电脑，其高清视屏、清丽音质及精美图像等质量及总体效果超越了苹果、三星，中国的华为、中兴、魅族、小米等国产品牌正在崛起。就我国移动新推出的"手机报"而言，订阅者竟达数亿以上，人们可以通过手机直接与两会互动、与总理对话，可以在手机上参加"两会"，直接参与讨论国策，这极大地提高了人民的参政意识，提高了人民的生活水平。

图4-26　新款2016——多功平板电脑

短短几十年来高科技的发展，使生活用品的功能不断完善和多样化，形式上追求简约的设计风格和尊重自然的环保理念，使其更能满足广大消费者的需求。

塑料及高分子材料的使用，开拓了生活用品在产品造型世界的广阔领域。剃须刀架、照相机、电视机外壳，以及比比皆是的各种用具，都体现出塑料及高分子材料的美的特性，它使加工变得简便易行，产品重量减轻，色彩与表面肌理变化无穷。

电子技术的飞速发展极大地促进了设计的飞跃，反过来，设计的进步也极大地推动了产品制造技术和新材料的不断研制和开发。现代生活中两种至关重要的家用电脑形态——台式计算机与笔记本电脑，在寻求功能与视觉美感之间依旧是"鱼与熊掌不可兼得"。所谓的"一体化电脑"，即外形华丽时尚，却背负着"配置孱弱"之名的花哨玩物，尤其在这样一个需要"高清、大屏"所演绎的时代。不过不到十年，以上类似的观点几乎要成为人们思维中的定论时，2016年华为把苹果逼上了绝路。第一季度中国智能手机市场份额数据出炉，华为以15.8%登顶拿下第一，OPPO第二，小米第三，Vivo第四，苹果仅为第五！苹果持续下滑，国产品牌一路飙升，让所有华人扬眉吐气，如图4-27所示，国家知识产权局最新公布，2015年华为向苹果许可专利769件，而苹果向华为许可专利仅有98件！据估算苹果每年至少向华为支付数亿美元的专利费。惊天逆转，这一刻也是值得载入历史的！

图4-27　华为P9手机

点评：2016年华为创下中国智能手机市场份额第一，让所有华人扬眉吐气！

在高大上的国产电子智能产品品牌一路飙升的时候，另一侧有个司空见惯的市场，这个市场一直作为满足人们最生存需要的饮食空间——厨房，今天也已基本上摆脱了复杂家务的束缚，依靠齐全的家用电器，如系列智能炊具、电子厨具、多功能电饭煲、微波炉、电热锅、燃气灶、抽烟器等，很大程度上改变了饮食与生活的质量，同时也使厨房充满美感和乐趣。"SOHO"一族的登堂入室，足够使人们的家庭生活、饮食与休闲、娱乐的方式得到极大调整，营造了一个个美丽而温馨的厨房天地，如图4-28所示，是作为2016奔腾牌升级版的系列炊具；如图4-29所示，现代厨具组合成一个得天独厚、美丽而温馨的厨房天地。

图4-28　奔腾钻晶聚能炊具（2015升级版）　　　　图4-29　现代厨具组合

3. 家具设计

家具与人们的生活息息相关，是人类生活与工作必不可少的日常用具。家具设计既是一门艺术，又是一门应用科学。主要包括造型设计、结构设计及工艺设计三个方面。设计的整个过程包括收集资料、构思、绘制草图、评价、试样、再评价、绘制生产图等环节。家具

第4章 产品设计

设计既属于工业产品设计,同时又是环境设计(室内陈设设计)中的重要内容。它反映了人类生存的状态和方式,反映了不同时期不同民族的审美观念和审美情趣,承载着不同的风情习俗。家具设计既是民族的,又是时代的。在一个民族历史发展的不同阶段,该民族的家具设计会表现出明显的时代特征,这是因为家具设计首先是一个历史发展的过程,是该民族各个时期,设计文化的叠合及承接,是该时代的现象。

家具设计是在功能、经济、材料、生产工艺、审美等条件的制约下,制定产品方案的总称,是研制产品的一种方法;它以构造宜人的生活环境为前提,以生产技术为手段,全面关注使用者的心理需求,将文化意识形态转换为人类生活方式有目的的造物活动。如何让家具产品在满足人们基本功能的需求上,把握住现代消费者求新、求奇、求趣的视觉审美与心理审美需求,是现代家具设计中一个重要课题。设计多元化为家具的实用性、趣味性、人性化提供了施展空间,如图4-30至图4-32所示,是家具设计多元化趋势的三种款式。

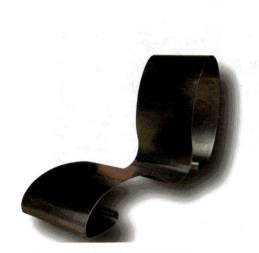
图4-30 家具设计多元化形式之一

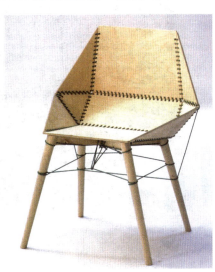
图4-31 家具设计多元化形式之二

点评:采用简洁、滑爽的"S"形曲线构成的不锈钢钢板家具。
点评:采用质朴、自由构成的手法设计制作的宝石型竹木编织家具。

图4-32 家具设计多元化形式之三

点评:采用珍稀动物的优美姿态,兼以黄、红、蓝、白单纯色彩设计制成的装饰摇椅。

中国传统家具作为我国文化遗产中的重要瑰宝，在世界家具史上以其鲜明的特色独树一帜。从简单的石凳到复杂的硬木椅，从古典精美的豪华家具到简洁舒适的现代家具，无不体现其实用与美观相结合的辉煌成就。尤其是明式家具那鲜明的民族特色、简洁的形体及适宜的尺度，更为世人所推崇。在过去几十年里，中国家具设计"西学东渐"成就不菲，随着中国经济环境的发展，一个以中国元素为主体的家具艺术风格犹然飙升。如图4-33所示，近年崛起的一种"中国简"风格，以榫卯结构为特征架构，以明式家具简约流畅线条造型，具有精、巧、雅的经典品位。

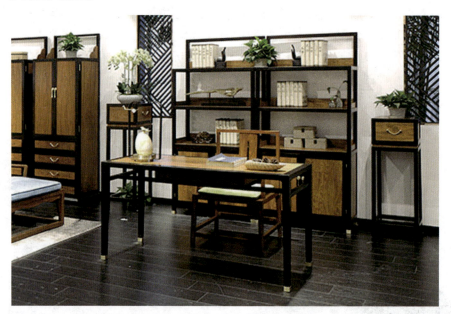

图4-33　家具设计——深圳羽珀家具

点评：获2016年31届深圳国际家具展金奖，以新中式诠释"中国简"风格。

21世纪是科技信息时代，也是生态文明时代，家具发展的趋势：一是简洁，二是环保，三是新奇。简洁而高雅，是现代人共有的审美理念，人们在快节奏、大压力、疲乏的工作生活之后，常需要有片刻喘息之机，因此渴望宁静、单纯、清爽的环境，而充满高科技现代感和充满自然气息的环保家具，让人们如同走进一片绿洲，达到返璞归真的境界。新奇而艳丽的家具，在许多方面突破传统，给人以耳目一新的个性化享受，备受追逐时尚的年轻人青睐。如太空造型给家居用品提供了许多充满想象力的可能性，以前卫著称的意大利设计品牌，形成了一股新的视觉冲击和想象空间，衣架、座椅、灯具(图4-34)以及卧室小厅里的座椅材质的别具一格，都融合了对未知世界的向往心态(图4-35)，这两组家具都是获得2014年米兰国际家具展最佳设计奖的作品，其抽象的造型，具有生命的含义，为家居赋予全新的感觉，更会给房间带来神秘、未知的奇妙空间体验。

家具设计按使用材料可分为木质家具、金属家具、塑料家具、竹藤家具。另外，还有漆工艺家具、玻璃家具、软家具、曲木家具、旋木家具等。无论何种材质，当设计一件家具时，必须围绕四个主要目标：功能、舒适、耐久、美观。尽管这些对于家具制造行业来说是最基本的要求，然而它们却值得人们永不休止地深入研究。

第4章 产品设计

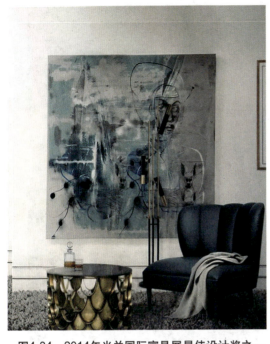
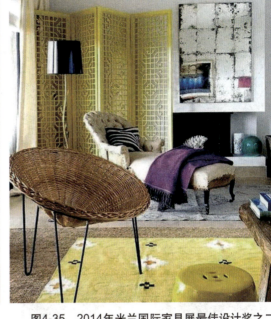

图4-34　2014年米兰国际家具展最佳设计奖之一　　图4-35　2014年米兰国际家具展最佳设计奖之二

家具设计按照结构方式可分为：框式家具、板式家具、构件装配式家具、叠积式家具、组合式家具等。按照功能分为：坐卧式家具、凭依式家具和贮存家具。如各类法式的床、沙发、桌、椅、柜、台等多种均属此类。家具除了本身具有坐、卧、倚靠、储藏等固有功能之外，在室内环境中还起到组合空间、分隔空间、美化空间的作用。

4. 服装设计

服装业，是全球化程度最高的产业之一。服装设计，是解决人们穿着生活体系中诸问题富有创造性的计划，是服装新形象的创作。作为一门综合性艺术，服装设计具有一般实用艺术的共性，但在内容、形式及表达手段上又别具特色。根据不同的工作内容及工作性质可分为服装造型设计、结构(款式)设计、工艺(装饰)设计及其细节等方面的设计，可归纳为外观设计和结构设计两大部类。外观设计，包括服装绘制效果图、坯布造型试验；结构设计，则从外观出发，对服装的内部结构进行相应的设计，又称纸样设计，裁剪图、服装试缝是主要表现形式，也包含工艺。服装设计的要素包括以下内容。

材料因素——质地、图案、色彩、主料与辅料等。如图4-36所示，2016年女青年服饰款式的主料、辅料、色彩与质地；如图4-37所示，是国际流行色委员会发布的2017年流行色，成为当年设计的风向标。

造型因素——单件服装的款式和结构，如图4-38所示，是预设的2017年单件早春服装的造型与结构方案。

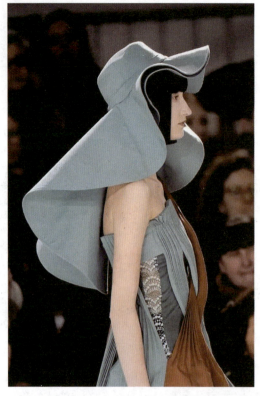
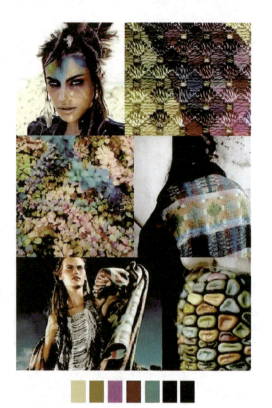

图4-36　主料、色彩与质地(2016年女青年服饰款式)　　图4-37　2017年服装流行色

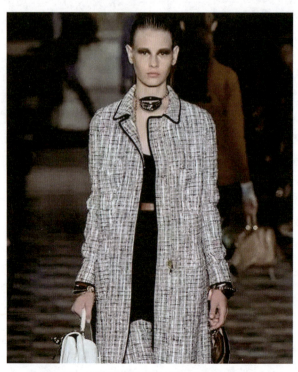

图4-38　2017年早春单件服装款式和结构

装束因素——套装中各个单件之间的组合形式,其中包括服饰品的配合作用。图4-39所示是商场套装的配合:2017年模特装束的流行色展示形式;图4-40所示是服装与饰品自然优雅的装束搭配效果。装束配置扩展了设计空间,使单件设计趋于理性化。

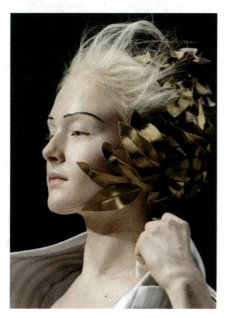 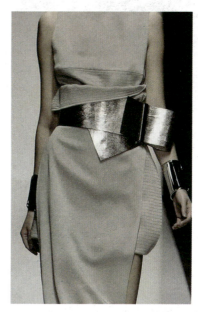

图4-39　2017年服装流行色　　　图4-40　2017年早春单件服装款式和结构

形象因素——以人的整体形象为中心,使上述诸因素产生完整、丰富的设计效果。

服装设计中还必须考虑多种对象的不同表达:一是以人体的生理需求为对象,通过材料选择、结构筹划体现或维护服装穿着中的舒适性、便利性等;二是以人体美为对象,即依据流行理念,对人体的理想形象进行新的塑造或修饰。当代出现的如图4-41所示,以苗条身型为重点的紧身服设计,旨在对人体进行新的塑造;三是以人本身的形象为对象,以材料运用、款式变化、装束配置为手段,进行形象的针对性塑造,表达流行主题或时尚意识,如对"淘气女孩"的形象塑造等;四是以生活环境为对象,通过款式的表达,使服装适应工作、休闲、礼仪等不同场合的需要,并与生活环境相协调。现代人对服装设计的基本要求是称身、美观和时尚,如图4-42和图4-43所示,体现了现代人重视服装穿着舒畅、美观称身的时尚特色。正是这种需求推动着服装设计的进一步发展,而新的设计又提高了现代人的审美需求,在这双重的同步发展中,服装设计事业发生着日新月异的变化。

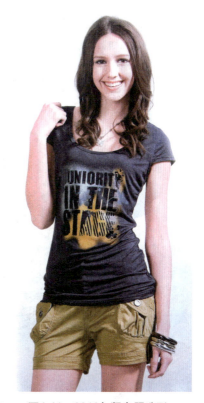

图4-41　2016年紧身服造型

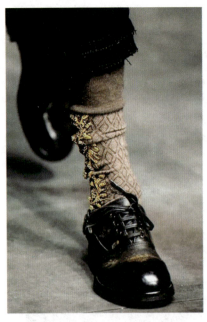
图4-42　舒适、适宜的皮鞋

图4-43　舒畅、美观的时尚特色

当今，我国的服装行业已处于从产品经营向品牌经营过渡时期，设计已成为服装行业发展的先导。2016年是"十三五"开局之年，将在更长的时间里从以下三个方面展望我国服装行业的发展前景。

一是提高附加值的个性化服务——高级定制。在网络越来越发达的今天，互联网服装(EFU)设计将逐渐成为主流，服装CAD与电子商务的融合已成为必然趋势。目前可参照国外市场上在线三维服装CAD设计，采用两种应用模式实现：一种是针对具体客户的人体参数精确的量身定做；另一种是用于直观的模拟试衣，通过对顾客体型的三维数据采集，如图4-44所示，进行互动式的设计。

图4-44　三维服装设计

点评：采用MarvelousDesigner3d服装设计软件，支持导入其他软件做好模特模型，实时布料模拟衣服在模特身上的效果。10分钟可设计出3d模型服装。

二是推进相关行业的设计开发。现在的市场结构，无论在什么地方，总是发展为成衣商铺与鞋帽、饰品、箱包、皮具商铺的格局，这也都是服装行业不可分割的元素。在一个市场，不应该是客户自行思考如何搭配，可先由设计师事先推出一套套整体方案供挑选、互动微调，通过互联网实施在线服装(EFU)设计需求。

三是着眼未来搞好品牌建设。现任中国服装研究设计中心CFD上海分部总裁的陈敏认为："消费者越来越看重品牌的设计，同质化的产品已经没有竞争力，注重个性化的品牌需要更加专业化的设计。"着眼未来的品牌设计，必须以"专业化的设计水平"+"精细化的服务质量"+"职业化的创新能力"，三者合为一体，将企业的战略中心转移到"品牌经营"上来。要以生活文化为基础，以服装设计为核心，以开发产品来带动服装产业及相关行业的发展，打造超一流的服装品牌。

4.2.2 手工艺产品设计

工艺(Craft)，是指一种需要特殊技能和知识的行业，尤其是指手工艺术与手艺。手工艺是人类历史文化的瑰宝，是能工巧匠传统技艺的结晶。因此，手工艺是一种比较特殊的文化形态，既是一种技术，又是一种艺术，过去一度称为工艺美术。手工艺设计是以手工为主，对各种原料进行目的性很强的设计制作，有别于以大工业机械化方式批量生产，手工艺品指的是纯手工或借助工具制作的产品。可以使用机械工具，但前提是工艺师直接的手工作业仍然为成品的最主要来源。在把特种材料物化为一件工艺品的过程中，通过造型、纹饰、材质充分显示出手工艺人的劳动价值。

中国手工艺有万年以上的历史，经过古代、近代、现代三个时段的发展演变，正面临着蜕变和再生的考验。蜕变并不意味着消亡，而是以新的方式再生。适者生存的原则不仅适用于自然界，也适用于文化产业。在时序上，手工艺设计有传统手工艺和现代手工艺之分，在形态上还可分为民间手工艺和宫廷手工艺等几类。

1. 传统手工艺

传统手工艺，是指历史上形成的、手工业生产实践中蕴含的技术和工艺或技艺。传统手工艺是由各族人民创造的，由群体或个体世代传承的，与社会生产和日常生活密切相关。其表现如：古埃及建筑中的装饰、古巴比伦的雕刻、古印度的绘画、18世纪法国宫廷流行的"洛可可"样式以及中国晚清时期的"乾隆风"都形成了各自一贯的传统工艺风格。传统手工艺设计是使用传统原材料，经由一定的工艺流程，通过手工或传统工具(而非现代机器批量生产)进行设计加工的过程。例如，玉器、陶瓷、玻璃、牙雕、木雕、石雕、泥塑、刺绣、印染、地毯、缂丝、髹漆、景泰蓝和金银首饰等。如图4-45至图4-50所示，分别是碧玉雕、白玉环盖炉、纯银手镯、蜡染挑花传统服饰、古埃及史前纳摩石刻板和中国传统的画栋雕梁宫殿手工艺。今天，这类手工艺形式的一大部分被称为"特种工艺"，侧重利用珍贵或特殊的材料，经精心设计和精雕细刻，成为现代形态的传统手工艺品。

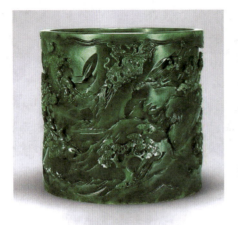

图4-45　碧玉雕：狩猎图(清乾隆年间)

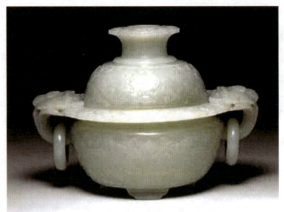

图4-46　白玉饕纹双云辐耳环盖炉(清乾隆年间)

图4-47　金银首饰：晶莹剔透的纯银手镯
　　　　 (苗族传统手工艺)

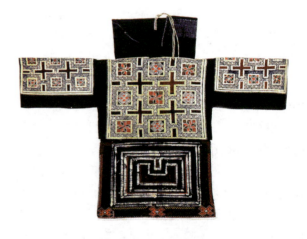

图4-48　蜡染工艺：蜡染挑花相结合制成的
　　　　 传统服饰

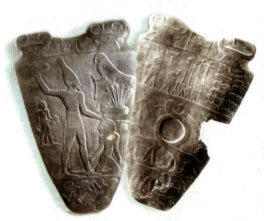

图4-49　雕刻工艺：古埃及史前纳摩石刻板正反面

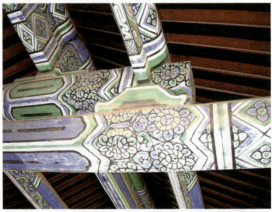

图4-50　传统宫殿手工艺：天坛长廊中的画栋雕梁

由于近百年来的社会变迁，普通百姓逐步冷却了对手工艺的热情，疏远了祖先留下来的这份珍贵遗产。非物质文化遗产保护工作的一个舆论导向作用，就是要唤醒人们心中存在过的，对手工艺的情感记忆，重新评估手工艺的人文价值和经济价值，重新评估手工劳动方式在当代的社会意义，从而在一定程度上引导普通消费者的选择。非物质文化遗产的历史产生不能脱离手工生产方式的现实基础。那些已被列入各级非物质文化遗产保护名录中的传统手工艺，都曾经是技艺精湛、品质优良、有着很好口碑的商品，并在某一地区形成稳定的消费习惯。普通消费者与手工造物之间因为有这种长期而紧密的情感联系，才积淀成一种地方文化和地方习俗。手工造物、手工用物的习俗与宗教、婚丧习俗、制度、语言、艺术一样，是联系族群情感和反映群体记忆的重要内容。

传统手工艺的人文价值体现在手工创作的整个过程中。所谓"无形文化财产"指看不见的文化内涵，是需要超越物质层面用心去领会的。现在一般把"无形文化财产"局限于技艺秘诀、工艺技巧等技术技能层面，这是不够的。手工艺的"无形文化财产"不是炫技的，不是令人眼花缭乱的工艺本身，而主要是以手工艺的方式表现出来的人生态度和生活习俗等及其人文内涵。这种人文内涵密切关联着一个地区长期以来形成的精神个性，这正是我们国家文化多样性的重要基础。

民族传统是一个民族智慧的结晶，明智地对待传统不仅是尊重民族自身历史的需要，也是传统为现代化服务的需要。实现设计现代化，民族传统不是一种累赘，而是一笔可借鉴的财富。但这并不意味着对传统手工艺形式或造物方法进行简单照搬，应当将注意力放在传统工艺思想所包容的民族优秀文化内涵、民族精神和民族个性方面，从中迸发出新的民族特色，同时具有时代精神的现代设计风尚。如将传统的绘画与雕刻工艺应用于传统建筑与装潢，在保持手工艺品基本特征的基础上，使其进入市场流通。传统工艺的创新具有必然性，因为不管是从样式、质料还风格等方面来看，传统工艺品都已成为一种定式，有的甚至呈封闭状态，必须根据消费者的需求和最新的科技发展，将新技术、新材料、新工艺合理运用到具体的手工艺品生产中去。传统文化只有经过与现代要素的重新组合，才能融入现代社会。

当然，尽管工业文明已取代农耕文明占主导地位，但农耕文明时代发达的手工艺所积累的精神财富，许多依然有其现实的功用性，这是需要我们在非物质文化遗产保护工作中着重挖掘和宣传的内容。

2. 现代手工艺

现代手工艺，是相对于传统手工艺而言的形态与概念。"现代"即是一种时间概念：我们的过去是古人的现代，我们的现代也终将成为后人的过去。现代手工艺，不仅在时序上相对于传统手工艺，而且在内容、形态、品质上都有差别。它是指以现代人的手工劳作方式和制作技术为主，采用现代生活中的传统材料、审美理想，借鉴传统的设计风格，所进行的趣味性很强的手工艺生产及其产品。现代手工艺，由于设计与制作没有完全分离，传统风格与个人经验趣味的影响常常贯穿于整个产品的生产过程。与工业设计产品相比，手工艺产品更具民族化、个性化、风格化的特征，其独有的亲切、细腻与自然的美感，是机械化批量产品所不能替代的。但由于其生产过程的制约及相对封闭的发展形势，使它不能像工业产品那样易于普及。

现代手工艺设计是具有开拓性和开放性的,以其自身的发展使本体形式获得了现代化的品质。从某种意义上来讲,是工业革命和机器文明催化了手工艺延伸向生活实用和陈设欣赏的两个方面。它的范围也很广泛,包括各种纤维壁挂饰品、现代陶艺、金属工艺、铸铜、雕铜、玩具、编织、漆器、玻璃制品、皮革制品、皮毛制品、纺织、雕刻和各种首饰工艺等,如图4-51至图4-56所示,分别是景德镇现代陶瓷工艺、不锈钢金属工艺制品、水晶白玉兰饰品、碧玉活环象钮素瓶、惠安现代石雕工艺和智能玩具机器狗。现代手工艺在当今的高科技时代,它不仅作为一种文化和艺术的形态依然存在,而且作为高技术结构张力的一个互补机制,平衡着人的精神和心理需求。

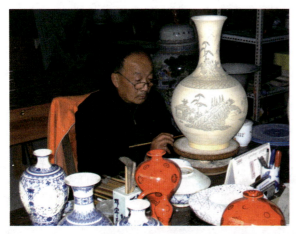

图4-51 现代陶瓷工艺:景德镇瓷器白坯雕刻与釉下彩制作技艺

图4-52 金属工艺:精湛的不锈钢马头装饰工艺制品

图4-53 水晶工艺:抽象的白玉兰饰品

图4-54 现代玉器:碧玉活环象钮素瓶

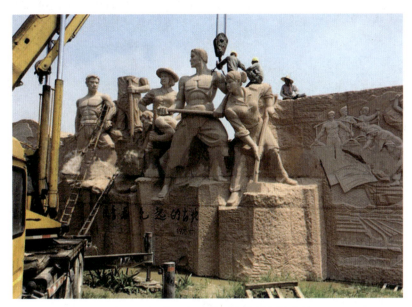

图4-55　现代石雕工艺：青春托起的土地

点评：福建惠安石雕是中国非物质文化遗产，具有强烈的民族性和现代可持续发展特色，2015年荣获由国际工艺理事会评定的"世界石雕之都"荣誉称号。

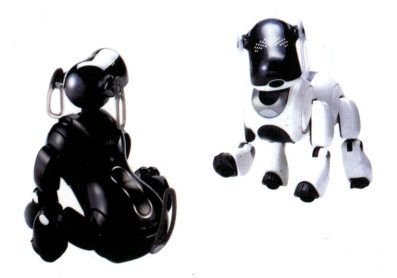

图4-56　智能机器狗：能以语音识别文字哼鸣成曲，以情绪与人亲昵和互动

100多年前，有"现代设计之父"称誉的莫里斯（William Morris）出于对粗制滥造的工业制品的反感发动了设计史上著名的英国工艺美术运动，努力让当代人重新认识手工艺的质朴之美，并使"手工艺"一词逐渐成为一种美学概念与规范。新艺术运动表现出新的自然主义态度，并开始了直线集合风格，装饰艺术运动在现代主义理性化、功能化理念与时间发展最为迅猛的时期而与其并行产生发展，具有东方意蕴的风格与几何折线装饰等形式。早期的包豪斯设计教育中，手工艺是主要内容，如金属工艺、木工工艺、陶瓷工艺和织物工艺等，并

把现代手工艺人提高到艺术家的层次,如将手工艺传统和20世纪先锋派艺术相结合。在斯堪的纳维亚的艺术中,一直保持着浓厚的手工艺传统,体现着人情味、地方性等特点。日本人在处理传统与现代的关系中采用了"双轨制"的方针,在努力发展现代设计的同时十分注重对传统手工艺的保护和发展。在工艺发达的国家与地区,现代陶瓷、现代玻璃工艺、现代首饰工艺、现代金属工艺、现代纤维艺术等都得到了高水准且普及化的发展。我国在改革开放之后,手工艺设计也取得长足进步,审美与观念的演化开始与世界接轨,新材料、新工艺大量出现,传统手工艺开始向现代形态转变。

现代手工艺,以2010年世博会以来的上海为例,在原积淀厚实的基础上,受到极大地推动,现代手工艺设计跨上了新台阶。上海老字号的商铺层出不穷、包罗万象,如老凤祥银楼、亨达利钟表行、杏花楼点心、五芳斋粽子、沈大成糕点、功德林素斋等。上海的风景名胜也为人们所津津乐道,除去黄浦江两岸,还有朱家角、枫泾镇、新场镇等富有诗情画意和吴侬软语的水乡柔情,这些在世博会后更加成为负载中国现代手工艺走向世界的一大窗口。有着五千年历史积淀的中华文明,以茶载道、君子佩玉、文房四宝、龙凤呈祥等,都是重显现代工艺文化民俗光灿的一部分。上海点心形态美观、香甜可口,松月楼的南翔小笼包,春风得意楼的素菜包子,乔家栅的擂沙团,绿波廊的枣泥酥饼、凤尾烧卖,五芳斋的猪油百果松糕,萝春阁的蟹壳黄、生煎馒头,五芳斋的桂花糖藕,沈大成,杏花楼的月饼,功德林,静安寺的素点,航头镇下沙烧卖等色香味俱全,吃的是点心,享受的是现代手工艺文化。用来穿戴打扮的特色工艺品有驱邪避祸的虎头鞋、虎头帽,朴实舒服的布鞋,祈福平安长寿的长生锁,美丽漂亮的头簪,成竹于胸的金山剪纸,笑态可掬的京剧脸谱,红红火火的中国结,精凿细磨的木雕、石刻,香气怡人的檀香挂扇,扶摇直上的风筝等。把这些手工艺特色文化融入当今上海各地,并赋予了浓郁的现代气息,在向世人昭示上海独有的文化内涵的同时,更使中国现代手工艺文明誉满全球。

现代手工艺应该把弘扬传统手工艺的文化价值落到实处,重点阐释具有中国特色手工艺的独特价值追求。比如说,我国的手工艺在对天然原材料的功能性发掘上讲究因地制宜、因时制宜;好的工匠懂得谨慎保护天然材料的自然属性,懂得在平衡天工与人巧的矛盾中获得一种造物的尺度感,懂得用适宜的工艺发掘天然材料本身所蕴含的美。而且手工艺的美因不同消费群体的需求有多样化的表现:有精巧与粗犷的对比,有繁复与简约的对比,有优雅与朴素的对比,有古雅与清新的对比,这些追求都属于传统手工艺一贯的文化价值,是手工艺的灵魂,是我们传统文化中最具生命力的文化因子。这些才是需要我们大力宣传的内容。只有让普通百姓切实了解中国的传统手工艺有诸如此类的内在精神品质,才能说清为什么传统手工艺是一种文化,而且是需要加以保护和发展的有长远价值的文化。

3. 民间手工艺

现代工业社会之前的所有民间工艺品类,包括传统手工形式生产的工艺品类,都侧重在利用某种特殊的材料,经精心的图形设计和精巧的技艺加工而成的手工艺品。民间手工艺,是就地取材、以手工为主的工艺用品,是人们从生活需要和审美情趣出发,根据材料特性与艺术技巧设计制作的精美观赏产品。其中,不乏由通过直接彩绘的民间工艺图形设计,诸如民间绘画、剪纸、刺绣、壁挂、编织、地毯、雕漆、木雕、竹编、草编、蓝印花布、蜡染、

泥塑、民间玩具等，图 4-57 至图 4-60 所示分别为彩绘编织脸谱、潍坊彩绘风筝、民间玩具布老虎、苗族银器。由于各地区、各民族的风俗习惯、地理环境和审美观念的差异，各具不同的风格特色。

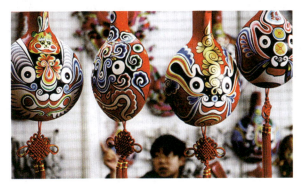

图4-57　民间手工艺：彩绘编织脸谱

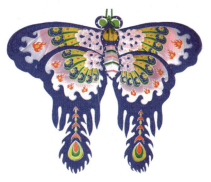

图4-58　民间手工艺：潍坊彩绘风筝

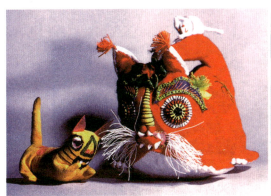

图4-59　民间手工艺：山东民间玩具——布老虎

图4-60　民间手工艺：云南苗族银器制品

民间手工艺，在历史上相对于宫廷贵族阶级的手工艺品，而且具有不同的文化品位。宫廷手工艺是封建社会的能工巧匠专门为统治者(皇室、官僚、富豪)等阶层服务的"官方风格"的手工艺，多为奢侈昂贵、繁缛琐碎，追求雕琢精美并存，其手工技艺高超、艺术效果成熟而且完美。从积极的角度讲，它促进了手工艺设计的长足发展和古典美学原则的完善与进步，达到炉火纯青的地步。其精华部分，也就成为现代手工艺设计中不可或缺的典范。

民间手工艺在现代则有别于职业艺术工作者的专业创作设计，表现为一般民众的业余生活创作的设计。民间工艺以广大的农民和城市居民为主体，从时态上而言，民间工艺包括了传统工艺，又包括了现代工艺。在生产形态上讲，它是手工的，同传统手工相比，无论是作者构成、生产方式及工艺材料与工艺制作，还是作品艺术风格与服务对象都截然不同。它自成体系，成为设计艺术中一个重要的部分。

少数民族的民间手工艺，以苗族的民间装饰最为突出。手工艺主要运用于刺绣、剪纸、织花、雕刻和如图 4-61 所示银器制作及其基本装饰图案的绘制。这些民间艺术讲究浓厚的装饰趣味，有完整的构图，表现特定的题材和内容，反映民族生活。朴实的艺术图形、鲜明的民族风格，是苗族装饰艺术最明显的特征。它充分体现民族生活、精神面貌、经济条件、地

理环境、历史文脉、文化技术和审美观点的不同而表现出的不同风格特色。图形的表现以象征青春、爱情、智慧的植物形象和比喻长寿勇敢、威武的动物形象为主，也有部分神巫题材及反映新人新事和新生活的文字图形等。

在民间手工艺中，农民画也是别具特色的一种形式。它源于农村传统图案和农民文化的需求，生产劳动、生活美化、自娱自乐也是促进其成长的肥沃土壤。农民画中的彩绘图形现象如图 4-62 所示是2016年为庆祝建党95周年专门创作的上海金山农民画：水粉彩绘《彩龙飞舞庆建党》（陆学英作）。农民画主要从剪纸、刺绣、灶壁画、彩雕等民间美术形式中发掘、演化出别具一格的彩绘图形风范。农民彩绘的构图习惯采用平面方式，画面极为直观、丰满；给人以一种原始、质朴、敦厚、稚拙的艺术感受；在色块组合时，大胆超越自然，赋予其丰富的想象力；主要内容以农家趣事、风情习俗、宣传、服务等为题材，沁透着清新芬芳的泥土气息。民间手工艺在当今高科技时代，不仅作为一种文化和艺术的形态依然存在，而且作为高技术结构张力的一个互补机制，平衡着人的精神和心理承受能力。现代手工艺，由于设计与制作往往没有完全分离，传统风格与个人经验趣味的影响常常贯穿于整个产品的生产过程。相比于工业设计产品，手工艺产品更具民族化、个性化、风格化的特征，其独有的亲切、细腻与自然的美感，是机制产品所不能替代的。但由于其生产过程的制约及相对封闭的发展形势，使它不能像工业产品那样普及。

图4-61　民间手工艺：苗族的银器制作

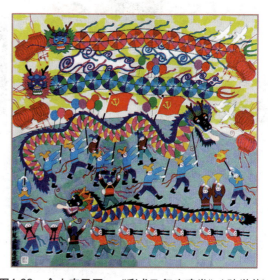
图4-62　金山农民画：《彩龙飞舞庆建党》（陆学英）

4.3　产品设计的发展趋向

许多设计师坚定地认为：在21世纪的国际设计舞台上一定会展现中国设计的显著地位。中国确实有非常优秀的设计传统，但中国设计师在当下凭什么去"展现中国设计的显著地位"呢？改革开放后的中国人越来越了解世界，设计领域也已接上了世界的快车道。随着时代的变迁、经济的发展，人们对产品设计"美化""功能""心理"的要求越来越高，现代社会的产品概念，个性化的色彩越来越浓。因价值观、审美观的个性差异和时代差异，当代

产品设计成为最复杂、最难把握，又是最没有止境的追求目标。中国有中国的流行时尚，美国有美国的流行时尚，意大利有意大利的流行时尚。归根结底"美化""功能""心理"都具有一定的本质特点，产品不仅要显示它的独特个性，更要将个性升华为一种为全世界所认可的产品文化概念。

4.3.1 信息化与大数据

在全世界，产品设计有着明显的时代性特征，时代进程主要的推动力是科学技术的发展，新技术一旦适用于产品的设计与生产、适用于社会，将会带来社会生产力的新飞跃，新技术和新材料的出现导致了生产状态的变化。

1. 创新设计2.0模式

随着人类由以机械化为特征的工业社会走向以信息化为特色的"后工业社会"，设计的范畴也大大扩展了，由先前主要是为工业企业服务扩大到为金融、商业、旅游、保险、娱乐等第三产业服务；由产品设计等硬件扩展到公共关系、企业形象等软件；由有形产品的设计扩展到"体验设计""非物质设计"等无形产品的设计，以用户参与的设计的创新2.0模式也日益受到重视，"工业设计"的概念逐渐被内涵更加丰富的"设计"概念所取代。

随着现代科技的发展、知识社会的到来、创新形态的嬗变，信息时代的工业设计也正由专业设计师的工作向更广泛的用户参与演变，以用户为中心的、用户参与的创新设计日益受到关注，以用户体验为核心的工业设计的创新2.0模式正在逐步形成。设计不再是专业设计师的专利，用户参与、以用户为中心也成为了设计的关键词，Fab Lab、Living Lab等国际上的创新设计模式的探索也体现了未来设计的创新2.0趋势。

创新2.0，简单地说就是以前创新1.0的升级，1.0是指工业时代的创新形态，2.0则是指信息时代、知识社会的创新形态。即面向知识社会的下一代创新，它的应用可以让人了解目前由于信息通信技术(ICT)发展给社会带来深刻变革而引发的科技创新模式的改变——从专业科技人员实验室研发出科技创新成果后用户被动使用到技术创新成果的最终用户直接或通过共同创新平台参与技术创新成果的研发和推广应用全过程。

2. 工业4.0与产品设计

工业4.0是德国政府提出的一个高科技战略计划。自2013年4月在汉诺威工业博览会上正式推出以来，工业4.0迅速成为德国的另一个标签，并在全球范围内引发了新一轮的工业转型竞赛。旨在提升制造业的智能化水平，建立具有适应性、资源效率及人因工程学的智慧工厂，在商业流程及价值流程中整合客户及商业伙伴。其技术基础是网络实体系统及物联网。

德国所谓的工业四代(Industry4.0)是指利用物联信息系统(Cyber—PhysicalSystem，CPS)将生产中的供应、制造、销售信息数据化、智慧化，最后达到快速、有效个人化的产品供应。德国学术界和产业界认为，"工业4.0"概念即是以智能制造为主导的第四次工业革命，或革命性的生产方法。该战略旨在通过充分利用信息通信技术和网络空间虚拟系统——信息物理系统(Cyber-Physical System)相结合的手段，将制造业向智能化转型。

工业4.0已经进入中国，中德合作新时代正在推开，中德双方签署的《中德合作行动纲要》中，有关工业4.0合作的内容共有4条，第一条就明确提出工业生产的数字化就是"工业

4.0"对于未来中德经济发展具有重大意义。两国政府将参与该进程并提供政策支持。这预示着工业4.0将成为我国新兴产业的支柱而直接深刻影响未来的产品设计。

3. 大数据时代的来临

现在的社会是一个高速发展的社会,科技发达,信息流通,人们之间的交流越来越密切,生活也越来越方便,大数据就是这个高科技时代的产物。随着是云时代的来临,大数据(Big data)也吸引了越来越多的关注。大数据(Big data)通常用来形容一个公司创造的大量非结构化和半结构化数据,这些数据在下载到关系型数据库用于分析时会花费过多时间精力和资源。大数据带给我们的三个颠覆性观念转变是全部数据,而不是随机采样;大体方向,而不是精确制导;是相关关系,而不是因果关系。大数据分析常和云计算联系到一起,因为实时的大型数据集分析需要像MapReduce一样的框架来向数十、数百甚至数千的计算机分配工作。

大数据的应用优势越来越得到彰显,它占领的领域也越来越广,如图4-63所示,各种利用大数据进行发展的领域正在协助企业不断地发展新业务,创新运营模式。有了大数据这个概念,对于消费者行为的判断,产品开发、产品设计和产品销售的预测,精确的营销范围以及存货的补给已经得到全面的改善与优化。

图4-63　大数据无处不在

4.3.2 人工智能与高新技术

蒸汽机、收音机、电视机、汽车、飞机的出现,塑料等一批新材料的出现;计算机辅助设计、人工智能、机器人、虚拟现实、信息高速公路、大数据时代的到来,使得人们的生活方式与精神面貌发生了巨大变化,新材料、新工具及由此出现的新色彩、新形式、新结构不断吸引着人们,新发明和新技术及由此而出现的新产品、新功能也不断吸引着人们。人们的审美、生活、文化也被这一切推进了一大步。计算机在设计领域的应用可分为三个阶段。第一阶段是20世纪90年代之前的计算机辅助设计(CAD)阶段,即用这新技术代替传统的纸、尺、笔的时代,然而结果仍然保持与传统设计同样的面目,即用二维平面设计图纸表达立体造型;第二阶段是20世纪90年代至21世纪初,随着计算机硬件和软件的发展和完善,人类设计活动进入了虚拟现实(virtualrealiy, VR)阶段;第三阶段是21世纪初至今的互联网、物联网、大数据时代的来临。

由于高新技术的发展,包括计算机辅助设计、人工智能、信息技术的兴起直至当今的互联网时代的这许多的变化,常被描述为第三次工业革命(科技革命)和即将进入的第四次工业革命(工业4.0),这是不奇怪的事。许多机械化生产技术较难办到的事,通过计算机与网络技术变得轻而易举了。高新技术的发展开拓了自然界更加深层的未被人们认识的广阔领域。科学走在生产的前面,成为技术的先导,从而使技术中的科学知识进一步增强。此外,技术活

动中的物质手段,不仅包括原来意义上的工具、设备等硬件,而且包括用计算机控制工作程序与过程的软件。技术的进步涉及人类生活的许多领域,从物质生产到精神生产,从日常生活到精神消费,无一能离开技术设备和技术方法。

电子通信、微处理器、高端电子产品和人工智能计算机等高新技术的发展,成为科技进步的核心。如图4-64所示,中科院福建所 2016年开发出一款神奇的(DLP)3D打印机,比之前的3D光固化成型工艺(SLA)打印速度提高了100倍。3D打印机(3D Printers简称3DP)它不仅可以"打印"一件产品、一幢完整的房子,甚至可以在航天飞船中给宇航员打印任何所需的物品的形状。如图 4-65所示,为 2016升级版高清微型电信音像器的问世,极大地提高了视听质量。人类继开创机械时代的工业革命之后,又开始经历一场新的电子科技革命,这彻底改变了人们的工作、生活和交往方式,进而极大地冲击着人们的思想和观念,把人类带入了一个崭新的时代——信息化时代。现代产品设计已成为效益化中极为突出的产业,而且是一个相当重要的政治和经济课题。一系列崭新的、功能强大的设计专业软件的问世和迅速发展又是一个重要方面,它不仅缩短了手工设计耗费的时间,而且开拓出利用电脑从事创意设计的新天地。

图4-64　中科院2016年开发出一款神奇的(DLP)3D打印机

图4-65　2016升级版高清微型电信音像器

点评:2016年2月中国科学院福建物质结构研究所课题组,在国内首次突破了可连续打印的三维物体快速成型关键技术,并开发出了一款超级快速的连续打印的数字投影(DLP)3D打印机。

人工智能是计算机科学的一个分支,它明晰智能的实质,并推导出一种新的能以人类智能相似的方式做出反应的智能机器,该领域的研究包括机器人、语言识别、图像识别、自然语言处理和专家系统等。2016年年初,中国科技大学国内首台"特有体验交互机器人"佳佳正式发布。如图4-66所示,在2016年4月由商务部、科技部、国家知识产权局和上海市人民政府联合主办的第四届中国(上海)国际技术进出口交易会(上交会)在上海世博展览馆开幕期间,中科大美女机器人佳佳亮相,并成为展会关注的焦点。人工智能自诞生以来,理论和技术日益成熟,应用领域也不断扩大,可以设想,未来人工智能带来的科技产品,将会是人类智慧的"容器"。人工智能始终是计算机科学的前沿学科,计算机编程语言及其各类设计软件,都随着人工智能的不断发展而日新月异。

图4-66　中科大美女机器人佳佳亮相"上交会"

　　点评：机器人美女佳佳，是中科大发布的国内首台"特有体验交互机器人"，于2016年4月亮相于"上交会"成为展会的焦点。

4.3.3　低碳环保与绿色设计

　　社会的发展，将人类推进到了从工业文明时代向生态文明时代转折的时期。大力倡导低碳环保、绿色设计，建设生态文明，成为这一时期的主旋律。作为世界上最大的发展中国家，虽然我国还面临着工业化和生态化的双重任务，未雨绸缪，大力推动低碳环保和绿色设计的发展，建设资源节约型、环境和谐型社会，已经成为我国可持续发展战略的重要组成部分。据某权威机构统计，企业在产品设计上每投入1美元，就会产生1 500美元的经济效益。25年前，美国哈佛商学院一位叫作海斯的教授也曾经预言：现在企业靠价格竞争，明天将靠质量竞争，未来靠设计竞争。今天，这个预言正被1/4世纪以来的世界经济发展所证明。

　　21世纪是现代设计高度发达的世纪，今天不重视现代设计的国家将是明日的落伍者。而不重视"低碳环保""绿色设计"的公司更是明日的落伍者！如图4-67所示，为绿色设计重大成果：BMW(宝马)集团荣膺2012绿色优秀设计奖。"绿色优秀设计奖"的评奖目标，是增强大众对当代设计及可持续性内涵的理解。评审团关注的标准包括低能耗和减少对化石燃料的依赖。这

图4-67　绿色设计：BMW(宝马)集团荣膺2012绿色优秀设计奖

个蜚声业界的特殊奖项，由欧洲建筑艺术设计与城市发展研究中心，联合芝加哥建筑和设计博物馆颁发。当年，来自27个国家的120多个产品、设计师、政府部门、环保计划和建筑项

目获得了2012年绿色优秀设计奖。

低碳环保生活(Low-carbon living)，是提倡借助低能量、低消耗、低开支的生活方式。主要是从节电、节气和回收三个环节来改变生活细节，把消耗的能量降到最低，保护地球环境，保证人类在地球上长期舒适安逸地生活和发展。在哥本哈根会议上，中国政府郑重宣布温室气体排放行动目标：到2020年，单位国内生产总值二氧化碳排放较2010年下降40%~45%。这一数字让世界惊诧，也让国人瞩目。它涉及的不仅是众多企业和单位，也与艺术设计的策划、与普通市民的生活方式息息相关。低碳环保生活是一种生活理念，更是一种可持续发展的环保责任，是健康生活、绿色设计的时尚消费观。

绿色设计(GreenDesign)也称生态设计、环境意识设计。在产品整个生命周期内，着重考虑产品环境属性(可拆卸性、可回收性、可维护性、可重复利用性等)并将其作为设计目标，在满足环境目标要求的同时，保证产品应有的功能、使用寿命、质量等要求。20世纪80年代，绿色设计的理念正式在世界范围内被提出，并迅速在现代设计领域得以重视和实施。这就是"4R理念"：Recovery(回收)、Recycle(再循环)、Reuse(再利用)和Reduce(减量)。"4R"属于一种设计方法，成为现代环保设计的内涵之一，即在设计中充分考虑产品原料的特性和产品各部分零件容易拆卸，使产品废弃时能将其材料或未损坏的零部件进行回收、再循环或再利用。而减量的含义是在设计开发之初，尽量减少资源的使用量，将生产产品所需材料降到最低限度。

低碳环保和绿色设计要求在产品造型设计中，尽量简洁、明快、适度，细部设计要质朴而精致，体现出高雅的设计品位。包装设计要避免奢华和超过产品价值，以合理满足产品保护、运输及消费者审美需求为宜，将为企业创造一个"量少、质精和避免对环境造成污染"的绿色设计的文化环境。中共十八届五中全会提出创新、协调、绿色、开放、共享的五大发展理念。将绿色发展作为"十三五"，乃至更长时期中国经济社会发展的一个基本理念。绿色低碳循环发展是当今时代科技革命和产业变革的方向，是具有前途的发展领域。

2016中国汽车生态设计国际论坛6月在北京召开，工业和信息化部节能与综合利用司副司长杨铁生认为，汽车工业创新绿色发展需要全面推广绿色制造，更需要构建中国绿色制造体系。汽车业也是我国构建绿色中国制造体系的主战场。推进绿色发展将促进发展模式向创新发展和绿色发展双轮驱动的模式转变，能源利用向高效绿色安全转型，绿色技术将加速扩散和应用，从而推动绿色制造业和绿色服务业的兴起。

4.3.4 人性化与情感产品设计

人性化设计是当代流行的一种注重人性需求的设计，又称为人本主义设计。设计中，首先考虑人的因素，如人机关系、消费者的需求动机、使用环境对人的影响等。使人和产品有良好的、适宜的互动关系。人本主义设计要求产品在造型、质地、色彩、结构、尺寸等方面都符合使用环境和社会需求，尤其要符合使用者的生理和心理特点，即符合人机工程学的各种要求（如有利人的身心健康、易于减轻人体疲劳感、增强安全性能和危险状况中的示警能等），并能满足不同使用者多方面的审美情趣，即在设计中注重产品满足人的不同个性和差异性的多方面需求。尤其要注重为儿童、老年人、残障者进行体贴、周到和优先的考虑。

1. 人性化产品

社会的发展、技术的进步、产品的更新、生活节奏的加快等一系列的社会与物质的因素，使人们在享受物质生活的同时，更加注重产品在"方便""舒适""可靠""价值""安全"和"效率"等方面的评价，也就是在产品设计中常提到的人性化设计问题。所谓人性化产品，只要是"人"所使用的产品，都应在人机工程方面加以考虑，使产品的造型色彩与人机工程关系结合在一起。我们可以将它们描述为以心理为圆心，生理为半径，用以建立人与物（产品）之间和谐关系的方式，最大限度地挖掘人的潜能，综合平衡地使用人的机能，保护人体健康，从而提高生产率。

人性化产品仅从工业设计这一范畴来看，大至宇航系统、城市规划、建筑设施、自动化工厂、机械设备、交通工具，小至家具、服装、网络与微电子器材、文具以及盆、杯、碗筷之类各种生产与生活所创造的"物"，在设计和制造时都必须把"人的因素"作为一个重要条件加以考虑。若将产品类别区分为专业用品和一般用品，专业用品在人机工程上则会有更多的考虑，它比较偏重于生理学的层面；而一般性产品则必须兼顾心理层面的问题，需要更多的符合美学及潮流的设计，也就是应以产品人性化的需求为主。

今天，人们对某个产品的设计要求已不只停留在功能的层面上了，而更多地要求其满足感官上的享受，如视觉、听觉、触觉等。在这种情形下诞生的人性化设计不仅满足了产品的功能性，也满足了受众的心理需求。人性化的产品最主要的特点就是以人文本，为人而设计，人是设计的出发点和归宿，人性化产品是人与物完美结合的设计。也就是说人性化设计是更高一个层次的设计，不仅仅是使用功能和审美功能，还反映了人文关怀、民族传统、宗教文化等层面。

【案例4-1】 家具的人性化设计

在科学技术日益发达、生活节奏不断加快、社会环境日趋单一的今天，人们厌恶了身边冷漠、生硬、单调的环境及其用品，渴望找回自我，期待在生活中得到人性的体现。在这种背景下，"人性化的家具设计"是众望所归，势所必然。本案例从人性化设计的内涵、设计的原则和设计的环节入手，探讨现阶段的人性化家具设计大课题。家具的人性化设计，是根据人体工程学、环境心理学、审美心理学等学科科学地了解人们的生理特点、行为心理和视觉感受等方面的特点，设计出充满人性、独具亲和力的产品。它首先考虑的是家具要满足人们的物质功能需求，能为人们的学习、生活、工作和休息提供可赖以凭借的具有坐卧、存储功能的物质产品，要具有实用性和耐久性，同时要考虑经济性，即要符合人们的经济购买力，有条件消费。但仅有这些还远远不够，具体人性化的设计还要考虑人们在精神审美方面的需求，尤其是社会发展到今天，人们已解决基本的物质需求，在向小康社会迈进的阶段，家具的精神功能被提升到了一个新的高度。人们要求在使用家具的过程中真正地体味生活，在对家具的"品味"中发现和体验人生的乐趣，使生活更加丰富并充满意义，能够在家具的形、色、质上和在家具的使用过程中找到情感的共鸣。如图4-68至图4-70所示。

第4章　产品设计

图4-68　人性化家具之一：可折叠可动的躺椅

图4-69　人性化家具之二：美人榻

点评：就像在与一个简单的生命进行交流，使人拥有自己的身体语言。既给生活带来方便，又能产生点点滴滴的乐趣。

点评：色彩自然而和谐明快，造型奇妙而舒适优雅，成为返璞归真迷恋田园的榻上风情。

图4-70　人性化家具之三：经典书房家具

点评：超级经典的书房家具设计，色调清新而淡雅，使人们享受宁静的读书空间。

2. 人性化设计的内容

人性化设计表现为：追求产品的趣味性、娱乐性，满足人们深层次的精神文化需求，追求更适合人体结构的造型形式，同时强化对残疾人用品的关怀。消费者在购买商品时，是以产品的视觉效果、商场气氛及价值来决定购买行为的。而作为一名好的设计师则应为产品长期使用的效果及舒适性负责，尤其是避免伤害与防止危险更是不可忽视的考虑因素。

如今网络化时代，手机产业飙升，触摸屏幕越做越大似乎已成为一种趋势。三星推出10.1英寸超大屏手机后，苹果也推出了iPhone6 Plus紧跟潮流，其他品牌不甘示弱。智能手机的屏幕越来越大，市民在享受大屏幕快感的同时，也会面临腱鞘炎的威胁。有位骨科主任曹

卫权博士介绍说，腱鞘炎也就是市民平时俗称的"手机手"。以前腱鞘炎患者的主要群体是进行手工劳务的中老年人，现在腱鞘炎逐渐呈年轻化趋势。由于频繁不当使用手机、平板电脑等电子产品，甚至不少中学生都患有"手机手"。曹博士提醒市民，"手机屏幕过大是一个重要原因，但是关键还是使用手机时姿势和屏幕界面接触互动不当"。那么，要解决诸如此类的问题，除了操作中的手姿与动作外，还有一个人机界面UI交互设计的问题，设计师就必须充分考虑人机工程学的因素，使之成为设计上最主要的攻坚突破口。

诸如手机与手之外的还有与人的眼睛的关系、计算机与人颈髓的关系等人机不协调因素等。人机工程学的显著特点是，能在认真研究人、机、环境三个要素本身特性的基础上，不单纯着眼于个别要素的优良与否，而是将使用"物"的人和所设计的"物"以及人与"物"所共处的环境作为一个系统来研究。在人机工程学中将这个系统称为"人—机—环境"系统。这个系统中，人、机、环境三个要素之间相互作用、相互依存的关系决定着系统总体的性能。本学科的人机系统设计理论，就是科学地利用三个要素间的有机联系来寻求系统的最佳参数。

【案例4-2】 保健医疗产品

人性化设计，很重视面向以弱势群体设计，包括舒适性设计、无障设计、老龄设计、顾客化设计及"N理论"阶层(即产品需求阶层)等。本案例所介绍的是保健医疗服务的健身器材产品，如图4-71和图4-72所示，这两款产品都是2016年问世的保健医疗产品，从产品的人性化方向看，一方面体现出"以人为中心"的服务导向，另一方面从产品形态及视觉心理系统看，凸显出一种优雅、明净的造型与色彩效果，无论是在生理上还是在心理上，这些产品的形式感都具有强烈的个性风格，突出了人性化设计的主题，分别体现了不同人群的人性化需求。

图4-71　保健医疗产品之一：残疾人三轮电动车

点评：形态轻巧而伸展得体，色彩深灰主调以蓝黑相间，红色横挡具有画龙点睛之妙，适合男性残疾人的特点

图4-72　保健医疗产品之二：全身3D保健按摩椅

点评：按摩椅体态优雅，形色自然得体，银灰色主调尤显静谧而圣洁。

人性化设计的一个重要方面即所谓的舒适性设计，是指注重使人感到生活舒适的设计，

是人与气候、环境产生关系时的生理舒适性和良好的心理生理感觉。舒适性设计不局限于产品的表面形式——在材料的恰当选择及保持产品品质上要求舒适性,同时更重视精神的舒适性。无障碍性设计(Barrier-free Design)指注重使人感到生活安全、方便的设计。在设计时,使行走地面平缓无台阶,在浴室和洗手间安装扶手,修建能使轮椅自由地往各处的走廊通道,以及折叠、搬运方便的轮椅,老人和残疾人用的调节高度的电动升降床等也很盛行。这一设计范畴还包括注重男女性别差异、风土人情差异、民族差异及追求全球统一的通用设计,例如,去除语言障碍的自动翻译机的"全球通用设计"等项目。人性化设计作为一种设计模式,要求在设计和服务的每一个环节上都服从和符合每一个具体消费者的理想状态,甚至要求在风格、品位、个性化等方面满足每一个消费者的偏爱,在设计上有非常明确的指向性。这种设计具有鲜明的人情味和亲和力,应该是一个理想的和谐社会现代化设计的方向。

3. 情感化产品设计

人性化设计,还有一个应该注重面对全体消费者的"情感"投入问题。"情感"是人对外界事物作用于自身时的一种生理反应,是由需要和期望所决定的。当这种需求和期望得到满足时会产生愉快、喜爱的情感,反之,则有苦恼、厌恶等情绪反应。随着时代的发展,情感化这种创意工具将变得日益迫切,它的目标大体表现为三个方面:一是产品形态的情感化,是指产品形象、形式和形状,可以理解为产品外观的表情因素;二是产品特质的情感化,真正的设计是要打动人的,它要能传递感情、勾起回忆、给人惊喜,产品是生活的情感与记忆;三是操作的情感化,巧妙的使用方式会给人留下深刻印象,在情感上会越发喜欢这种构思巧妙的产品,这种巧妙的使用方式会给人们的生活带来愉悦感,从而排解来自不同方面的压力而得到用户的青睐。总之,人性化情感产品设计必须是吸引人的、有趣的和令人快乐的。

【案例4-3】 为产品赋予情感

图4-73和图4-74所示,指的是在产品人机界面交互中的情感化设计,目标是在人格层面与用户之间建立关联,使用户在与产品互动的过程中产生积极正面的情绪。通过情感化设计可以降低用户的选择成本,快速选择;也是通过设计用户行为,而给用户带来惊喜。

图4-73　产品UI界面的情感化设计

点评:界面中,当用户单击下载一款APP时,如果此时没有登录,弹出框需要输入用户密码,这时多数用户对下载软件的需求是主要的,因此"OK"为高亮显示。当用户点开时钟软件,这时多用户对计时需求是主要的,因此"Start"为高亮显示。此时采用"单线程-用户引导式"设计就可降低用户选择成本,快速选择,获得情感惊喜。

图4-74　人的微笑界面设计

点评：这一界面向我们展示了一个快乐的人，还有他使用该公司产品的故事。来自实际客户的微笑以及赞许之词，这是非常正面的，非常容易促使潜在用户认同并期望获取其产品的宣传形式。

4.3.5　以仿生驱动设计灵感

设计仿生学作为一种人类进行设计创作活动与自然界的契合点，它既可使人类的生存环境与自然达到高度统一，又能为人们的日常工作与生活带来便利，带来美。仿生设计是现代产品设计与仿生学结合进行创造性设计的过程，是模仿生命形态的设计。在各种生物成长的进化过程中，形成了它们的生命组织和活动能力。在生存机制、能量转换、信息识别等方面，许多生物所达到的效率、速度、灵敏、精巧都令人叹为观止。由此，人们把探索和学习的目光转向了生物界。仿生学把各种生物系统所具有的功能原理和作用、肌理作为生物模型进行研究，希望在技术发展中充分利用这些特点，启示新技术的实现并制造出更新型的产品。生物界呈现的丰富多彩的奇妙特性，远远超出许多人造机制产品，因此，未来世界人们需要向生物界寻求更多的启发和设计"灵感"。

1. 产品设计中的形态仿生

大自然中，蝴蝶翅膀和海螺螺旋纹精美的图案、蜻蜓翩翩的倩影、大象笨拙的体态、狮子飒爽雄姿、猴子灵动机敏的神情等非凡动作与形态，都将成为产品设计师进行设计创造的原动力，成为开启智慧与灵感的钥匙。飞机的造型源于模仿飞鸟，这不仅因为飞鸟的形态优美，而且由于它展开时身形扁平、体小和身轻而减小风阻，使飞机飞行速度快且飞得高。同样，潜水艇是模仿游鱼，原来的潜艇是一般造型，在水下时航速较慢，现代潜艇是按照鱿鱼和海豚的仿生原理和轮廓比例进行造型设计的，由此它的速度提高了20%～25%。许多优秀的家具设计也利用形态仿生原理进行设计，其仿生的内容涉猎范围极为广泛，既有自然界的生物体（植物、动物、人物、微生物等），也有自然界中的物质存在（山川、日月、雷电）的

第4章 产品设计

外部形态及其象征寓意。

【案例4-4】 豆荚翡翠黄金首饰的设计案例，体现了仿生设计的精髓

以大自然中的豆荚为母题，进行首饰产品的创意设计。即模仿鲜嫩翠绿的豆荚色彩、半裂显露豆粒的形态，将黄金镶嵌翡翠制成首饰，整个造型玲珑剔透，充满生机与活力。这种令人爱不释手的精品受到各地妇女的青睐，如图4-75所示。

【案例4-5】 Getsumen花形椅子的设计案例，同样是仿生设计的典范

这是一例日本设计师MasanoriUmeda的家具仿生设计："Getsumen"花形椅子。虽然这种椅子在造型上远离了日本传统的造型观念，但设计师试图通过花的主题重新发现日本文化的根，这一设计也受到了"Memnhjs"设计的影响。花形椅子凝练了大自然之美与人们崇尚时尚之美，创造出生动的产品形象，如图4-76所示。

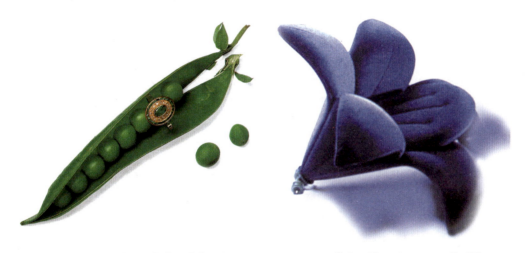

图4-75　仿生设计：豆荚翡翠黄金首饰　　图4-76　仿生设计：Getsumen花形椅子

设计师用形态仿生原理进行设计，其实既是对大自然中各种动植物生态形象的赞美与关注，也是设计师对生灵形态旺盛生命力所表述的情感联想，使得首饰、家具或其他产品设计既能体现现代时尚之美，又不乏自然形态结构的原生态之美。

2. 产品设计中的结构仿生

世间的每一种自然形态都拥有自身巧妙而独特的结构，许多动植物在漫长的进化与演变中，会形成一种实用而合理的、完整的形态结构与功能，以逐渐形成适应自然界变化的本领，这些结构的形成都与其生存的环境、生活的习性密切关联。只要稍加留意，便会发现我们周围商品的结构形式，大多来源于对动植物结构的模仿，例如，悬索桥的结构源于蜘蛛结网，钢结构的建筑结构仿制于蜂巢，鸡蛋形的薄壳结构建筑家具。家具设计中的结构仿生是将自然生物的结构原型转换成独特造型元素，运用创造性的思维与巧妙的工艺相结合，再辅之以现代的设计理念，以巧妙、夸张的手法，舒适的造型形态，创作出既有现代时尚的原创之美，又不失原始自然形态结构的共性之美的优秀作品，成为拓宽设计师创作思维能力的一种有效途径。

3. 产品设计中的功能仿生

荒野中的小草瘦小娇嫩，但它能凭借其纤细结构与风雨抗衡！蚊子尖细的针刺嘴能渗透人的皮肤吮吸浓浓的血液。蜻蜓的翅膀又薄又轻，它恰好是身体向前飞行的利器。在产品设计中，注重仿生学的运用，能从极为普通而平常的生物结构功能上，领悟出深刻的结构功能原理，从生物的结构、功能上获得直接或间接的形态造型启发，对产品进行创造性的设计。蝇眼照相机的发明源于苍蝇高分辨率的双眼，而蛙眼卫星跟踪仪得益于青蛙眼的分辨率的功能。刘勰在《文心雕龙》中提出"情以物兴""物以情观"的概念，就要求产品设计师以"物我交感""心物应合"双向生成的设计理念，将自然形态转化为富于生命力和情趣的设计形式，从而创造出有生命力的作品。

在诸多仿生形式中，还有"信息传递"仿生，是仿生设计中限度最高的一种。生物之间的通信是复杂的，通过气体、声音、色彩、超声波、电场、地球磁场等，传递防卫、觅食、交配等信息。如能在这方面加以研究和利用，改变人类以视、听觉为主的某种局限信息传递方式，对生产、生活、军事建设等方面将具有非常重要的价值。在解决未来设计的疑难问题时，仿生设计将是一把重要的钥匙，只有开启心灵之窗，迈向大自然的大门，从大自然形形色色的形态中去认识并利用它们的结构与功能，并抓住自然形态结构的典型之处，进行归纳夸张，提取神韵，演绎成浸透艺术活力的产品造型。

4.3.6 品牌与符号化设计

科学正确的品牌意识是一个单位、企业对品牌和品牌创造的基本理念，是一个单位、企业的品牌价值观、品牌资源观、品牌竞争观、品牌发展观、品牌战略观的综合反映。林恩·布什认为，当一家企业非常清楚地知道"它的产品或所提供的服务在市场上、在消费者中间的影响力，以及这种影响力所造成的认知度、忠诚度和联想度，并能够采取适当的战略，将品牌融入消费者和潜在消费者的生活过程"时，它也就在一定的意义上培育了自己的品牌意识。品牌意识为单位企业创造强势品牌提供坚实的理性基础，成为现代竞争经济中引领企业制胜的战略性意识。

当世界进入品牌竞争的时代，当品牌成为中华大地上商界的热点时，品牌设计也成为现代设计边的时髦词汇。有人统计说企业每投在品牌形象设计上1美元，所获得的收益是227美元。如此诱人的投资回报率，无怪乎企业界对品牌设计趋之若鹜。那么，品牌设计究竟是什么？其魅力来自何处？——品牌设计是在企业自身正确定位的基础之上，基于正确品牌定义下的视觉沟通，它是一个协助企业发展的形象实体，不仅协助企业正确地把握品牌方向，而且能够使人们正确、快速地对企业形象进行有效深刻的记忆。品牌设计来源于最初的企业品牌战略顾问和策划顾问对企业进行战略整合以后。现代设计虽是冰山一角，却至关重要。如果我们把品牌理解成一座冰山，品牌或企业所属的文化制度、员工行为、组织结构、核心技术、营销方式等要素是构成这座冰山的主体，尽管隐于水下，却是品牌发展最强有力的支撑与原动力。但这一切都必须通过一系列完整有效的视觉设计与品牌推广来被大众所认知。

符号行为，给人类一切经验材料以秩序、科学思想上给人以秩序、道德行为上给人以秩序，艺术则在感觉现象和理解基础上给人以秩序。符号不是反映了客观世界，而是构造了

客观世界。产品的符号主要表现在产品的形式因素上,产品造型也像语言、文字、交通标志一样,是一种符号或称为产品语言。产品符号可分为三种类型,即图像符号、指示符号和象征符号。产品的图像符号是通过产品造型形象的相似性来传达信息的,是国际通用的视觉语言,如把古代的椅子设计成动物的腿和爪形等。产品指示符号是利用一定媒介物来指示特定对象的视觉特征的元素标记。如产品的开关按钮与启动程序等。产品的象征符号是通过观念的联想,使表达的内容经过想象加以引申。如图4-77所示,为当代著名的网络与企业集团的代表性标记符号,象征我们这21世纪信息时代的符号化表征。

图4-77　品牌与符号:当代著名的网络与企业集团的代表性标记符号

现代设计师们利用符号学帮助他们理解消费者的意愿和需求。符号作为信息的载体是实现信息存储和记忆的工具,符号又是表达思想感情的物质手段。总之,人类的意识领域就是一个符号的世界。产品品牌的价值,在于保持自己公司和产品的持久影响力,它体现了一个企业及其产品所长期拥有的理念、价值认可度和认知度,也代表了其一贯的产品质量、形象、信誉、消费体验等。人们评判产品是以其展示的品牌价值为基准,品牌价值通过多种符号方式(或叫品牌语言)向客户传递,包括广告、商标等,但品牌价值不是简单的几句广告词或者所谓的形象设计所能涵盖的。当企业打算开始创建和提升企业品牌战略、长期占据市场版图的时候,则需要将企业品牌价值(或价值观)和产品设计、生产和运营等活动取得高度的协调,或者相互依赖。

【案例4-6】 产品的视觉品牌符号设计系列

产品的视觉品牌符号本质上就是一套设计元素,由品牌价值高度提炼而成,它充分体现企业品牌理念和鲜明的企业识别功能,让人们一看到产品就立刻认出是某个企业的,或者想到某个品牌。所谓"产品本身就是最好的广告",其意即在于此。视觉品牌语言的目的在于使产品看上去有一定特点,能体现其品牌定位,它通过一整套统一一致、可重复出现、会聚人情感、标志性的元素和形态来实现。也就是说,视觉品牌语言符号的创建首先要满足这样几个特点:特征鲜明、易识别和认可;差异性;前后一致,风格统一,但不是简单的形式上的统一;经得起考验的标志性元素。如图4-78所示,是品牌产品界面的符号化设计;如图4-79所示,是品牌产品色彩的符号化形式;如图4-80所示,是电子产品界面设计的明晰雅

致风格。3个案例的画面形式都体现出了鲜明的识别性与个性风格。

图4-78 品牌产品界面及其符号化设计系统

点评：2016平板电脑卡通食品品牌界面图具有鲜明而统一的识别性、系列性特点。

图4-79 品牌产品色彩的符号化形式

点评：ECM2500型品牌产品的造型、色彩形成一致的符号化形式，造型与色彩类似，而相关元素有一定微差。

图4-80 华为电子产品2015款的界面设计实例

点评：华为2015推出的eSpace 8950一体化的智能可视电话，界面设计清晰简洁，典型的品牌风格。

第4章　产品设计

当然产品品牌符号还要满足美学等设计原则。创建一套视觉品牌语言并不容易，它需要"对客户和品牌核心价值的深刻理解"，最高目的是与客户产生良性共鸣，以争取最高程度的客户忠诚度。现代著名设计师塔尼亚对视觉化元素的构建也提出一些建议，比如，取之日常生活，借鉴艺术、建筑、大自然等领域的元素及其体验。创建一套视觉品牌语言，其贯彻应用又是一个问题。每一位设计师都有责任使用一整套视觉化品牌语言，而且如何使用也是对设计师的考验。一套音乐符号可以创作和谐的音响，但也会产生刺耳的噪声。当然，设计一套视觉品牌符号的质量(如可操作性)也直接影响其应用。无论何时一切都要以客户为中心，慎重考虑和充分尊重将要体验这款产品的用户。

设计符号与语义学、语用学、语形学、符号美学等都有密切关系，符号学理论给人们提供了一种极有启发的分析方法，使人们用它来探求视觉世界。意大利哲学家埃科 (Umberto Eeo)使用符号学的方法分析建筑；法国哲学家罗兰•巴特 (Roland Barthes)用它来分析摄影；现代设计师们利用符号学帮助他们理解消费者的意愿和需求。符号作为信息的载体是实现信息存储和记忆的工具，符号又是表达思想感情的物质手段。

对于产品设计未来的发展趋势，据欧共体国际社会艺术研究所发表的《家具文化与艺术展示来自欧洲的改变》这份报告显示，未来产品设计将向以下方面发展。

(1) 个性。随着家庭观念的不断强化，家将成为男女表情达意的重要方式，生活用品、家具既要体现家的共同需求，也要反映人的不同个性。例如，双人床亦可一分为二，厨房台面高度分男主人和女主人式，书架或书柜内层更趋个性化等。

(2) 更新。产品、家具似乎旧了，不会随便抛弃，有些将会采用提高等级的方法翻新。提高等级的方法层出不穷，相信在不久的将来，可组合改变的产品会更受欢迎。

(3) 刺激。生活节奏的日趋快速，各种影像不断冲击我们的生活。在产品设计方面，采用刺激性艺术设计的小型家具、灯饰将会备受重视，因为它善于表达拥有者的情感，其开关新奇别致，极具动感。

(4) 安全。未来的家庭将会更重视安全的因素，因此日用产品会更重视保护式艺术的设计，而且不仅环保，更能防火、保温和持久。

(5) 舒适。人们不再像以前喜欢金银首饰、红木家具那样注重保值，相反，舒适程度成为人们首先考虑的因素。这一流行趋势带来的现象就是，科技因素在产品设计和制造中的含量越来越高。

思考练习题

1. 什么是产品造型设计？产品设计分哪几类？各自的特征与设计规律是什么？
2. 试述当代产品设计的主要特点及其发展趋向。
3. 工业设计与手工艺设计同为产品设计，但两者之间的主要划分依据是什么？试各举两件代表作品加以对比说明。
4. 日用产品市场调查。
(1) 内容：产品使用功能、作用原理、操作方式、使用习惯、技术特性、材料特性、应

用场合类别、使用者类别、使用者动机、地域性因素、专利资料、国家法令法规和同类产品竞争资料等。

(2) 要求：组织学生分成4个小组，围绕课题内容分别去当地有关商店、超市、商场进行调查。调查报告必须实事求是、理论联系实际；观点鲜明，文理精当，不少于3 500字；要有案例插图。

5．实训课题：家电产品设计。

(1) 内容：家具、台灯、果汁机、抽油烟机、多用电水壶选其二。

(2) 要求：按选择内容做两套方案的手绘效果图，运用麦克笔、色彩铅笔或其他色彩工具绘制，A3大小；采用其中一个方案，制作1个外观模型，体现色彩与质地。

(3) 训练目标：通过对家具、家电产品设计创意设计与制作训练，掌握表现图示语言和模型的制作技能，使理论知识与设计实践相结合。

第5章

环境设计

学习要点及目标

* 认识环境设计的基本原理，明确环境设计的概念与含义，理解环境设计的空间体系。
* 认识环境设计的特征，熟悉其综合性、文脉内涵、形式特征和空间的动态活力。
* 掌握环境设计领域中室内空间设计、园林景观设计为主兼以建筑、规划和公共艺术设计等不同门类的设计规律和方法，掌握并运用各类环境设计的形象表达语言和相关技能。
* 学习中把握本章难点：室内设计和景观设计，既是本章学习的重点，也是本章学习中的难点。

核心概念

环境评价　空间限定　城市规划　建筑设计　室内设计　园林景观设计　图示语言

环境，是与人相关的各种因素的总和，它对人的影响也是各种因素的复合作用的结果。因此，人对环境的感受也是一种整体性的综合反应。环境设计，是对人的生存空间的设计，其目的是为人提供生存与生活的场所，因此，也被看作"为了居住的设计"，是围绕建筑场所内外空间的艺术设计。基于此，需要在树立正确环境设计意识的同时认真掌握建筑内外空间设计与表现方法。

引导案例

具有划时代意义的2010年上海世博会，已经过去许多年了，但在全球是举世瞩目的盛会和世界艺术与设计的先锋峰会。各国场馆以各自的经典形式在上海这片沃土上落户。以英国为例，其国力雄厚，艺术历史积淀丰厚，英国馆最终确定的设计方案为：创意之馆(a Pavilion of Ideas)，是于2009年上半年完成了基本建设。该方案中创意多多，个个不同凡响，略举几例浅析，如图5-1至图5-3所示。

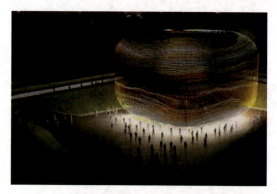

图5-1　英国馆最终方案："创意之馆"

点评：这是一个独特的展示装置，它被安置在一个乡村田间，上面是森林遮盖，两侧是草地形成的斜坡，观众席、展览区、商店及接待区均坐落其中。

第5章 环境设计

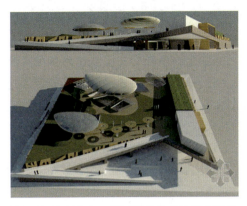

图5-2 让人在水、景环绕中充分体验英国的城乡风韵和民众的岛屿生活

点评：植景甲板的三个特色展馆和一个茶室，像飘浮在景区上方的云朵。

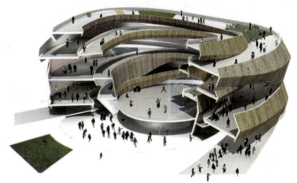

图5-3 文化连接

点评：此展馆通过对城市建设与发展经验的展示，体现了英国和远在上海的城市生活。这个设计表达了积极的观点，对外到整个上海，对内到展馆中心活动区域。

5.1 环境设计的原理

环境设计(Enviroment Design)的内涵非常广泛。其系统理论源于自然环境、人工环境和社会环境中自然科学与社会科学的综合研究成果。自然环境是一个客观的物质世界，是不依赖意识而存在的无机界与有机界；人工环境是在原生态中改造、建成的物质实体，包括它们之间的虚空和排放物，构成了次生的人造景观；社会环境是受到原生环境与次生环境的影响，形成不同民族、生活、风俗、政治、宗教、文化等特点而构成的人文环境。而环境设计，就是围绕这三者所进行的设计与再设计。

5.1.1 环境设计的含义

所谓环境，是指人类赖以生存的周边空间。从活动功能而言，有居住、生产、办公、学习、运动、通信、交通、休闲等环境。环境设计是指对于建筑室内外的空间环境，通过艺术设计的方式进行设计和整合的一门实用艺术，是对人类的生存空间进行美化和系统构思的设计，是对生活和工作环境所必需的各种条件进行综合规划的过程。从人文、生态、空间、功能、技术、经济和艺术等方面进行综合设计。就环境美的最终要求而言，艺术设计是贯穿环境之中的全面、整体的设计。

1. 环境设计命题的提出

环境设计这一命题的提出，是出于人类对自身生存空间的屡遭破坏而发出的禁示，呼吁对环境空间的保护。人类在现代化、高科技和城市化的过程中，付出了毁坏环境和生态的沉重代价。现代环境的现状，包括城市噪声、粉尘、电化学烟雾、有害射线、汽车废气、大气酸雨、高分子化合物的挥发、水质和农作物的变质、人控环境中缺氧、化学垃圾和太空垃圾，以及充斥整个环境的硬质构成物，都极大地损伤了人类的身体健康，使人陷入孤独、紧张、自律性丧失的境地。所以，环境的质量首先要有利于生态平衡，利于人的生存，应是健

康的保证。与生态环境相连的，首先是人与自然的和谐；其次是控制污染，寻找新能源，利用人造的营养，净化空气，创造新的光源、新的无毒无害食物链等。

　　环境设计，实质上是一种对于自然空间的再设计。如图5-4所示，机场候机厅的一个宽敞的人流空间，短暂的行去匆匆中使人不乏豁达之感；图5-5所示，是一个理想的别墅住宅空间——绿树碧水相依，使人心旷神怡；如图5-6所示，一个类似色配置几何图形的商业空间，使人兴奋情绪高昂。时至今日，人们更向往一种社会文化、历史文脉、未来世界、独处与交往相结合的多元化的现代空间，这是现代人综合的"心理空间"或"人性空间"。人在追求理想中生存，从谋生到乐生，理性的需求得到满足后，总是向着社会文明和自我实现的更高台阶迈进。环境空间设计的进步与发展，大体上经历了：实用空间、行为空间、抽象空间、符号空间、几何空间、功能空间这样的历程。原始的空间观念，是寄托于直觉体验和生存本能意义上的，具有实用性；进而抽象与符号空间人类则能以语言、天文、数学、宗教、象征等文化为参照构架，进行思维、描述、概括，是文明时代的象征；现代人的空间，是以几何图式、形态构成、视觉原理、现代科技和现代生活为依托而营造的理想空间。

图5-4　候机大厅

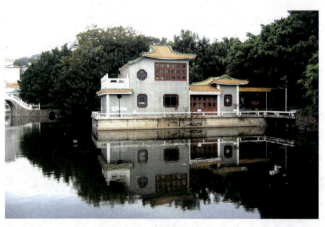

图5-5　别墅空间

图5-6　商业空间

第5章 环境设计

早在20世纪中叶的东京世界设计会议上，美国环境设计理论家理查德·道伯尔(Richard P.Dober)划时代地提出了环境的设计概念，发出了人性化的呼吁，与会者对环境设计问题达成了共识。他还强调说："环境设计是比建筑范围更大，比规划的意义更综合，比工程技术更敏感的艺术。这是一种实用艺术，胜过一切传统的考虑，这种艺术实践与人的机能紧密结合，使人们周围的事物有了视觉秩序，而且加强和表现了所拥有的领域。"此后，世界上逐步对环境设计的观念有了比较明确的表达语言。时至今日，它已形成一个相当完整和庞大的设计类别。

2. 环境设计学科现状与定位

环境设计是一门复杂的交叉学科，涉及建筑学、城市规划学、景观设计学、人类工程学、环境心理学、设计美学、社会学、史学、考古学、宗教学、环境生态学、环境行为学等学科。从广义上讲，环境设计是一项包括了艺术设计的系统工程，它是从人文、生态、空间、功能、技术、经济与艺术等方面进行的综合设计。任何一个专业都有各自的学科规律与方法，当前我国环境设计教育和设计产业的迅猛发展，迫切需要设计理论与方法的引导。恩格斯说过，一个民族如果没有理论思维，就不能立足于世界民族之林。同理，如果现代设计人才缺乏较高的专业理论素养，不能用正确的专业理论和艺术设计的方法来指导实践，就不可能产生具有时代特征的作品。

环境艺术设计我国于1988年首次正式列入教育部学科专业目录，后来发展为艺术设计下的专业方向。2011年国务院学位委员会、教育部印发了《学位授予和人才培养学科目录》的学科门类，原从属于文学学科门类的艺术学升格、增设为门类学科。2012年教育部正式颁发了最新的《普通高等学校本科专业目录》，设计学列为艺术学门类的5个一级学科之一(原名艺术设计为二级学科)，环境设计为二级学科，从原专业方向升格为8个专业之一。

我国环境艺术设计专业脱胎于室内设计专业，并逐渐融入了环境艺术、景观设计、建筑设计和城市设计等内容。由于这些内容的综合缺乏强有力的理论和方法论的支撑，因此学科的架构显得有些松散。其主要原因是：①学科形成时间并不长，还来不及进行系统归纳与总结，理论基础和研究对象比较含糊；②与其他学科之间的关系还没有完全得以梳理；③与社会职业的设置尚未完成衔接。环境艺术设计学科的前身室内设计缘于艺术院校的美术学科，又得益于工科院校的建筑学科，20世纪60至70年代形成独立专业方向。目前国内的环境设计或室内设计学科基本上由建筑学科阵营和艺术学科阵营构成，有各自的目标，但是两方面又常常混淆，方向上产生莫衷一是的格局。事实上，这两个方面都应该包括建筑学、艺术学、材料学、工艺学、美学、心理学、行为学、人体工程学多学科的互相交叉。但是，还应根据不同的语境、目标进行学科定位。

如果是建筑学院的环境设计，则这个环境是指"建成"环境。例如，美国一些大学的环境设计包括建筑学、城市与区划设计、景观建筑学和环境规划等。但在我国，设立在建筑学一级学科下的建筑学、城市规划、景观学等体系已经建立，因此为避免重复，不宜将我国的环境设计定义为"建成"环境设计，即包括建筑学、城市规划、景观学等学科。应从理工科与艺术学科的不同方向予以不同的发展，各自培养侧重于工科或侧重于艺术的不同人才，学生分别授予的是工学学位和艺术学学位。

因此，根据国家规定我国的环境设计是立足于艺术学门类的设计学科领域，是设计学科中的环境设计专业，寻求在艺术领域的定位。环境设计应该是"设计"，而非"建成"。这种设计，是等同于艺术设计学、视觉传达设计、产品设计、服装与服饰设计、数字媒体设计、工艺美术设计等8个设计专业范畴的设计。设计活动实际上既是艺术创造，又是技术创新的过程，环境设计就是艺术和技术完美结合的创造性活动。设计很大程度上又落实到设计的表现上，表现又依赖于图形。因此，掌握好环境设计的定位思维，关键是学会各种不同类型的表现方法，要获得设计的思维方法和表现视觉感受的技法，设计师必须忘我地实践。

综上所述，环境设计又可称"环境艺术设计"，是一种新兴的艺术设计门类。包含的学科相当多，目前主要定位在：建筑设计、城市规划设计、室内设计、公共艺术设计、景观设计等内容组成的多个方向。

5.1.2 环境设计的目标

"人"，是现代设计的中心。环境设计是运用科学技术创造人的生活和工作所需要的物质和环境，并使人与物质、人与环境、人与社会相互协调，人是现代环境设计的核心要素。当代设计的任务是，考虑与人有关的一切活动，并为这些活动提供最佳的服务和条件。

然而，在人与现代环境的交往中，也不时产生负面作用。例如，人与人之间面孔生疏，认同感下降；交通拥挤，噪声嘈杂，工作节奏加快使人们的自律性丧失，易于疲劳并易产生孤独感；人与自然被众多建(构)筑物所隔离；城市面貌改观加速使人对城市整体识别记忆困难，导致对社区以及外环境的陌生感；城市现代化带来的污染与气候的恶化，影响着人们的安全和稳定感。另外，阶层距离的增大，高技术与高情感的矛盾加剧，家庭经济结构和生活观念改变，往往造成人们心理上的不平衡，有赖于社会与环境的调节。在现代人—建筑—环境这根链条的驱动下，环境艺术设计跟随着时代步伐，对现代空间不断进行协调，适应与优化处理，体现出一种动态的、多样的综合效应，并形成多种趋向。

人是环境的主体和服务目标，人类的环境需求决定着环境设计的方向。人类需求表现为回归自然、尊重文化，高享受的、高情调的多样性，自娱性与个性化的趋向。营造一个从精神到物质理想的空间是当代人新的需求。设计的过程，就是满足这种需求的过程。现代人，是由漫长的农业社会转向大工业社会，进而走向后工业信息社会的人。它的时代背景、文化熏陶和生活方式都发生了质的变化。农业社会中，见闻不出乡里，一家头上一片天，田野居室融合，方圆邻里亲朋面孔熟悉。工业社会中，生产方式改变，从家庭面向社会，人缘、地缘关系重组，智力竞争加剧，现代文化塑造了现代人的品格。属于信息社会的当代人，日益适应科学化、现代化、秩序化、条理化的生活环境，需求向多层次、多样化、最适化、个性化趋向发展，生活方式从谋生型向娱乐型方向转换。

进入21世纪的当代人的气质和个性倾向趋于简洁、抽象、新颖、高效、多样和强刺激；现代人动态发展的适应性和应变能力大大增强。信息社会导致了社会结构、生活结构和经济结构的剧烈变化，使得过去的环境意识、空间意识极大改观。在日新月异的动态发展中，市场经济促使人们的观念不断求新求异，标志着人类在改造利用自然方面取得了巨大自由。人口集中，知识密集，信息与文化交流的时空浓缩，生活与工作的节奏加快，创造的天地更加广阔，成为时代的缩影。

环境设计的目标，是运用科学技术创造人的生活和工作的物质环境，使人—环境之间的关系优化、协调，使人与物、人与环境、人与社会风雨同舟。人要求通过各种形式的物质使用，满足生存的需要，体现了人类认识自然、改造自然的物质生产过程以及生存方式的更新变化过程。从这个角度来说，"为人服务"最基本的表现形式，是以环境设计适应人的生理特点，满足人们生理和心理的愿望。如图5-7所示，现代城市景观生态规划设计使人赏心悦目，是一个适于修身养性的优雅空间；如图5-8所示，和煦光线投射下的厨房，是人们家庭生活悠然自得的理想空间。在这样的设计中，充分考虑物质结构、处理好造型功能与人的关系，是现代设计环境的立足点。

图5-7 赏心悦目的城市生态景观

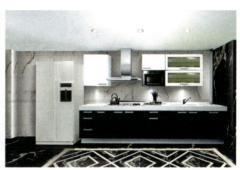
图5-8 和煦光线投射下的温馨厨房

其次，人类不断发展的生理需求，作为一个变化的动态体系，"为人的设计"还存在于创造物以引导需求的过程中。人作为环境中的主体，意义在于事物之间的相互作用和沟通方式所产生的空间关系的内容。环境是由多种不同种类、不同功能的物质形态组成的，它们诸多因素和组合的复杂形式使环境呈现多种多样的状态，物质依赖于环境而存在，同时又具有相对独立性。因此"为人服务"的设计目的除了体现在独立的单个物体的品质创造以外，还要把握这个设计个体与其他物体的协调关系以及对环境产生的影响作用，从而使物体的存在与所处的环境形成和谐的、互相依存与补充的整体。

现代环境是现代城市、现代文化与现代社会、现代人的生活与观念的综合表征。飞速发展的高科技产品和环境，为人类打开了智慧之门，日益丰富的物质财富，提供了生活方式多样化的物质基础。

由此，人们精神上出现了许多虚幻，需要丰富的娱乐生活来补充，而环境艺术则是通达"补偿"这种理想的精神世界的载体。总而言之，如果像过去那样只按一种格调、情趣、感受来设计现实环境，是无法满足公众多种多样的需求取向的。过去那种只满足于视觉欣赏的艺术设计效果，在现代人面前已不再是高尚的效果了，而是要求听觉、触觉、味觉、嗅觉并用、耳濡目染、身体力行，甚至能品尝；还得益于现代科技手段，进入虚拟现实的境地，来延伸自己的感官，用器械来增加刺激与心理上的感受。

5.1.3 环境设计的空间体系

我们生存的环境是一个四维时空统一的连续体，是通过空间的建筑实体与虚体的动态联系，与主体——人的时间运动来呈现其空间体系的。环境空间体系包括室内、室外和地下环

境三部分。外部环境空间包括：建筑与周围建筑和周围城市设施之间的关系处理，绿化道路等；室内空间主要包括：室内装饰设计、物理性能设计、室内环保规划设计、室内结构设计等；地下空间包括：地下室设计(办公、车库、市场、酒吧等)、地下人防设计、地下结构设计等，如图5-9所示，为城市地下商场设计。空间设计包括了城市地区的规划设计、建筑设计、园林设计、广场设计、雕塑设计、壁画设计等环境艺术作品设计。

室内空间具有更为鲜明的空间限定与时间序列，这成为室内设计空间体系最基本的构成要素。建筑中实物空间的限定呈现地面、柱梁、墙面、顶棚四种形态。地面，是以具体周界限定的一个基础空间；柱梁，它们之间的存在构成通透的平面，限定出立体的虚空间；墙面，是以实体形态存在的面，在地面上分割出两个场；顶棚，是建筑空间终极的限定要素，构成建筑完整的遮护性能，使建筑空间成为真正意义上的室内。

空间，如果不与人的行为发生关系，它就只能是自在之物，不具有任何现实意义。因为它单独存在时只是一种功能的载体，是信息的刺激要素和事件的一种媒介。空间和行为相结合，才能构成行为的场所，产生实际的效益。在环境设计中，常常用到空间序列这个概念，所谓空间序列在客观上表现为环境空间以不同的尺度与样式连续排列的整体形态；在主观上，这种连续排列的空间形式则是由时间的先后序列来体现的，如图5-10所示，是上海杉达大学校园中连接6排教学楼之间的长廊所形成的序列空间，这类空间，是以相互衔接的形式存在的，时间是以前后相随的形式存在的。人的空间行为也是时间行为从下到上、从前到后，空间和时间是同时发生的。

图5-9　地下空间设计：城市地下商场

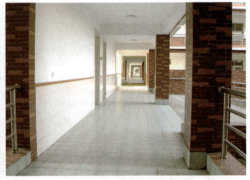

图5-10　上海杉达校园中连接6排教学楼之间的长廊所形成的序列空间

在环境设计的表现中，只有对环境加以有目的性的限定，才具有设计的实际意义。由于点、线、面运动的方向和距离不同而呈现不同的形体，诸如方形、圆形、自然形态等。不同形态的单体与单体并置，形成聚合的形体，形体之间的虚空，又形成若干模拟的空间形态。

不管是室外空间还是室内空间，空间的限定是基本的。从这个概念出发，环境艺术设计的现实意义，就是研究各类环境中静态实体、动态虚体以及它们之间关系的功能与审美取向。虚、实两者，前者为限定要素的本体，后者为限定要素的虚体。由建筑界面而围合成的内部空间，常常是环境艺术设计的主要内容。这个内部空间的实体与虚体，形成了辩证统一的关系。

时间和空间是运动着的物质存在形式。环境中的一切现象，都是运动着的物质的各种不

同表现形态。其中物质的实物形态和相互作用场的形态,成为物质存在的两个基本形态。物理场存在于整个空间,如电磁场、引力场等。带电粒子在电磁场中受到电磁力的作用,实物之间的相互作用就是依靠有关的物理场来实现的。场的本身具有能量、动量和质量,而且在一定条件下可以和实物相互转化。按照物理场的这个概念,场和实物并没有严格的区别。室内设计中空间的"无"与"有"的关系,同样可以理解为场和实物的关系。空间限定场效应中最重要的因素是尺度,空间限定要素实物形态本身和实物形态之间的尺度是否得当,是衡量室内外设计成败的关键。协调空间限定要素中场与实物尺度的关系,成为体现设计师功力的课题。

建筑空间,被认为是一种空间与时间的造型艺术,因为人在空间中从出发到现在,一直在进行连续的时空运动,限于视觉的瞬间反应,而一直处于过去、现在和未来三个时态上,空间上的人移景异、心理上的波澜起伏,犹如读一首长诗和聆听一部乐章,人在环境中情感激荡。

空间序列的类型,可按空间组合形式分为短序和长序、平直序列、垂直序列;简单序列和复杂序列等。序列空间可划分为前景、发展、高潮和结尾几个部分。"前景",即开端,是通过相应的造景手段,使人从纷杂的心态中将注意力集中到环境气氛中,即所谓的内心定情;"发展",是经过"前景"后的深化,把环境设计重点放到"星移斗转"、"引人入胜"的地步,不断发展组织空间;"高潮",是人的注意、兴致、情感因高潮的出现而为之振奋,使人流连忘返;"结尾",中国传统序列空间很讲究结尾处理,希望使人有所回味,景断意联,余音未泯,好像听章回小说中的"且听下回分解",吊人胃口。

5.2 环境设计的特征

跨越学科的综合性,是环境设计的重要特征。较之单一的建筑设计,它更多地考虑该建筑在整个环境中的构成位置,及其存在的意义和价值。也正是因为其综合性和整体性的特色,环境设计在表达时代的审美追求、科学技术的发展水平以及人们的生活观念方面,有着代表性的意义。随着社会的发展,环境设计已成为现代社会生活的中心。对于开发环境的认识,已建立在环境保护的基础上,力求使人工环境、自然环境和社会环境取得共生和谐。现代环境设计理论,把平衡社会利益、公众参与、信息交流和价值评估等概念引入设计,对环境视觉质量、环境形式与意义的关系、历史文化的延续和保护、使用者的特殊需求等环境生态平衡问题进行深入的探索,使环境设计在强调人与物与自然、物与物、物与自然的关系中得到完美体现。

5.2.1 环境设计的综合性特征

环境设计的综合性特征体现在多种效益状态的一体化,包括社会效益、经济效益和环境效益。

环境的艺术设计是创造一个人造的空间,其根本目的是人能健康、愉快、舒适、安全地生活。社会从低级向高级发展,而生物群落维系生存的基本条件是自然生态平衡。21世纪城市环境设计的主要目标应是在高科技条件下,向高层次的生态城市迈进。

社会效益偏重于环境所起到的人的精神方面、社会道德秩序方面、社会安定与安全方面的效益；经济效益偏重于用经济杠杆衡量经济价值的高低，投资、经营、维护、再开发、土地利用和经济效益等方面的效益；而环境效益则偏重于生态保护、防止公害、治理污染、改善物理环境和创造居住的舒适环境等方面的效益。实际上三种效益无法孤立地实现，常常是一种互为条件、互为因果的关系，环境设计中，必须同时强调这三个效益的统一。

环境设计作为经济和意识形态的载体，已发展成为一个地区、机构或企业发展自我效益实现的有力手段。从消费层次看，人的消费行为大体分为三个层次，第一层是生存需求；第二层是适应法则、共性、满足社会；第三层是追求个性的大批量品种，以满足不同消费者的高消费、高情感、高享受的需求；第四层是满足人无我有、人有我优的愿望，这种需求的满足，必然追求高附加值的商品环境，观念由"物的经济"向"知的经济"发展。

5.2.2 环境设计的文化内涵

现代意义上的"人文"，可从两个方面来理解，一方面为"人本"，即以人为本，按照现代城市发展理论，人是城市环境的根本，是城市环境存在和发展的依据，所以，环境设计片面追求所带来的各种问题，根本还是"人本"的问题。另一个方面为"文化"，"城不可无文化。无文而不化，谓之土围。无文少质，物欲横流，则人终将溺毙"。这句话言简意赅地道出了文化在城市环境规划、设计和建设中的作用。事实上，"人文美"才应该是环境美的核心与目标。

城市环境、村镇环境，都是人的情绪与情感的调节器，充满生活情趣的环境，可使人们在情感上得到愉快与满足，环境充满生活气息，成为喜闻乐见、愿意逗留的生活空间。为达到这种目的，环境必须与人们的日常生活接近，有较小的心理距离，联系方便，尺度与设施使人感到亲切。

人与环境的关系，具有双重性。人与环境的相互作用，是一种创造和被创造的关系，人设计、创造了环境，环境又以潜移默化和暗示的方式反作用于人，使人在环境的熏陶下被塑造。所以，环境应以正诱导对人产生影响，使人从环境中得到有意义的启迪，丰富了形象的象征与联想，产生民族的认同，从中获得满足。环境艺术和其他造型艺术一样，有它自身的组织结构，表现为一定的肌理和质地，具有一定的形态和性状，传达一定的情感信息，容纳一定的社会、文化、地域、民俗的含义，具有它特有的自然属性和社会属性，是属于科学、哲学和艺术的综合。

自然属性，指环境构成要素中包括的物理元素，例如，非经人工雕琢修饰的山川地貌、自然风景、天际云空、阳光空气以及建筑材料的肌理质地等。社会属性，或称"情感属性"，是人为的。在创造环境中，按人们头脑中的创作意象，加入环境中的人文成分，如环境的气氛，环境的象征含义，社会风情、民俗、伦理观念和家教意识、历史传记、词语匾额等，通过这些人为要素和使用者、参观者产生环境信息和情感信息的交流。社会属性是以有形的和无形的两种形态产生刺激作用，通过人们的了解和认同，进入人的主观世界，构成意义，产生情绪和情感体验，有形的因素成为显性元素，多以明示和引导的方式起作用；无形的因素(词语、社会规范、风俗民情等)称为隐性元素，多以隐喻和暗示的方式起作用。

环境设计的人文性特征，表现为这一环境空间与主宰它的人们的市民素质、文化层次、

地区文脉等方面的特征密切相关。中国从南到北自然气候迥异,各民族生活方式各具特色,居住环境千差万别,地域文脉千秋迥异。因此,居住区空间环境的人文性特征非常明显,它是极其丰富的环境设计资源。在城市环境规划、设计和建设中,重视文化传承,将给城市发展带来新的生机,也为城市人文环境建设提供了深厚的物质基础。

5.2.3 环境设计的形式特征

环境设计的形式特性表现为,通过直觉体验到的环境所具有的外在造型的色彩、形态、肌理、尺度、方位和表情等方面的构成特性。它与功能特性有着相辅相成的本质联系,外在造型形式是环境设计功能形式信息的最直接的媒介,它的产生受到实用功能的制约,同时又对认知功能的形成产生重要作用。

形态的创造离不开材料和技术手段,形态创造的过程,是变化与统一、韵律与节奏、主从与呼应、速度与均衡、对比与协调、比例与尺度、比拟与联想等多种造型手法联合完成信息传达目的的过程,如图5-11所示,在现代办公楼的建筑与装修设计中,充分利用现代材料和技术,运用精良的艺术手段和形式语言,把比例、尺度、比拟、分割结合发挥得淋漓尽致。如在环境设计中,动物、植物等具象形态形成亲切、自然的信息传达效果;木材的天然材质通过手工加工工艺产生朴拙、柔和之美,会给人一种浑然天成的亲切感;正方体和直线构成的几何抽象形态与金属材料光洁、滑爽的肌理和机器加工技术形成的精致、秩序,能够传达出环境空间冷静、理性的视觉印象。如图5-12所示,在并不开阔的环境中设置几何抽象形式的装置雕塑,这类公共艺术作品,顿使空间层次丰富起来,是形态、色彩等多种形式因素使空间环境活跃起来了。

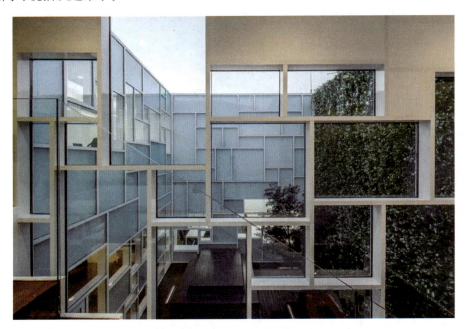

图5-11　现代办公楼的装修设计

点评:充分利用现代材料技术、艺术手段和形式语言,把比例、尺度、比拟、分割发挥得淋漓尽致。

环境设计中的色彩效应，是形体外形式的一个重要方面，它是环境形象在人的生理和心理上所引起的一种反应，也是客观世界的一种光学物理现象，颜料作为色彩的物质形式，还具有一定的化学成分。色彩的作用，使其成为环境形象的外在信息的重要组成部分。色彩的物理、生理和心理特性的研究，为色彩在设计中的应用提供了科学的参照体系，如图5-13所示，上海世博会已经过去了好几年，但是中国馆形象依然矗立在世博会园区，主体建筑那鲜明而不失和谐的红色调，在与灯光冷色调的搭配下，形成对比呼应的关系，暖红色调在明净的淡蓝色、深紫色的冷调空间包围中更显得明亮，产生对比统一的形式美。

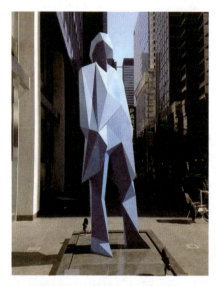
图5-12 抽象形态的装置雕塑

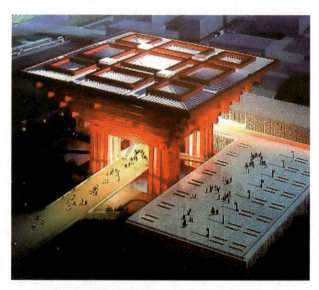
图5-13 世博会中国馆建筑与灯光色彩形成对比

环境设计中的肌理和材质，是人对构筑物表面纹理特征的直觉感受，一般认为肌理和质感同义。肌理和材质在作为环境形象的外在形式之一，并与质感相联系时，它一方面作为材料的外在特征被人感知，另一方面可以通过先进的工艺手法，去创造新的肌理效果。由于材料的性质不同，肌理可分别为自然材料肌理和人工材料肌理两大类，自然形态的肌理来自自然材料，如木材、石材、草地、植被等，给人以大自然的亲切美感。人工材料包括水泥、砖瓦、塑料、板材、丝棉织物、金属、玻璃、皮革等多种人工物，其表面肌理可以模仿自然物，也可以创造新的、独特的肌理美，如图5-14是表现的石块粗糙、坚实、自然的肌理；图5-15所示晶亮、平滑、反射材质特性的人工肌理，经加工构成创造的形式。由于这些肌理因素的作用，空间秩序越来越丰富，越来越生动。

由形态、色彩、肌理构成的环境外在形式，形成了设计环境与人交流的独特的语言系统，语言的形成，是一个符号化的过程，现代设计理论强调符号的生成和运用，强调符号所构成的造型因素对人的行为、情感的能动作用及环境的内在联系。从环境设计的角度说，其自身存在和功能的表达而形成的本体符号与用来代表外界事物和其他对象的对应符号，共同组成了传达环境空间信息的媒介，其中对应符号里的图像符号、指示符号、象征符号的不同作用内容，使传达的目的更加明确。

第5章　环境设计

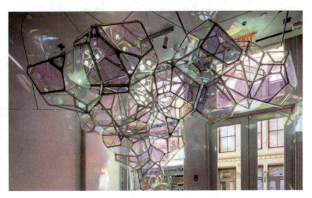

图5-14　石块垒叠——自然的肌理形式，淳厚的材质

图5-15　SoftLAB工作室创作的2015秋冬系列——"水晶梦幻世界"

5.2.4　环境空间的动态活力

环境设计中的动态空间，并不局限于人和物产生相对位移——真动，而应包括视觉对象所表现的一种力的倾向性运动，即势态，一种引起视觉张力的运动，属于静物所显示的、引起运动认知的"似动"。格式塔心理学认为：艺术形式与我们的感觉，理智和情感生活所具有运动态形式是同构形式，物理世界表现的力和心理以及生理表现出的力是相互感应的。因此，一切图形都可以用力的图式去分析。力是有方向、有大小、有着力点的，而形式所表现的力，也具有这三个特征。

如果艺术形式表现出力的倾向，人们在观察时也会产生一种与审美客体发生相同倾向的心理力感。如喊加油时一定会握紧拳头，看拔河时总是和拔河者同时侧倾，看跳舞时心情随舞步而跳动，遇到哀伤的场景时会因心情深沉而放慢节奏。而对建筑环境的观察，所以能有压抑感、开放感、封闭感、不稳定感、沉重感、凌乱感以及各种形式心理的反应，都是力的作用结果。如图5-16所示，是城市绿地的景观设计，以延伸的连续"S"形曲线作为引导，展开曲径通幽的环境空间的流动活力。

图5-16　城市绿地景观设计

点评：以延伸的连续"S"形曲线引导，展开环境空间的流动活力。

运动来自力的作用，代表一种发生、发展的过程，有方向性、生长性、连续性、节律性

和顺序性等特点,如果视觉空间中的形象表现出以下的特征,将认为是一种动态图形。

导向性:具有线性的方向诱导,通过明示或暗示手段使人向指示方向运动。

矢向性:力的作用方向,造成心理场和心理流向某一方向运动,无明确休止点。

诱发性:借用景物,进行好奇驱力、完形压强、意义追踪、情绪唤醒、视觉探寻等心理倾向调动。

流动性:景物具有的平滑性、流畅性、自由运动、不受较大的阻力和他物的牵制干扰。

延伸性:由近到远、由小到大、由内到外,向纵横发展,向远方流动,透视线灭于一点。

节律性:节律和韵律属于历时性、连续性的进行,具有高潮迭起的阶段性特征。

序列性:相互邻接,前后相随,顺次展开,循序渐进。

虚渺性:知觉产生互逆、过渡、联想等心理运动,虚无缥缈中形成生动的视觉形象。

变异性:含义、形态、合成元素的可变性、互动性,所谓运动,是一个姿态到另一个姿态的转变。

期待性:由于目标期待而产生的不平衡,才有张力运动,目的地未表达,心理流不止。

5.3 环境设计的领域

环境设计具有整体性、系统性的特点,它涉及的因素相当复杂,而且其内涵与研究范围还在不断丰富中,所以要从理论上将环境设计划分成各个领域并不科学。但是,为了教学与研究的需要,按照人造空间以及自然和人造空间相结合的形式,大致可把环境设计分为城市规划设计、建筑环境设计、室内环境设计、园林景观设计和公共艺术设计五个方面。

5.3.1 城市规划设计

城市规划设计,是对城市环境建设的发展进行综合部署,以创造出满足城市居民物质与精神需求的城市环境。21世纪以来,居民点在不断向城市化方向发展,城市数量和人口比重呈现不断增长的趋势。人口密度、消费、生产等过度集中、交通紧张、三废污染等社会问题不断增加,必须经过不断的再调整来控制超常情势所造成的失衡与矛盾,并不断采取相应的协调措施。城市规划,是一定时期内实现经济与社会发展目标所制定的城市建设综合性计划,成为各项建设的工程技术和管理依据。

1. 城市总体规划

总体规划,是对城市各项发展建设目标的整体策划和建筑环境的整体布局,包括规划城市性质、人口规模和用地范围;拟定工业、民居、文教、行政、道路、广场、交通、环境保护、园林绿地、商业服务、给水排水、电力通信等公共设施的建设规模及其标准与要求;确定城市布局和用地的配置,使之各得其所、互补发展、充分发挥综合效能。城市规划还应注意保护和改善城市的生态环境,防止污染和公害,保护历史文化遗产、城市传统风貌、地方特色和自然景观。

城市总体规划的中心内容是城市发展依据的论证,城市发展方向的确定,人口规模的预测,城市规划定额指标的选定,城市征地的计划,城市布局形式与功能分区的确立,城市道

路系统与交通设施的规模，城市工程管线设计，城市活动及主要公共设施的位置规划，城市园林绿地系统的规划，城市防震抗灾规划，市郊及旧城区的改造规划，城市开放空间规划以及近期建设及总投资估算，实施规划的步骤和措施等。如图5-17至图5-19所示，是各类总体规划图。另外，总体规划的内容须附有相应的设计图纸、图表与文件资料。总体规划是一项长远的为合理开发奠定基础的系统工程。

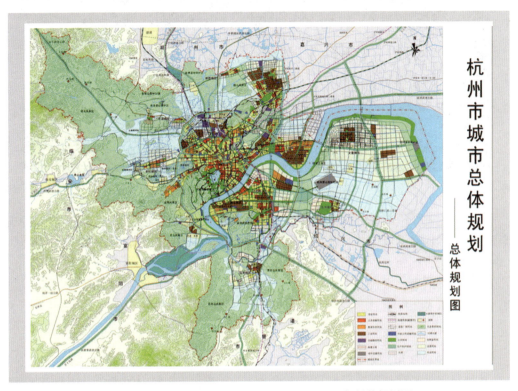

图5-17　城市总体规划：杭州市2011——2020年总体规划图

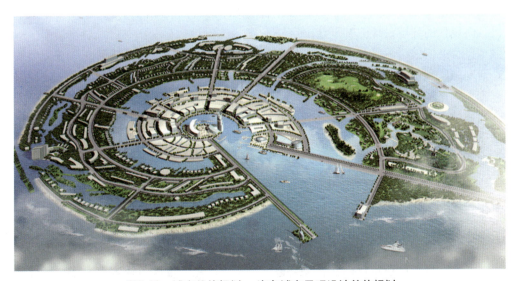

图5-18　城市总体规划：海岛城市景观设计总体规划

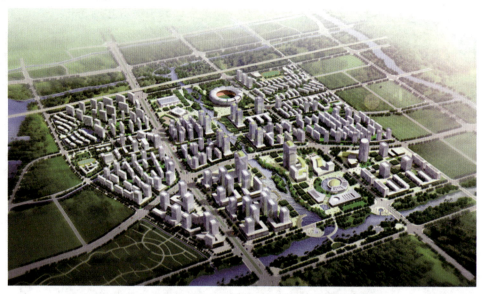

图5-19　城市总体规划："十三五"期间总体规划效果图

今天，我国的经济取得了高速的发展，开始步入了国际化的轨道，城市得以快速发展，为城市规划艺术提供了极佳的发展契机。从珠江之畔的广州到祖国的首都北京；从"东方明珠"上海到历史古都西安；在很短的时间内城市面貌发生了巨大变化。无论是广场街市，园林绿地，室内外门廊、水景喷泉、泛光照明等方面还是人们的生活空间，与视觉感受越来越密切，越来越引人注目了。

2. 城市设计

城市设计是将城市规划设计的目标具体化，是从城市体型、空间和环境质量等方面入手，着重城市视觉景观与环境行为，直接通过营造环节，落实空间的意向设计及景观政策。由于建筑单体构成不能全面顾及城市环境的整体层次，城市规划又仅仅从经济区域的布面出发，着重在城市土地开发利用的行政性控制管理上。两者间的偏离和分化往往导致城市环境的危机，而现代的环境设计弥补了这一空缺。

城市设计的实践过程是一个起宏观控制作用的详细规划过程，其范围既广阔又细致，大到某一活动中心周围视野中城市空间的群体轮廓及其展出序列，小到人行道或市政设施的造型、色彩、图案、绿化与公共小品设计等。如图5-20和图5-21所示，是城市的建筑形式与色彩设计和建筑群的层次设计。其设计方法是建立与规划管理相应的"指极控制体系"，在环境物理、城市景观与建设形式等方面，既满足量与质的功能要求，又完美地体现城市与地区的魅力和个性。城市的功能与形象的完美与否，很大程度上取决于城市设计的具体化措施和实施。

城市设计的细化，可按形态划分为面、线、点的设计，如图5-22所示，点线面设计体现在城市形态的划分之中，城市游艇俱乐部，就是城市设计中的点线面细化。面的设计包括城市现象策划、城市美化运动、城市景观风貌设计，如历史文化名城保护规划等。线的设计包括城市滨河带、城市商业步行街、各类交通道路景观。点的设计包括城市道路交叉口节点规

划设计和城市广场设计。21世纪以来城市广场再度成为环境设计的亮点,也成为城市建设的重点之一。其原因一方面是随着市民生活水平的提高、休闲时间的增加,而导致市民户外活动的频繁,引起需求品位的提高;另一方面是创建高质量的城市现象和环境风貌,已经成为城市建设的重要工作,使城市广场建设迅速被提上议事日程。

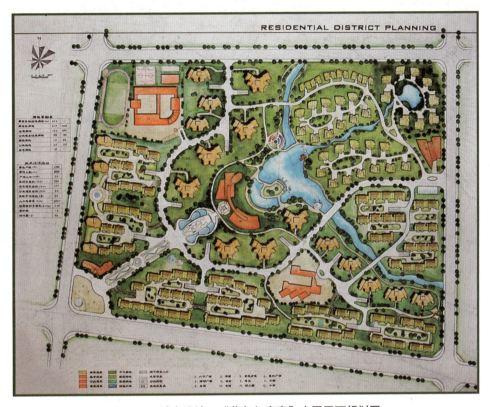

图5-20 城市设计:"草色入帘青"小区平面规划图

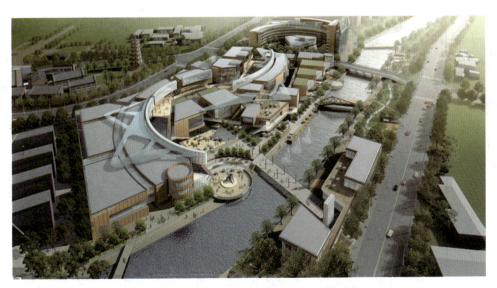

图5-21 城市设计:科技园环境设计规划

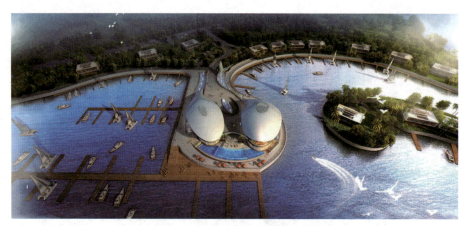

图5-22 城市设计：游艇俱乐部

3. 城市景观设计

城市景观设计，一是指在城市广场、街道及其他活动空间中设置的公共设施和建筑景观。它有别于自然景观如山林、江湖、花草、瀑布、峡谷；也有别于动态景观中的日出日落、月圆月缺等。如图5-23所示，是城市广场、道路、凯旋门景观设计；如图5-24所示，是城市道路、建筑、绿化景观设计。城市景观设计包括能给人传递人工美信息的环境空间，如花阶、铺地和道路等。二是公共性设施和建筑小品。这一类小品景观，既具有实用性功能，又具有强烈的装饰性审美价值，是城市中活跃的装饰元素。它们以多姿多彩的形式存在，甚至以自然环境中的某种形象出现，有的具有十分真切的仿生效果；它们可以与建筑物、植物、雕塑等其他公共艺术元素搭配，围合成各类空间景观艺术。这些功能性景观与小品，在满足人们使用和观赏需要的同时，其本身就是一件优美的公共艺术品。这些景观小品，可用彩色钢板、混凝土、彩陶、铝合金、玻璃钢等人工材料制作，也用石材、木材、竹材等天然材料构筑。它们造型精巧、诙谐幽默、色彩明快、耐人寻味，亲切动人。

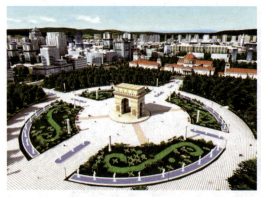 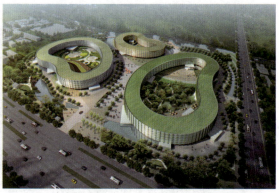

图5-23 城市景观设计：城市广场、道路、景观设计　图5-24 城市景观设计：城市街道、建筑、景观设计

4. 详细规划设计

城市详细规划设计是根据总体规划的各项原则，对近期建设的工厂、住宅、交通设施、市政工程、公用事业、园林绿化、文教卫生、商业网点和其他公共设施作具体的布置，以作

为城市各项工程设计的依据，规划范围可整体、分区或分段进行。如图5-25和图5-26所示，其具体内容有居住区内部的布局结构与道路系统、各单位或群体方案的确定、人口规模的估算、对原建筑的拆迁计划与安排、公共建筑、绿地和停车场的布置；各级道路断面、标志及其旁侧建筑、红线的划定，市政工程管理线、工程构筑物项目的位置及走向布置；竖向规划及综合建筑投资估算等。

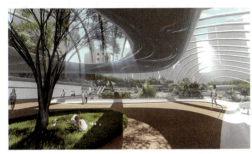

图5-25　详细规划设计：城市道路交会处设中庭花园规划方案

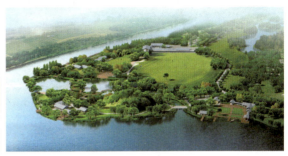

图5-26　详细规划设计：城郊接合地带绿地规划设计方案

城市详细规划应编制具体说明文件，绘制现状及规划总面积图、区划综合图、鸟瞰图、规划全景效果图及模型等。如图5-27和图5-28所示，分别为在详细设计中综合应用的各种设计表达方法和小区规划建筑景观设计SU细部模型。

图5-27　在详细设计中综合应用各种表达方法

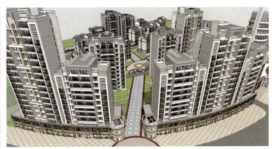

图5-28　详细规划设计：小区建筑景观规划设计SU模型

规划的布局形式，是城市建成的平面形状及内部功能结构和道路系统的组织形态，各地不尽相同。影响城市形式的构成有多种因素，包括地理环境、资源开发、历史文化、城市性质与规划建设的实施。根据城市平面的基本形状特征，城市形式大致可归纳成块状、带状、环状、串联状、组团状、星座状及对称和辐射等布局。

城市的中心区是市民活动集散的枢纽。显性结构的中心区规划，有四周向中心辐合和由中心向四周辐射的秩序，具有强烈的交会与平衡作用；隐性结构的中心区规划，具有文化中心、娱乐中心、体育中心、交流中心、饮食服务中心、商业中心或购物中心的功能。城市中心的规划趋向：一是立体化规划。人、车分流，组织主体化的交通；建筑组合上的空间层次；地下、地面、架空的垂直向度上展开。二是步行化规划。是对人与交通矛盾激化的规划方式，包括小规模开放空间如"公共空地"和"袖珍公园"等、公共绿地、步游道、步行街、地下步行街、高架步行空间等。

5.3.2 建筑环境设计

建筑，是一个时代下一定的社会经济、技术、科学、艺术的综合产物，是物质文化与精神文化相结合的独特艺术。建筑设计（Architectural Design）是指建筑物在建造之前，设计者按照建设任务，把施工过程和使用过程中所存在的或可能发生的问题，事先做通盘的设想，拟定解决的办法、方案，用图纸和文件表达出来。建筑作为一个物质实体，它占有一定的空间，并耸立于一定的环境之中。一个独立的建筑体，其本身必须具有完整的形象，但绝不能不顾周围环境而独善其身。建筑的个体美融于群体美之中，与周围环境相得益彰。比如，西方建筑史上著名的意大利威尼斯的"圣马可广场"，历时三个世纪，经过几代建筑师的创作，由于他们遵循了"一切建筑都是从泥土中生长出来的"这一真理，形成了有机联系的建筑空间环境，成为建筑史上最光辉的典范之一。

1. 建筑环境设计的特征

（1）建筑环境是体现人工性特点的生活空间，它从根本上提供了人的居住、活动场所，这是最现实也是最基本的特点。人类居住、活动最具实用性的需求首先是坚固、耐用和历久弥新，并且它紧紧联系着建筑本身的美观，现代人更需要愉悦、舒适，它的形式美驱动的审美反应，使建筑在内外装饰、平面布局、立面安排、空间序列确立起美的形式语言，以满足人们精神上的需要。如图5-29所示，从上海中环广场甲级办公楼建筑的设计中，可见实用和审美的双重价值，这是建筑设计的本质特征。

（2）技术性。这种技术性在本质上不同于其他艺术所指的"技巧"，而是一种科学性的概念。每一个时代都是根据特定的技术水平来建筑的，科学技术的进步为建筑艺术的发展提供了可能。现代工程学已经树立起一百多年前根本无法想象的建筑方法，当今城市空间的立体化环境设计技术的崛起，明显地给建筑设计带来了一个区别于其他艺术的重要表征，图5-30所示是体现高度科学技术成就的我国国家场馆建筑设计，图5-31所示是当代杰出的建筑大师扎哈·扎德设计的哈萨克斯坦2017年阿斯塔纳世博会场馆建筑设计，是充分体现高度科学技术的代表性建筑。

图5-29　实用和审美结合的上海中环广场甲级办公楼建筑

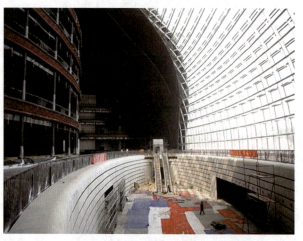

图5-30　我国国家场馆建筑设计

第5章　环境设计

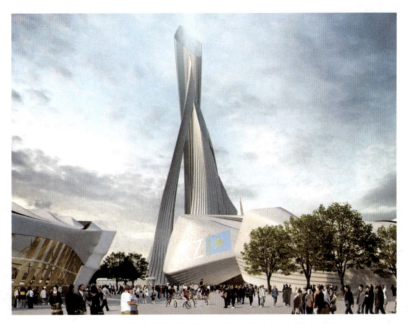

图5-31　哈萨克斯坦2017年阿斯塔纳世博会场馆建筑

(3) 建筑物始终与一定的自然环境相联系。建筑一经落成，就成为人类环境中的一个硬质实体，同时一定的人文景观也影响建筑风貌。如图5-32所示，在依山傍水的希腊小岛滨海宅区的建筑群中可以见到，任何一座建筑的设计都必须考虑到它的背景，适应公众对整个环境的评价，建筑的艺术性要求使建筑与周围的环境互相配合，融为一体，构成特定的以建筑为主体的艺术环境，这是构成建筑美不可忽视的条件。

(4) 建筑的精神与艺术含量。建筑的物质功能，我们可在设计规范中找到最基本的量化特点，但建筑特有的艺术质量和精神功能，我们如何得到一个量化的衡量标准呢？这就像音乐或抽象造型那样，也许只可意会不可言传，你可以体会和感受它，但很难用语言表达清楚。因为建筑设计的过程本身，曾包含大量各种层次的模糊标准。建筑艺术形象具有很大的抽象性，虽然不能直接反映

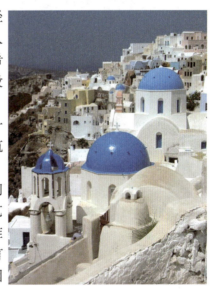

图5-32　依山傍水的希腊小岛滨海宅区的建筑群

生活，但其内容和形式上所展现的风格，却可以揭示出一定时代和一定社会的心理情绪、审美理想和时代精神，包含着深刻的历史因素。如图5-33所示，中银舱体楼，具有堆砌式的艺术风格；如图5-34所示，饱经沧桑的千灯镇传统建筑，洋溢着中国地域文化的历史文脉。欧洲人把建筑比喻为"石刻的史书"，弗·劳·赖特说："建筑基本上是全人类文献中最伟大的记录，也是时代、地域和人的最忠实的记录。"意大利著名建筑学家布鲁诺·赛维指出："建筑的特性——使它与所有其他艺术区别开来的特征——就在于它所使用的是一种将人包围在内的三度空间'语汇'……建筑像一座巨大的空心雕刻品，人可以进入其中并在行进中

来感受它的效果。"

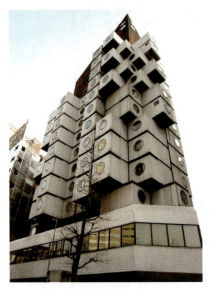
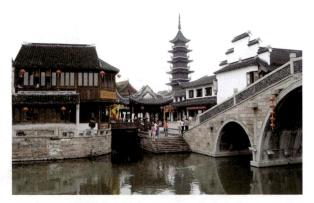

图5-33 中银舱体楼具有堆砌式雕塑作品的艺术风格　　图5-34 饱经沧桑的千灯镇洋溢着中国建筑文化的命脉

2. 建筑环境设计的原理

建筑环境设计既是为营造建筑实体提供依据，也是一种艺术创作过程；既要考虑人们的物质生活需要，又要考虑人们的精神生活要求。建筑除了应具有造型艺术的基本特征外，还具有三方面的特性，一是建筑首先需满足实际的使用要求；二是建筑具有诸多工程的技术性；三是建筑作为艺术品往往不是设计师个人最终完成的。因此，建筑作为一项整体的系统工程而言，具有特殊的造型要素和美学法则。对建筑的艺术要求，还因历史和时代、民族和地域的不同而有所差异。建筑师在建筑设计中，必须从多方面的特性出发，运用建筑形式美的法则，对建筑进行因时因地的全面考虑，才能创造出理想的作品。建筑艺术所涉及的对象大体有建筑的外部和内部形象、建筑的光和色、建筑的内外空间形象、建筑的细部形象和装饰设计等方面。

建筑环境设计中的总体布局，是从全局出发，综合考虑构想中建筑物的室内外空间的诸多因素，使其内在功能要求与外界条件彼此协调并有机地结合起来。环境构思，是将客观存在的"境"和主观构思的"意"结合起来，使建筑体型、形象、材料和色彩都同周围环境相协调。在建筑功能方面，为满足使用要求，应妥善分析并划分功能区域，使有关联的部分尽量靠近，以保证使用方便，让互不相关的部分远离，以排除干扰。要组织好人与物的流动线路，做到联系简捷，避免交叉，以求效率与安全。

平面和空间组合，要求根据各类建筑的功能，将大小空间和关联空间的单元组合成一个综合整体，不管是一幢建筑或是其中的一个部分，都要根据它的使用功能、物质技术、艺术造型和周围环境进行空间组合。采用"并联式"或"串联式""单元式""大厅式""大统间分聚式"及"空间连贯式"等组合方式，多样统一而又别具一格。要选择好建筑物适宜的朝向和方位，争取良好的采光与通风条件。

在建筑技术方面，选择或确定结构方案时，考虑结构形式符合使用功能的要求，保持经济与技术上的合理性以及施工技术条件的可能性。对设备用房及安装细节都要予以落实。

在对于建筑的艺术处理方面，从方案设计到施工图设计，自始至终都要围绕一个明确的设计意图，坚持将建筑的艺术构思贯彻在所有的环节上，遵循形式美的法则，争取建筑形象的尽善尽美，并通过对造型、材料和施工工艺的创新表现，体现建筑的性格、时代感、地方特色与民族风格。从事建筑设计的建筑师，相当于影视创造艺术中的编导，必须顾及全局，综合考虑各专业的协同关系，全面统筹解决各种矛盾，不断寻求妥善处理工程疑难的最佳对策，有预见性地为建筑物的施工与工程的顺利进行提供协作配合的共同依据。

3. 建筑环境的设计类别

建筑以其庞大的形体历久弥新，对人类的物质与精神生活产生了持久而深远的影响，构成了人类历史的一种特定的物质存在形式。建筑设计，是人类用以构造人工环境的最悠久、最基本的手段。古往今来人类需求的变化和发展，建筑的类型日趋丰富，建筑设计的种类繁多，不同的建筑种类有不同的功能和作用，需要采取不同的设计办法。现就主要的门类分述如下。

1) 按建筑使用的性质分类

建筑，以其使用目的不同可分为民用建筑和工业建筑两大类。民用建筑，是供人们生活居住和非生产活动建筑的综合，包括居住建筑和公共建筑两大类。居住建筑包括公寓、宿舍和民居、小区、别墅等，图5-35所示为高层民用建筑居民住宅小区，在高楼建设中，重要的是防火规范，因为这样的规范关系到很多人的生命安全和财产安全，因此在高层建筑当中将这种规则称为"高规"。图5-36所示是位于上海长宁路中山公园的凯欣豪宅区的高层住宅。

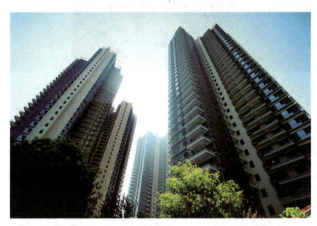
图5-35　民用居住建筑：居民高层住宅楼

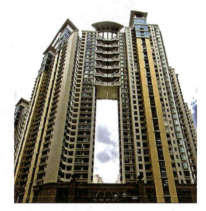
图5-36　民用居住建筑：位于上海长宁路的凯欣豪宅区

如图5-37所示是南昌高新区瑶湖东岸的"绿地南昌未来城展示中心"，建筑运用三维数控铸模技术及GRFC等新材质，以"动态构成"的设计语言，阐述了流动自由、非标准、不规则等设计理念，体现了动态建筑与场所的共生、对话。图5-38是中国的国家大剧院场馆建筑，以上两项设计，都属于文体场馆范畴的设计。此外，公共建筑还有如：纪念性建筑、宗

教建筑、宫殿式建筑以及陵墓建筑等。图5-39所示为现代宫殿式建筑——北京天坛公园的长廊。工业建筑，是供工业生产所用的建筑物的统称，包括各类厂房和车间以及相应的建筑设施，还包括仓库、高炉、烟囱、栈桥、水塔、电站和动力站以及其他辅助设施等，图5-40所示是工厂及其办公用房。

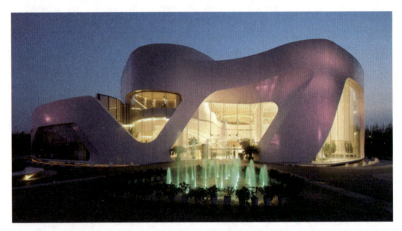

图5-37　民用公共建筑：绿地南昌未来城展示中心

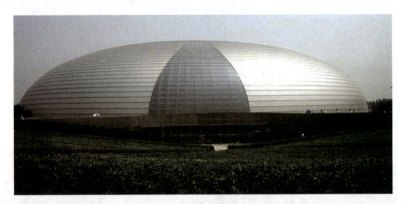

图5-38　民用公共建筑：中国国家大剧院场馆建筑

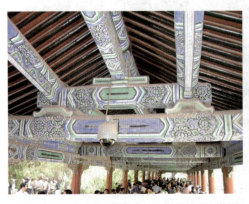

图5-39　现代宫殿式建筑：北京天坛公园长廊

图5-40　工业建筑：工厂及其工业办公用房

2) 按承重结构材料的分类

体现承重结构材料方式的建筑可分为：一是砖木结构建筑，图5-41所示为婺源民居，这类建筑包括砖(石)砌墙体、木楼板、木屋盖建筑等；二是砖混结构建筑，用砖墙、钢筋混凝土楼板层、钢(木)屋架或钢筋混凝土屋面板的建筑；三是钢筋混凝土建筑，图5-42所示是洛杉矶盖蒂艺术中心前厅，可以清楚地看到，建筑物的承重结构全部采用钢筋混凝土，如装配式大模板滑膜等工业化方法建造的建筑，钢筋混凝土的高层、大跨、大空间结构的建筑等；四是钢—钢筋混凝土建筑，由钢筋混凝土梁、柱，钢屋架组成的骨架结构厂房、场馆；五是钢结构建筑，图5-43所示这个建筑物是中钢集团在台湾南部的钢铁企业总部，办公楼是由四个方位的钢铁方管连接共享内芯的结构。连接点结构支撑外观，菱形的幕墙充满活力的表达钢的美学强度。除了以上五种结构方式外，其他结构的建筑有生土建筑、塑料建筑和充气塑料建筑等。

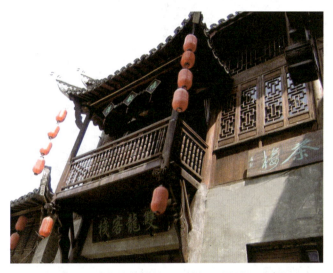

图5-41　砖木结构建筑——婺源民居(席跃良摄)

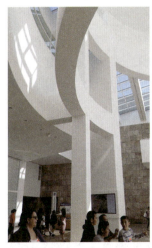

图5-42　钢筋混凝土结构建筑：洛杉矶盖蒂艺术中心(席跃良摄)

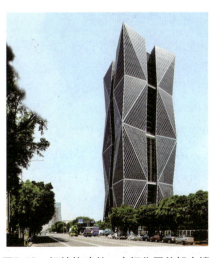

图5-43　钢结构建筑：中钢集团总部大楼

3) 按层高等级的分类

这类建筑,一是住宅建筑,低层1~3层、多层4~6层、中高层7~9层、高层10~30层。二是公共、综合性建筑:总高度在24米以下的建筑物为非高层建筑,反之为高层建筑(不包括超过24米的单层建筑)。建筑物高度>100米时,无论住宅或公共建筑均称为超高层建筑。高层建筑是按国际统一规定,超过一定高度层数的建筑。高层建筑共分为四大类:第一类为9~16层(最高50米);第二类为17~25层(最高75米);第三类为26~40层(最多为100米);第四类为40层以上(高于100米,称为超高层建筑)。如图5-44所示为备受关注的中国第一、世界第二高楼,高达632米的上海中心大厦2016年建成。

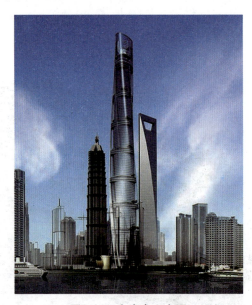

图5-44　上海中心大厦

点评:上海中心大厦2016年建成,高达632米,中国第一、世界第二高楼。

5.3.3　室内环境设计

室内环境设计,也称室内设计,是根据建筑物的使用性质、所处环境和相应标准,运用物质技术手段和建筑设计原理,创造功能合理、舒适优美、满足人们物质和精神生活需要的室内环境设计。这一空间环境既具有使用价值,满足相应的功能要求,同时反映了历史文脉、建筑风格、环境气氛等精神因素。明确地把"创造满足人们物质和精神生活需要的室内环境"作为室内设计的目标。室内设计,是以创新的四维空间模式进行的艺术创作,旨在使人们在生活、居住、工作的室内环境空间中得到心理、视觉上的和谐与满足。室内设计的关键在于塑造室内空间的总体艺术氛围,从概念到方案,从方案到施工,从平面到空间从装修到陈设等一系列环节,融会构成一个符合现代功能和审美要求的高度统一的整体。

1. 室内环境设计的特点

目前,从我国到国际社会的设计界,对室内设计含义的理解,以及它与建筑设计的关系,从不同的视角、不同的侧重点来分析,许多学者都有不少具有深刻见解、值得我们仔细

思考和借鉴的观点。例如，认为室内设计"是建筑设计的继续和深化，是室内空间和环境的再创造"；认为室内设计是"建筑的灵魂，是人与环境的联系，是人类艺术与物质文明的结合"。这些都充分表明了室内环境设计的特点。

室内的空间构造和环境系统，是设计功能系统的主要组成部分，建筑是构成室内空间的本体。室内设计是从建筑设计延伸出来的一个独立门类，是发生在建筑内部的设计与创作，始终受到建筑的制约。因此，室内环境设计必须依据建筑物的使用性质、所处环境和相应的标准运用物质技术手段，创造出功能合理、舒适优美、满足人们精神和生活需要，又不危及生态环境的室内空间。

室内设计中的物质要素，是用来限定空间的具有一定形状的物体。由空间限定要素构成的建筑，表现为两种室内空间形式：一是物质的实体空间，二是非实体(虚体)空间。由建筑界面围合的内部虚体，是室内设计的主要内容，并与实体的存在构成辩证统一的关系，如图5-45所示。限定效应最重要的因素是尺度，实体形态之间的尺度是否得当是衡量设计成效的关键。

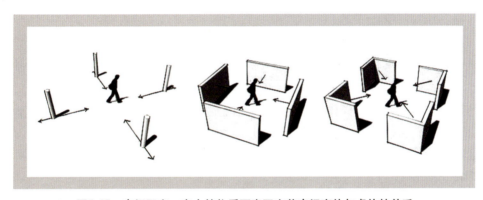

图5-45 空间限定：室内的物质要素限定着空间实体与虚体的关系

空间限定的基本形态有多种：一是围，创造了基本形态；二是覆盖，垂直限定高度小于限定度；三是凸起，有地面和顶部上、下凸起两种；四是与凸起相反的下凹；五是肌理，用不同材质抽象限定；六是设置，是产生视觉空间的主要形态。

室内设计中，空间实体主要是建筑的界面，界面的效果由人在空间的流动中形成的不同视觉感受来体现，界面的艺术表现以人的主观时间延续来实现。人在这种秩序中，不断感受建筑空间实体与虚体在造型、色彩、样式、尺度、比例等方面的信息，从而产生不同的空间体验，人在行动中连续地变换视点角度，这种移位就给传统的三维空间增添了新的度量，于是，艺术设计在这里成为第四度空间。

2. 室内环境设计的主要范围

1) 居住建筑室内设计

居住建筑室内设计主要涉及住宅、公寓和宿舍等方面的前室、起居室、餐厅、书房、工作室、卧室、厨房和卫浴设计、阳台(含露台)等。

2) 公共建筑室内设计

文教类，主要涉及幼儿园、学校、图书馆、科研楼等。医疗类，主要涉及医院、社区诊

所、疗养院等。办公类主要涉及行政和商业办公楼等。商业类，主要涉及商场、便利店、餐饮等(具体为营业厅、专卖店、酒吧、茶室、餐厅等)。展览类，主要涉及美术馆、展览馆和博物馆等。娱乐类，主要涉及各种舞厅、歌厅、KTV、游艺厅等。体育类，主要涉及体育场馆、游泳场馆、训练房、健身房等。交通类，主要涉及公路、铁路、水路、民航等的车站、候机楼、码头等方面。

3) 工、农业等建筑室内设计

工、农业等建筑室内设计主要涉及各类厂房的车间和工作生活间及辅助用房；各类农业生产用房，如种植暖房、饲养房等方面。

3. 室内环境的系统设计

现代室内环境设计是一项综合性的系统工程。室内设计与室内装饰不是同一含义，室内设计是个大概念，而室内装饰只是其中的一个方面，仅指对空间围护而进行装点修饰。今天我们对室内设计的认识及其空间艺术表现的形式，已不再是传统意义上的二维或三维的概念，也不是时间艺术或空间艺术的简单表现，而是两者综合的时空艺术整体形式。因此从内容上说，室内设计应包括以下几个方面。

1) 空间设计

室内空间设计，就是运用空间限定的各种手法进行空间形态的塑造，是对墙、顶和地六面体或多面体空间形式进行合理分割，如图5-46所示。常见的空间形态具有较强内向性、安全性与私密性的封闭空间，具有较强外向性、界面通透的开敞空间，具有起景、高潮、结景与过渡运动连续产生感觉的动态空间，适应公共活动的综合性、多功能的共享空间，无完备隔离形态、意象限定性的虚拟空间，局部下沉或抬高而产生的下沉空间，轻盈、高爽、灵活悬吊的悬浮空间等。

2) 装修设计

室内装修设计，是指对建筑物空间围合实体的界面进行修饰、处理，采用各类物质材料、技术手段和美学原理，既提高建筑的使用功能，营造建筑的艺术效果，又起保护建筑物作用的工艺技术设计。室内装修设计主要包括：一是天棚装修，又称"顶棚"或"天花"的装修设计，起一定的装饰、光线反射作用，具有保湿、隔热、隔音的效果，既有装饰效果又有物理功能；二是隔断装修，是垂直分隔室内空间的非承重构件装置，一般采用轻质材料，如胶合板、金属皮、磨砂玻璃、钙塑板、石膏板、木料和金属构件等制作；图5-47所示是一家纪念钱锺书先生而开设的书店，装修整体风格别出心裁，尤其是隔断的布置，采用优美的曲线造型形态和展示书架的立体化装修手法；三是墙面装修，既为保护墙体结构，又为满足使用和审美要求而对墙体表面进行装饰处理；四是地面装修，常用水泥砂浆抹面，用水磨石、地砖、石料、塑料、木地板等对地面基层进行的饰面处理。另外，还有门窗、梁柱等也在装修设计范畴内，如图5-48和图5-49所示为在商场、公共空间中及居室内围绕顶部、窗体、墙面、梁柱及地面等所进行的综合装修。

3) 装饰、陈设设计

室内装饰、陈设设计，是对建筑物内部各表面造型、色彩、用料的设计和加工，包括对家具、铺物、帷幔、陈设品、门窗及设备的布置和设计。图5-50和图5-51所示为室内环境的

第5章 环境设计

陈设与装饰设计,是根据空间的性质,创造适宜的环境和一定的艺术效果。室内物品陈设属于装饰范围,包括艺术品(如壁画、壁挂、雕塑和装饰工艺品陈列等)、灯具、绿化等方面。

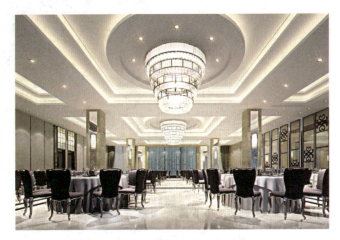

图5-46 空间设计:对室内空间形态进行塑造,对六面体进行合理的分割

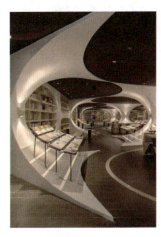

图5-47 装修设计:扬州"钟书阁"书店别出心裁的装修风格

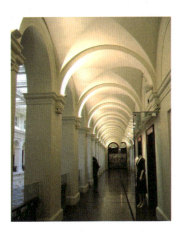

图5-48 室内穹顶与柱体的装修设计

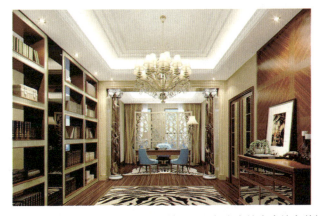

图5-49 包括门窗、梁柱、墙面、地面、顶部在内的室内综合装修

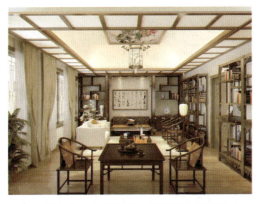

图5-50 中式客厅内的空间陈设设计

图5-51 住宅休息小厅内自由得体的装饰与陈设设计

4) 物理环境设计

室内物理环境设计，包括对室内的总体感受、气候、采光、通风、照明、温湿调节等进行设计，也属室内装修设计的设备设施范围。如图5-52所示为意大利热那亚伦佐·皮亚诺工作室采光与绿化设计，即属于物理环境的设计。

在室内设计的以上部类中，空间设计属虚体设计；装修与装饰、陈设设计属实体设计。实体设计归纳起来就是对地面、楼面、墙体或隔断、门窗、天花、梁柱、楼梯、台阶、围栏(扶手)，以及接口与过渡等的设计，实体设计还包括对照明、通风、采光以及家具和其他设备的设计。空间设计就是厅堂、内房、平台、楼阁、亭榭、走廊、庭院、天井等多方面的发生在虚空之间的设计。不管是实体或虚体，都要求能为人们使用时提供良好的生理和心理环境，这是保证生产和生活的必要条件。

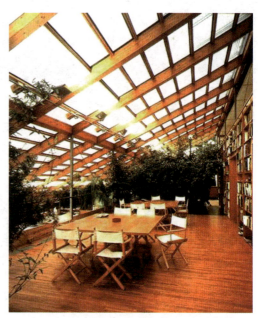

图5-52　意大利热那亚伦佐·皮亚诺工作室的采光与绿化设计

5.3.4　园林景观设计

景观设计面向户外环境，是指能够传递给人自然美和人工美的信息环境。园林景观设计是在一定的地域范围内，运用园林艺术和工程技术手段，通过改造地形、种植植物、营造建筑和布置园路、叠石理水等途径创造美的自然环境和生活、游憩境域的过程。把景观的领域限定以园林为主体的设计，有别于街市景观、广场景观等主题，是依据园林的性质与功能要求，运用各种自然要素和人工要素，遵循艺术、技术和文化的规律，将其组合成生态平衡、环境优美的境域规划设计。设计的内容包括园林的性质、景观特色、规划范围的确定，功能分区、景色分区、地形设计、建筑布局、园路河湖系统、绿化配置及技术经济指标的制定。

1. 园林景观设计的特点

园林景观按信息内涵的差别可分为：一是自然景观，如山林、河湖、花草、瀑布、峡谷等，同时还包括日出日落、月圆月缺等动态自然景色；二是人工景观，包括水景喷泉、泛光照明等；三是自然与人工相结合的景观，包括城市园林、旅游景点等。现代意义的园林，已超越了传统"公园"的概念，它涵盖了风景名胜区域、城市绿地系统、各类城市公园、建筑环境绿地、各类花园花圃、传统园林等。

园林最主要、最普遍的特点是其人工环境。无论东方还是西方，园林的创造都是人类所进行的最大众性的艺术活动之一。古希腊传说中公元前七世纪巴比伦"空中花园"是造园史上的第一座园林，在世界园林史中，还产生了许多美轮美奂的名园。许多园林史家，将园林分为两大体系。一是以"法兰西式园林"为代表的西方规则型园林，如图5-53所示；二是以

中国山水园林为代表的东方自然式园林,如图5-54所示为苏州拙政园。在整体艺术形象、内涵以及风格情调上都呈现很大的不同,这种差异来源于东西方不同文化传统和民族审美心理的影响。

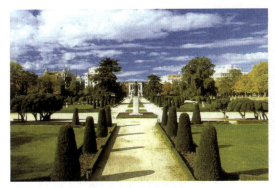 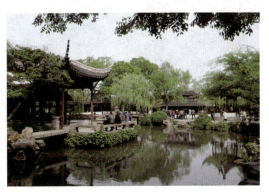

图5-53　以"法兰西式园林"为代表的西方规则型园林　　图5-54　以中国山水园林为代表的东方自然式园林——苏州拙政园

园林景观又一个重要特点是自然美的真实性,它傍依景致,或浓缩各类山水景点到寸金之地,这就是借景。这种借景造园的典型例子有广东肇庆的七星岩风景区,集阆风、玉屏、石室、天柱、蟾蜍、仙掌、阿坡七庙奇峰以及东湖、青莲湖、中心湖等五个大湖组成。老帅叶剑英有诗题于岩壁"借得西湖水一圜,更移阳朔七堆山;堤边添上绿丝柳,画幅长留天地间",这首诗是其最恰当的借景写照。

园林还有突出的整体性。它把植物、建筑、山水和各种自然物质材料进行再创造,把地形水景、植物配置、园林建筑、园林色彩等要素,组织成独有的艺术整体。另外,整体性还表现在园林艺术是一门综合性的艺术,在它的空间中,聚集着多种艺术的美,如文字、诗歌、绘画、雕塑、建筑、工艺、书法等,各门类艺术互相渗透、交融,产生一种综合的效果。各门艺术固有的审美特征被园林艺术同化,成为园林中不可分割的一部分。如广东名苑"宝墨园"的"清明上河图"即创了我国园林陶瓷壁画之最。

2. 园林构筑与小品景观

园林构筑,是指小型的装饰建筑物,是供人们游憩和观赏的装饰元素,包括各类公园、游园、建筑绿地中的亭、台、楼、阁、厅、堂、廊、榭、舫以及园桥、骑楼、游廊等。如图5-55至图5-58所示,分别为王羲之兰亭之阁、绍兴沈园双亭、别具诗情画意的画舫和广州宝墨园的游廊等。这些景观装饰元素装点活跃在园林之中。西方园林中带有拱券的巴洛克式、洛可可式、哥特式的城堡、钟楼、柱廊、亭楼等园林建筑,是西方的传统,中国现代园林中也常出现。中国式的园林建筑在西方园林中也比比皆是。无论是中式的还是西式的,这些建筑小品是园林中的主体景观。因此,在选址、造型、尺度、比例、色彩、质感以及与环境的协调方面,对设计的效果特别讲究。

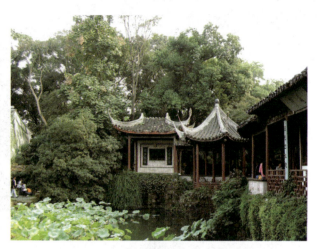

图5-55　阁：王羲之兰亭之"阁"（席跃良摄）　　图5-56　亭：绍兴沈园双亭（席跃良摄）

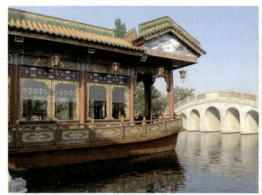

图5-57　舫：别具诗情画意的画舫（席跃良摄）　　图5-58　廊：广州宝墨园的游廊（席跃良摄）

那些活跃在园林中的小品景观，它不像园林建筑那样张扬，是比园林构筑装饰景观更小的小品。但它的实用性、艺术性非同寻常。一如园桥，以其优美的姿态点缀水体、分割水面，牵连幽曲小径，如诗如画，如图5-59所示的园桥为陆游笔下的沈园伤心桥，又如图5-60所示的园桥为广州番禺宝墨园精雕细刻的园桥，二如园灯，柔和、轻微的灯光，使园林环境分外宁静、亲切宜人。如图5-61所示传统的灯笼使园林充满祥和的人间风情；三如墙垣、门洞、漏窗，它们与周围的山石、花木、灯具、水景及其构筑物一起构成"框景""对景"的载体，别有一番情趣，如图5-62所示的门洞为南方园林圆形门洞的典型形式；四如园椅：不仅可供人坐息，又以其精美的形态点缀环境，如图5-63所示的园椅别具风韵，自然天成、返璞归真。还有如园林围栏、雕塑、花阶、铺地，哪怕是一个垃圾桶等，都构成了园林中一道道清丽的风景线。

3.园林绿化与叠石理水

植物绿化，是园林设计中必不可少的景观元素。植物形态多姿多彩，色彩、品类也千

差万别。因此在设计中必须结合绿化的实际需要进行有组织的规划。植物的造型形式层出不穷,常组合成各类美丽的图案,或粗犷,或细腻,或抽象,或具象。当代流行一种"园艺雕塑",使得过去人们心目中只能作为陪衬的绿化设计,已成为今天城市园林的视觉中心。如美国"罗德岛普茨茅斯园景"(见图5-64)、罗德岛普茨茅斯修枝"动物园"园景——大象,在这里除了大象,还囊括了骆驼等80余种叶雕动物,个个栩栩如生。在这一类"修枝"绿化设计中,那些有生命的绿色植物从青苔草叶到参天大树,都被用作园艺的自然素材,倾注了人们对生态环境极大的心力与投入。这就解释了为什么城市园林设计师同时还具备建筑师的眼光与功力。

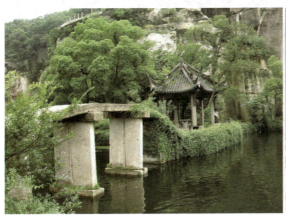

图5-59 园桥:陆游笔下的沈园伤心桥(席跃良摄)

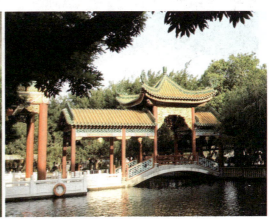

图5-60 园桥:广州番禺宝墨园精雕细刻的园桥(席跃良摄)

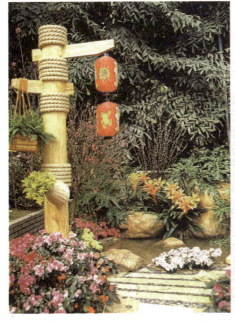

图5-61 园灯:园灯——传统的灯笼使园林分外亲切宜人

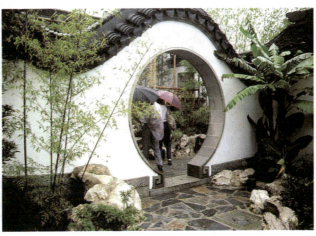

图5-62 门洞:南方园林圆形门洞的典型形式

图5-63　园椅：自然天成　返璞归真

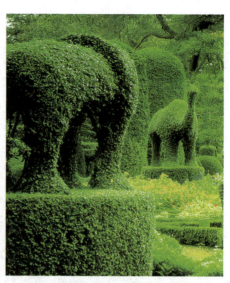

图5-64　罗德岛普茨茅斯修枝"动物园"园景——大象

　　园林中的喷泉、水流、瀑布和叠石造山，常常被包容在水网系统中。这些人工动态水景，都成功地取法大自然，创造性地营造出优美的园林水环境，尤以喷泉形式的理水为多，瀑布、叠水、水帘、溢流、溪流、壁泉也各有特色，如图5-65和图5-66所示，园林中的叠石与理水，活跃了游园的气氛。随着科学技术的进步，园林理水在传统艺术的基础上，融入了现代动态水景的理水手法，形式也越来越丰富，如泻流、漩流、间歇泉、水涛以至于各式各样的音乐喷泉等层出不穷，装点着现代园林。

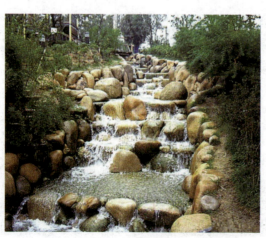

图5-65　取法大自然的溪流，活跃了园林的水网系统

图5-66　瀑布——叠石与理水营造优美的园林水环境

5.3.5 公共艺术设计

公共领域是近年来英语国家学术界常用的概念之一。这种具有开放、公开特质的、由公众自由参与和认同的公共性空间称为公共空间，而公共艺术所指的正是装置在这种公共开放空间中的艺术创作与相应的环境设计。当我们漫步走过街市、广场、车站、机场、大堂、园林和城市绿地等地方，脚下的、身旁的和映入眼帘的，都可以称为公共空间。在这个偌大的空间中，不但有雕塑、壁画、围栏、喷泉、观赏小品，还有路椅、街灯、话亭、售货机、广告、指示牌、小动物雕像。这些带给城市无限生机和活力，也是一个国家、一个地区人文精神的象征。

1. 公共艺术现象

当你眺望上海黄浦江畔的"东方明珠"和"上海中心大厦"等摩天大厦时，就会感觉到这座城市的底蕴并对它产生神往之情，使人感慨万千；当你在巴黎塞纳河畔，仰视埃菲尔铁塔马上会感受到这座城市深沉的文化积淀和魅力。公共艺术的现象，就是在这些城市建筑群的"白"空间中发生的，就像中国绘画中"计白当黑"的说法，是一座城市中的点睛之笔。它联结人们对地域的认知、社会文化的传达、实质空间的结构、材质与环境、人文活动及心理情感的互动。

当代都市的市民喜欢什么？喜欢去哪里？肯定不是那些恐怖、交通拥挤的环境，也不是站在那体量巨大的办公大楼的空白墙前；不是从这边到那边漫长的道路或烦人攀爬的高架立交桥。人们喜欢居住或穿越舒适、有趣和令人神往的地方，喜欢步行于时宽时窄的蜿蜒小径；喜欢在那些颇具魅力的狭小角落、那些可休憩、可观望、可谈天的空间，投入那些令人神往的公共艺术空间之中，领略艺术的风采，从而获得愉快的心情。

2. 公共艺术的特征

最大的特征是公共空间艺术活动场所的开放性。首先，公共艺术对处于此空间当中的所有观众都具有开放性，公众可以与之交流互动。公共艺术是一种特殊的社会审美，它的标准必须处于被解读与修正当中。

其次，公共艺术是多样介质构成的艺术性景观、设施及其他公开展示的艺术形式，它有别于一般私人领域的、非公开性质的、少数人或个别团体的非公益性质的艺术形态。公共艺术中的"公共"所针对的是生活中人和人赖以生存的大环境，包括自然生态环境和人文社会环境。从更广义的角度上，可以将人类社会理解为自然生态系统中的一个镶嵌体。

最后，公共艺术是现代城市文化和城市生活形态的产物，也是城市文化和城市生活理想与激情的一种集中反映。它包括了一个区域或民族在长期生存和发展过程中形成的知识、信仰、风俗、宗教、艺术、法律、道德、禁忌和对物质世界及造物技术的体认等文脉内涵，也包括人们自身所获得的经验、能力和约定俗成的风情习俗。其公共性和自身的城市文化属性，决定了它必然受到这个城市公众、社会文化及思维模式的影响。

【案例5-1】 平面的纵深：街头涂鸦壁画的革命

艺术家Astro凭借独到的艺术感受，把扭曲的线条和不稳定的形结合起来，创造了一项独一无二的抽象艺术。Astro喜欢研究微妙的阴影关系和光线变化，大胆运用富有冲击力的色

彩，所以他的作品总是可以看到不同的透视深度，这种源自内心的创作冲动，使他的作品总是能够欺骗观众的眼睛，以至于他的作品拥有扭曲平面的力量。每当平整的墙体被Astro绘制上壁画之后，就突然产生了三维纵深感，让人产生强烈的错觉并信以为真，如图5-67所示。

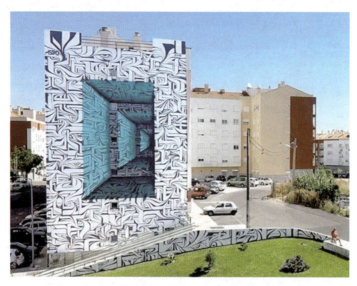

图5-67　街头涂鸦壁画：从平面看到纵深

【案例5-2】　N ARCHITECTS公共艺术装置雕塑设计——风力形状

"风力形状"（见图5-68)是由萨凡美术设计学院为其普罗旺斯校园设计的公共艺术装置。SCAD的一批学生和装置设计师协同narchitects来进行结构及安装制作。这座户外环境装置位于法国Lacoste，包含两个8米高的随风动态改变的楼阁。50多公里的弦丝、透过晶格结构弯曲管道编制成一个摇摆罩。

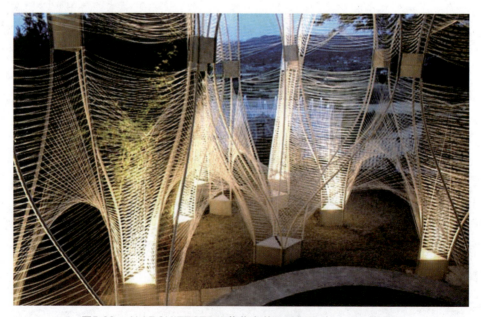

图5-68　N ARCHITECTS公共艺术装置雕塑设计——风力形状

第5章 环境设计

【案例5-3】 公共艺术——莫斯科公园里的全影像数字馆

公共艺术要能接纳每一个人,不仅包括那些身心健康的人,还包括所有因年龄、残疾而有特殊需要或有问题的人。人的一生中,从坐婴儿车到手持拐杖、扶车、轮椅的时刻——就运动性或认知来说,都会有一个不便利时期——那些能使人们的生活更安全、更舒适、更便利的设施,是现代公共艺术设计的目标和原动力。最近,在俄罗斯的莫斯科公园的全影像数字馆,为满足各类市民的需要而创建的一项地道的为民所用的公共艺术。科技的发展,人们创造了众多以新媒体为媒介的艺术形式,不断加入公共空间。2016年年初,来自西班牙和冰岛的艺术家MsrcosZotes在俄罗斯莫斯科的VDNKH PARK(全俄展览中心)设计创办了一个最新的数字展览馆"P-CUBE"。P-CUBE是一个9米高、9米宽的立方体零时流动的数字展馆,整个展馆都是用半透明的PVC材料包裹而成的,便于把动态影像360度投射于墙壁之上,而从外观上看,一系列连续形态和七彩变化的图像慢慢在网络状的展馆壁上蔓延,在保持立方体完整性的同时也给他带来多样性,加上俄罗斯电子音乐家的音效,让人有一种身临其境和不可思议的感觉。各类人群,可从四个不同方向进入展馆,还有两个楼梯可供老龄、残疾或有特殊需要的人们直接垂直进入6米高的公共观景台欣赏到此景的全貌,同时让所有人沉浸在光色变幻的环境之中。P-CUBE所营造的那种优雅情境使人赏心悦目,以此填补人们心理上的缺失,这是现代城市生态平衡的一个要则,也是设计师应十分重视的设计原则,如图5-69所示。

 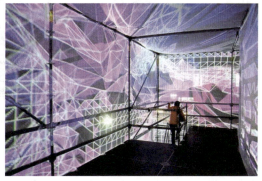

(a) 人们从四个方向进入全影像数字馆　　　　(b) 进入观景台欣赏全影像数字馆全貌

图5-69　公共艺术——莫斯科公园里的全影像数字馆

3. 公共艺术的类别

公共艺术涉及的范围很大,从人文角度来对公艺术设计进行归纳,艺术形式上包括雕塑、绘画、摄影、广告、电子影像、表演、音乐、园艺等形式;艺术功能上包括点缀性、纪念性、休闲性、实用性、游乐性直至庆典活动等公共艺术;展示内容上可由平面到立体、壁画到空间、室内到室外,直至地景艺术等;制作材料涉及的范围就更为广泛了。结合环境景观设计,从视觉实体形态的特点出发,可把公共艺术划分为以下数种。

1) 城市雕塑

城市雕塑,是雕塑艺术的延伸,也称为景观雕塑、环境雕塑。城市雕塑在高楼林立,道路纵横的城市中,起到缓解因建筑物集中而带来的拥挤、迫塞和呆板、单一的现象,有时

也可在空旷的场地上起到增加平衡的作用。无论是纪念碑雕塑或建筑群的雕塑和广场、公园、小区绿地以及街道间、建筑物前的城市雕塑，都已成为现代城市人文景观的重要组成部分。城市雕塑设计，是城市环境意识的强化设计，雕塑家的工作不局限于某一雕塑本身，而是从塑造雕塑到塑造空间，创造一个有意义的场所、一个优美的城市环境。如图5-70所示的杭州西湖游园与中国画家黄宾虹纪念青铜雕像，把大师与如画的空间紧紧联系在一起；又如图5-71所示，在武汉汉阳江边的大禹治水公园里，朴实无华、雄浑粗犷、大气磅礴的大禹治水雕塑，渲染了这偌大的人文环境。城市雕塑要达到这种创造、优化空间的目标，离不开对环境意识的提炼、合宜的环境母题的凝成、场所空间的组织营造、场所空间特色的刻画和渲染。

图5-70　西湖游园与中国画大师黄宾虹青铜雕像

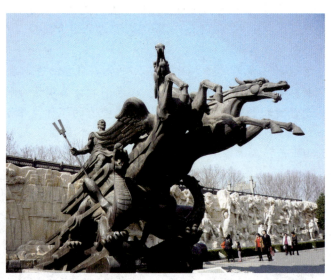

图5-71　汉阳江边大禹治水公园里雄浑粗犷、大气磅礴的大禹治水雕塑

城市雕塑具有视觉、环境、产品三位一体的特征。其形式可分为：一是实用性雕塑，如便利性设施的路灯、垃圾桶、服务亭、电话亭等；标志性、广告性设施的指示牌、路标、公交站牌及其构筑物与雕塑等；安全性设施的护柱、天桥、安全岛等。如图5-72所示，是不锈钢公共电话亭和点缀街头的信息标志牌，具有实用为主兼以观赏的特性。如图5-73所示，是保时捷公司旗舰店前以展示保时捷车型的广告雕塑。保时捷(Porsche)，是闻名世界的汽车公司，这个雕塑非常堂皇地矗立在公司的广场。二是装点性雕塑，如启发性主题设计，以巨著吸引公众视线；高科技构件展示，这是一种前卫性设计；景观园地设施，使人领受人间的亲情和快乐。图5-74所示的拉·维莱特公园的解构主义前卫性雕塑，是后现代主义的杰作，具有抽象的装饰性效果。三是依景性雕塑，是依附人文背景、风情习俗塑造的作品，纪念性创作是这类作品的主题，分为碑传式雕塑，为建功立业者树碑立传；自然性雕塑，饱含作品与环境的共融关系。如图5-75所示为捷克艺术家DavidCerny2015年创作的高科技前卫风格的镜像雕塑，作为纪念捷克大作家卡夫卡创作的献礼作品。这个头像是会转动的雕塑，由42个独立驱动的不锈钢片上下组合而成，矗立在布拉格一购物中心门口，风光异常。

第5章 环境设计

图5-72 便利的不锈钢公共电话亭设施

图5-73 保时捷公司旗舰店前的抽象广告雕塑

图5-74 拉·维莱特公园内装置的解构
主义前卫性雕塑

图5-75 纪念捷克大作家卡夫卡
的不锈钢镜像雕塑

　　城市雕塑大多伫立于室外，须经受日晒雨淋，因此其材料必须具有耐久性、稳定性的强度。所以一般采用质地比较坚硬的材质如石头、金属、玻璃钢、混凝土等进行雕塑制作。

　　2) 城市壁画

　　关于城市壁画，我们可以从《简明不列颠百科全书》中得到解释，"壁画(Mara Lpainting)是装饰建筑物墙壁和天花板的绘画"。现代壁画，是与建筑共存的一种城市景观。它附属在建筑的特定部位，使一道墙，一顶天棚成为一道城市的公共景观线。20多年来，随

着城市公共事业的发展，壁画被人们视为公共艺术、环境艺术而登堂入室。它不只是单纯的一幅画，而是一种艺术的形态，它的体格和含量，绝非个人抒情小品的"自我表现"形式所能比拟的。

新材料与新技术的运用，是城市壁画的一大特色。现代城市壁画体现出两种趋向：一是挖掘传统材料的内在品质，探索新的表现手法，如利用中国画、油画、丙烯、磨漆等多种类型，与工艺技术相结合。二是打破原来的专业壁垒，设计师、建筑师、雕塑家共同参与，开发新材料，其中天然材料包括黏土、石料、木料、毛绒、麻线等；人工材料包括铜、铁、不锈钢、铅、铝合金、玻璃、塑料、陶瓷、马赛克、水泥、纤维、纺织品等。

现代城市壁画发展迅速，精彩纷呈。陶瓷釉面壁画异军突起，成为既古老又现代的理想形式；采用传统的磨漆方法进行壁画艺术设计，是萌发不久的奇葩；大理石等石质材料色彩、纹理在创作中也得到广泛应用；铸铜、锻铜等工艺手法，还有铝合金、腐蚀平面等方式也有所发展。图5-76所示为清华大学美术学院门厅手绘丙烯壁画，图5-77所示为陶瓷彩釉壁画，图5-78所示为青铜浮雕装饰壁画，这些壁画作品在公共艺术设计中一展风采。

图5-76　清华大学美术学院门厅吊挂式布面丙烯壁画

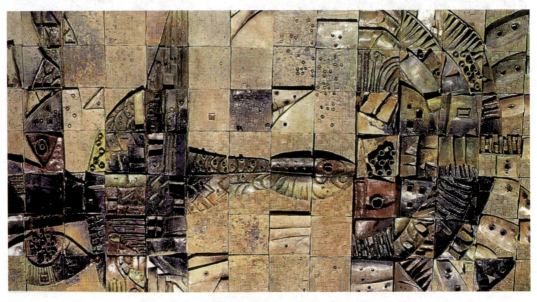

图5-77　陶瓷彩釉壁画：《生命》(陈舒舒作)

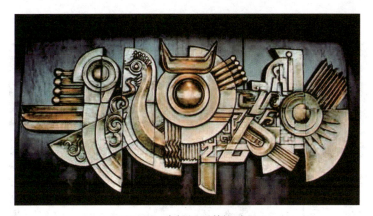

图5-78 青铜浮雕装饰壁画

3) 城市照明

照明设计可分为室外照明设计和室内灯光设计。照明设计也是灯光设计，灯光是一项较灵活及富有趣味的设计元素，可以成为渲染城市气氛的催化剂，是环境的焦点及主题所在，也能加强现有装潢的层次感。伴随着经济的起飞，灯光文化，已成为城市中一道亮丽的风景线，闪烁人心。人们走出家门，走向精彩的不夜城。照明不再是单纯的工具需要，而发展成为集城市照明、装饰环境于一体的公共景观艺术，成为创造、点缀城市空间的重要因素。光明，改变了城市面貌，成为精神文明的镜子。

城市空间照明包括交通照明、广场照明、庭院照明、水下照明及建筑形体照明，可将其归纳为功能照明与装饰照明两大类型。图5-79所示为桥梁交通照明；图5-80所示为陕西秦峰美术馆景观照明设计方案；图5-81所示为大连俄罗斯广场建筑体照明。其他还有多彩的霓虹灯、缤纷的电子广告灯、奇特的艺术造型灯、传统的串灯等多种形式。

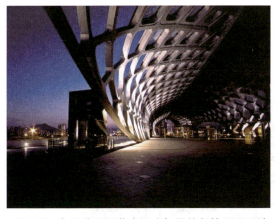
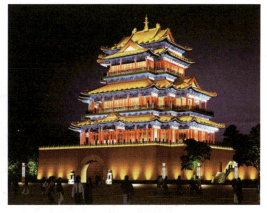

图5-79 与现代桥梁艺术形式相得益彰的照明设计　　图5-80 陕西秦峰美术馆2016年景观照明设计方案

近年来，光环境、光空间、光艺术等概念在国内越来越引起行业的重视，目前已形成了一批基本脱离传统电气工程师概念的照明设计师的独立群体，并拥有一定的影响力和话语权。照明设计也已经脱离了纯粹谈技术的层面，上升到设计理念的层次，而且设计师开始运用各种各样的技术来创造新的照明艺术。随着新光源的不断加入，照明设计的发展前景必将

越来越广阔。

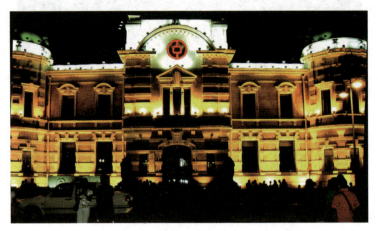

图5-81　亦恍亦惚的大连俄罗斯广场建筑体照明

4）艺术围栏

艺术围栏，是以水泥、黄沙、钢筋等为主要材料制作的装饰用围栏。艺术围栏反映了城市人群的理想和追求，是人们精神世界的影像，游客可通过围栏文化窥测这个城市在想什么和要什么，可以了解这个城市的历史和变迁，并预测城市的进步和未来。城市装饰围栏，具有围范、分隔空间、组织疏导人流的作用，还具有强烈的装饰性，犹如音乐中的五线谱，环绕着宾馆、园林、运动场、文化中心、学校、宅区等各种公共场所，组成了协调的音符群。

艺术围栏可分为：一是建筑体装饰围栏，一般依附于建筑物，用来遮蔽和装饰空间。有单体建筑结合的窗体、阳台围栏和建筑外环境的墙式围栏等。如图5-82所示，是采用彩色水泥为主材料设计制成的建筑外环境的墙体式围栏。二是绿化带装饰围栏，是一种人造的自然景观，起净化空气和消除噪声的作用，包括广场绿化带、人行道绿化带、休闲角绿化带、滨河绿化带等。三是场体行道围栏，是网球场、足球场、游泳场、溜冰场、果林场、动物集养场等露天公共场所的外围与装饰设置，一般多采用金属、石料和水泥等材料制成，也有采用植物修剪或攀搭构筑体形成的围栏，如图5-83所示，是围墙式植物绿化屏蔽围栏。

图5-82　建筑体装饰围栏：采用彩色水泥为主材料设计制成的艺术围栏

第5章　环境设计

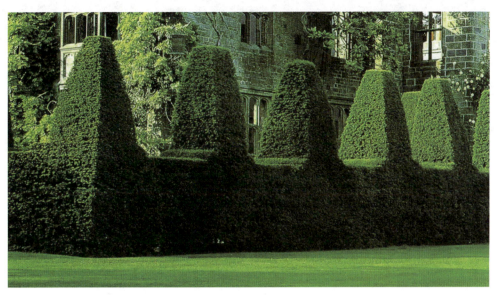

图5-83　围墙式屏蔽式植物剪枝围栏是城市的维护性设施和公共景观

人类公共环境是一个与地貌、人种、文脉、生态有着千丝万缕联系的人的生存空间。从艺术的角度来看，公共环境，是人类优化生存状态、优化自身境况的一个重要方面，回溯社会发展的历史，我们可从中深刻地体验到这一点。在人类文化发展史上，都市的建设始终是社会文明进步的表征，其环境规划及与之相应的公共艺术品的呈现和放置设施，不同程度地体现出这一地区经济与文化发展的风貌。

思考练习题

1. 什么是环境设计？并试述其基本内涵。
2. 环境设计的多重特征如何体现？怎样理解现代空间、感受？
3. 什么是室内设计和室内空间体系？说明空间限定与时间序列的基本概念。
4. 什么是园林景观设计？其特征是什么？其艺术手法的特点体现在哪些方面？
5. 建筑设计分哪些类型？各种设计类型的基本特色及要求是什么？
6. 实训课题：

(1) 室内模型制作。采用木夹板材、石膏、KT板、有机玻璃、泡沫塑料等材料制作室内设计模型。选题范围有两类，小区住宅：门厅、客厅、餐厅、不同主题的卧室、室内装饰陈设等；公共场所：酒店大堂、客房、商场、舞厅、剧场等。两类各任选3项进行设计。要求制作：① 以小区住宅项目的设计模型1件，制作规格为1000 mm×60 mm；② 以公共场所项目的设计模型1件，制作规格为120 mm×800 mm。

(2) 壁画制作。采用丙烯颜料设计制作会议室壁画1件。规格为1440 mm×1220 mm；900 mm×600 mm；1120 mm×1120 mm(任选一种规格)。材料：统一为100 mm夹板，自作胶底。形式：具有明确的装饰效果。

第6章

古代的艺术设计

艺术设计概论(第二版)

学习要点及目标

* 要求对设计发生、形成的进程作全面了解,同时,必须深入学习这三方面的内容。
* 理解设计的发生原因及其在源头上考察其本质意义。
* 掌握中国古代设计成长中的规律,重点研究古代陶瓷与建筑文化的内涵。
* 考察以古埃及、古罗马、古希腊为中心的西方古典设计文明,重点研究古典建筑与家具设计文化。

核心概念

设计与古代文明　形制适从功能　设计审美与象征　中和之美　埃及金字塔　希腊柱式　哥特式艺术　巴洛克式　洛可可式

"设计"被用作专门术语,且开始对设计现象进行记载、做出思辨的研究较晚。无论在中国还是西方,先哲们已从古代人类的生产和生活实践中总结出设计产生与发展的规律,并在经验的基础上形成了一定的创造方法。如果说石器是人类进入文明社会的高等门石,那么陶器则是人类社会定居生活的标志。考古学家在发掘古代遗物时,发现那些残存的陶器中一般都储存着谷物等;还有较大的古陶遗址中几乎都有用泥土塑造的母神像,那是人类繁衍生息的象征。

引导案例

古代园林

园林设计,是古代成熟较早、成就显赫的艺术,是依据园林性质与功能,运用各种自然要素和人工要素,遵循古代艺术、技术和文化的规律,将其组合成生态平衡、环境优美的境域规划。无论东方还是西方,园林的创造都是人类所进行的最大众性的艺术活动之一。如果说古希腊传说中公元前七世纪巴比伦"空中花园"是造园史上的第一座园林,那么在此之后的世界园林史中,还产生了许多美轮美奂的名园。许多园林史家将园林分为两大体系:一是以"中国山水式园林"为代表的东方自然式园林,如图6-1所示;二是以"法兰西式园林"为代表的西方规则式园林,如图6-2所示。东西方园林在整体艺术形象、内涵以及风格情调上都呈现出较大的差异,这来源于东西方不同文化传统和民族审美心理的影响。

第6章　古代的艺术设计

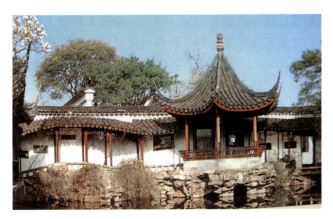

图6-1　中国山水式园林：苏州网师园

点评：以居中的一泓池水"月到风来亭"为主景，围筑廊、亭、馆、榭，石径曲折，沧浪渺然，小中见大。

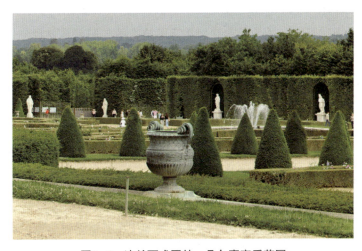

图6-2　法兰西式园林：凡尔赛宫后花园

点评：以规则著称的皇家园林，修剪梳理得非常干净、严整、规范、对称，一派君临天下之概。

6.1　古代设计的源流

根据考古发掘的资料发现：我们的祖先在这块土地上生活了300多万年。在这漫长的岁月里，人们主要与石器为伴。人类不仅学会了挑选现成的东西作工具(石块、木棍等)，而且学会了按照自己的需要去改变现成东西的形状，打造不同的工具和器具来改造其生存环境、提高防御能力。可见，制造工具是人类设计诞生的标志。恩格斯这样说明人和动物的区别："动物仅仅利用自然界，单纯地以自己的存在来使自然界改变；而人则通过他所作出的改变来使自然界为自己的目的服务，来支配自然界。"(恩格斯.自然辩证法·劳动在从猿到人转变过程中的作用.北京：人民出版社，1972)

6.1.1 原始时代设计的萌芽

最早制作劳动工具如石斧、石刀、弓和箭的原始人，是人类第一批"设计师"。在日常生活和生产劳动中，远古的先民们中的一个人，用一块石头敲打另一块石头、形成一件有用的工具或器具时，设计就产生了。当然在当时他们的构思、表现和制作是统一行为，设计不是独立的活动。不仅原始社会而且在手工艺高度发达的奴隶社会早期，都没有形成独立的设计活动。

1. 原始选择与磨石成器

原始人类最初的石器是打制而成的，作为敲击、砍砸、刮磨和切割工具。通过石器的加工制作，人们取得了对于形式变化的最初感知。轴向对称的矛头可以更平稳地投出，均衡的工具用起来更加得心应手。按照功能的需要，石器逐渐分化为斧、凿、锛、镞等，如图6-3所示，原始人通过石器加工进入了轴向对称的矛头制作。后来经过磨制加工，在造型上形成了规整、对称的形状。他们为了采摘野果而选择树枝，为了打击野兽而选择木棒，为了投掷而选择石块，为了劈开坚果而选择石片，他们的选择自然是对树枝和石块等被选择物从形状、重量、硬度方面有了充分的认识和比较之后才进行的。正是在这种"比较"和"选择"中，人们的自我意识产生了，从此人类开始按照自己头脑中已形成的"观念"，有目的地选择、改造和利用自然形态的物体进行创造。

人类早期的设计活动，常常伴随着一定的偶然性。人们通常得到自然界偶然发生现象的启迪而进行设计活动。比如，早期的人类从人与兽的头骨得到启发制成圆形空心的容器；从落叶和树干能在水中漂浮得到启发制造独木船；从圆木能从山坡滚下来得到启发制造车轮。制陶技术最初被人所认识是用火之后，人们在建造火膛和灶膛时，发现被烘过的土块结固成坚硬的烘土，因而联想到在建筑中用火烧的办法使土质更加坚硬。

2. 从巢居、穴居到构筑

我国古代先哲在《韩非子·五蠹》中有记载："上古之世，人民少而禽兽众，人民不胜禽兽虫蛇，有圣人作，构木为巢，以避群害。"巢居的传说记载也见于不少古文献中，在这些文献中，我们可以追溯到人类由于生活需求而进行建筑设计的源头。人们最早的居住环境第一阶段有两种方式：一是天然岩洞；二是构巢而居。第二阶段是生活在黄河流域的人们，在黄土层为壁体的土穴上，用木架与草泥建造穴居与半穴居的房屋，随后，进入第三阶段发展到地面的木构架房屋。古老的中国建筑体系发端于8000年前的新石器时期，仰韶、龙山、河姆渡等文化创造的木骨泥墙、木构架榫卯、杆栏式建筑等样式，为一个伟大的建筑体系播下了种子，夏商时代是这个体系的萌芽期。而生活在尼罗河流域的原始人类，他们用巨石垒叠起高大的石体构筑，逐渐发展为石体居室，用以遮风避雨、防寒御兽，为人类留下了许多雄伟、高大的石体建筑，引领了西方乃至世界以建筑为主线的环境设计，由此汇成涓涓的历史长河。如图6-4所示，原始人类居住方式的演变经历了以上所述：巢居、穴居和构木而居三个阶段。

第6章 古代的艺术设计

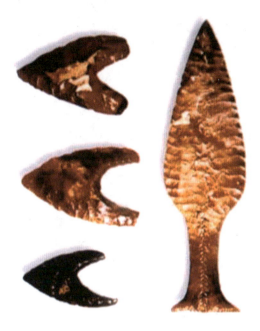

图6-3 原始人类通过石器加工进入轴向对称的矛头制作

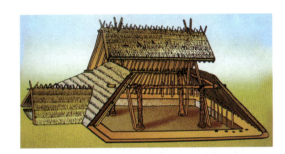

图6-4 黄河流域的先民，从穴居到地面用木构架与草泥建造的房屋

3. 洞窟壁画——艺术的卷首

从西方近代发现的洞穴壁画(见图6-5)来看，原始人类洞穴壁画的题材多为人像和动物，以及生产、战争和狩猎场面的内容。特别是马塞利诺·德·梭杜乌尔(M.D.Sautuoal)在西班牙的桑坦德(Santander)发现了阿尔塔米拉洞窟壁画。其中描绘了25个动物形象，绘制时间距今有20 000年以上，其形象之生动、绘图技法之熟练，使全世界为之震惊；有趣的是60多年后，在法国的拉斯科洞窟又发现了精彩的洞窟壁画，西方学者们风趣地称这是"史前的西斯廷教堂"。意思是说它的色彩缤纷绚丽，富有装饰意味；无独有偶，与此同时，我国在广西花山发现的摩崖画还出现了人物形象，这些人物形象生动而富有变化，颇具美感。

4. 原始时代的服饰

原始时期的服饰，多为遮盖、护体之用，已有几十万年的历史。开始只是将兽皮、树叶和羽毛之类的东西披在身上，后来发明了针，人们学会了缝制衣服。在北京周口店山顶洞遗址发现的一根约13 000年前的骨针和用贝壳、兽牙等串成类似项链的原始装饰品，用针缝制衣服证明

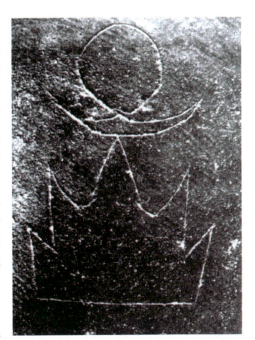

图6-5 集社会巫术宗教性为一体的洞穴壁画

了我国悠久的服饰文化历史。利用植物纤维制成纺织品，大约发生在新石器时代的早期。我国是纺织的发源地，有十分深厚的养蚕、缫丝技术基础，还有利用麻、葛、苎等植物纤维作为纺织材料的。服饰制度在上古时代也开始形成，古代帝王把服装款式与江山社稷联系到了一起。

6.1.2 上古时代的手工艺设计

人类在通过制造石器工具、器具的原始设计阶段之后，另一个重要时期是陶器用具的设计。中国古老的传说中有"陶河滨，作什器于寿丘。"指的是陶器最初是由舜开始设计制造的。而恩格斯则写道："陶器的制造都是由于在编制的或木制的容器上涂上黏土使之能够耐火而产生的。最初是用泥糊在编织物上烧成的，后来就直接用泥制坯烧制了。"火不仅使人类摆脱了茹毛饮血的生活，也改变了泥土的内在性质，使疏松的泥土变为了坚硬的陶器，这不仅仅改变了原材料的化学性质，更重要的是代表了人类在改变自然斗争中的一种划时代的创举，标志着人类设计由原始阶段进入了手工设计阶段。

1. 形制适从功能的设计观

手工生存方式的设计文明，以"贵族风格"和"民间风格"两种不同的取向体现其功能价值，反映了经济和文化的要求。"规矩权衡准绳，异形而皆施；丹青胶漆不同而皆用，各有所适，物各有宜。轮圆舆方，辕从衡横；势施便也"（《淮南子·泰族训》）。古人将美学经验与功能观念结合起来，字里行间显露出形制适从作用、形式追随功能的观念。陶器的产生，首先是满足人们日用生活中必不可少的日用器具需要，包括汲水器、炊煮器、饮食器、储藏器等。如三足器的稳定便于放置，受热面积大，利于蒸煮食物；尖底瓶上重下轻接触水面时易于倾斜汲水；食物用品有剩余需要储备，于是出现了壶、罐、缸、瓮之类的储藏器；还有器耳、提梁、流等陶器附件的出现，也都为使用提供了便利。

2. 工艺的形式与装饰形态

人类在制造石器、陶器工艺开始，对形式有了自觉的追求。从我国山西丁村出土的石球、石斧上可以发现：工具的比例和尺度，工具的规整、光滑、对称等形式已完全符合人的生理结构及使用时的方便、省力、顺手等感受；其次是工具形式因素也反映了材料和物质世界的规律与特征，如光滑的表面就与减少摩擦、提高劳动效率有关，同时又与抓握的舒适相联系，光滑也易于工具向几何化的造型发展。虽然此时的形式还很粗糙，但这是人类经过20多万年的劳动实践过程才取得的辉煌成就。

中国彩陶以仰韶为代表，其中的半山型造型和装饰最为精美，丰满圆浑的壶体与较短而略显外张的直颈，曲直对比和谐，比例尺度适当；富于变化的锯齿形纹饰，黑红相间，传达出富丽精巧的风格。随着时代的变迁，古代匠师们极大地丰富了节奏、韵律、对称、呼应、比例、均衡、对比、权衡等美的形式法则，对后世产生了深远的影响。最突出的陶器，其装饰有正视、俯视等多角度的欣赏效果，人们在使用中，从各个角度都能获得完整的美感。

自新石器时代开始，人类已不只为了满足单纯的使用功能，出自不同的追求，人们在陶器上绘制了他们经历过的欢快及对事物的朦胧理解、猜想，并追求结构、造型、美观的统一。为美化器具，人们创造了多种装饰和设计手法，如拍印、刻花、堆贴、镂空、彩绘等，

第6章 古代的艺术设计

其中彩绘是我国新石器时代制陶工艺中一种最为成功的装饰设计手法。

当人类进入新石器时代后，装饰形态产生了。如我国西安半坡出土的彩陶盘中的人面鱼纹(如图6-6所示)、青海大通县出土的彩陶盘中的舞蹈纹样(如图6-7所示)，都是这方面的代表性制品；商代和西周早期的青铜礼器，是这一类型的代表，常以抽象或半抽象装饰形态的动物纹样为主要装饰纹样。最为突出的是饕餮纹，又称兽面纹，采用抽象与夸张的手法，造成狰狞恐怖的视觉效果，充分体现奴隶社会的精神意义；商代后期的典范是司母戊方鼎，雄伟高大，并装饰有饕餮纹和夔纹。

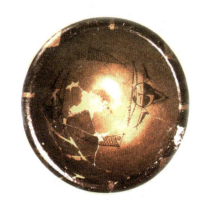
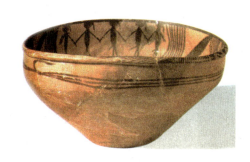

图6-6　人面鱼纹彩陶盆：仰韶文化半坡类型代表作　　图6-7　舞蹈纹彩陶钵：仰韶文化半坡类型

装饰形态的另一种倾向是：被古老的原始社会注入了浓厚的宗教巫术观念，具有与世俗性相对立的超自然的神圣色彩。在创造的装饰图像中，隐藏着能干预和控制他们生产活动、日常生活的神秘力量。他们也感受到要掌握这种神秘力量为自己的需要服务，同样需要工具与物质媒介。因此，人们去创造洞穴壁画、女人雕刻，在工具、陶器、青铜器上面画上图腾偶像、装饰图形等，并把它们置入特定的时空中，用巫术规则进行操作，通过特定的宗教仪式对其进行祈祷。在他们看来，通过这样的活动，这些装饰图像的威力就能穿过时空去干预、控制未来的事件，按照人的愿望存在和发生。

3. 设计的审美与象征

上古时代的设计在实用之中体现审美、象征的趋向，从《考工记》中记述可见一斑："轸之方也，以象地也。盖之圆也，以象天也。轮辐三十，以象明也。盖弓二十有八，以象星也。"所谓"天圆地方"，以车盖和车厢来象征，三十条轮辐象征光芒闪耀；二十八条伞骨，象征着二十八星宿。这种在工艺创造，乃至建筑，绘画上赋予寓意和象征的方式，表露出中国古代设计中蕴含的深刻哲理和禅机。

这种造物活动在实用中体现的审美原则及其象征意义，以一种"尖底瓶"为例即可说明。尖底瓶，如图6-8所示，是专门用来打水的，所提的绳子系在腹部偏下，放在水面上它会自动下沉，灌满水后又会倒掉一点，不溢出。到了春秋时代，随着日用器物

图6-8　小口尖底瓶：新石器时代马家窑型

的变化,这种尖底瓶已退出日常生活,人们又把它制作成青铜器,挂在帝王的座右,称为"欹器",即倾斜易覆之器,或称"宥坐"之器。在《荀子》中有一篇"宥坐",记述孔述孔子初见欹器的情况:"孔子观于鲁桓公之庙,有欹器焉。孔子问于守庙者曰:'此为何器?'守庙者曰:'此盖为宥坐之器。'孔子曰:'吾闻宥坐之器者,虚则欹,中则正,满则覆'。孔子顾谓弟子曰:'注水焉!'弟子挹水而注之。中而正,满而覆,虚而欹。孔子喟然而叹曰:'吁,恶有满而不覆者哉!'子路曰:'敢问持满有道乎?'孔子曰:'聪明圣知,守之以愚;功被天下,守之以让;勇力抚世,守之以怯;富有四海,守之以谦。此所谓挹而损之之道也'。"

这种"挹(退让)而损之之道"是一种传统美德。而从单纯实用的"尖底瓶"到以物寓意(象征)的"宥坐之器",说明我国人文思想中所表露出来的人与物的关系,这种关系至少有两个层次:一是"物以致用",二是"实物喻人"。两者既是物质与精神的综合,又是由物质向精神的转化。

半坡类型彩陶的装饰纹样,是从写实向抽象过渡的,其中明显有图腾的含义。图腾原为印第安语,意为"他的家族",原始部落往往用某种动物作为氏族的标志,认为他们的祖先是由这种动物演化而来的,这是一种原始的崇拜。他们把自然物人格化,并赋予它们一种抽象的超自然的力量,以达到保护自身的作用。随着原始崇拜观念的淡化,这种标志图案就逐渐向审美的纹样转化,写实的鱼形通过鱼的分割和重新组合成为抽象几何化纹样。

人类进入阶级社会后,器具设计美的意义不仅体现在审美与实用的统一方面,还融入了统治阶层的思想观念和更为丰富的精神内容。青铜器的造型和装饰,是继彩陶和黑陶以后,又一伟大的创造。礼器、农具、兵器、食器、乐器和杂器,都是经过精心设计制作而成的,具有很高的审美价值和使用价值。青铜器时代造就的鼎,特别是商代后期的司母戊方鼎等,雄伟高大,并装饰有饕餮纹和夔纹,是这一时期的典型作品。商代晚期的戍嗣子鼎(如图6-9所示),是君王对器主的赏赐。其方正威严的造型、对称狞厉的纹饰,创造出一种神秘、敬畏的精神。统治阶级在祭祀天地时作为江山社稷、权力的象征,还被当作"明尊卑、别上下",体现等级差别的礼器。我国历史上有

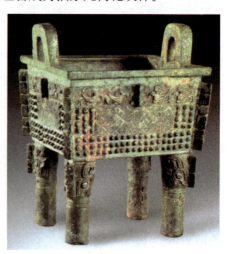

图6-9　商代晚期的戍嗣子鼎

"禹铸九鼎,以象九州"之说,是数千年来我国人文秩序、等级制度的象征。这标志着设计审美发生后,又融入了社会思想及人文秩序等因素,使艺术设计进入了更深更广泛的领域。

先秦时代出现了精美的服饰与刺绣纺织品,衣冠服饰也成为奴隶社会"分尊卑、别贵贱""严内外、辨亲疏"的工具。周代严格的章服制度,所谓人物相丽,贵贱有章之说,成了以后历代章服制度的依据,沿用到封建社会末期。商周时期上衣下裳、束发右衽的特点已经基本形成。春秋时期思想活跃,服饰风格清新自由,中原喜衣襟加长、下裳宽广的深服;北方着窄袖短袍,简约便适的胡服。山东地区以其异常轻薄的"齐纨鲁缟"著称,成为当时服饰业的中心,素有"冠带衣履天下"之称。

6.1.3 上古时代文字的雏形

考古学家们最近在巴基斯坦的哈拉帕出土了一些文字符号，人们认为它们可能是迄今为止所发现的人类最早的文字符号。这些所谓"植物般"的或"三叉戟形"的文字符号是在陶罐碎片上发现的，据鉴定，这些文字符号是在大约公元前3500年刻上的，因而哈拉帕考古队的负责人哈佛大学的米岛博士说，这些文字可能比到目前为止被认为是人类最早的文字还要早200~300年。此后，根据记载，在文字产生之前，先民为帮助记忆，采用过多种记事方法，使用较多的是结绳和契刻。

1. 文字之前的结绳与契刻记事

1) 结绳记事(计数)

结绳记事(计数)是原始社会创始的以绳结形式反映客观经济活动及其数量关系的记录方式。结绳记事(计数)是被原始先民广泛使用的记录方式之一。文献记载："上古结绳而治，后世圣人易以书契，百官以治，万民以察"（《易·系辞下》）。《周易·注》中有道："古者无文字，结绳为约，事大，大结其绳；事小，小结其绳。"就是文字产生前，人们在一条绳子上打结，用以记事。晋葛洪《抱朴子·钧世》："若舟车之代步涉，文墨之改结绳，诸后作而善于前事。"后以此指上古时代。上古时的中国及非洲、南美洲秘鲁印第安人皆有此习惯，即到近代，一些没有文字的民族，仍然采用结绳记事来记载信息。

2) 刻契记事

刻契记事或称契刻，这是古人实物记事的又一方法，是在木头、竹片、石块、泥板、树皮、骨头上刻道道或其他符号，帮助记忆。这比结绳又进了一步。结绳或刻楔，是文字产生的萌芽，但不是文字。据说，新中国成立之初，居住在云南省的佤族仍用刻契的方法在木棍上记载重大事项。

2. 最早的象形文字

传说中的"仓颉造字"，就是用图画来表达的"象形文字"，是一种最原始的造字方法，图画性质减弱，象征性质增强，是视觉符号形式的起点。因为有些实体和抽象事物是画不出来的，它的局限性很大。埃及的象形文字、赫梯象形文、苏美尔文、古印度文以及中国的甲骨文，都是独立地从原始社会最简单的图画和花纹产生出来的。

1) 纸草文

纸草文是公元前3000多年前埃及人在纸草上书写的象形文字(如图6-10所示)。纸草是尼罗河下游沼泽地带生长的一种植物。纸草纸比岩石、泥板轻便，易于书写。已发现的纸草文书包括房地产契据、合同书、测产清单、公务决议、书信、古典著作等。这种字写起来既慢又很难看懂。

2) 楔形文

楔形文源于底格里斯河和幼发拉底河流域的古老文字(如图6-11所示)，是由约公元前3200年的苏美尔人所发明的世界上最早的文字之一。苏美尔人通常用小尖棒在潮湿的泥版上压出，笔画形状很像楔子的文字，少数写于石头、金属或蜡板上。书吏使用削尖的芦苇秆或木棒在软泥板上刻写，软泥板经过晒或烤后变得坚硬，不易变形。

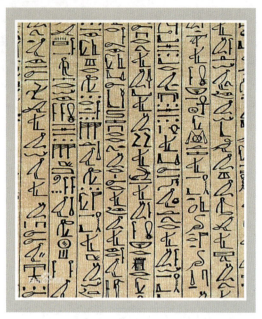
图6-10　纸草文：埃及人最早发明在纸草上书写的象形文字

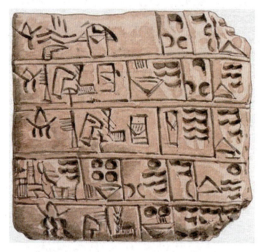
图6-11　楔形文：苏美尔人发明的最早的文字之一

3) 甲骨文

甲骨文由象形文字发展而来的象形符号，如图6-12所示，因镌刻于龟甲与兽骨之上而得名，为龙山文化成熟文字的骨刻文，是商朝(约公元前17世纪—公元前11世纪)的文化遗产，也是中国第一种成熟的文字。殷墟出土流传之甲骨文书迹共十多万片，内容记载了盘庚迁殷至纣王间二百七十年之卜辞。殷商有三大特色，即信史、饮酒及敬鬼神，因此，这些决定渔捞、征伐、农业诸多事情的龟甲，才能在后世重见天日，成为研究中国文字重要资料。

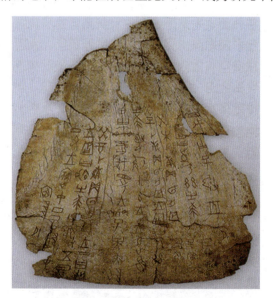
图6-12　甲骨文：龙山文化殷墟出土

6.2 中国的古代设计

自公元前475年左右的战国,直到晚清1840年鸦片战争止,是延续了2000余年的中国封建社会。秦皇嬴政统一了中国文字、度量衡和货币;经汉高祖以后的"文景之治"、沟通西域,前后400余年是历史上极其辉煌的两汉;"贞观之治""开元盛世"两个发展阶段使唐朝成为当时世界上第一等繁荣昌盛的封建大帝国;两宋都市兴盛、贸易频繁、"三大发明"闻名于世;元代的棉纺织业改变了服饰传统;明清两代从洪武到宣统5个世纪,是手工艺史上继唐宋之后的又一高峰。漫漫历史长河,中国的设计文化在建筑、园林、家具、陶瓷、纺织品、工艺、工具和兵器等设计领域都取得了光彩夺目的成就。

6.2.1 中国古代的环境设计

我国古代的环境设计,一直以来是围绕深厚的建筑文化,以及积淀丰厚的美学思想得以发展的。古代建筑中所反映的价值观、思维方式、行为方式、审美意识、文化心理等,一般都以一定的古代哲学为基础的,建筑美学更是与哲学浑然一体,并与中华民族的伦理道德作用一起,深刻地影响着中国古代环境设计的观念。在源远流长的中国文化传统中,不难找到古代环境设计思想的神韵。

1. 中国古代的建筑设计

人们在接触中国建筑时,往往首先被其优美的造型、绚丽的色彩所打动,继而,则会体验到靠群体组织营造的空间意境之美,这是中国传统建筑艺术的精髓。这里所说的建筑,是指在近代西方建筑技术输入前,区别承柱式和拱券式的独特体系:以木构架为骨骼形成的框架式建筑,如图6-13所示,木构架抬梁式结构的建筑,是采用梁柱构成房屋的承重框架,将屋顶的荷载通过梁、架传到立柱上,墙壁又起围护和隔断的作用。此外,在这种木结构体系中还常常使用独特构件"斗拱",如图6-14所示,这种构件既有支撑梁架的作用,又起装饰的作用。

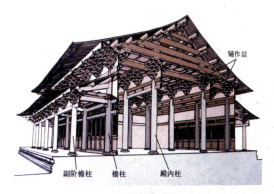

图6-13 中国传统建筑的精髓——以木构架为骨骼形成的框架式建筑

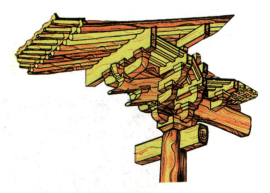

图6-14 斗拱

1) 古代建筑的主要特色

中国古代建筑以对比衬托、小中见大、起承转合等艺术手法,把众多体量各不相同的建筑组成和谐的空间。其突出成就表现为:构件规格化,单体建筑标准化,群体建筑序列化;运用色彩装饰手段,融彩画、雕刻、书法和工艺美术、家具陈设等于一体,造就艺术意境。其次,是庭院式的组群布局,体现出一定的组织规律,无论住宅、宫殿、官衙或寺院,常由若干个单坊建筑和围墙组合成一个个内向性庭院。每进一道门都有不同的感受,徜徉在中国古代建筑群中,慢慢体验它所创造的意境,无异于看一部史书,览一轴山水画。

中国古代,形成了以"中"为贵的观念,《吕氏春秋》中有"择天下之中而立国,择国之中而立宫"之说。"中央"成为最尊贵、显赫的方位,"天子中而处"成为了"礼"的规范。故宫是一个完全对称的方形平面,置身其中,随时离不开一条中轴线的引导。无论是民居四合院或是官衙、坛庙、宫殿、陵墓、佛教寺观,都采用中轴线串联的规划布局,如在北京紫禁城平面图中,中轴线串联的规划布局形式,这不仅迥异于世界上任何一个建筑体系,还对整个人类产生了深远影响。古代日本、朝鲜等亚洲国家早就沿袭、借鉴中国的建筑技术与艺术,甚至连英、法等西方国家的建筑师也一度对"中国风格"刻意模仿。

丰富多彩的艺术造型,是中国古代建筑的又一特色:一是富有装饰表现力的屋顶,分为五种式样,庑殿顶、攒尖顶、硬山顶、悬山顶和歇山顶,被广泛应用;二是标志性构筑的创造和应用,如阙、华表、牌坊、照壁和石狮等;三是装饰和色彩的运用,木构件涂漆以保护木质和加固卯榫接合的关节,同时为了美观在梁柱、斗拱、门窗和枋等处绘制彩画,就是传统的"画栋雕梁"之说,色彩缤纷艳丽。

2) 高峰——秦汉魏晋南北朝时期

秦汉魏晋南北朝时期是中国建筑史上的第一高峰。皇权至上和宗教思想推动了中国建筑的发展和演变;天人感应、五行风水和神明理论也对建筑产生了重要影响。秦始皇建立了第一个中央集权的封建帝国,不仅建造了阿房宫等众多宫室,使咸阳"自雍门以东至泾渭,殿屋复道周阁相属",同时还筑长城(如图6-15所示)、修驰道、开灵渠、建骊山陵等,至今尚存的秦皇陵、咸阳宫等都是见证。汉代进一步营建了建章宫、长乐宫、未央宫、乐游苑、宜春苑等,如汉平帝明堂正中最高处的殿堂——太室(通天屋),均豪华壮丽、前无古人;斗拱、木构架体系、砖石、拱结构都已初步成熟;出土的画像石、画像砖和陶屋明器极具风采。

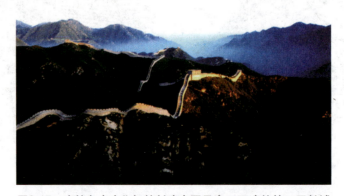

图6-15 秦始皇中央集权的封建帝国号令天下建筑的万里长城

第6章 古代的艺术设计

魏晋南北朝时期，大批佛寺、佛塔、石窟等佛教建筑正如杜牧《江南春绝句》中"南朝四百八十寺，多少楼台烟雨中"中说的，是佛教寺院升平盛世的写照。这一时期的另一贡献，是造就了里坊街道规划严整、分区明确的城市，并基本定型。同时开凿了云冈石窟(如图6-16所示)、龙门石窟及敦煌、天龙山、麦积山等石窟。现存北魏时期建造的河南登封嵩岳寺砖塔，是留存至今我国最早的佛塔。

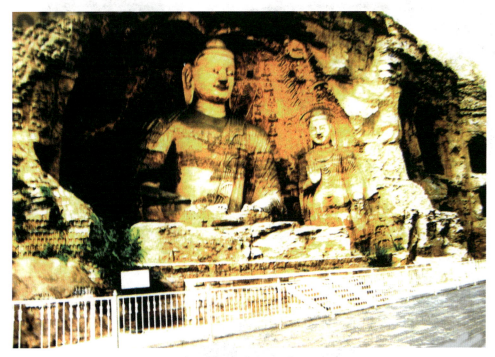

图6-16　云冈石窟

3) 辉煌——成熟期的隋唐建筑

隋唐，是中国历史上最辉煌的时代。在丰厚的物质文明和兼收并蓄文化思想的推动下，进入了中国古代建筑的成熟期。隋炀帝开凿大运河，促进了南北文化的融合；"盛唐风格"比例宏大宽广，造型富于弹性与张力，稳重大方中又不失轻灵潇洒。隋唐城市规划严谨、分区合理，其规模在1 000余年间，一直为世界之最。

那时开始采用图纸和模型相结合的建筑设计方法，工匠李春设计修建的赵州桥，如图6-17所示，便是世界最早的敞肩大石桥。唐代近3个世纪(618—970)疆域辽阔，以开放的胸怀与怀柔手段使多民族归附于它；儒、道、佛三教并行；科举文化活跃，经济繁荣；有容乃大的气象，为环境艺术注入了生机，唐代的宫殿气势雄伟、富丽堂皇，唐都长安大明宫的遗址范围相当于北京故宫面积的3倍多；大明宫中的麟德殿面积是故宫太和殿的3倍。这时的陵墓与宫殿建筑，加强了纵轴方向衬托突出主体建筑的组合布局，这种格局沿用到明清时期。山西五台山的两处佛教建筑，是我国现存最早的木结构建筑，充分体现出唐代稳健雄丽的建筑风格。隋唐的砖塔现存较多，形式多样主要有楼阁式(如图6-18所示)、密檐式与单层塔3种。这时代建筑设计的特色是强调艺术与结构的统一，没有华而不实的构件。

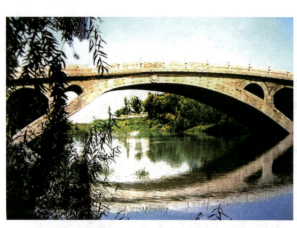
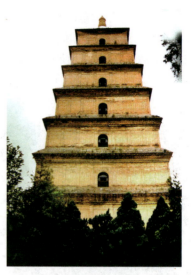

图6-17　隋工匠李春设计修建的赵州桥是世界最早的敞肩大石桥

图6-18　隋唐阁楼式砖塔：大雁塔（又名慈恩寺塔）

隋唐建筑最大的技术成就，就是斗拱的完善和木构架体系的成熟，如图6-19所示，佛光寺东大殿的外檐铺作的出挑距离达1.88米。并且此时出现了专门负责设计的建筑师——梓人（都料匠）。唐代佛教兴盛，砖石佛塔的兴建十分流行。唐人豪迈的品格、超凡的才华既凝固在诗篇中，也刻画在建筑上。

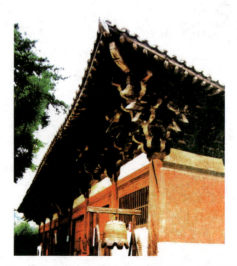

图6-19　佛光寺东大殿的外檐铺作的出挑距离达1.88米

4) 轻灵——五代宋元建筑风格

公元907年唐灭至公元1367年元亡，中国经历了五代十国、宋、辽、西夏、金、元等朝代的更迭。地方割据和少数民族入主中原，使这时期的建筑呈现多种风格交融共存的局面。五代两宋建筑设计趋于秀丽和多样化，但规模不如唐代。尤其是宋代建筑，造型多变、比例纤细、装饰繁密、色彩绚丽，总体风格趋于秀美、轻灵，少了唐代的雄浑凝重之气，与宋代的政治、经济、文化、科学、艺术等多方面的影响直接相关。

北宋放弃了汉以来都城封闭式的里坊制度，改为沿街设店的方式，有利于商业和手工业的流通。宋代木结构建筑采用了以"材"为标准的模数制和工料定额制，使设计施工达到一定程度的规模化。砖石建筑达到了新高度，著名的开封佑国寺塔(仿木阁楼式砖塔)，如图6-20所示，其造型高耸挺秀，是这一时期的代表性风格。

元代大都是继隋唐长安之后，按严整的规划新建的又一大都城，是当时世界上最大的都市之一，明清两朝的北京城就是在元大都的基础上改建和扩建而成的。由于元朝疆域广大，对外交流频繁，加上蒙元统治者迷信宗教，宗教建筑非常兴盛，兴建了西藏的喇嘛教建筑、北京妙应寺白塔等。还在大都及其他地区，陆续兴建了西亚风格的伊斯兰教礼拜寺等，使外来形式与传统形式取得了良好的结合。

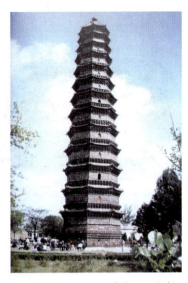

图6-20　北宋仿木阁楼式砖塔：开封佑国寺塔

点评：八角13层高耸挺秀、塔身贴琉璃面砖，俗称铁塔。

5) 古代建筑的最后高峰——明清

中国古代建筑史上最后的高峰是明、清两代。明清时代，地方经济繁荣富庶，民间建筑、官式建筑在定型的基础上不断创新，蓬勃兴起。根深蒂固的风水观念，决定了这一时期的建筑多注重群体关系，注重建筑与自然的关系，呈现出建筑装饰大肆铺陈，木雕、石雕等向世俗化方向发展。千篇一律的单体建筑和变化万千的群体建筑，是明清官式建筑的特点。

明清北京城、明南京城是当时城市最杰出的代表；北京的四合院(如图6-21所示)和江浙一带的民居是中国民居建筑

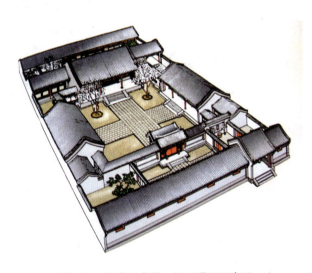

图6-21　北京四合院一组三进平面布局

的典范；明清坛庙建筑尤其在宫殿、坛庙、宗教建筑设计等方面颇具特色，如图6-22所示，北京故宫是明清两代不断营造的结果，坛庙是祭天地、祖先的场所，如图6-23所示，北京天坛是其中的典范。金刚宝座塔是明代佛塔建筑的新形式，西藏拉萨布达拉宫、河北承德避暑山庄的外八庙以及北海白塔(如图6-24所示)，是大批喇嘛教寺庙建筑的最高成就。清宫廷建筑如图6-25所示，装饰风格日趋繁缛，画梁雕栋，富丽堂皇。与宫廷建筑同时流行的民间建筑，也取得同步进展，极具民族风格、地方特色，类型丰富多彩。

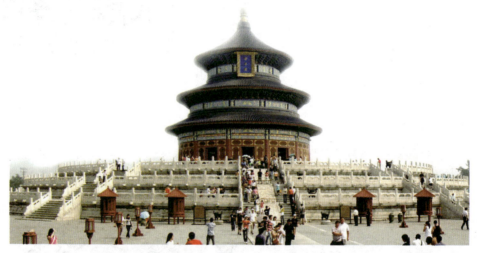

图6-22 明清两代营建的故宫建筑群,以明亮的金黄色体现皇权至上的尊严

图6-23 坛庙建筑是祭天地、祖先的场所,尤以明清北京"天坛"为典范

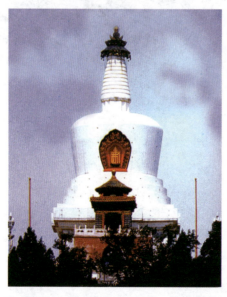

图6-24 清喇嘛教寺庙建筑:北海白塔

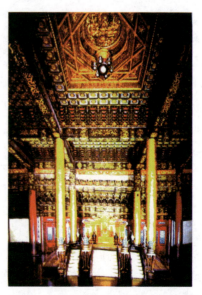

图6-25 清宫建筑富丽堂皇的画梁雕栋

2. 中国古代的园林艺术

从甲骨文"囿"字推算，苑囿出现在殷商期间；《史记》中有商纣王曾"益广沙丘苑台，多取野兽飞鸟置其中"的记载；周文王时兴建有著名的"灵囿"；《诗经》中有珍禽异兽在灵囿中安然游栖的诗句；春秋战国时期，各诸侯国竞相兴建园囿，从这些史料中可以探寻到我国园林设计的源头。

1) 中国古代园林的特色

西方人与自然的关系，是一种主客分离的对应关系。中国人受儒、道"天人合一"思想的影响，崇尚自然，热爱山水草木。在环境艺术史上，表现为集居住休息和游览欣赏为一体，因地制宜，掘池造山，布置建筑、花、木利用自然环境，构成富于自然情趣的风景园林。古典园林在叠山理水中，善于利用隔、抑、曲的手法营造园景的参差错落、富于变化，形成景外有景、象外有象，给人以曲径通幽和别有洞天之感。园中的亭台楼榭，既可聚拢景色，又可推出景色，一推一挽吐纳回环。因此，园林"虽由人作，宛自天开"(计成语)，在沟通人与大自然中体现了我国古代独特的生命精神和生态审美。

中国古代皇家园林与私家园林的特有审美文化，留给人与自然亲近的空间；园林又是一个诗化的自然，中国人把诗情画意注入其中，使之韵味无穷。亭台楼阁随地势起伏和景观的需要而展现；在以廊、桥、路、门、窗、墙的连与分、隔与透之中，形成了相映成趣的园中园、院中院、景中景、湖中湖的景观体系。

2) 古代园林雏形——苑囿

秦汉皇家园林是在先秦苑囿的基础发展起来的。秦始皇在渭水圈地建上林苑，苑中兴建阿房宫等离宫别馆，"覆压三百余里""二川溶溶，流入宫墙"；又在咸阳"作长池，引渭水，筑土为蓬莱山"。汉武帝重修秦上林苑，"周袤三百里，离宫七十所"；另建西苑、甘泉苑及各种游玩设施，秦汉时期的皇家园林虽仍以大型的自然苑囿为主，但山水园开创了造园先河，如图6-26所示，汉建章宫旁建有太液池，池中置蓬莱、方丈等神山。

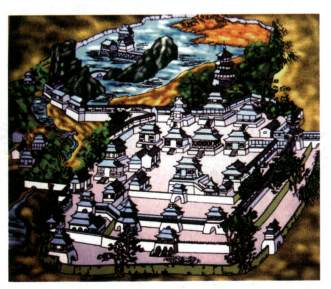

图6-26 汉建章宫建太液池(左上)池中置蓬莱、方丈等神山

魏晋南北朝(公元225—589年)是山水园林的奠基时期。战乱频繁，社会动荡之后，人们开始寻找自然空灵的世界，隐世遁名，寄情山林，崇尚自然，倾心田园，追求返璞归真。山水审美之风全面兴盛，为这一时期的造园发展带来了勃勃生机。士人不但游弋山水、择居山水间，还在居所经营山水，追求在与山水万物的亲近和交流中安顿身心，追求精神的超越。他们继承了汉代池中筑岛的方法，治池岸布置假山、植花木装点亭阁，以水池为中心的园林设计，成为一以贯之的风格。此时，私家园林应运而生，将封建士大夫的闲情雅致注入其中，追寻逸气野趣，相互攀比斗艳。

隋朝在其短暂的历史上，也留下了许多杰作。隋炀帝大业元年(公元605年)修建的洛阳西苑"周二百里，内造十六院"，再现了秦汉豪华壮丽的宫苑风格。

3) 成熟于唐至宋元时代的造园

我国造园史上艺术成就最高的，当推唐经五代至宋元时代。尤其是唐宋时代，中国文学艺术达到高峰时期，园林设计也受到诗画的巨大影响。一批文人墨客又兼豪臣名士的人，把自己的"诗情画意"纳入造园之中，并形成中国园林设计的主导思想。如图6-27所示，唐开成元年至宋代建成的大丽崇圣寺三塔，成为绝世胜景。北宋徽宗时，皇家园林在壮丽风格中又糅合了精巧的特色。"侈于书法图画"的风俗，把园林艺术推进到形式美的追求之中。这时著名的园林有唐长安芙蓉苑、北宋东京艮岳、南宋临安御苑等。其中以艮岳尤为著名，集前人造园之大成。张淏在《艮岳记》中描述说："累土积石，设洞庭、湖口、丝溪、仇池之深渊，与泗滨、林虑、灵壁、芙蓉之诸山，取瑰奇特异瑶琨之石。即姑苏、武林、明越之壤，荆楚、江湘、南粤之野，侈枇杷、橙、柚、橘、柑、椰、栝、荔枝之木，金蛾、玉羞、虎耳、凤尾、素馨、渠那、茉莉、含羞之草……东西相望，前后相属，左山而右水，沿溪而傍陇，连绵而弥满，吞山怀谷"。艮岳是人造大假石为主体的园林，在不大的面积中再现天下四方山水草木之风貌。

著名的杭州西湖中各景点的设计发展得益于南宋。西湖十景有苏堤春晓、曲园和风、平湖秋月、断桥残雪、柳浪闻莺、花港观鱼、雷峰夕照、两峰插云、南屏晚钟、三潭印月(如图6-28所示)。

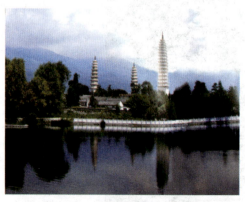

图6-27　唐开成元年至宋建成大丽崇圣寺三塔

图6-28　始建于南宋的杭州西湖十景之一："三潭印月"

这一历史阶段的私家园林有唐王维的辋川别业、白居易的庐山草堂等；大型风景名胜

的兴建和修复也兴盛起来，以宋代的滕王阁、黄鹤楼和岳阳楼最为有名。唐诗人画家王维的《山居别墅式园林——辋川别业》，在园林意境的创造上是突出的典范。他从宋之问手中购下陕西蓝田的这一山庄，他皈依禅学哲理和诗画手法，重新规划布置，创造出园林史上的一大名园。

4) 园林设计的顶峰在明清两代

中国古代造园的顶峰时期是明清两代，无论在理论和实践上都非常辉煌。保存至今的园林尤以清代为最多，这些传统园林分为：一是皇家园林，其大部分集中在北京一带。明代在元大都太液池的基础上建成西苑(如图6-29所示)，扩大西苑水面，增南海。清康熙、乾隆年间建有"三山五园"，即如图6-30所示的万寿山清漪园(后改名为颐和园)、玉泉山静明园、秀山静宜园以及圆明园，如图6-31所示为圆明园正殿清帝理政的"正大光明殿"原图，在承德亦建有避暑山庄。二是私家园林，则集中在江南的苏州、无锡、杭州、金陵、镇江、扬州一带，尤以苏州为盛。著名的如苏州拙政园、留园、网师园(如图6-32所示)和怡园；还有无锡寄畅园(如图6-33所示)；扬州双槐园、瘦西湖；上海豫园等。三是寺庙园林，如图6-34所示为镇江金山寺等。四是书院园林，如庐山的鹿洞书院。五是纪念性园林，如成都武侯祠等。

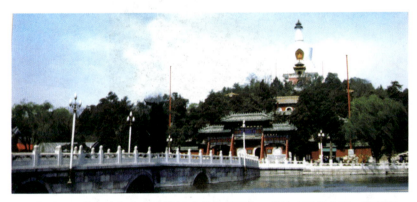

图6-29　明在元大都太液池的基础上建成西苑，并扩大西苑水面，增南海

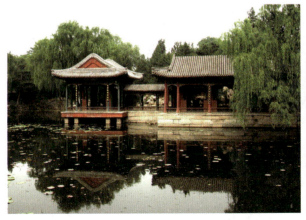

图6-30　万寿山清漪园(颐和园)中的谐趣园

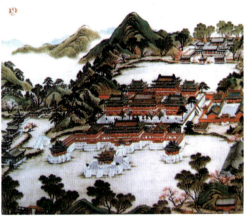

图6-31　圆明园正殿清帝理政的正大光明殿

图6-32　江南私家园林——石径曲折，沧浪渺然的苏州网师园

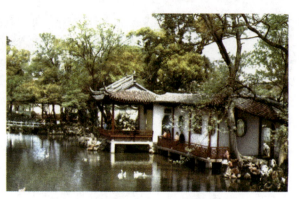

图6-33　建于明正德年间，清康熙初年得以全面整治的无锡寄畅园

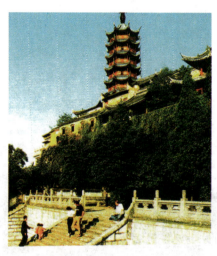

图6-34　寺庙园林——镇江金山寺又名江天禅寺

　　明清两代在江南富庶地区，私家园林如雨后春笋般兴起。文人画也促进了造园，使造园艺术的风格倾向于清新高雅。无锡的寄畅园建于明正德年间，康熙初年得以全面整治。康熙题之云："山色溪光""松风水月""明月松间照，清泉石上流"。

　　苏州是一座古城，春秋时为吴之梧桐园，晋之顾辟疆园，已开苏州园林先声，此后，园林兴建一直没有间断。宋时建的沧浪亭、元代的狮子林，都成为传世名作。明时的《苏州府志》记载，有大小园林270余处。苏州现存园林50多处，其中以拙政园、留园、狮子林、网师园最为著名。拙政园建于明正德年间(1506—1521)，为御史王献臣弃官还乡后所建。布局以空旷的池山与曲折的建筑互相映托。园中自然隆起的山丘与池塘毗连，其土石相间的坡陇，配以宽阔的池面，茂盛的林木，轻盈的亭、桥、廊显示出江南水乡清新高雅的秀美风姿。

6.2.2　中国古代的产品设计

　　继先秦后，中国封建时期的设计，除了建筑、园林设计外，另一重要方面是产品设计，它直接联系着万千年代人类的造物思想。不但有家具、陶瓷、纺织、服饰、特种工艺等领域

的设计,在其他如玉石雕刻、金属工艺、漆器乃至工具、兵器等方面均有长足的发展。中国古代的产品设计不仅代表当时的设计和工艺水平,并对以后两千年的手工艺术生产有着直接的指导意义,从造物和工艺设计的角度去考察,它所体现的思想和法则,仍可给现代人许多启迪。

1. 中国古代陶瓷艺术的发展

中国古代制陶工艺经漫长的原始辉煌,从战国起的数千年,古代瓷器设计以其精巧多姿的造型、绚丽多样的纹饰和缤纷的色彩,在世界古代设计史上占据了重要地位。欧洲直到18世纪才产出真正的瓷器,而且是直接向中国学习的结果。

1) 彩绘陶器的成熟及其延伸

战国时期研制出了一种彩绘陶器。它不同于原始社会的彩陶,彩陶是在陶坯上画花后再进行烧制;而战国彩绘陶器则是在烧成了的陶坯上绘制。彩绘陶器始于春秋,延续到两汉时代。秦汉的陶瓷设计有了很大的提高和创新,陶器制作日益精美,瓷器工艺日趋成熟;秦代的陶砖陶瓦久负盛名,素有铅砖之称;陕西临潼秦墓附近的兵马俑(如图6-35所示)和成都羊子山出土的说书俑,反映了秦汉陶塑艺术的杰出成就;继陶器取代部分铜器之后,在东汉晚期出现了陶瓷器取代昂贵的漆器的趋势,为进入瓷器时代谱写了前奏;唐代的唐三彩(如图6-36所示)更是造型生动,绚丽多彩。

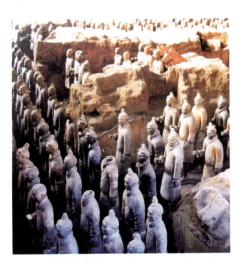
图6-35　陕西临潼秦始皇皇陵中出土的兵马俑

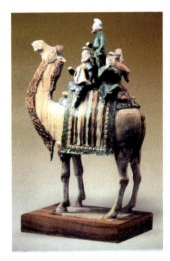
图6-36　唐代明器——"骑驼乐舞"三彩俑

这一时期陶瓷生产在管理上,官营工场、私营作坊及个体窑场并存,陶器上普遍流行铭文戳记。如官营工场陶器上刻有"相邦""左陶户"等字铭;私营作坊的陶器上刻有"文牛陶""栗疾陶"等人铭;秦代陶器上刻有"咸亭""蒲里""新安"等表示产地工匠的字铭;两汉时代陶瓷上刻有"宫疆""宗正""都司空""邯亭"等,还增加了吉祥用语作字铭。陶瓷品种,日用器仍以灰陶为主,新创的除了彩绘陶之外,还有暗纹陶及铅油陶等。

2) 瓷器是中国古代的伟大发明

我国古代劳动人民早在商代就试制、烧成了原始瓷。到东汉取得了长足的进步,进入六朝制瓷已完全成熟,进入隋唐,瓷器的发展开始繁荣。瓷器是制陶的过程中通过对原料的选

择和烧制工艺的探索而实现的。陶与瓷的区别在于：首先，原料不同，陶器用黏土而瓷器用瓷土；其次，窑温不同，陶器较低，约为800℃，而瓷器较高，约1200℃；最后，物理性能不同，陶器质地松脆有微孔，瓷器质地致密坚实，敲击有金属声。我国瓷器的发展经历了由青瓷(如图6-37所示)、白瓷(如图6-38所示)、红瓷(如图6-39所示)乃至彩瓷的不同阶段。

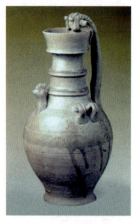
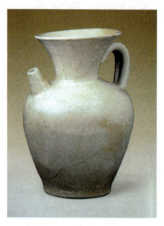
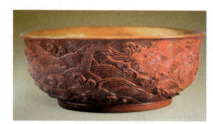

图6-37　青瓷(隋)四系天鸡尊盛水器　　图6-38　白瓷(唐)茶瓶　　图6-39　红瓷(明宣德)龙纹云气碗

　　唐代越窑，盛产青瓷，追求玉器的效果。长石釉的应用，使釉质匀润，釉色柔美。对于越瓷的描述，唐诗中有顾况的"舒铁如金之鼎，越泥似玉之瓯"，更为具体的描写有"捩翠融青瑞色新，陶成先得贡吾君，巧剜明月染春水，轻旋薄冰盛绿云；古镜破苔当席上，嫩荷涵露别江濆；山中竹叶醅初发，多病那堪中十分"。这些都赞美了越瓷的形色，又颂扬了巧剜明月、轻旋薄冰的工艺技巧。

　　除了成就最大的青瓷外，还有黑釉瓷、黄釉瓷的烧制工艺已趋成熟；尤其值得一提的是白瓷的出现，是我国瓷器史上继青瓷、黑瓷之后的又一次突飞猛进，为以后的青花、五彩、粉彩等精细瓷器的出现奠定了基础。唐代北方邢窑的白瓷，代表了这个瓷业空前兴盛时期的最高成就，享有"南青北白"之称，陆羽形容邢窑釉色"类银""类雪"。此外，河南、山西、四川、江西、广州均产白瓷，大诗人杜甫这样称赞白瓷瓷体："轻且坚，瓷声扣如哀玉、色白胜霜雪。"

　　3）以瓷器为主业的陶瓷鼎盛期

　　宋代是陶瓷发展的鼎盛时期。宋瓷一改唐瓷圆润丰满的造型，形象简洁而优美，各地名窑各具特色。例如，定窑、景德镇窑的清秀，汝窑、耀州窑、龙泉窑的浑厚，官窑、哥窑的典雅(如图6-40所示)，钧窑的绚丽、建窑的淳朴，磁州窑、吉州窑浓厚的民间色彩等。就瓷器呈色原理上说，从青瓷到白瓷是工艺技术的一次飞跃。而均窑那种五光十色的"彩瓷"的出现，是造瓷史上的又一次突破，这是在工艺上对火焰的不同特性进行恰如其分控制的结果，从而打破了青瓷、白瓷一统天下的格局。"钧釉"呈乳浊色，有磷酸和还原铁结合的成分，由于原料中铜元素的作用，经过还原焰烧制而呈绿或紫红斑，形成艳丽风格。诗人用"夕阳紫翠忽成岚"形象地概括了钧釉的特色。

　　元代、明代制瓷工艺发展的主要成就，是景德镇窑"釉下彩"的新品种："青花"和

第6章　古代的艺术设计

"釉里红",是用氧化铜作着色剂,在上瓷体上绘制花纹,然后施釉焙烧,因红色花纹在釉下故名釉里红。"青花"是指在瓷坯上用钴料作色,然后施透明釉,以1300℃左右高温一次烧成而呈现蓝色的釉下彩瓷器,如图6-41所示,明永乐青花开光式缠枝花卉执壶。从14世纪20年代到15世纪前期,大约经过70年,景德镇的青花瓷器就成为中国产瓷的主流,一批古老的瓷器窑场都相形见绌,景德镇也由此成为中国的瓷都。

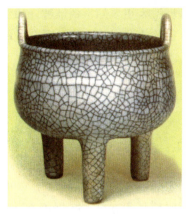 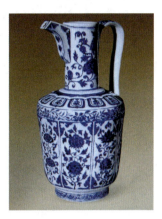

图6-40　哥窑鼎式炉双耳丰底下承管状高足通体黄色光釉,满布铁丝纹　　　图6-41　明永乐青花开光缠枝花卉执壶

整个清代,景德镇始终保持瓷都的地位。康熙年间,朗窑仿烧明宣德的宝石红,极其成功。好像初凝的牛血一般猩红,像红宝石一样鲜艳夺目,人称"朗红"。这一时期,另一新品是"豇豆红",饮誉海外。"粉彩"(如图6-42所示)瓷器始于康熙,至雍正极为发达,色调柔和淡雅,笔力精细工整,又称"软彩",这是在"五彩"的基础上从"珐琅彩"蜕化而来的。"珐琅彩"瓷器,如图6-43所示,康熙末年始烧制,至雍正达到精妙。这是一种半脱胎,脱骨细薄洁白,是瓷器发展的最高成就。当年,慈禧太后以"瓷胎珐琅瓶"一对赠予英国维多利亚女王,使之惊喜有加。此后,我国珐琅彩瓷名震海内外。

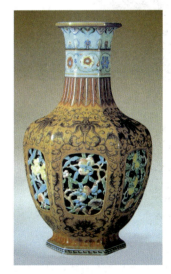 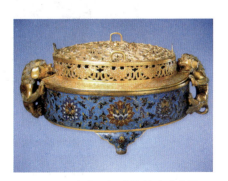

图6-42　清乾隆粉彩描莲纹开光套瓶　　　图6-43　清雍正铜胎掐丝珐琅盛器

2. 中国古代的家具设计

中国家具凭借文化优势的持续性，在一脉相承中逐步融合积淀，形成了独特的艺术风格。中国古人在生活起居中，从席地而坐逐步演变为垂足而坐的方式，家具随之经历了一个由矮到高的演化过程。

1) 古代家具设计的演进

家具，在春秋战国时期为礼制象征的青铜、漆木领域融入更多的世俗情趣。如工艺精巧的金银错青铜龙凤案，严整典雅的铜漆木、雕花木或彩绘漆木几、案、床、架、座屏、箱、柜、奁(长沙、信阳、江陵随县楚墓出土)，以不同的结体形式折射出世俗性与礼仪制约的交织设计思想。据《考工记》记载，几、席的制作尺寸，已成为室内规制的度量单位。按周制折合现行公制，几长近60厘米，席长近180厘米。几为席地跪坐凭倚之物，面较窄，具有一定高度。案为放置简牍器物之用，面较宽，书案较高，食案较矮。总之，家具的尺度及其结构形式都会超越生活的常规，适形得体。为了显示天子、诸侯的权贵地位，室内常设坐屏以障之，形成家具组群配置格局，呈现雕缋之高的崇尚。

秦汉至三国，是中国古代家具有较大发展的时期，低矮的床榻成为室内起居的中心。西晋、南北朝至隋唐五代，是低型向高型家具发展的转折时期，西方异质文化和佛门礼俗也由丝绸之路相继传入中国，导致家具由矮变高的发展趋势，显得豪放而富丽。宋、辽、金至元代时期，垂足而坐的方式普遍形成，调整框架结体的精微构造，改进榫接工艺的整合做法，尽显精致、朴秀之美。

2) 古典家具的高峰

进入公元14世纪后期，明王朝励精图治，城乡经济繁荣，官私手工业获得广泛发展。随着家具需求量的增加，兴起讲究陈设之风，由于海禁的开放，大量国外优质硬木输入和国内南方良材北运，为制作精美坚实的家具提供了物质条件。在继唐宋家具形制的基础上，明式家具(如图6-44所示)的出现，标志着中国古典家具技艺达到一个新高峰，享誉全球。

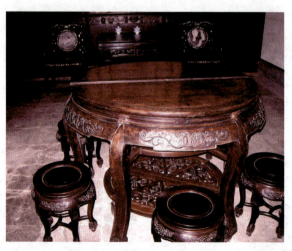

图6-44 精美坚实的明式家具

明式家具是公元15～18世纪初我国明代和清代前期所流行的家具样式，为中国古典家具之最。其巧于卯榫组构，追求自然质朴、雅俗共赏的情趣，其结构线条的舒展，或刚劲或婉

约，风格浪漫。从材质上分为硬木家具和漆木家具两类。前者多选用黄花梨(降香黄檀)、紫檀、红漱木(杞梓木)、铁力木和榉木等材料，材质坚密，色泽净雅，纹理华美。后者多选用白松、楸木、楠木、桐木做胎骨，面层常常施以单色漆、描金漆、彩绘漆、雕填漆、剔红漆等装饰。

明式家具的形式分椅凳、桌案、床榻、橱柜、台架、屏及其杂件六类。比例匀称，尺度适宜，收分得体。其独到的结构为世人称颂。

明式家具有无束腰直足式、有束腰内翻马蹄式、有束腰内三旁腿式、鼓腿彭牙式、一腿三牙罗锅杖式等做法，都是在整体美的把握下，使面、腿、杖各构件主从分明，协调有致，浑然一体。这种寓木材肌理的自然风韵、精美的框架结体，显示物性的意趣。明式家具不仅在18世纪影响了西方古典家具风格的形成，对现代家具设计也有启发意义。

3) 精湛的清式家具

18世纪中叶到20世纪初，在继承明式家具的传统中形成了清式家具的风格。中国清代流行的家具式样是明式家具的异化。如图6-45所示，从两例鲁迅故居中保存的清式家具来看，其手法严正、工艺精湛，堪与明式家具媲美。清式家具在总体上崇尚雕嵌，擅作综合装饰，在主质华贵中见沉雄厚重。

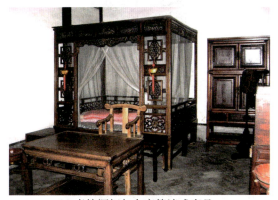 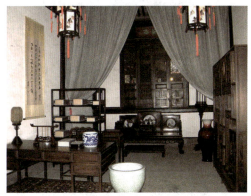

(a) 桌椅橱柜与大床等清式家具　　(b) 桌椅板凳与橱柜床具等清式家具

图6-45　鲁迅故居

因当时黄花梨木少见，硬木类家具多选用花梨木(香红木)、红木(老红木)、紫檀木、乌木、榉木、楠木、核桃木等，并在表面施以雕嵌装饰。漆木类家具沿用前期盛行的各种松漆做法，装饰更加绚丽多彩，成组配套的习俗颇为流行。如：成对的夹桌几的三屏式扶手椅或独座；成组配套的各式圆桌圆凳；分聚两宜的屏背椅、花背椅、笔梗椅等；适合时尚的云石鼓敦、躺椅、雕嵌贵妃椅、套几、高足花几、茶桌、案桌、马鞍式书桌、三拿式写字台、梳妆桌、卷书式琴桌、书橱、博古式格架、围栏架子床等。

从清式家具的构造整体取向看，是明式家具的近似体的程式异化。最常见的是弯折形腿凿方马蹄足，或足端作卷球、搭叶、蜓蚰、兽爪、如意头等形式。此外，椅座的前沿、椅靠的搭脑和扶手，以及牙板、杖档等做成弯折形，甚至衍变为如意弯折腿膛肚开光或弯折形海棠开光。这种式样符号，几乎成为各地清式家具的共性。但又在匠师们因地制宜的施工中，形成了三大名作——"苏(州)作""广(州)作""京作"。各派作都在相互影响借鉴中发

展。在装饰方面,有的是以透雕花牙或古币绳纹四式取代结体构件,有的且在腿顶端、牙板或华板上雕饰,甚至是通体雕嵌,也因此出现了有悖于附丽的原则,流为烦琐臃肿之作。

中国古代家具的演进,表现出传统文化"天人合一"的观念,将追求人与自然的和谐视为艺术设计的最高境界。应用到工艺造物方面,则转变成"心物合一"的观念,把家具形式与人的环境融合一致,达到匠心独运的境界,并以富丽的原则为家具润色。

3. 中国古代的织品与服饰设计

纺织技术是我国古代两大基本技术——"耕""织"之一,不仅有悠久的历史,而且以"丝绸之国"闻名于世。在丝绸制品中,绫、罗、绸、缎、绢、锦等品种繁多。它们的图案花饰,体现了平面设计上的突出成就。尤以锦缎最为华美,唐代诗人刘禹锡曾有词:"濯锦江边两岸花,春风吹浪正淘沙。女郎剪下鸳鸯锦,将向中流定晚霞。"我国素有"衣冠之邦"之称,并以"丝绸之国"闻名于世。图6-46所示是清官员丝绸礼服蟒袍,图6-47所示是清苏州丝绸彩绣女礼服。

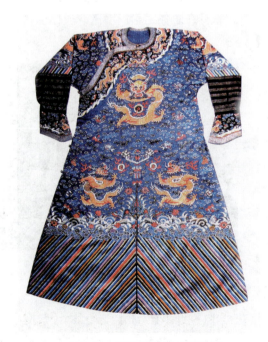

图6-46　蟒袍 清官员丝绸礼服

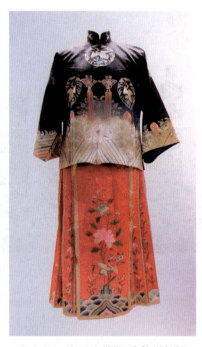

图6-47　彩绣女礼服 清苏州丝绸

战国、秦汉,农民手工艺与官营的染织大手工业作坊空前盛行。我国丝织品对世界产生重大影响的主要是汉代,张骞两次出使西域,开通了著名的"丝绸之路"。汉代的章服制度更趋完善,男装改深衣成袍为时尚;女装以深衣和上衣下裳的襦裙为主。唐代丝织品生产几乎遍及全国,丝绸服装非常流行,在名目繁多的品种中,尤以唐锦最为出色,唐锦以纬线起花,故称"纬锦",以区别于汉魏六朝以经线起花的"经锦"。处于封建社会鼎盛时期的唐代在衣冠服饰上,十分注重华丽与丰美。男装主要是幞头、纱帽和圆领袍衫;女装主要是衫襦袄裙。

宋代织锦因有新特色,故称为"宋锦",采用了"通经断纬"法的主要成就是缂丝,

提花机已趋定型化，平纹、斜纹和缎纹三原组织已臻完备。织品质地和纹饰色彩，充分体现了"文因质立，质资文宣"相辅相成的关系，表现了"织物书画化"的特征。

元代丝织品以织金，称为"纳石失"(得名波斯语)最为有名。因蒙元尚金，曾在弘州设有纳石失局，专门生产织金；另外蜀锦也颇著名，素有十样锦名目；棉织是元代发展起来的新工艺，是棉纺织家黄道婆作出的重大贡献。明代的织锦称为明锦，主要品种有库缎、织金银和妆花三种。清代丝织、刺绣、印染在康熙、乾隆、雍正三个时期非常发达。丝织产地主要在江南、四川、广东等地，江南地区的南京、苏州、杭州已形成全国丝织业的中心，专门为清代皇室生产丝织品。清代的刺绣分为苏绣、粤绣、蜀绣、湘绣、京绣等地方体系；民间纺织品设计，如苏州的缂丝、福建的漳绒、北京的地毯、西藏的氆氇、新疆的印经、贵州的蜡染、广西的壮锦以及浙江嘉兴、湖北天安、湖南常德、江苏苏州的蓝印花布等，都在清代形成了特色。

中国古代服装设计的总趋向是男子服饰设计风格庄重，女装绚丽。由于受封建章服制度的制约，我国古代服饰设计不可能科学地、自由地朝着效用方向发展。然而在森严的等级制环境下产生的中国古代服饰设计，又以另一种方式矗立于世界民族设计之林。

4. 中国古代的特种工艺设计

在现代工业社会之前的所有产品设计，都可称为手工艺设计，因为当时的社会生产方式是设计、生产一体化的传统手工方式，这些手工产品除生活用具外，主要是技艺复杂的陈设工艺，如玉器、玻璃、象牙雕刻、刺绣、缂丝、服饰、雕漆、景泰蓝、金银首饰等。后来这类手工艺品大部分被归类为"特种工艺"，侧重在利用某种珍贵或特殊的材料，精心设计和精巧加工而成的手工艺品。

1) 晶莹剔透的玉石工艺

中国有故俗："君子无故，玉不去身"，商、周时代的人就有佩玉的时尚，如图6-48所示为商代鸟形玉佩，把玉当作修身标准和个人品德的标志，有"玉不琢，不成器""冰清玉洁"等这些描述，使玉人格化了。秦始皇统一中国后，让李斯监制传国玉玺，就是用"和氏璧"雕刻的。玉器作日用器皿，是历代封建贵族奢华的反映，而质地坚硬的玉石雕琢成实用的容器需要高超的技艺和极大的耐力。

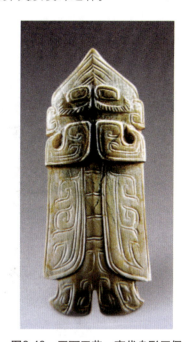

图6-48　玉石工艺：商代鸟形玉佩

汉代，皇亲国戚常以"玉盒"所谓的"金缕玉衣"盛尸合葬。唐代崇尚实用性的玉石工艺品的应用，如"云形杯"质地纯净透明、晶莹润泽、雕刻精美，反映了唐代玉工在识玉、琢玉、用玉上的高超技艺。宋代工部所属的文思院，有牙作、玉作、犀作、雕木作等行当，玉雕制作中"巧色"的运用具有较高成就。所谓巧色，就是对玉料上的瑕疵和浅裂纹的藏、躲和利用，根据不同的色泽、纹理形状进行雕琢。图案以龙凤呈祥为多，现存故宫的"鹰啄雁玉佩""花斑马"等均为代表作。明代玉雕有官作与民作之分，用料有白玉、碧玉、青玉

等。清代的玉石雕刻十分突出，皇家设有"造办处""金玉作"，产出的玉石专供皇室；民间有碾玉坊，以北京、扬州、苏州、大理最为著名。北京玉器为中国之魁，乾隆时极盛，名匠辈出，作品精美；扬州玉雕，多作大型；苏州玉雕，其精巧工艺尤其出色。

2) 光灿华贵的金属工艺

古代所谓金属三品是金、银、铜的并列。作为王权象征的青铜器在秦汉时代已退出历史舞台，但作为设计艺术的一个品种的金属工艺并未衰颓，金、银、铜等金属工艺品被广泛应用于日常生活，它既是财富的象征，又是艺术的结晶。

我国据说在秦朝已用黄金制品，但毕竟是凤毛麟角；在汉代，贵重的灯具或容器仍然用青铜铸造，少数加错金银纹饰或鎏以金面，如图6-49所示的"错银铜牛灯"即可窥世情之一斑。中国金银器的制作到了唐代才开始发达，这是受到萨珊金银器的影响。那时，锤打、切削、抛光、焊接、刻凿、铆、镀等加工工艺已趋成熟，金银器制作开始发达。类型主要有碗、盘、碟、杯、壶、盒、罐、灯、首饰、宝塔等。宋时盛行仿制商周鼎彝之类铜器、铜镜及大量日用灯具、器皿。如图6-50所示为宋代"荣华富贵"项圈锁金饰，这一类金银器的制作特别发达，多作酒具，风尚甚为奢侈。元代日用品中大量使用金银器，还有货币用的金银锭和金银条。

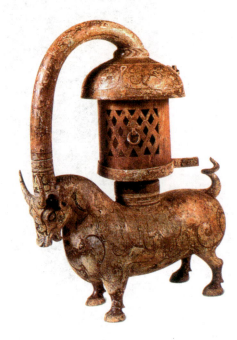 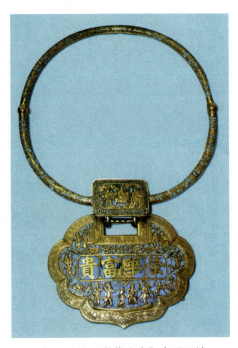

图6-49　金属工艺：东汉"错银铜牛灯"　　图6-50　宋代"荣华富贵"金项圈锁

明清两代，金银铜铁锡等各类金属工艺制品得到较大发展，有出色的新品和划时代的成就，如图6-51所示为银錾胎透明珐琅八宝纹香炉。最具特色的莫过于宣德炉和景泰蓝两种：宣德炉是明代最具特色的金属工艺，采用合金冶炼制成青绿、黄褐、古铜等60多种颜色，成为极其珍贵的工艺品；清代的景泰蓝在康熙、乾隆时代十分繁荣，圆润坚实，金光灿烂，从家具、祭器、佛像到装饰用具应有尽有。金发塔、金编钟等也都是清代工艺中的重器。

3) 古朴瑰丽的漆器工艺

漆器工艺是一门古老的艺术，生漆是漆器的主要原料，它是从漆树上割取下来的。具有沉着、大方、协调的特点，有一种深沉的魅力。如图6-52所示为战国时代的鸟兽纹扁盒形矢菔面板漆器。漆器工艺以一种精细、古朴、瑰丽、华贵的品位，成为人类文明史上的奇迹，战国漆器代替了青铜器。秦代漆器如陶器多用书写、针刻或烙印文字符号；唐代的金银平脱、雕漆和螺钿镶嵌，这种雕漆是在漆胎上涂数十层，达到一定的厚度，再行雕刻，现代称为剔红。

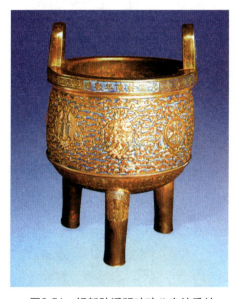
图6-51　银錾胎透明珐琅八宝纹香炉

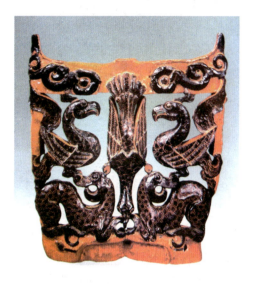
图6-52　漆器：战国鸟兽纹扁盒形矢菔面板

雕漆工艺到了两宋元明清已趋成熟，造型完美、工艺精良。元代"剔红漆器"雕漆工艺是用朱漆堆在胎上上百层，半干时雕刻各种图案。此外，还有剔彩、剔犀、金漆和螺钿。螺钿工艺开创嵌铜新工艺，是后世金银丝镶嵌的端倪。清代漆色鲜红，除木胎骨还兼有瓷胎、紫砂胎、皮胎等；各地特色逐步形成：北京的雕漆、扬州的螺钿、福建的脱胎、广州的广漆、潍州的银丝漆等；还有江苏的扬州、苏州，历史上都盛产漆器，苏州擅长雕漆，扬州在2000多年前就具有较高水平，宋代更加兴盛，明清时又发展了骨古镶嵌、百宝镶嵌等技法；另外，嘉兴的戗金银、宁波的描金、山西的云雕、天水的填彩等各有千秋。

5. 中国古代的民间工艺设计

古代民间手工艺是劳动人民为适应生活和审美需求，就地取材而以手工生产为主的一种手工艺用品。民间手工艺作为一个特定的范畴，在古代历史上相对于宫廷贵族阶级的手工艺品，而且具有不同的文化性质，品种繁多，诸如竹编、草编、蓝印花布、蜡染、木雕、泥塑、剪纸、民间玩具以及民间雕刻等，如图6-53和图6-54所示，犀牛角雕刻与象牙雕刻工艺。其他还有如黄杨木雕、金属雕刻等民间工艺。由于各地区、各民族的社会历史、风俗习惯、地理环境、审美观念的不同，各有其不同的风格特色。

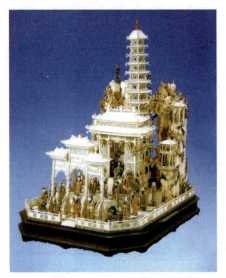

图6-53　清犀牛角雕九龙纹杯　　　　　图6-54　清象牙雕刻群仙祝寿塔

6.2.3　中国古代的视觉传达设计

局限于手工生存方式的设计文明，正如刘勰在《文心雕龙》中所描述的："时运交移，质文代变。"洞穴壁画的出现，标志着人们酿造了图形符号及其信息传达的雏形。农业、手工业的分工，在产品的流通和交易中出现了市场，从而产生了口头和实物广告形式；在原始包装的演化过程中，先民们为生计起见，使用最粗陋的方法，如树叶、树皮、竹简、果壳、草编、竹枝、柳条、动物器官等，这些包装材料和形态都取之于自然；陶器的诞生，创造了人类用于包装的容器，开始了有目的的设计。6000多年前的彩陶，无论造型还是图案，都具有相当高的水准，为现代包装提供了养分丰厚的创作资源。

1. 汉字由象形向视觉符号的演化

远古时代，结绳记事、实事记事很长的岁月之后，开始不能满足人们交流的需要，人与人之间为了表达思想感情，常常利用大自然中与人息息相关的天象地貌，模仿设计了许多具有代表性的形态记号，这就是原始视觉符号形式的起点，如图6-55所示远在先民创先了图形文字。周朝自平王于公元前770年东迁洛邑(今河南洛阳)后，五百余年，经历了诸侯兼并的春秋时期和七国争霸的战国时期；在语言文字方面，出现了"言语异声""文字异形"的现象。据史料记载，当时"宝"的写法，就有194种形态；"眉"字的写法有104种；"寿"字的写法，也有百种以上。有的字体柔婉流动、疏密夸张，有的体势纵长，有的结构狂怪，反映出中国汉字已经由象形向视觉符号演化。

汉字产生于原始社会末期，已有五六千年，从较成熟的甲骨文算起，也有三千多年历史。随着人类文明的进程和社会文化的发展，汉字形体逐渐从具象走向抽象、符号化，方块形式逐步固定。从有文字实物的殷商开始，汉字经历了甲骨文、金文、大篆、小篆、隶书、楷书、行书、草书等演化过程。经不断完善、嬗变，中国汉字，形成了最具概括性、最富于想象力的抽象文字体格。

甲骨文又称殷墟文字(前文已有介绍)，距今有着3000多年的历史，以象形为基础笔画，纤细、字形优美。金文亦称钟鼎文、大篆，如图6-56所示，是铸刻在商周钟鼎、用品、武器等上面的文字。古以青铜为金，后称青铜器上的文字叫金文，主要记录统治者祭祀、分封、征伐及器主的功绩等，金文的主要特点是笔画肥大厚实，古朴厚重，苍劲有力，结构行款趋向整齐，图画特征明显减少，符号特征加强。金文是汉字由图画型向符号型过渡的分水岭，西周"大盂鼎铭"为钟鼎文的代表作。

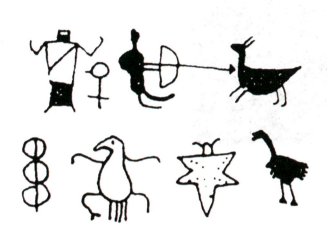

图6-55　远古先民为便于交流创造了图形文字

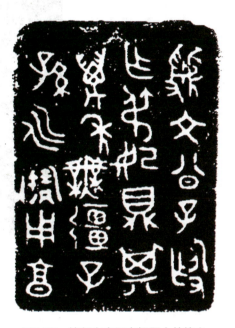

图6-56　铸刻在商周青铜器上的铭文

点评：这是汉字由图画型向符号形态过渡的分水岭。

篆分为大篆、小篆，字体整齐均匀。大篆，也称籀(zhòu)文。因其著录于字书《史籀篇》而得名，流行于春秋战国时秦国，字体是从西周金文直接发展而来的，大体相同变化小而规范，可清晰地看出汉字字体发展的痕迹。大篆的主要特点：字形整齐匀称的，笔画粗细一致，趋于线条化。小篆亦称秦文，秦始皇统一中国(前221年)时推行"书同文"。在原大篆的基础上进行简化，取消其他六国的异体字，创制统一的汉字书写形式，一直流行到西汉末(约公元8年)，逐渐被隶书所取代。小篆字体优美，笔画结构简易规范，字体字形高度统一，可添加曲折，尤其为需防伪的官方印章所青睐，一直采用篆书。

隶书亦称"汉隶""左书""史书"，如图6-57所示由篆书简化演变而来，是汉字中常见的一种庄重的字体，略呈宽扁，横画长而直画短，呈长方形状，讲究"蚕头雁尾""一波三折"。在东汉时期达到顶峰，从隶书再经嬗变演化，一直形成到今天的宋体，书界有"汉隶唐楷"之称。楷书，始于汉末盛于唐，俗称"真书""正书"，笔画工整、结构严谨，如唐朝欧阳询、颜真卿、柳公权等均堪称楷书的典范。行书，是由隶书和楷书简化而来的，王羲之书体的字里行间，透出行书的魅力。实质上行书是楷书的草化或草书的楷化。楷法多于草法的叫"行楷"，草法多于楷法的叫"行草"，是在行、楷便捷的书写基础上产生的，特

点是结构简省、笔画连绵,有行草与狂草之分。汉字经几千年的锤炼,形成篆书的古茂、隶书的稳健、楷书的端庄、行书的洒脱、草书的奔放,呈现千姿百态的风貌。

图6-57　隶书:始于秦末盛于东汉,体式庄重,讲究笔势

2.中国古代的标识记号设计

在文字产生之前,人类由于交流需要形成了口头语言;为了记录,就用刻树、结绳、堆石、刻画记号等方式,通过象征符号、标记进行沟通。可见,标识作为视觉语言是基于"识别"的需要而产生的。他们画圆圈为太阳,画弧为月亮。初期多为写实,后来演变成象征化图形。伴随人类社会的变革,标识已逐渐成为区别不同信息的媒介了。

先秦之前,在商品交流时用作凭信的印章、印记可谓是我国商标标识的滥觞。《周礼·掌节职》条:"货贿用玺节"一语的"玺节"即指今天的印章,这些铭刻在货物上的标识,表明了生产者的姓氏及货物的产地,起到识别与其他商品差别的作用。东汉时期,市场上的商品较西汉又有所增加。纸的发明和使用成为宋代纸质商标出现的前提。汉代除了承袭"物勒工名""物勒地名"的传统外,至除在东汉已经开始在商品上作工名、地名之外的其他标记,用于辨认不同商家生产或经销的商品。东汉沿当时的丝绸之路出口远销到欧亚的瓷器上就留下了"铃记"的遗迹,它就是在瓷器上用的标记。当处于公有领域的标记与商品结合起来时,实际上就起到了现在所称的商标的作用。商品上所使用的标记,赋予了该商品以声誉,商人的交易极大地依赖这个声誉,因为他的标记有利于出售商品。这些标记发展到宋代,就形成了图文并茂的完整商标。随着商品经济的发展,商品生产和交易行为日趋发达,开始出现了商品的广告宣传。人们用"锚"代表希望,"十字架"代表上帝,"红十字"代表慈善机构,"心"代表爱人或爱情,"伞"代表保护,"蛇"代表罪恶,"星辰"代表至高无上,"猫头鹰"代表智慧。

3. 从书画同源到书籍装帧

"书画同源",说的是文字与图形在起源上的一致。经历了一个由繁到简、由象形到抽象的发展历程。世界上绝无仅有的象形文字、刻画在龟壳和牛脚骨上的符号,实际上都是图形化的。中国传统文化中的阴阳理想思考,流露出"天人合一"的哲理,常常寄情于中国远古的彩陶文化和图腾符号。一方面通过岁月更替向绘画发展;另一方面在图形文字的笔画化、方正化、简化过程中,抽象推演出极其简单的线条形象,于是,使文字与图形向各自方向分道扬镳。

书籍,就是文字、书画的载体。中国古代的书籍出版有着悠久的历史,装帧形制,随着生产工艺和材料的发展而演变。竹简起源于西周后期,是纸发明前最具代表性的书籍形制;文字书写于丝织品上的帛书,是略晚于竹简的另一种书籍形式;早在先秦时期,中国人就发明了墨,纸发明于公元前二世纪,首先出现了石刻拓印形式东汉时期蔡伦发明了植物纤维造纸,墨和纸的发明为印刷创造了条件。到公元二世纪后,纸的使用才更为普遍,成为书籍载体的主要材料。隋唐时期,木刻版印刷流行;现存最早的印刷品是唐代的《金刚经》,公元868年的印刷本,包括插图、文本、标题三个部分,如图6-58所示为印于868年的《金刚经》(部分),它是我国和世界上现存最早、有确切印刷时间的雕版经卷。

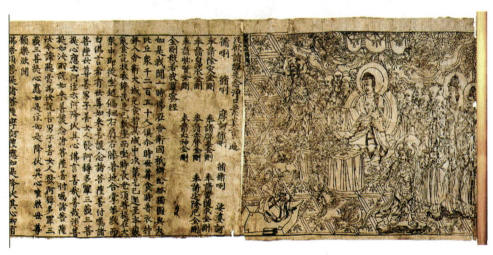

图6-58 公元868年的《金刚经》(部分)

点评:公元868年的《金刚经》(部分):是世界上现存最早的雕版印刷经卷。

我国最早的一部书籍是《唐韵》(唐晚期),装帧形式是旋风装,至辽代,印刷业已兴盛;进入北宋,铜版雕刻本:春秋经传集解(30卷印刷品)问世;同期,天才的技工毕昇发明了活字印刷术。活字印刷术的发明,大大推动了印刷广告的普及和发展,为我国平面设计的发展注入了新的活力。早期的印刷品从政令推广以及宗教宣扬,如佛经、佛像的印制,到后来历书、文算、书籍的复制印刷和普及,开启了近代平面广告设计的形态与初创规模。北宋最早刻印的书为开宝五年(公元972年)的《尚书》和《经典释文》;元朝出版印刷有突出成就,以蝴蝶装、经折装为主,首创木活字、朱墨双色套印刷;明代,出版印刷最为辉煌,我国古代最完美的书籍装帧形式——线装,兴起于明代。到清代最通用的装帧形式是线装、卷

轴装、经折装、蝴蝶装和包背装等，如图6-59所示为宋代线装本书籍，其装裱工艺已臻于完善，十分精致考究。随着新型印刷技术的应用，书籍的装帧形式也发生了很大变化。而今天所使用的册页装及矩形开本等基本形式，则起源于我国的宋代，约公元14世纪，逐渐传向西方，虽然在材料、工艺方法等方面有改进，但其基本形式仍为中国古代所首创。

图6-59　线装书籍：清代影宋本——"楚辞集注"

4. 从口头广告到印刷广告

春秋时期的韩非子在《外储说右上》中记载道："宋人有沽酒者，斗概甚平，遇客甚谨，为酒甚美，悬帜甚高，而酒不售，遂至于酸。"这是指公元前6世纪宋国的酒店"幌子"，可以说是最早普遍存在的广告形式。屈原的《楚辞》中有云："师望在肆，鼓刀扬声"，说的是姜太公开肉铺时，在铺子门口敲着砍刀，发出响声，从而吸引顾客，这种"音响广告"也可算是最早的广告媒体了。

宋代《东京梦华录》中记汴京城内"卖花者以马头竹篮铺排，歌叫之声，清奇可听"。可见已不是简单的吆喝，而是编成歌曲，沿街咏唱；元人有《中吕阳春曲·赠茶肆》小令十首，分别咏茶的采摘、制作、烹、饮及用水、效用等。例如，"金芽嫩采枝头露，雪乳香浮塞上酥，我家奇品世上无。君听取，声价彻皇都"。至于卖豆腐者之敲梆子、卖饧糖者之敲锣，似乎沿袭至今。唐宋以后商店门口的招牌广告、竖立牌匾、悬挂旗帜等已经很普遍。

我国现存最早的印刷广告是北宋时期"济南刘家功夫针铺"四寸见方的广告，如图6-60所示，从这幅广告作品的构成来分析，其中心的白兔捣药的商标图案，上方"济南刘家功夫针铺"的企业名称，以及两侧"认门前白兔儿为记"的地址说明和下方"收买上等钢条，造功夫细针，不偷工，民便用，若贩，别有加饶，请记白"的广告语，对经营项目、质量保证、经销方式等表达得一清二楚，各种视觉传达要素的构成与编排，已完全具备了今日广告传播的基本要素。此后的文体、印刷、标牌等广告形式不断完善，更加精致。但是，由于受当时社会特定经济条件的制约，中国古代的广告形式极其简单，技术手段也较为落后。然

而，许多古老的形式至今仍在不少地方继续使用并产生影响。主要形式有：口头广告、实物广告、音响广告、旗帜广告、悬物广告、招牌广告、彩楼广告和粗糙的印刷广告等。

随着中国门户的开放，外商开始在我国致力于洋货促销的广告宣传，于是我国最早的招贴广告——月份牌年画应运而生(如图6-61所示)，最早出现在19世纪末晚清的上海。作为一种商品广告形式(多为美女)与年历(即附有十二个月节令的年历表)，这种三位一体的商业文化产物，利用人们喜闻乐见的传统年画形式，通过彩色石版技术印刷，用来宣传促销商品。

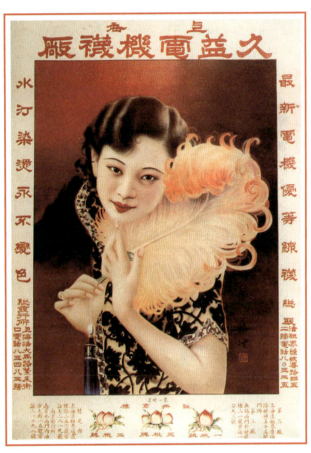

图6-60 北宋济南刘家功夫针铺四寸见方的广告　　图6-61 上海19世纪末晚清出现的月份牌年画广告

6.3　西方的古代设计

与中国一样，西方古代设计也经历了从旧石器时代到新石器时代的漫长历程。早在渺远的冰河时代，欧洲人的祖先便在法国和西班牙的一些洞窟中留下了令人叹为观止的杰作。可是这些作品与西方艺术设计持续不断的流变过程中，还没找到任何具有直接传承关系的根据。公元前8000—公元前7000年，古代西亚已兴起了农耕与畜牧业，开始了定居生活的社会形态，就在此时，陶器开始作为人类最早的实用设计品与人类一起由旧石器时代走进了新石器时代。倒是古代埃及人的艺术，对西方产生了不容忽视的影响，直接受益者是古代希腊

人，特别是在建筑艺术方面，超越了其功能、技术的发展。

6.3.1 古典时期的设计经典

考古学家在发掘古代遗物时，发现那些残存的陶器中一般都储存着谷物，还有较大的古陶遗址中几乎都有用泥土塑造的母神像，那是人类再衍生的象征。根据目前发现的资料来看，西亚是古代农业文明的发源地，同时也是陶器的诞生地。欧洲的农业文明和陶器生产受到了西亚的影响。公元前5世纪达到全盛期的希腊文明，许多还带有西亚和两河流域的原始遗痕，如图6-62所示的公元前20至公元前18世纪卡马莱斯式陶器和如图6-63所示的纳加达文明板岩制品——公牛(公元前3150年)。西亚和两河流域人类文明的遗产，经由希腊犹太教与基督教这两条渠道，最终传播至近代世界。

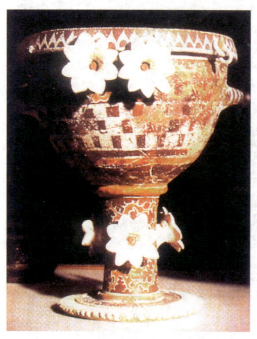

图6-62　卡马莱斯式陶器——公元前20世纪至公元前18世纪

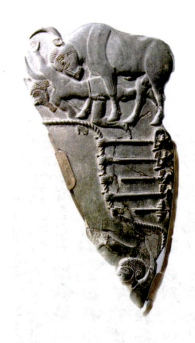

图6-63　板岩制品——公牛，纳加达文明（公元前3150年）

1. 埃及人伟大的古典文明

世界上完全用石头建造的房子始于埃及，首先使用圆柱和楣梁的是埃及人，西方其他民族的建筑，都在这些石体技术语言中获取了灵感。特别是希腊，是通过精心学习埃及建筑之后成长壮大起来的，并对西方古代设计产生了深远的影响。

以非洲东北部的尼罗河为依托的古代埃及，是手工业时代最发达的文明古国之一。公元前4000年左右，在奴隶制中央集权统治下的埃及人在数学、天文历法、医学、宗教等方面都有过重大成就，此外首推是人类最早的纪念性建筑。其中，中王国年代是埃及的鼎盛期，大批石窟墓、王陵和众多的太阳庙、神庙、陵墓群，规模恢宏壮观。石窟庙中凿山而成的巨大帝王像，如阿布辛贝勒的阿蒙神大石窟庙等，呈现了一种粗犷、浑厚而博大的气派。

第6章 古代的艺术设计

　　严整而科学的城市规划，在埃及文明中是又一特色。以都城底比斯为例，得益于"日出日落"的启示而划河为界，尼罗河东集中为宫殿和城市，称为"生之谷"；西岸主要是墓地和神殿，称为"死之谷"。这种棋盘式的格局在许多古城遗址中可见埃及风范。古埃及的造船业也颇负盛名。尤以适应两栖作战的艨艟巨舰曾得到古希腊人的盛赞。另在第五王朝时期出现的薄胎形精陶器、黄金制品、天然玛瑙、翡翠、绿松石、水晶等制品，用于提供国王、贵族的首饰和各种饰品。图坦卡门王陵内的器具，都用金箔包裹，仅是它的金棺就重达300磅。公元前3200年左右，埃及人利用尼罗河三角洲沼泽地的纸莎草资源，发明了莎草纸，又用烟墨制成墨水，用芦苇尖蘸墨水在莎草纸上书写，如图6-64所示即为古埃及人在纸草上书写的《末日审判》文书。他们还发明了用铅块悬以细绳以求垂线的工具——铅垂，这也是埃及人最早发明的，对建筑技术的发展产生了很大影响。他们还制定了统一的度量衡，把基本尺度确定为腕尺，即以肘至中指尖之长，1腕尺约为20.62英寸，每一腕尺为7掌，每掌又分为4指。面积单位雷曼，是每边为1腕尺的正方形。它的1000倍，是耕地的计量单位。

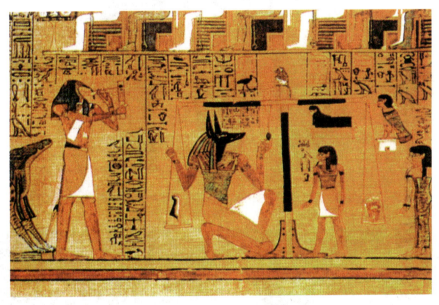

图6-64　古埃及人发明了莎草纸和墨水，在纸草上书写的《末日审判》文书

　　古埃及人相信冥冥之中有神灵主宰命运，在他们的宗教信仰中认为，人的肉体和灵魂是二元的，如图6-65所示，他们保护尸体木乃伊，等待灵魂归来。他们把现实中的住宅仅仅看作临时寄居的客栈，而把陵墓当作永久的栖息地。古埃及的奴隶主总是梦想着依托陵墓这个"永久地"来维护他永久的地位。当然，充分体现其科学技术和高超艺术才能的杰作，当推金字塔建筑。现留存下来的金字塔约有80座。历代法老王都不遗余力地营造皇陵——金字塔。金字塔在建筑设计上突出了高大、稳定、沉重和简洁的风格，以恢宏的气势、单纯朴实的造型体现了奴隶主阶级的威严，对世人产生了一种威慑力量。

　　第三王朝法老王左塞在塞拉的陵墓是最早的金字塔。最著名的是位于开罗附近吉萨的金字塔群(如图6-66所示)，由胡夫金字塔、哈夫拉金字塔、孟卡拉三大金字塔组成。其中以第四王朝建成的胡夫金字塔著称于世，塔基边长230米，塔高146米；平顶，四面锥体，四面正

向方位，用230余块平均重约2.5吨的石块堆砌而成，入口在北面距地面17米处，通过长甬道与上、中、下之墓室相连；地上两墓是法老与皇后的墓室。埃及金字塔没有用任何黏合剂，完全靠石块的压叠咬合的力量，使之成为牢固的整体，以其宏大的气势和高简、精美的形式，反映出古埃及人的智慧和力量。

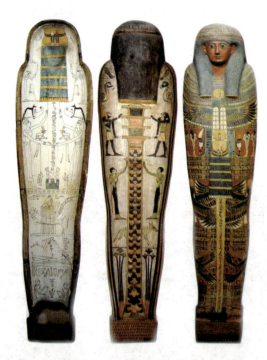

图6-65　埃及人相信有神灵主宰，他们保护尸体木乃伊寄望于灵魂归来

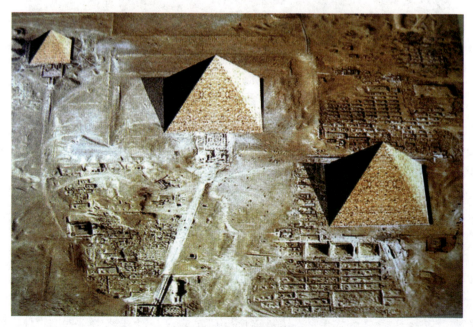

图6-66　吉萨金字塔群

第6章 古代的艺术设计

2. 辉煌的古希腊艺术

公元前12世纪左右,爱琴文明突然中断,从巴尔干半岛北部南下的多利亚人,在希腊半岛开创了希腊文明。古希腊是奴隶主民主制国家、欧洲文化的发源地,海上交通使埃及人的建筑风范得以传承。

古希腊设计的伟大成就首推建筑。早期的成就是希腊神殿建筑,其最高成就是在公元前5世纪后半叶建成的雅典"卫城"中最突出的是帕提农神庙。

【案例6-1】 希腊神殿建筑帕提农神庙

帕提农神庙建于477—438年,如图6-67所示,它是整个雅典卫城建筑群的中心,最引人注目。帕提农神庙各部分尺度的安排十分巧妙得体,它汲取1:0.618黄金分割的标准,被人类誉为极致理性的再现;它恪守严格的造型法则,由台阶、列柱、破风构成主体;建筑群依循地形蜿蜒自由伸展,在冷峻中获得平衡的律动。它不但是卫城的中心,而且是这一时期整个希腊最宏伟的建筑。建筑群居高临下利于防卫;因洞窟流泉,丛林幽谷,给人以神仙洞府之感。它既是奴隶主民主政治与宗教活动的中心,更是国家胜利的象征。

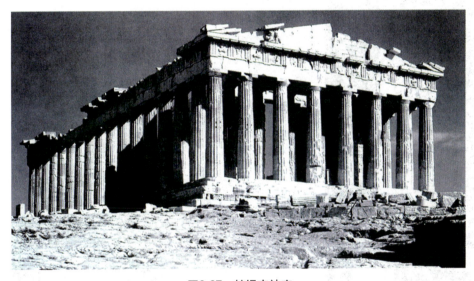

图6-67 帕提农神庙

古希腊建筑的主要成就,是相对稳定的石质梁柱结构建筑的形式及其规范化的标准法式,这种法式通常把建筑中的柱子、额材和檐部的形式、比例和相互结合所形成的程式法规称为"柱式"。先后创立了多立克柱式、爱奥尼亚柱式和科林斯柱式。艺术家、设计家们以人体表现其心目中神的形象,并以此象征宇宙的神圣秩序。据古罗马建筑师马可·维特鲁威(Marcus Vitruvius Pollio)所说,希腊建筑的比例遵循着人体比例的基本尺寸,即它与形体良好的人体比例相似,例如,多立克柱式的比例取自"刚强的男性",爱奥尼亚样式的造型是模仿了"柔和的女性"。古希腊艺术家波里克勒特专门研究了人体各部分的比例,并写了论文《法则》,他以全身1:8的比例,塑造了高贵而肃穆的理想人体形象,充分体现了三种不同柱式人体化的风格和美学思想。古希腊的建筑型制、结构方式和设计原理,对后来的古罗马建筑和欧美古典建筑产生了深远的影响。

【案例6-2】 古希腊的雕刻艺术

与建筑齐名的是古希腊的雕刻艺术。闻名遐迩的《米洛斯的阿芙罗蒂德》也称《米洛的维纳斯》，现藏于巴黎卢浮宫，如图6-68所示是米洛斯，希腊化时代公元前100年的雕刻艺术，大理石制品，高202厘米。成为古希腊神话中"美"和"爱"女神的象征，罗马人称为"维纳斯"，被世人誉为美的经典。

雕刻艺术，不仅作为独立的艺术形式，更是建筑的配套装饰(如雅典娜铜像)，如图6-69所示，帕提农神庙的檐壁雕刻：雅典娜女神节的列队等代表性作品；还有爱盖那岛阿菲亚神庙东西两面的山墙雕刻《赫拉克里斯》，以及家具宝座上的装饰性雕刻、女像柱雕刻等，都是古希腊"神人同形同性说"中，比人更理想更和谐美的典范，并成为后来文艺复兴的精神渊源。古希腊人换用羊皮纸等作为交流的媒介物，用于商业交易及国际贸易文书；在全盘借用古埃及文字的基础上，还加上5个母音，用于广告牌。古希腊的男女服装，以多立克式、爱奥尼亚式的束腰长裙为主，衣纹自然下垂，活动十分舒坦。男子穿着的袒右长袍与中国和尚的袈裟十分相似。

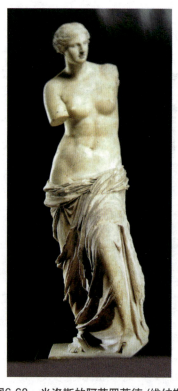 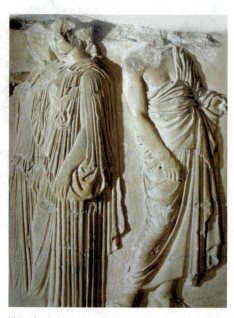

图6-68 米洛斯的阿芙罗蒂德(维纳斯)　　图6-69 帕提农神庙的檐壁雕刻：雅典娜女神节的列队(局部)

古希腊文明还推动了制陶业的发展，形成了本土化的"几何风格"、涉外式的"东方风格"、装饰化的"红绘式"陶瓶，如图6-70所示。此外，在家具、镀金、镶嵌、抛光等设计和工艺方面，都有卓越的成就。古希腊设计的成功，恩格斯把它归结于整个民族的审美传统和人本立场，他称：古希腊最博学的人——亚里士多德(Aristotle)的美学思想认为美是"秩序、匀称和明确"，美的世界是一个纯粹形式的世界，他们是万物的本质和原理。所以真正美的鉴赏必须从对象的物质世界上升到对纯粹形式世界即"理式"世界的凝神观照。这导致

希腊人把"静穆"当成美的理想。鉴于此说,把希腊建筑比喻成凝固的音乐,是最恰当不过的了。

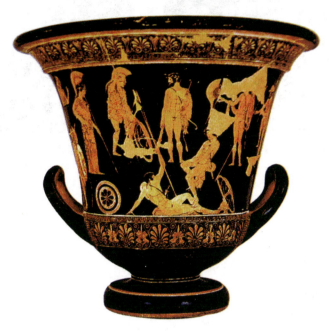

图6-70 红绘式彩陶瓶(约公元前450年)

3. 古罗马建筑设计的雄风

古罗马人最伟大的成就是建筑。约公元1~3世纪,古代罗马人和他们的祖先伊特拉斯坎人,以实用主义的态度对待一切异域文化,尤其对希腊文化的成就,采取了宽容的、兼收并蓄的态度,使各族文化优秀成果都成为罗马人的艺术营养。

罗马人在继承希腊建筑成就的基础上,把仿古典建筑艺术推向一个辉煌的高度。典型作品如万神庙(如图6-71所示),是一座穹隆式半球屋顶的宗教建筑。他们修建道路,像波斯王的"国道"一样,通到四面八方;在多瑙河、莱茵河上都有他们的桥梁;他们修造高架水渠,送到宫廷园囿之间;他们建造雄壮的凯旋门,让得胜的将士们从门券中通过;他们修建了圆形斗兽场,供贵族们观赏人兽格斗的残酷场面……古罗马建筑广泛采用砖石,构架各类柱式和拱券相结合的"券柱式"体系,使各种复杂功能的建筑获得理想的空间。建筑规模宏大,结构严谨,气势雄伟,装饰富丽,包括城市广场、公共建筑、神庙和住宅等,典型作品是竞技场(如图6-72所示),经风沐雨留下岁月残痕的古罗马圆形斗兽场原址;还有公共浴场、剧场、凯旋门、记功柱(如图6-73所示)和市政桥梁建筑(如图6-74所示)等。

古罗马的建筑结构技术相当成熟,希腊建筑由列柱与横楣组成的外观形象,在罗马被连续伸展的墙和拱所代替。罗马人也学习使用柱子,但只用来构建回廊或门面,或者被作为一种装饰而贴在墙面上。罗马人创造了一种建筑样式——"巴雪利卡式",它是一种长方形平面的巨大大厅,内部有两排列柱,一端有半圆形凹龛。可作议事厅、会堂、法院等,后来受基督教的冲击,多半被用作教堂。最古老的"巴雪利卡式"是罗马马克辛森提教堂。

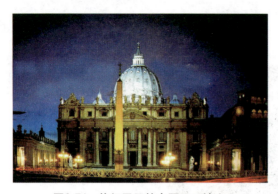

图6-71 饱经风霜的古罗马万神庙

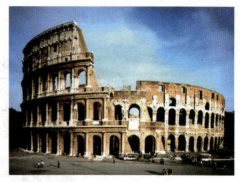

图6-72 经风浴雨留下岁月残痕的古罗马圆形斗兽场(席跃良摄)

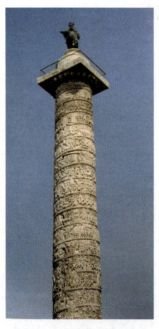

图6-73 亘古博大的古罗马记功柱(席跃良摄)

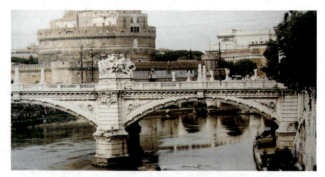

图6-74 公共建筑：横跨古罗马城雄伟的市政桥梁建筑(席跃良摄)

古罗马建筑师马可·维特鲁威在《建筑十书》中，论述了造物活动中美和功用的关系，他提出建筑的基本原则是"坚固、适用、美观"(维特鲁威：《建筑十书》，中国建筑工业出版社，1986年版)。他对美的理解有两种含义：一是通过比例和对称，使眼睛感到愉悦。他还说："当建筑的外貌优美怡人，细部的比例符合于正确的均衡时，就会保持美观的原则"；另一种含义是通过适用和合目的使人快乐。建筑房屋要考虑宅地、卫生、采光、造价，以及主人的身份、地位、生活方式和实际需要。

马可·维特鲁威的建筑理论中的功能美和形式美之间保持着某种平衡。在他这种思想感召下，罗马人建筑及其设计事业高度繁荣；他们所理解的建筑已不只是指房屋的建造，而且延伸到钟表、机器、家具和船舶制造等许多方面。正是古罗马人，把建筑理论及其成就推及整个设计领域，推及整个世界。

6.3.2 封建中世纪的宗教艺术

公元476年西罗马帝国的灭亡,标志着欧洲奴隶社会的结束,封建制度逐步建立起来。在长达近千年的历史中,欧洲封建时期的基督教会在思想意识的各个领域中占有绝对的统治地位,形成政教合一的政治局面,支配着中世纪文化艺术和社会生活的各个方面。中世纪的艺术设计,毫无例外地受到宗教势力的影响,倾向于上帝和神明的精神性表现,并成为超脱世俗、沟通天堂的重要工具。

1. 拜占庭式的宗教设计

公元4世纪后,古罗马分裂为东西两个帝国,西罗马帝国灭亡后,古罗马文明转移到君士坦丁堡的东罗马,史称"拜占庭帝国",基督教思想完全渗透入"拜占庭艺术"之中。宗教建筑及家具设计,是拜占庭艺术的中心。

基督教向西方古代设计提供了一种与希腊古典美学思想大相径庭的美学价值观。奥古斯丁作为中世纪最著名的基督教的美学家,奠定了长达千年的中世纪美学的基础。他专门研究美学的著作有两部:《论美学与适宜》和《论音乐》。他把物质美的一切形式规律看作最高的真和善的表现,绝对的和谐,同时是绝对的真和最高的善。在中世纪,手工技艺和建筑、雕塑、绘画都被称作机械艺术。奥古斯丁把世界结构规律几乎全部归结为审美规律,而审美规律也就是艺术的基础。正是在这里,他自觉地使美和艺术相接近,认为美和艺术的基础是同样的形式特征。拜占庭建筑的特点,仍然以穹隆屋顶为主。与古罗马时代不同的是:把半球穹隆顶的墙壁支撑改为由独立支柱、帆拱形成,并可以使成组的穹隆集合在一起,形成了广阔而有变化的空间。这种建筑从外部看很朴素,而内部装饰却竭尽华丽之能事,著名的东正教的中心——圣索菲亚大教堂(如图6-75所示),就是"拜占庭式"建筑风格的典型范例。大教堂采用帆拱穹顶,墩子与墙全用大理石贴面镶嵌金箔,教堂内部色彩灿烂夺目,穹顶和拱顶采用半透明彩色玻璃,为了保持玻璃镶嵌画面的统一色调,在玻璃背面用金色作底,显得格外辉煌。

拜占庭式家具设计,主要因袭了罗马家具的基本式样,又掺和波斯等国的装饰,显示出一种教会思想笼罩下的沉闷、笨重的特征,典型的如基督教主教椅(如图6-76所示),座椅是箱座框架镶板结构,背板上端常作弧形和连拱券装饰,一如拜占庭建筑,通体施以卷草纹和圣徒形象,镶嵌象牙、金银和宝石。这种风格在全社会十分流行。西罗马帝国覆灭后,欧洲各日耳曼族王国对罗马古代文化非常羡慕,竞相模仿罗马家具,随之崛起于阿拉伯半岛的阿拉伯帝国,并经小亚细亚希腊化时期手工艺人的演绎,形成了一种"仿罗马式"家具风格流行于欧洲阿尔卑斯山区、斯堪的纳维亚、法兰西、英格兰等地区。形式上还有罗马古典时期的质朴、自然的趣味,也融入了日耳曼民间艺术的倾向;饰以精美的线刻或浅浮雕,并间有圆拱充作装饰,最常见的有旋制圆杆组构的椅、凳、桌和床架等。

从拜占庭式的建筑、家具的设计风格中,可以看清教会思想对人们精神的限制,这种限制实际上是渗入,成为这一时期流行的设计语言,除建筑、家具外,在手工艺、服装包括整个中世纪设计其他领域,以及对人们生活的各个方面都是一种束缚。

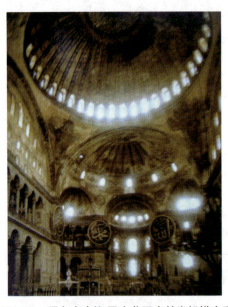
图6-75　拜占庭建筑 圣索菲亚大教堂帆拱穹顶

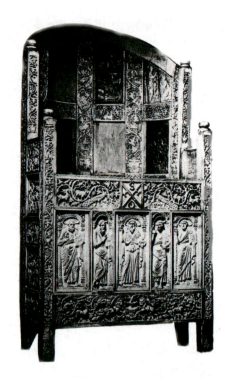
图6-76　拜占庭式基督教教主椅马克希罗王座

2. 哥特式艺术与宗教设计

最具宗教精神、代表着中世纪设计风格的样式当推哥特式艺术。哥特式，是欧洲封建盛期以法国为中心、以建筑为主的宗教艺术风格，包括与之相配套的雕塑、绘画、家具和室内装饰工艺。哥特式艺术，是欧洲封建城市经济开始占主导地位时期设计的主体样式。

哥特式建筑，虽脱胎于罗马艺术，却自成宗教体系。公元10世纪后，随着手工艺与农业的分离，商业活动逐渐活跃，在一些重要公路关隘、渡口、教堂或城堡附近，逐渐形成了许多手工艺者与商人聚集起来的城市。到12世纪前后，这些城市大多通过赎买或战斗，从当地领主或教会手中取得了不同程度的自治权。市政厅、城市广场、手工艺行会、商人公会与关税局等建筑大大增加，市民住宅也有很大发展。哥特式，就是欧洲封建城市经济开始占主导地位时盛行的建筑风格。

哥特式教堂整体轻盈尖修，直插苍穹——这是基督教升腾天国理想的象征；教堂顶端造型挺秀的塔钟，堂内精雕细刻的祭坛、歌坛、壁龛里供有基督蒙难"肉身"的雕像，阳光从彩色玫瑰窗外透入，充满基督教的神秘气氛。

哥特式建筑首先在高度上一反罗马式建筑厚重阴暗的圆形拱门的式样，其教堂顶部均采取尖拱券的构造(如图6-77所示)，如法国亚眠教堂、德国科隆大教堂(如图6-78所示)，法国巴黎圣母院(如图6-79所示)，还有法国夏特尔教堂、莱茵河畔的法国斯特拉斯堡教堂等，不仅高挺，而且外表向上的动势也非常强，轻盈的垂直线条通贯全身。米兰教堂虽然不是很高，但外部却有135个小尖塔，显示出蓬勃的生机。

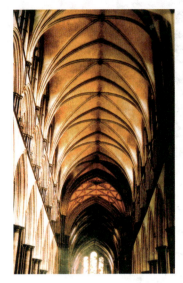
图6-77　哥特式教堂顶部的尖拱券构造

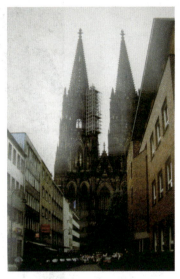
图6-78　科隆大教堂：修长而坚挺(席跃良)

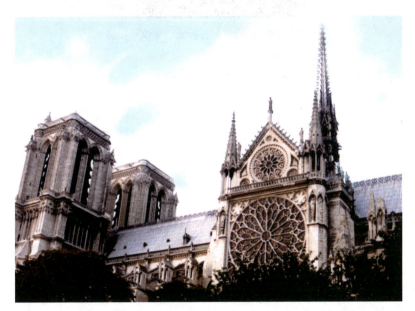
图6-79　巴黎圣母院：线条轻快的尖拱券 造型挺秀的小类塔(席跃良摄)

其次，基督教把光和色作为上帝神圣力量的象征。教堂建筑光和色的艺术，是把雕刻、绘画及装饰艺术融为一体。基督教堂中的彩画玻璃，如图6-80所示，也因为受到外光的投射发出光彩，而透过彩画玻璃射进昏暗教堂的光线，正体现了上帝本身。外光在穿透灰色的玻璃过程中幻化出彩虹般的7种颜色，而彩虹在基督教教义中被当作光芒四射的上帝与人类立约的证明。雕像常以修长的形体、拘谨的姿态、程式化的服饰所产生的垂直而静止的效果著称。所有建筑的细部如华盖、歌坛、祭坛、壁龛及各类装饰格调统一，十分精致，呈现出一种肃穆的神秘色彩。

图6-80　哥特式教堂彩色玻璃镶嵌花窗

6.3.3　以文艺复兴为轴心的古典设计

文艺复兴运动是在人文主义思想的指导下，14世纪初于意大利的佛罗伦萨拉开序幕的。"这是一次人类从来没有经历过的、最伟大的、世界性的变革，是一个需要巨人而且产生了巨人——在思维能力、热情和性格方面，在多才多艺和学识渊博方面的巨人——的时代。"（《马克思恩格斯选集》第3卷。）这场新兴资产阶级反封建、反神权的文化运动，前后延续了200多年，于16世纪末在意大利结束后，波及欧洲各国，也影响了17、18世纪近古时代的西方设计各领域。

1. 意大利文艺复兴与古典设计

意大利文艺复兴运动强烈要求回归人权、复兴希腊罗马古典文化；它不只是上层建筑的变革，更重要的是经济基础的变革，由此带来艺术设计的繁荣和发展。诗人但丁、戏剧家莎士比亚、艺术家米开朗琪罗等都有划时代的杰作；达·芬奇(LeonardodaVinci，1452—1519年)不仅是大画家，而且是大数学家、力学家和工程师。他设计过机床、纺织机、挖土机、泵、压榨机、飞机和降落伞，如图6-81所示。这时期还出现过不少著名的建筑师与艺术家，如布鲁奈列斯奇、阿尔伯蒂、拉斐尔、维尼奥拉和帕拉第奥等。

在这资本主义萌芽时期的城市环境设计，以世俗化为主要精神。图6-82所示是文艺复兴中的第一座伟大建筑——圣玛丽亚大教堂，图6-83所示是文艺复兴时建筑威尼斯的圣马可教堂。这些发端于文艺复兴时期的建筑形象，在整体上显得规整、简洁、稳定，与哥特式形成强烈对比。这些建筑轮廓平缓，不用尖塔；立面柱子与窗子格调统一，具有整齐而富有规律性的节奏感；反对象征神权统治的哥特式，复兴罗马时期的建筑体式；强调以人为中心，运用以人体为基本比例的古典柱式；采用古罗马式半圆形拱券，水平面厚檐、厚石墙，具有上

轻下重的稳定感。这种建筑风格，还被广泛应用于资产阶级和贵族的府第、王宫以及教堂和城市广场的建筑群中。室内外空间形象比古罗马、哥特式更壮丽、活泼。开阔的圆形大厅，常常布满雕刻作品(圆雕)，如图6-84所示为梵蒂冈大教堂中米开朗琪罗所作雕像——摩西，以及浮雕和壁画，墙面及天花灯饰造型精美，楼梯回廊形式多样。注重环境协调，建筑周围的大台阶、雕塑、水池、喷泉等构成了磅礴的空间形象。

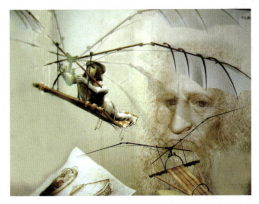

图6-81　文艺复兴期间达·芬奇设计的飞机和降落伞

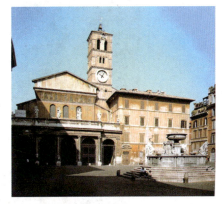

图6-82　文艺复兴第一座伟大建筑——圣玛丽亚大教堂

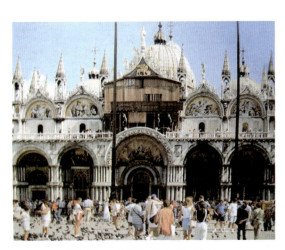

图6-83　威尼斯的圣马可教堂

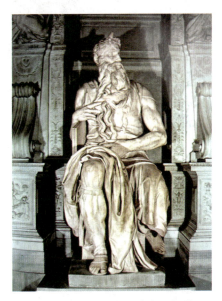

图6-84　梵蒂冈大教堂中米开朗琪罗所作雕像——摩西

　　文艺复兴时期的家具设计很有创造性建树：初期设计中融入人文主义精神，体现出华美与峻峭，效仿建筑装饰；后期采用严实的框架镶板结构，有的还在装饰纹样中嵌上家族的徽记，做工精致，14～16世纪风靡欧洲。家具风格整体厚重庄严，线条粗犷，外形呈严肃的直线轮廓。意大利以富丽丰厚见长，讲究重点雕饰，如多功能箱座式交背椅，既作长椅，又能贮物，两张合二为一成了一张简单的床；还有如落地托板长桌台等。德国南部地区侧重于宽厚华美；北部、丹麦和瑞典则着意于朴实平凡的风格；英国前期称都铎式，如图6-85所示，

249

简约而结实,都铎的后期称为雅各宾式,古朴严肃;西班牙的纤巧华丽;荷兰的馒头形、螺形器具等成为文艺复兴式的代表形式。

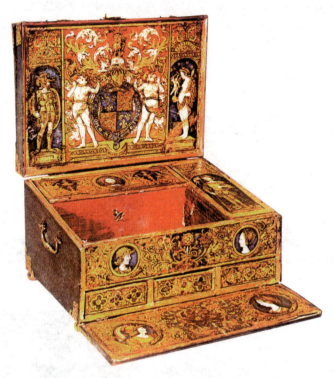

图6-85 文艺复兴家具:英国都铎式桌箱,简约而结实

15~16世纪,葡萄牙特别是西班牙的冒险家们,进行了史无前例的远航探险,发现了美洲大陆、印度半岛和非洲好望角等新航线,从秘鲁和墨西哥掳掠了大量财富的西班牙,在其鼎盛期设计的服装流行款式,受到欧洲各国的青睐与效仿。随着欧洲经济贸易的迅速扩展,一支新生的中产阶级队伍诞生了,他们迅速跻身于上流社会,与贵族阶级势均力敌。

商业经济的迅猛崛起,为上升时期的资产阶级带来了发展的好时机,成为这一时期的特色。佛罗伦萨成立了21个基特尔(同业公会),极大地促进了商业设计的繁荣,与东方国家中断的贸易重新恢复,许多贸易商主张在商店建筑外表上设计引人注目的广告(挂牌),展示方式也显得格外重要了;欧洲到处流行使用组合文字、标志符号、徽章和纹章;有名的艺术家为商店和餐馆设计挂牌、橱窗陈列等。由市场的商品陈列台发展形成了综合展示设计的商业美术方式,开始活跃起来。1450年德国人谷登堡发明了金属活字印刷术,如图6-86所示,这极大地促进了欧洲资本主义经济的发展,从此,印刷类平面设计开始在西方普及。1473年,英国人威廉·凯克斯顿设计出第一张出售祷告书的作品,在伦敦张贴,它是有据可查的国外第一张印刷类平面广告设计。借助印刷,不仅在书籍装帧设计上是一次飞跃,而且它使市民教育更为具体;信息通过印刷,在不同场合的重复应用,点燃了机械化设计的火花,并为工业革命打下了基础。

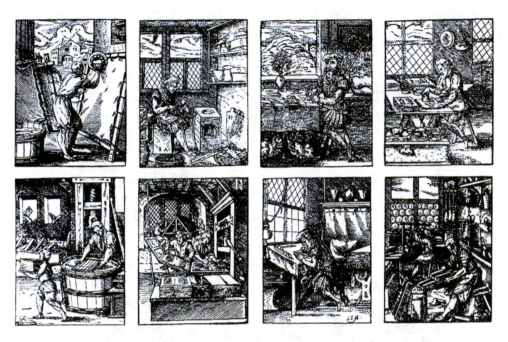

图6-86　德国人谷登堡1450年发明了活字印刷，使印刷类平面设计在西方得到普及

文艺复兴时代，是西方古代设计高速发展的时代。设计活动的中心已从教会转向宫廷和社会，设计风格追求庄严、含蓄和均衡的艺术效果；设计与生产与人的需要的联系已初见端倪；许多著名艺术家的投入，使设计更注重造型和色彩等方面的比例与协调；职业艺术家的绘画、雕塑艺术的辉煌成就，带动了设计艺术的全面发展；以文艺复兴为起点，"设计"和"纯艺术"开始分流，产生"实用的艺术"与"美的艺术"对峙的格局。文艺复兴的设计不仅具有永恒的魅力，还为17、18世纪的发展开了先河。

2. 巴洛克时期的浪漫设计风格

在美术和设计史上，习惯将整个17世纪称为巴洛克(Barogne)时代。当文艺复兴在16世纪末进入尾声之时，西方古典主义设计领域开始对严肃、含蓄、均衡的传统产生对抗，上承文艺复兴晚期的矫饰主义，实质上是反对人文主义；打破了对古罗马理论家维特鲁威的盲目崇拜，也废弃了古典主义者所制定的各种清规戒律。同时，也反映出一种对自由的追求。这就是兴起于罗马的"巴洛克"精神，是在为天主教及红主教的服务中产生的，并波及欧洲的天主教国家。法国路易十四世中央集权制的胜利，使巴黎逐渐取代罗马而成为西方文化和艺术的中心。

巴洛克一词源于葡萄牙语"Baroque"，意为未经雕琢，外形不规则的珍珠。17世纪末以前用于艺术批评，泛指各种不合常规、稀奇古怪的，因此也是离经叛道的事物。18世纪的新古典主义者，用来讽刺17世纪意大利流行的一种反古典主义的风格。较为普遍的看法是指随心所欲创作的、不拘泥正规比例的艺术表现形式。体现在这个时期的建筑方面，是以教堂为主线的设计：追求强力的块体造型与光影变化，废弃方形和圆形的静态形式，运用曲面、波折、流动、穿插等灵活多变的夸张手法，创造特殊效果，呈现神秘的宗教气氛和浮动的幻

觉美感。建筑结构上，不顾逻辑秩序，将构件任意搭配，取得非理性的反常效果；运用透视规律对某些部分加以变形和夸大尺度求得层次变幻的浪漫风格。代表作如圣卡罗教堂、圣彼得大教堂，如图6-87和图6-88所示为圣彼得教堂前的广场和大柱廊等。

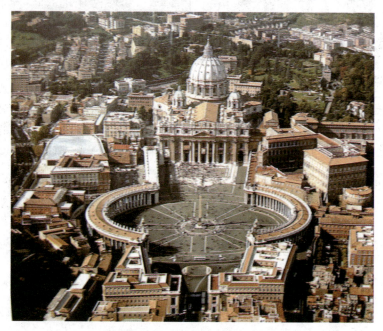

图6-87　圣彼得大教堂广场

点评：运用曲面、波折、流动、穿插等灵活多变的夸张手法，创造一种强力的块体造型与光影变化的浪漫效果。

图6-88　圣彼得教堂的大柱廊

点评：运用透视规律对某些部分加以变形和夸大尺度求得层次变幻呈现神秘和浮动的幻觉美感。

家具设计，多豪华奔放，夸张雕琢有余，尚有浪漫装饰风味。外观上以端庄的体形与曲线相辅，构造形式上则将许多小块装饰集中起来，分为几个主要部分，运用曲线手法，使之

成为一个富于流动感的整体。意大利，多倾向于硕大的涡卷形成女神像、莨苕叶、螺旋形、卷轴形雕刻交织，有的髹以大漆或涂金，有的镶嵌大理石、宝石和模塑装饰。在法国，以路易十四时期为代表，如图6-89所示，柱廊式立柜，体现了五彩嵌木细工作风的盛行。此外，还有龟壳和镀金铜饰一类做法也很流行。英国受荷兰与佛兰德斯影响，常以麻花形、方形状装饰有藤编椭圆形靠背椅、六腿藤编躺椅等；德国和西班牙结合各自体式，对巴洛克风格有所发展。

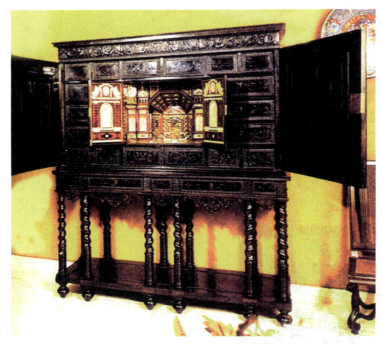

图6-89　法国17世纪巴洛克家具：柱廊式立柜多豪华而奔放

巴洛克服装体现为自由运动的曲线，多样化的材料应用；光与色混合而成的一种艺术形式的视觉效果。主要表现样式为华丽柔软的宽松衬衣和衬裤，悬吊而起的罩裙等强调出结构的曲线性；由精美的花边、丰富的褶裥、连续不断的荷叶褶饰等，表现出丰富的装饰细节。

体现巴洛克浪漫风格的平面设计，随着欧洲商业经济的繁荣而崛起。世界上第一份印刷报纸《阿维沙关系报》，1609年始在德国奥格斯堡出版发行；第一份报纸广告，乔治·马赛休写的一本书的介绍，刊登在1625年2月1日的英格兰《每周新闻》封底下面；1626年11月21日荷兰报纸上刊登了砂糖、香烟、胡椒、象牙等的竞卖广告；1666年英国《伦敦报》开辟了广告专栏。

3. 洛可可设计风格与装饰艺术

18世纪，当巴洛克的艺术家们沉浸在戏剧性的兴奋之中时，文艺复兴的风潮已悄悄越过阿尔卑斯山，成为了法国宫廷文化的催化剂。一批意大利艺术家和建筑师被聘到法国，大量图书与建筑理论在法国得到了传播。以法国为中心的路易十四时代的巴洛克风格，最终进入洛可可(Rococo)阶段。"洛可可"一词，是由法语"Rocaille"一词转变而来的。1699年建筑师与装饰艺术家马尔列在金氏公寓室内装饰设计中，大量采用了曲线形的贝壳纹样并因此而

成名。其特征是喜用纤细、轻巧、华丽和烦琐的装饰性，喜用"C"形、"S"形和类似蚌壳旋涡形水草等曲线形花纹图案，并施以金、白、粉红、粉绿等颜色，讲究妖艳的色调和闪耀的光泽，还配以镜面、帐幔、水晶灯和豪华的家具陈设，其风格细腻柔媚、脂粉气极其浓厚，影响遍及18世纪欧洲各国。在庭园布置、室内装饰、陈设工艺品等方面尤为突出。建筑装饰方面典型的实例，如图6-90所示，以法国凡尔赛宫小特里阿农宫巴黎苏比斯底邸和德国波斯坦无愁宫为代表。欧洲洛可可装饰风格在形成过程中，曾受到中国清代工艺品装饰风格的影响。

在家具设计方面，以法国路易十五时期为代表，成为法国古典家具史上最光辉灿烂的时期。其最大特征是普遍使用纤细弯曲的尖腿，多方面均做成弯形曲线，很少用交叉的拉脚档。家具表面常饰以贝壳、茛苕叶、带状璎珞等纹样。有的保持胡桃木的本色，用浅色薄木镶嵌；有的仿中国的涂饰做法，用镀金铜饰镶嵌，间以白色衬托，以示高雅，如扶手椅、靠背椅、带靠背的长椅、墙角五屉橱、女用小书桌等。

英国式的洛可可家具，是在简洁、朴实的英国风格中，汲取法国纤细柔和的曲线，如图6-91所示；德国式家具的特点，是在细部装饰上保持巴洛克时期的一些手法，显得非常拘谨和不自然。荷兰与丹麦式大致相似；意大利风格比较独异，色彩鲜明，形态别致；西班牙的风格，仍以独特细部装饰作为基本手法，汲取弯脚形而形成。

图6-90　洛可可装饰：凡尔赛小特里阿农宫镜厅

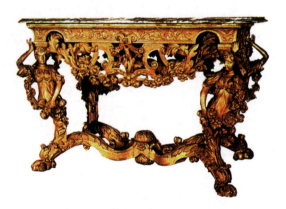

图6-91　英国式的洛可可家具

点评：英国式的洛可可家具是在简洁、朴实的英国风格中，汲取法国纤细柔和的曲线形式而得以发展的。

以荷兰台夫特为代表的洛可可式陶瓷设计，以人物、花卉、几何纹为主。荷兰商人输入了中国青花和釉里红瓷器，并仿制带青花瓷器风格的白釉蓝彩陶器或红绘式白釉彩绘陶器，

第6章 古代的艺术设计

甚至器皿上还绘有中国风格的纹样,后期他们又采用了日本古代纹饰。法国巴利西陶器颇具盛名,多是在白釉上雕出小动物或人物像等图饰后,再加上美丽的色釉,是鲜美的"珐琅红"的创始。继法国之后,伦敦附近各窑均有白瓷与彩绘瓷器出品,英国的韦奇伍德的白色无釉高温土器,是颇具古典气息的工艺品。

这时期,其他装饰艺术如珠宝、玉器、水晶、金银工艺品乃至时钟、打火机,都有了很大的发展。1851英国为炫耀其产业革命的成功,在其后举办的万国博览会上,重点展示这些设计成果。值得一提的是,将透明水晶加工制成水壶或其他工艺器具是西方的古老传统,典型的水晶壶就是巴黎圣邓尼斯教堂的藏品。法国这一时期的水晶工艺,以洛可可精雕细刻的艺术风格著称于世,足以与米兰媲美。

洛可可装饰风格的产生,是与18世纪初法国的宫廷权势和丰裕财富、王室的享乐主义审美思潮分不开的。华丽而纷繁的洛可可艺术,代替了大起大落的巴洛克风格,倡导一种轻松活泼的情趣。以鲜明饱满的色彩和起伏动荡的曲线,表现肉感的人体和闪光的绸缎,满足宫廷贵族的感官。以统治者为中心的宫廷生活,大多是矫揉造作和充满戏剧性的。他们假借幻想空间和配置空间的各式各样的道具来装扮,当将内部空间建得辉煌灿烂时,人们便会感到城堡主人身后的巨大权力,而不得不臣服于其权威。

思考练习题

1. 从源头上考察,在设计发生的进程中,哪些方面体现其本质特征?
2. 我国古代园林设计的人文取向是什么?典型作品有哪些?
3. 试述中国古代汉字发展的主要趋向、字体演化的过程及其特点。
4. 我国古代建筑设计的特点体现在哪些方面?有哪些设计成就?
5. 我国古代陶瓷艺术在各自的阶段意义上体现哪些风格?各有什么特色?
6. 西方古代设计的代表性经典作品有哪些?设计思想和社会意义是什么?
7. 简述哥特式、罗马式、巴洛克式艺术的主要风格特点。
8. 实训课题:《古代设计表现形式训练》。

(1) 训练目标:认识中西方古代设计相关门类的形式规律和表现规律,掌握与运用一定的表现手法。

(2) 内容及要求:(根据不同专业任选1题)

① 罗可可式室内装饰设计。要求运用麦克笔、彩色铅笔或水彩或水粉色彩工具手绘效果图2幅(A3纸);画出相应的三视图、结构图;写出设计方案、制作规格、采用材料及放置的环境条件。

② 结合现实可能条件采用树桩、石料、金属、塑料等有关材料设计制作具有自然风韵的传统生活用品2件,尺寸、体量等自定。

③ 采用西方或中国传统壁画的形式设计装饰画1件。规格:1440mm×1220mm、900mm×600mm、1120mm×1120mm(各选择一种规格)。材料:统一为100 mm厚夹板,丙烯颜料。提示:画前板面须自作胶底,完成作品要求具有鲜明的装饰效果。

第7章

现代艺术设计的发展

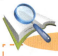

学习要点及目标

* 要求全面了解工业革命、工艺美术运动、新艺术运动、芝加哥建筑学派、德意志制造同盟等对于现代设计的先驱作用和重要影响。
* 要求理解现代主义运动的特征及其产生的意义,掌握各种现代设计流派的表现风格,充分认识包豪斯、艺术装饰运动。
* 认真汲取西方当代设计起飞的经验,着重研究当代设计的发展规律,包括后现代主义、欧、日、美及中国当代设计的发展趋向。
* 对现代主义、后现代主义、解构主义及各种流派风格多样化发展的认识和掌握是本章的难点也是重点。

核心概念

工业革命　工艺美术运动　新艺术运动　现代主义　国际主义　后现代主义　高科技派　解构主义　新现代主义　绿色设计

现代设计经历了人类第二次社会大分工的洗礼,是从20世纪发展起来的。现代设计与大工业生产和现代文明密切相关,与现代社会生活密切相关,是古代以手工业生产方式为主导的设计所不具有的。现代设计的发展是基于社会的日益丰裕、中产阶级跻身于上流社会逐步向消费时代转化、科学技术的迅猛发展,大众媒体的崭露头角、人工智能、高新技术、信息网络等,成为当代社会的主要特征。通过商贸竞争、知识经济的拓展,使艺术设计成为这股巨大洪流的重要载体,而得到飞速发展。

引导案例

上海迪士尼乐园(如图7-1所示),是中国内地首座迪士尼主题乐园,位于上海市浦东新区,于2016年6月16日正式开放。迪士尼CEO罗伯特·艾格称赞道:"上海迪士尼乐园融合了原汁原味的迪士尼特色和别具一格的中国风,是有史以来所有迪士尼乐园里最有创意和最独特的一个。"乐园一期分七个主题区域:米奇大道、幻想世界、幻想花园、明日世界、玩具总动员大本营、宝藏湾和冒险岛中国独一无二的特色项目设计。虽然园区建筑设计总体上保留了欧式风格,但专门设计了中国元素的景观,如:米奇和其他卡通角色身着的中式服装、迪士尼小镇的"上海石库门",国内设计师们首创的"十二朋友花园",大型壁画让迪士尼的动画明星们演绎中国十二生肖,中文字体标识和图案,网络新媒体艺术,VR影像随处可见,体现出中西合璧的综合设计景观特色。

第7章 现代艺术设计的发展

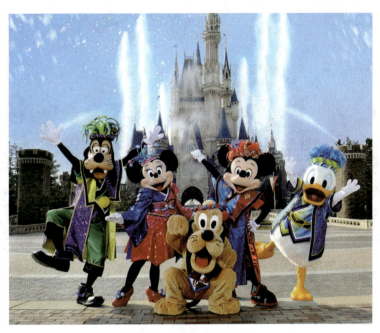

图7-1 上海迪士尼乐园

7.1 现代设计的萌芽

工业革命是古代社会与现代社会的分水岭,它使手工生产方式向机械化生产方式转变。当然,这一时期的设计还没有很好地适应这种转变,我们研究的这一段历史是介于工业革命和现代主义之间,是现代艺术设计的前夜,也是萌芽时期。从18世纪下半叶开始,设计领域发生了缓慢的、渐进式的转变,而确切意义上的现代设计,是从20世纪初才形成其基本特征与形态,并随着机械时代的进程发展起来。而促使其形成的先驱动力应从人类的第二次社会大分工,即从工业革命算起。

7.1.1 工业革命的发生

工业革命,是从农业和手工业经济转向以大工业经济为主体的运动过程。从18世纪开始,西方大部分国家通过资产阶级革命和工业革命交替进行的方式,相继走上了工业化发展的道路。通过一系列的科学发明和技术创新,机械生产逐步代替了手工劳动,导致了整个社会经济、政治、文化和人类生活方式的巨大变革。

1765年,詹姆斯·瓦特(James Watt)发明了蒸汽机,由此带动了一系列的工业发明。"劳动力分工"的工业革命原则把生产过程分解为系列化工序,结束了个体工人控制整个生产过程的历史。纺织业实现机械化的起点,首先把生产方式从家庭"小手工业"中解放出来,纳入大机器生产的行列;其次是织布印染业的革新与发明,进入18世纪80年代完全实现机械化;最后是18世纪末期,技术革新全面影响传统工业,焦炭炼铁、钢铁熔融法、火车头、锅炉和汽轮船等发明蔚然成风,从而推动了工业化的发展步伐。如图7-2所示,瓦特的蒸汽机

发明后，出现了以大工业生产为核心的纺纱、织布厂；如图7-3所示，瓦特蒸汽机发明后，在德国出现了第一列火车。

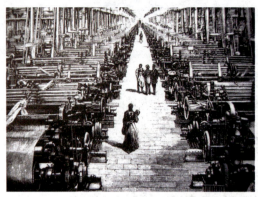

图7-2 瓦特的蒸汽机发明后出现了以此为动力的纺纱厂和织布厂

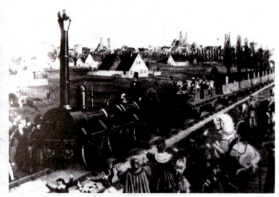

图7-3 在瓦特发明蒸汽机的推动下，德国出现了第一列火车

生产方式的变化，冲击了传统的设计模式。商品生产中推行的劳动分工原则，使现代设计从生产中独立出来，在生产过程和市场中的作用更加明确。整个18世纪，设计师的角色发生了深刻变化。手工时期的作坊主和工匠，他们既是制造者又是设计者。而就这一时期的建筑师而言，他们从"建筑分会"中分离出来，使建筑设计成为独立的、高水平的专业智力劳动者。他们以平易近人的态度来看待大众生活和大众用品，注重大众消费，鄙视宫廷式的洛可可等风格的繁缛与矫饰，看重功能，反对无为装饰。另外，非写实形式艺术的成长，对设计产生了很大的启迪，工业产品的几何化、抽象化开始进入审美范畴，民族传统和地区特色逐渐淡化。追求标准化面貌、表现国际化风格的设计热情蔚然成风。随着封闭的自然经济的消亡，自由竞争使城市商业异常活跃，许多普通市民纷纷跻身于贵族与中产阶级的行列，时髦和富有情趣的生活方式开始从宫廷扩展到广大市民。

人们对工业革命竭尽赞美之词的同时，也发现自己陷入了机械文明的"异化"中，机械化生产的弱点开始显现。19世纪中后期，新材料和新工艺的发明，被许多生产厂家钻了空子，产生了大量模仿昂贵的手工艺品，将廉价用品的装饰复杂化，以提高其附加值而使"粗制滥造"风气泛滥。一批有识之士对此恶劣倾向持批判态度，他们觉得，机械化代替手工业无疑是时代的进步，但"为批量而批量"的弊病不容忽视。他们认为，丑陋并非机械化的过错，关键在于人的设计，主张应该把创造机械的样式作为设计目标，而不是仿古仿旧，必须实现工业产品的优质化和标准化。

英国政府为杜绝弊端，同时弘扬工业革命的成就，1851年组织了当时世界上最大规模的工业产品博览会。如图7-4所示，会场是由皇家园艺总监帕克斯顿设计的、用铁架和玻璃板建成的"水晶宫"，工业产品博览会也由此而闻名于世。博览会的初衷，是通过机械化和手工艺两种产品形态的对比展示，肯定大机器生产产品而否定手工业产品。主办者宣传道，一件昂贵的手工艺品用三年时间，而机器制作，瞬间即成。在缝纫机、引擎等界面上饰以卷草、希腊建筑的装饰，是机器生产的拿手戏。但博览会起到的效果却适得其反，展览对比之下相形见绌，暴露出工业产品形象的低劣和混乱，人们对此毁誉参半。

第7章 现代艺术设计的发展

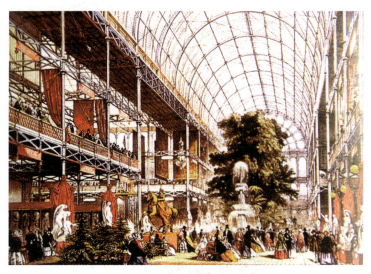

图7-4　1851年世界博览会会场

7.1.2　工艺美术运动

伦敦万国博览会的反响，导致人们对工业革命的不满情绪越来越高涨，此后英国爆发了工艺美术运动。运动的倡导者，是兼设计家、画家、诗人和社会主义者于一身的威廉·莫里斯(William Morris)(如图7-5所示)。他受到19世纪英国著名设计家和批评家约翰·拉斯金(John Raskin)思想的影响，对机器制造的装饰品特别不满和厌恶，唯一信赖的是中世纪哥特式的、自然主义的艺术。这一种支配思想左右了整个维多利亚时代，控制了工业化设计的取向。这个简明的思想支持了19世纪几乎所有设计改革家的观点，许多设计家由此把中世纪看作一个通过设计可以实现社会改造的时代。

拉斯金极力否定机械及其生产方式，对机器制造的装饰特别不满和厌恶，对中世纪艺术

图7-5　英国工艺美术运动的倡导者威廉·莫里斯

和手工艺设计十分推崇。拉斯金的名著《建筑的七盏明灯》和《威尼斯之石》，对手工艺劳动表现出高度的赞赏和热情，极力为中世纪的哥特式艺术风格捧场，他提出人工制品必须反映人类的自身特征，并呼吁工艺设计的复兴。于是，哥特式风格理所当然地成为反对工业革命及其机械化抵抗运动的一部分。在这样的背景下，"工艺美术运动"从19世纪下半叶发起于英国，随后席卷欧洲。

运动中，莫里斯亲自动手设计，恢复手工作坊生产，为了实现改造社会、消除不公的理想，成立了"莫里斯·马夏·福克那商会"。图7-6所示是莫里斯商会生产的Savill椅子，从

教会装饰到雕刻、玻璃、家具、金属、壁纸、更纱、地毯等，把工艺美术运动推向高峰。他强调的第一个原则是"师承自然"，忠实于材料的真实性和使用目的。以清新、自然、田园气息的手法一反矫揉造作的浮夸风；以自然植物为母题，极富装饰生机。例如，擅用木头的自然本色、满布的花卉、果实及曲曲弯弯的枝叶等，对后来的新艺术运动和现代设计产生了重大影响。

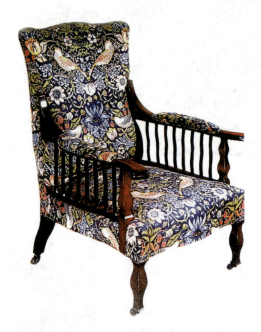

图7-6　莫里斯商会设计生产的Savill椅子

除莫里斯外，工艺美术运动的代表人物还有罗伯特·阿什比(Charles Robert Ashbee)，他原在剑桥学习历史，因受拉斯金的影响于1888年创办了手工艺协会。他设计了工艺美术运动中最精美且最具代表性的金属制品。他的银器工艺设计造型高贵、典雅，带有修长弯曲的把手或支脚。还有克里斯托夫·德雷塞(Christopher Dresser)，他是精通植物学的教授。植物形态为他的装饰和设计提供了灵感，他设计的陶瓷制品富于有机性特点，设计的金属制品以简洁的几何形为主，外表光滑，运用铆钉衔接，具有从手工艺向工业化发展的特征。

莫里斯的另一个思想，是通过设计改造社会。他反对纯粹艺术观念，倡导把设计与工艺、艺术、技术和伦理道德融合在一起，提出"艺术为大多数人服务"的口号。这一思想具有一定的革命性，现代设计之门自他开启并具有世界意义。但由于他的设计思想的局限，将手工艺与机械化完全对立起来，使得他们的设计无法适应大众市场的需要，这也正是工艺美术运动不能持久的原因。

7.1.3　新艺术运动

莫里斯倡导的工艺美术运动，在欧洲各地激起了浪花。各国受其影响的程度也各不相同，比利时、法国、意大利、瑞典、美国都一样，都属莫里斯思想的共鸣。在地球的那些已获得进步的地方，设计运动的最初萌芽已经抓住了这些先驱们的心。发端于19世纪80年代、

并在20世纪初达到高峰的新艺术运动(Art Nouveau)，是继工艺美术运动之后在欧洲兴起的又一次装饰设计运动。

新艺术运动以比利时和法国为中心，辐射德国、西班牙及美国。建筑、家具、产品、首饰、服装、平面、插图等各个领域，都受到了影响，是欧洲古典传统向现代设计过渡的形式主义运动。一方面，它力图打破承袭传统形式的所谓历史风格，探索新的艺术方向；另一方面，批判西方艺术中的自然主义趋势，强调追求自然本质而不是细枝末节。他们崇尚蕴含于自然之中的生命活力，并力图将其体现于自己的设计之中。他们的口号是"回归自然"，以植物、花卉、昆虫、女人体作为装饰图案的素材，以象征主义的有机形态作为装饰纹样，呈现出曲线的错综复杂、富于动感的韵律和细腻的审美情趣。

新艺术运动的成就首推平面海报设计，图7-7所示是饼干招贴设计。茶室壁画等一批作品，都是在运动中涌现出来的。两次世界大战期间，各参战国的大量战争海报，不仅起到团结教育人民和打击敌人的作用，而且成为商业设计发展的直接推动力。平面设计的热潮直接影响到环境、建筑及家具设计，大大扩展了设计领域。比利时的代表性建筑师维克多·霍塔(Victor Horata)摆脱传统模式的室内设计作品"泰塞尔旅馆"，创造性地使用了新材料——铁和玻璃，通过空间组合，极富透光与韵律感。法国赫克托·吉马德(Hector Guimard)遍布巴黎的"地铁入口"设计，堪称经典之作，并遍布巴黎，成为这个城市的一大特色。著名的西班牙建筑师安东尼·高迪(Andonni Graudi)的雕塑式建筑，如图7-8所示，极具表现主义色彩。奥地利著名的代表人物是画家克里姆特，他的壁画和平面设计作品，体现出"与学院派正统艺术分道扬镳"的维也纳分离派宗旨。还有英国杰出的代表麦金托什(Charles R.Mackintosh)及其作品，如图7-9所示，把曲线语言发展成更为简化、抽象的直线和方格。

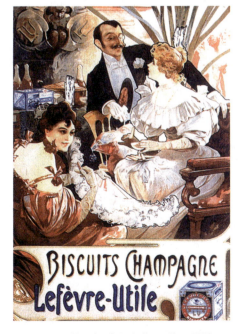

图7-7 饼干招贴 阿尔斯·莫夏设计

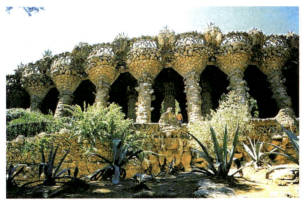

图7-8 西班牙建设计师安东尼·高迪的雕塑式建筑：居尔公园

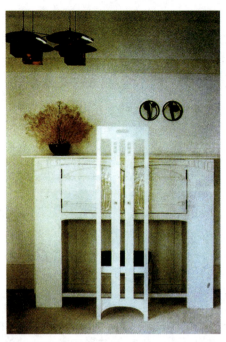

图7-9　英国设计师麦金托什把家具中的曲线语言发展成更为简化、抽象的直线和方格

在设计形式上，新艺术运动也与工艺美术运动一脉相承。尽管新艺术运动并不反对工业化，但其采用的装饰风格较难适应机械化的批量生产，只能手工制作。它在本质上仍是一场装饰运动，但在现代设计史上，在走向更为简洁明快的现代风格的里程中，它所注重的抽象的自然纹样与曲线，比起那些盲目模仿历史风格和杂乱的折中主义形式是一次很大的进步。

7.1.4　芝加哥建筑学派

"芝加哥建筑学派"与"德意志制造同盟"是欧、美现代设计的两支劲旅。1851年的水晶宫博览会上，德国与美国都是参展国。有趣的是，普鲁士派出了一个代表团，通过参展，使他们对自己的落后深感震惊。他们看到了美国朴实无华、注重功能的产品设计以及简洁明了的造型和适用性。当时法国评论家拉伯德伯爵这样评价："欧洲观察家对美国产品所达到的表现之简洁、技术之正确、造型之坚实颇为惊叹。"这使还囿于装饰风格的德国人大开眼界。但是，作为刚刚在"普法战争"中获胜的德国人，面子上怎么过得去呢？怎甘承认落后呢？

然而，水晶宫博览会上的出奇制胜和欧洲人的惊叹，并没使美国人过度兴奋或被胜利冲昏头脑，像欧洲人预言的那样，"美国人将成为富有艺术性的工业民族"，他们励精图治，奋发向上。芝加哥建筑学派(Chicago Sohool)就是在这种情景下，在此独特风格上诞生的。

1871年芝加哥城遭遇了一场不明原因的大火，市区大批木结构房屋被烧得精光，遍地狼藉。但中国人有句话叫"塞翁失马，焉知非福"？这把火给在这片土地上建造新型的国际大都市创造了条件。国内外的著名建筑师、设计师纷至沓来，开始营造这个新型城市。当时的市政府对征用土地规定了苛刻的条件，迫使建筑师寻求向上的扩展空间而设计高层建筑，图7-10所示为1895年建成的芝加哥信托大厦。现代高层建筑开始在芝加哥城突起，并辐射

美国各大城市，图7-11所示为1930年设计建成的纽约40号大厦。在采用钢铁以及高层框架等新材料、新技术建造摩天大楼的过程中，建筑师们逐渐形成了趋向简洁的现代建筑风格流派——芝加哥建筑学派。所谓高层建筑，按照国际规定标准可分为：9~16层为第一类，17~25层为第二类，26~40层为第三类，40层以上为第四类，即超高层建筑，西尔斯大厦是典型的超高层建筑。高层建筑之所以得以发展，除人口密集、用地紧张外，还缘于当时攀比风盛行，彼此竞相超高炫耀的广告效应，加上美国的建筑设计与技术的发达、生产力的高度发展也为此提供了重要条件。

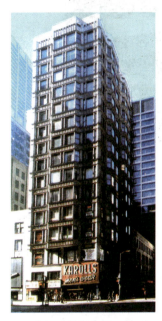 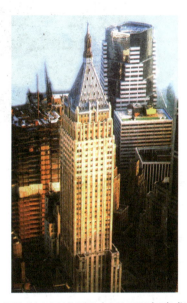

图7-10　芝加哥信托大厦(1895年建成)　　图7-11　纽约40号大厦(1930年建成)

建筑的"功能"，是芝加学派的设计师们的设计灵魂，他们摆脱折中主义的羁绊，使之更加符合工业化的精神。他们追求的目标是注重内部功能，强调结构的逻辑表现，立面简洁、明确，并采用整齐排列的大片玻璃窗，突破了欧美传统建筑的沉重感，发展出了一种"有机建筑"的风格，如图7-12所示，赖特的"流水山庄"是芝加哥学派里程碑式的作品。他们主张，建筑应按内在的自然本性进行设计，要使材料的本性与功能、使设计意图和建筑本身及自然环境互相渗透，同时使建筑的本质与个性更加鲜明。

这一学派包括众多的建筑师。路易斯·H.沙利文(Louis H.Sullivan)，是芝加哥学派的中坚力量和理论家。他第一个提出"形式追随功能"的口号，为现代设计运动奠定了理论和实践基础，他的贡献深刻地影响到统治建筑界近半个世纪的功能主义思想的地位。芝加哥学派第二代代表人物弗兰克·赖特(Frank Lioyd Wright)，是最为著名的现代国际建筑设计大师之一。他的观念，一是注重建筑与环境的和谐、统一；二是注重室内空间的合理性，做到舒展、自由；三是注重采用天然材料，以求得与自然界的协调；四是室内空间和陈设着重低层布局。他一生设计了400余座建筑，根据不同的环境体现了"有机建筑"最完美的境界。"流水山庄"，是他合理主义的里程碑式的作品，其成就远远超出了他所生活的时代，对美国、欧洲乃至世界产生了深远的影响，为后人所传颂。

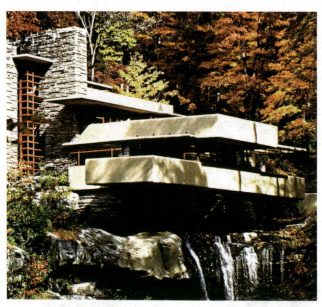

图7-12 赖特的有机建筑:"流水山庄"

7.1.5 德意志制造同盟

英国工业革命之后的欧美早期工业阶段的设计,是从手工艺为主的设计中脱胎,向成熟的工业时期过渡的转型时期,体现了新旧两种设计思想革故鼎新的历程。以英国和法国等国家为代表的折中主义和以德国、美国为代表的具有现代设计思想意识的功能主义同时并存,互相影响。然而现代工业的发展,迫切地需要与之相适应的正确的设计观念和设计风格的出现,德国便在这一行列里崭露头角。

水晶宫博览会后回国的德国专家们,向工业大臣作了详尽汇报,这使政府开始警觉。这时,德国的设计界也深受爱迪生发明电灯的启示,强烈意识到电气化时代的来临。最具代表性的企业——德国通用电器公司AEG成立了,并形成了新型的赞助人方式,即由那些明智的企业家投资设计、形成新型的设计师方式,从海报招贴、广告、展示陈列到产品、建筑、装饰甚至公司员工住宅等多方位的设计、咨询。公司聘请了德国实用美术学院的教授、建筑师、设计师彼德·贝伦斯(Peter Behrens)担任该公司的艺术顾问,成功地推进了公司的企业形象和产品设计。

德国的设计又直接受到麦金托什的影响,开始重视以直线为主的功能主义风格,采用理性的组合来表现强有力的设计;还把比利时的新艺术运动的线条风格运用到建筑的三维空间里,使曲线与结构水平垂直形式统一起来,注重简洁的造型和物品的实用功能。1882年,化学合成工业发明了"塑料"这个划时代的新品种,立即被推广,并代替了木、骨、象牙制品;1882年又推出了酚醛塑料,1884年出现了合成纤维,1885年卡尔·本茨把发动机安装在一辆马车上(如图7-13所示),出现了地球上第一辆汽车。1886年G.戴姆莱发明了四轮汽车。接着,G.戴姆莱和卡尔·本茨联手,于1926年成立了"本茨汽车公司",这就是"奔驰"汽车的前身。

第7章 现代艺术设计的发展

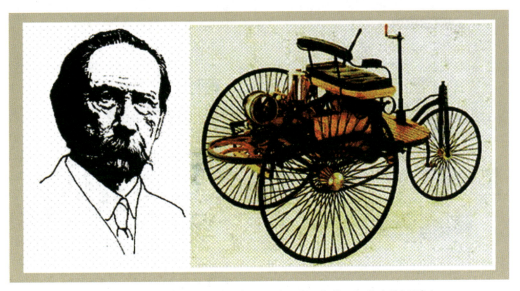

图7-13 本茨把发动机装在马车上，这是世界上第一辆汽车(1885年)

1898年在德累斯顿举行了一次国际博览会，它第一次向全世界显示了德国工业的巨大力量，颇使老牌资本主义国家惊讶……1899年开始筹划的世界上第一个设计组织"德意志制造同盟"于1907年在慕尼黑正式成立；1914年德意志制造同盟在科隆举办了工业设计与建筑展览会，取得了很好的社会反响。

德意志制造同盟的创建人与领袖是建筑师赫尔曼·穆特修斯(Hreman Muthesis)，1896年开始担任德国驻伦敦的外交官七年，他通过对英国工艺和建筑设计的考察，批判地继承了工艺美术运动的精华，同时把肯定机器生产作为20世纪设计的目标；认识到工业产品与手工制品在生产手段上本质的区别；他认为丑陋并非机械生产的过错，关键在于人的设计；应该把创造机械样式作为设计的目标，而不能再使工业产品继续模仿古旧的手工制品形式；他主张把握技术、功能、材料，注意经济法规，置功能为第一因素，讲究标准化(比例、均衡、对称等条件的结构化)和艺术造型，实现工业产品的优质化。回国后，他下决心兴办设计教育，并建议合并了3所美术学校，改为建筑与工艺美术学校。本来关于德意志制造同盟名称有两种不同观点的争论。有人主张沿袭英国的称呼，叫作"德国工艺制造者同盟"，而穆特修斯坚决摒弃意味"手工"含义的"工艺"一词，改用"制造"一词，这充分说明他对大工业生产的远见卓识，这也成为德国现代设计发展的指导思想。

当时在AEG公司任顾问的贝伦斯，成为德意志制造同盟中最为活跃的设计师，他的设计思想，成为同盟中的支柱。他不仅是现代意义上的第一位设计师和先驱者，还培养了许多现代设计的杰出人物，如格罗皮乌斯等。1912—1919年，同盟出版的年鉴先后介绍了贝伦斯为德国电器联营公司设计的厂房及一系列产品。图7-14所示为彼德·贝伦斯1909年设计的电水壶，图7-15所示为贝伦斯为德国电器联营公司设计的厂房。还有格罗皮乌斯为同盟设计的行政办公大楼、陶特为科隆大展设计的玻璃宫、纽曼的商业化汽车设计等都具有明显的现代主义风格。

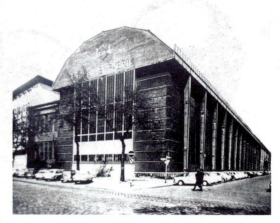

图7-14　电水壶 彼德·贝伦斯(1909年)　　图7-15　贝伦斯为德国电器联营公司设计的厂房

德意志制造同盟在形形色色的争议和试验中，在机械肯定论和以肯定机械时代为目标的优质生产的方向上逐渐统一了认识。另外通过贝伦斯等多位主要设计师的艺术实践，通过制造同盟的刊物《制造》(FORM)、年鉴等出版发行、各种设计展览的举办，制造同盟的设计思想很快传遍欧洲各地，在进入现代设计运动之前形成了第一次高峰。1910年在奥地利、1913年在瑞士，都先后成立了各国的制造同盟，瑞典的思雷德协会在1910—1917年，也演变为制造同盟，1915年英国成立了产业设计协会(DIA)，并把德意志制造同盟作为现代设计发展的样板。德意志制造同盟作为现代设计的先驱者，它的成就与业绩在世界艺术设计史上留下了光辉的一页。

7.2　现代主义与现代设计

在历经工艺美术运动、新艺术运动等一系列现代学派运动之后，西方设计领域相继出现了两大主体流派：现代主义及后现代主义。20世纪20年代到50年代，是广义上的工业体系确立以及现代设计形成和成熟时期。现代科学技术的发展，各种艺术潮流的影响及市场经济的繁荣，使现代设计以前所未有的态势蓬勃兴起。它从建筑设计、工业产品设计到平面设计，从哲学到诗歌，并迅速辐射社会的各个领域。

7.2.1　现代主义运动的兴起

现代主义运动最先发端于建筑领域。20世纪20年代前后，欧洲一批先进的设计家、建筑家形成了一个强力集团，推动所谓的新建筑运动，这场运动的内容非常庞杂，其中包括精神上的、思想上的改革，也包括技术上的进步，特别是对新材料的运用，其核心是对机器生产的承认，强调机器生产应当有符合时代的美学表达方式。从建筑革命影响到城市规划、环境设计、家具设计、工业设计、平面设计和传达设计等领域。它在现代科学技术革命的推动下展开，以大工业生产为基础并服务于整个工业社会。

1. 现代主义设计的特征

现代主义设计的基础是功能主义，主张形式遵循功能(Forms Follow Function)。德国现代主义设计大师D.拉姆斯阐述现代主义设计的基本原则是简单优于复杂，平淡优于鲜艳夺目，单一色调优于五光十色，经久耐用优于追赶时髦，理性结构优于盲从时尚。这种特色引领了世界范围内的设计潮流。又如20世纪荷兰风格派艺术家陶斯伯所表达的那样，机械的新的可能性已经创造出我们时代的一种美学观，即我们曾经说的"机械美学"，造型看起来像机械和看起来是机械所制造的物品，如毫无装饰的几何实体、立方体、圆筒形等，如图7-16所示，并由此确立了简洁、质朴、实用的设计风格。

现代主义是以理性主义、现实主义作为哲学基础；思想上强调对技术的崇拜、功能的合理性与逻辑性；方法上，现代主义遵循物性的绝对作用，追求标准化、一体化、产业化、高效率和高技术；设计语言上，现代主义遵循功能决定形式。如图7-17所示，以米斯·凡德洛为代表的一些设计师强调"少就是多"的观念，他的钢管扶手椅就是这种主张的样板；他们反对装饰、提倡几何形式——这就是20世纪以来现代主义各种抽象思想的主要表现风貌。

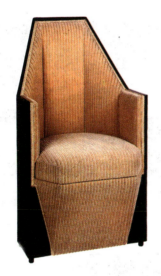

图7-16 沙发——简洁、质朴、实用、毫无装饰的几何实体

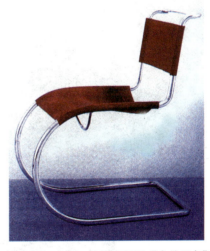

图7-17 米斯·凡德洛强调"少就是多"的钢管扶手椅

现代主义，充分体现了对工业时代的肯定和对技术革新的崇拜，以钢筋混凝土框架和玻璃幕墙相结合的建筑风格是现代主义建筑的美学形式；在家具设计上大量采用钢管和层压胶合板；在产品设计中强化功能表现和材料、工艺特点的几何造型；在平面设计中的大色域、减少主义、光效应广告，超现实插图和编排设计等，都是现代主义的革新形式。现代主义设计成为推动社会发展的杠杆，独立的设计教育体系，也开始形成并不断完善。

2. 新建筑运动

新建筑运动，以功能建筑革命为先声，大量采用工业建筑材料，如水泥、玻璃、钢材等大幅度地降低了建筑成本，同时，还改变了建筑的基本结构和方法，采用大量预制件、现场组装等方式。为了降低成本和展示新时代的面貌，他们完全取消装饰，遵循奥地利建筑家阿

道夫·路斯提出的"装饰即罪恶"的原则。在形式上，出现了简单的立体主义外形，色彩基本是以白色、黑色为中心的工业化的中性色，建筑采用所谓的幕墙结构，遵循功能主义的基本原则，形成一种单纯、理性的立体主义新建筑形式。

到20世纪初，钢筋混凝土浇筑技术的推广，使建筑结构发生了根本性的转变，从而打破了千年以来设计为权贵服务的立场和原则，也把几千年以来建筑完全依附于木材、石料、砖瓦的传统打破了。大型框架预制构件的使用，大大提高了施工速度，同时大大降低了建筑成本，人力已被机械所代替，城市面貌迅速改观。对变革起主导作用的是弗兰克·赖特和贝得·贝伦斯，以他们"合理主义"的新设计，树立起新建筑运动的旗帜。德国人格罗皮乌斯、米斯·凡德洛及法国人勒·柯布西耶，被誉为这一时期的"现代建筑三大支柱"。图7-18所示是格罗皮乌斯设计的包豪斯校舍室内，图7-19所示是勒·柯布西耶设计的"萨沃伊别墅"，图7-20所示是米斯·凡德洛设计的极简风格的建筑。他们在不同领域丰富的设计实践中，完善和发展了新建筑运动。

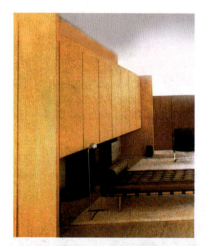 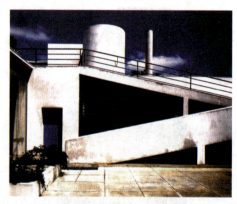

图7-18　包豪斯校舍室内(格罗皮乌斯，1926年)　　图7-19　"萨沃伊别墅"建筑设计(勒·柯布西耶，1931年)

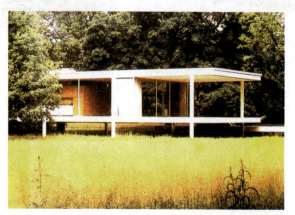

图7-20　米斯·凡德洛"少就是多"极简风格的建筑设计

格罗皮乌斯1911年在法古斯鞋楦厂的建筑设计中，大胆采用轻巧的钢架结构和大面积玻璃幕墙，取代笨重的立柱和墙壁，取得轻巧、明亮、简洁的效果，这种方法成为了现代建筑

第7章 现代艺术设计的发展

最常用的设计语言。米斯·凡德洛1926年设计的"卢森堡——李卜克内西的纪念碑",是全部用砖砌成的。1927年德意志设计博览会,奠定了他作为现代主义设计大师的地位。勒·柯布西耶,主张用机器的理性来创造一种满足人类实用要求、功能完美的"居住机器",并大力提倡工业化的建筑体系。1925年他设计了著名的"新精神馆",这是一座小型住宅,试图最大限度地利用场地,尽可能地使用标准化批量生产的构件,以提供一幅现代生活的预想图。1926年,他提出了新建筑的五个特点,即底层架空、屋顶花园、自由平面、横向长窗、自由立面。这些特点是采用框架结构使墙体不再承重后产生的建筑特点,萨沃伊别墅成为其代表作。他一生出版了40多部著作,完成大型建筑设计约60座,他以不断更新变化的设计风格和设计思想,对现代建筑设计产生了深远的影响。

3. 现代主义设计风格

20世纪初期现代主义设计在欧洲几个国家发展起来,其中尤以德国、前苏联发展最为迅速。这其中包含了异彩纷呈的"风格"和"主义",它们的共同特点在于以"机械美学"的观点体现飞速变化的外部世界精神实质的理想形式。在这场运动中的艺术设计领域,以风格派、构成主义为代表的设计流派将艺术实验与设计创造结合在一起,使设计语言进一步抽象化、简洁化。另外,德国的表现主义、美国的流线型、意大利的未来主义等流派,也对现代设计产生了深刻影响。

风格派是1918—1928年在荷兰形成的一个设计团体,是以荷兰《风格》杂志为中心的设计流派。风格派主张从理性出发,用抽象的几何结构来表达宇宙和自然的秩序,探索事物的外貌所掩盖的规律,这些规律表现了科学理论、机械生产和现代城市的本质和节奏。风格派通常采用水平线、垂直线、正方形、长方形等规整的形状,形成一种冷静、严肃的格调。代表性设计师有格里特·里特维尔德(Gerrit Rietrelb),他设计的家具系列,是根据画家蒙德里安的《红、黄、蓝系列》绘画作品的形式设计而成的,如图7-21和图7-22所示,消除了与以往的椅子在形式上的联系,包括他设计过的房子、灯具都具有这种特征。还有如建筑师凡特·哈弗(Robrt Vant Hoff)、凡·杜斯柏格(Theeo Van Doesburg)等。图7-23所示是凡特·哈弗于1916年设计的"哈尼住宅",创造了建筑理性世界中的新秩序。

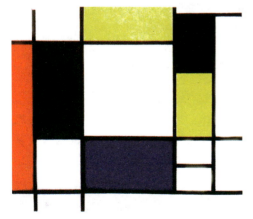

图7-21 画家蒙德里安的油画《红、黄、蓝系列》

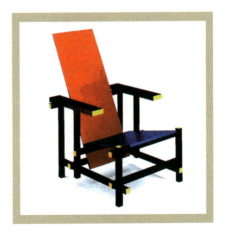

图7-22 里特维尔德根据蒙德里安《红、黄、蓝》油画设计的椅子

构成主义也称结构主义，是十月革命后在苏联流行的主要的前卫艺术流派。它的先锋意义在于，把社会主义热情和艺术上的激情联系在一起，即拥护新政，赞扬工业文明，崇拜机械结构方式，推崇现代工业材料，采用长方形、圆形和直线等构成抽象的造型，并力图广泛地运用于造型艺术和设计艺术中。代表人物埃尔·李切斯基(Eleanzar[EI]Lissitzky)，他的平面设计以简单、明确的语言，采用简明扼要的几何图形和纵横的版面编排形式为基础，字体全部采用无装饰线体。另一个代表人物是康斯坦丁·梅尔尼科夫(Konstantin Meirni)，1937年建成的巴黎国际博览会苏联馆，是完全采用现代机械化施工方法来完成的，其大量使用木构件，体现了俄罗斯的民族传统，代表了构成主义的最高成就。代表性人物还有弗培基米尔·塔特林(F.Tatlin)，他于1920年设计了第三国际塔方案，如图7-24所示，外观是一个钢铁结构，螺旋式上升的抽象雕塑，内部设置了会议中心、无线中心和通信中心三个建筑体，它给西方建筑很大的启示。构成主义与荷兰的风格派有一个共同特点，即提倡审美观，创作中用原色，包括白色、灰色和黑色；在平面和立体造型中，都严格按照几何式样，崇尚抽象形式抵制装饰。

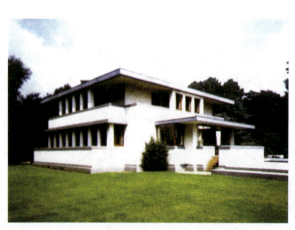

图7-23　凡特·哈弗代表作：哈尼住宅新秩序(1916年)

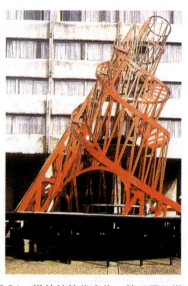

图7-24　塔特林的代表作：第三国际塔方案(1920年)

同属现代主义流派的还有美国的流线型设计。流线型本是空气动力学中的一个术语，指高速运动时降低风阻特点的圆滑流畅的形状。由于它的形式令人联想到速度和活力，便成为一种现代精神的象征，从而受到美国设计师们的青睐。由于风洞试验在汽车工业中的使用，最早(1913年)根据空气动力学原理设计制作了AifaRomeo流线型车体(如图7-25所示)，流线型由此激发了交通工具设计的变革。美国著名的飞机设计师斯诺鲁设计了"Vegas"单翼飞机，被用于全世界第一次环球飞行；1946年他设计的"飞翔的翅膀"，被称为20世纪最经典的飞机造型。在20世纪30年代，几乎所有的美国设计师都卷入了这场风格化运动中。流线型这一名称成为了"现代"的代名词，从火车头到订书机，从火柴盒到摩天大楼，流线型几乎无所不在。

德国的表现主义，多强调艺术家的主观精神和强烈感情的表现，从而导致在方法上对

客观形象做夸张、变形及怪诞的手法处理。该派从主观心理出发，强调表现的感受和主观意象，以过分夸张的设计语言及色彩发泄内心的情绪。建筑设计方面，表现主义的代表人物是德国建筑家艾利克·门德尔松(Eric Mendelson)，他在1919—1920年设计的(如图7-26所示)波茨坦市爱因斯坦天文台，被誉为表现主义建筑的典范。与其同时期的表现主义代表性人物还有建筑学家汉斯·珀尔齐格(Hans Poeizig)等。

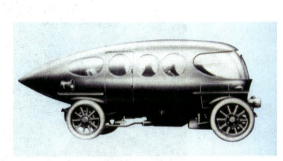

图7-25 最早根据空气动力学原理设计的流线型车体(1913年)

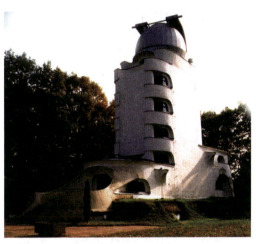

图7-26 表现主义建筑：门德尔松设计的爱因斯坦天文台

未来主义设计风格是1909年由意大利诗人马利内蒂(Marinetti)倡始，广泛流行于意大利。该派以尼采·柏格森的哲学为根据宣扬民族主义精神，批判否定文化遗产和民族传统；主张未来的艺术应该具有"现代感觉"，表现现代机械文化的速度、暴力、激烈的运动、音响和四度空间；主张在设计创作时的"心境并发"，这是一个狂热的反传统的激进派组织。安东尼奥·圣埃利亚(Antonio Santelia)是该派在建筑业的代表人物，他设计的如图7-27所示的"契塔诺瓦城的规划"、《新城》《有缆车的火车和航空港》都具有浓厚的实验思想。

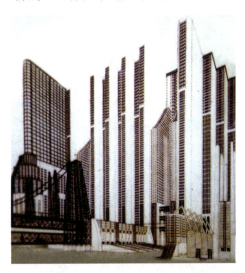

图7-27 未来主义建筑:圣埃利亚设计的契塔诺瓦城的规划

273

形形色色的现代主义设计风格流派虽一度繁荣，但由于欧洲独裁政权的不断干涉，于20世纪30年代以后开始在欧洲迅速衰退，因大批设计家、建筑家移民美国，现代主义设计也被转移到美国，并在这个新大陆又开始了一个新的繁荣阶段。

7.2.2 包豪斯与现代主义

1919年4月1日德国包豪斯(Ballhaus)国立建筑学校的成立，真正奠定了现代主义设计的基础。它主张以理性主义为出发点，以人类认识自然与改造自然为前提，强调一种以客观的物性规律来决定和左右人的主观的人性规律，它是现代主义运动的一个里程碑。包豪斯的创始人和第一任校长格罗皮乌斯(Walter Groopius)(如图7-28所示)，不仅继承了前人的革新和创造精神，而且成为第一代国际主义建筑设计大师。

图7-28 包豪斯的创始人和第一任校长格罗皮乌斯

1. 包豪斯的现代设计思想

包豪斯诞生后的14年中，培养了整整一个时代的现代设计人才，引领了整整一个时代的现代主义运动和设计风格，被称为"现代设计的摇篮"是当之无愧的。包豪斯集工艺美术运动、新艺术运动和德意志制造同盟之大成，是现代主义思潮经过一系列酝酿、发展走向成熟的标志。它名义上是"建筑学校"，实际上却是以建筑为主并包括纺织、陶瓷、金工、玻璃，印刷、舞台美术和壁画众多专业的设计学校。包豪斯在设计教学中贯彻了整套新的规划和方法，可以归纳为以下几点。

(1) 在设计中提倡自由创造，反对模仿因袭、墨守成规。
(2) 将手工艺与机器生产结合起来，提倡在掌握手工艺的同时了解现代工业的特点。
(3) 强调从抽象绘画和雕塑发展而来的平面构成、立体构成和色彩构成等基础课程训练。
(4) 实际动手能力和理论素养并重。
(5) 学校教育与社会生产实践相结合。

包豪斯的设计思想可概括为三点：第一，艺术与技术的重新统一；第二，设计的目的是为了人而不是产品；第三，艺术家与技术师的知识应当结合起来。这些思想观点，引导艺术设计从理想主义走向现实主义，即用理性的、科学的思想代替艺术上的自我表现。

2. 包豪斯的发展里程

包豪斯艺术设计教育和实践经历了探索和发展时期，大体可归纳为以下三个阶段。

第一阶段是魏玛时期(1919—1924年)，课程设置十分注重艺术基础和实际技能训练。云集了如伊顿、康定斯基、克利和纳克等一批欧洲特别前卫的艺术家来任教，经历了从表现到构成的形式转变。

第二阶段是德骚时期(1925—1930年)，是成熟发展期。不少学生走向教学岗位，进一步充实了师资队伍；格罗皮乌斯亲自设计的包豪斯校舍(如图7-29所示)，成为现代建筑史上的

又一个里程碑；1926年，包豪斯教师拜耶创造了一种无饰线体(如图7-30所示)，对于平面设计是一次重要的革命；金属制品车间、家具车间学习的学生设计了一批产品，其中如布鲁耶设计的钢管椅(如图7-31所示)，开创了现代家具设计的新纪元；布兰德设计的台灯和水壶(如图7-32所示)，成为包豪斯设计教学的重大成果。1928年建筑师汉斯·迈耶(HannesMeyer)接任校长后，大量接受委托设计，为社会进步做出了贡献。

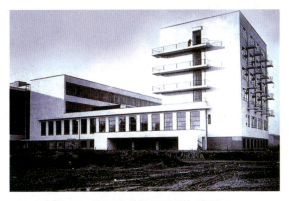

图7-29　格罗皮乌斯设计的包豪斯综合校舍(1926年)

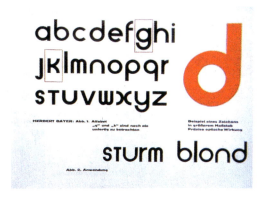

图7-30　拜耶创造的无饰线体(1926年)

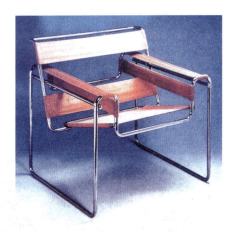

图7-31　包豪斯学生布鲁耶设计的钢管扶手椅(1925年)

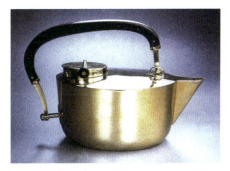

图7-32　解构主义设计：包豪斯学生布兰德设计的茶壶(1928—1930年)

第三阶段是柏林时期(1931—1933年)。著名的国际建筑大师米斯·凡·德罗(Ludwigmies Van Der Rohe)担任第三任校长，他大幅度地进行教学改革，将教学重点彻底转移到建筑设计专业方面。1933年希特勒上台，包豪斯被迫解散。师生大多移居美国，在新的国家里将包豪斯精神继续传播、发扬光大。

包豪斯教育的基本精神体现为："艺术家、建筑家、技术师应该充分合作，抛弃纯理论知识和单纯书本的教学方法"，倡导"技术与艺术""教学与实践"相结合的教学制度，这是格罗皮乌斯一贯的信条。包豪斯办学模式包括了三个层次，即半年制预科、三年制本科和众多工场实习教学。学校对新生进行半年的预备教育，内容包括基本造型、材料研究、工厂原理与实习等；再在这个基础上根据学生专长，将其送到学校相应的工厂，进行三年正式

"学徒制"教育,结业后,成绩合格者颁发"技工证书";毕业后,必须从事实际职业工作,成绩优异者进入"包豪斯建筑研究部"参加高级训练;最后,成绩合格者,授予包豪斯文凭。

包豪斯三个层次教育所遵循的功能化、理性化和以单纯、简洁的几何造型为主的工业化教育体制,奠定了现代艺术设计教育的基础,形成了现代教育的科学体系,成为世界许多艺术设计院校的范例和构架基础。它培养出众多建筑设计师和其他领域的设计师,把现代设计运动推向了新高度;它与它的时代及其局限性,一起成为现代设计史中的一个里程碑。

7.2.3 装饰艺术与现代设计

装饰艺术(Art Deco)是发生在现代主义运动的同期,不能不受到现代主义运动的影响,但两者意识形态的背景却大相径庭,因此,很特殊。尽管现代主义设计在20世纪30年代风行世界,但就两次大战之间为大众接受的消费品而言,现代主义风格并没有垄断世界。在欧美真正产生影响的还有这场源于20世纪20年代法国的装饰艺术运动。

装饰艺术是新艺术运动的延续,在很大程度上依然是传统的设计运动,虽然在造型、色彩、装饰动机上有新的、现代的内容,但它的服务对象仍然是上层社会、少数资产阶级权贵,这与强调设计民主化、强调设计社会效应的现代主义背道而驰,具有各自不同的发展规律。运动的名称来源于1925年巴黎的"艺术装饰展览"。在设计中采用折中主义态度,把豪华的、奢侈的手工艺制作与简洁、明快的工业风格合二为一;形态轮廓简单、明朗,呈流线型或几何形;趋于图案化,但又不强调对称;趋于直线又不囿于直线。它汲取新艺术风格的严谨,从包豪斯、立体主义及俄国的芭蕾舞、印第安人艺术中汲取营养。

装饰艺术运动的发源地是法国,在家具与室内设计方面,受到两种不同因素的影响,一是注重东方的怪异形式;二是现代主义的简洁风格。例如,室内装饰强调新奇材料的运用、手工艺设计适应批量生产等,来协调艺术与工业之间的差别。其陶瓷设计,深受中东和远东古典文明的影响,尤其取法中国陶瓷釉彩。工艺品设计特别繁荣,玻璃器皿和玻璃首饰设计取得了独一无二的成就。图7-33所示的作品为玻璃花瓶:玩球少女,这些成就任何国家都无法与其媲美。金属装饰品、首饰和时装设计也很突出,注重表面加工和不同肌理的对比处理,如镶嵌陶瓷、雕刻工艺(图7-34所示的作品为装饰雕塑:舞蹈家)、珐琅、木材、象牙、宝石。首饰和时装设计都很突出,保罗·布瓦列特是世界上第一个时装设计师。一些公司和厂家闻名世界并开创了新纪元。其他如多变的发型、发卡、头饰品设计,各式手镯、项链、耳环、胸针、戒指、领带扣与袖扣、腰带等设计也得到了极大的发展。

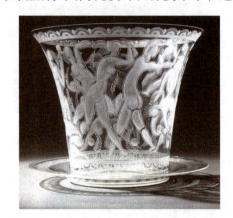

图7-33 玻璃花瓶:玩球少女(赫拉,1920年)

法国的装饰艺术在视觉传达方面十分突出,主要是强调色彩对比、线条明晰,非常注意平面上的装饰构图,大量采用曲折线、棱角面、抽象构成的装饰效果。大批法国艺术家和设计家都从事商业广告和平面的设计,如查尔斯·格什玛(Charles Gesmar)、卡桑德尔

(Cassandre)等。图7-35所示为卡桑德尔于1928年设计的法国罗曼底号游船的招贴画,取得了惊人的成就。法国的时装热导致时装出版物增加,时装插图发展也很迅速,如《高贵品位》《今日时装》《典雅家居》等都脍炙人口。

法国的装饰艺术波及美国,从纽约开始发展,在起步阶段就与法国大不一样表现出强烈的崇尚流线型的特征,喜欢运用现代的和装饰性的几何形体,这既满足了人们对艺术装饰的兴趣,又反映出大众对机械化时代的热爱之情。这时,文艺活动在美国开始迅猛发展,无论是百老汇的歌舞还是好莱坞的电影,都带有少数民族文化、古代埃及文化、玛雅文化的缩影,从中汲取养分,从而形成好莱坞式的独特风格。这方面的发展,也带动了视觉传达设计的发展。一些设计师开始专门从事电影海报的设计,图7-36所示为威廉姆韦勒设计的电影海报"信",具有很高的艺术价值和票房价值;歌舞戏剧宣传资料以及广告设计、文字设计、报纸杂志的编排与插图设计等活动,搞得轰轰烈烈。这时,大量的廉价印刷品也开始崭露头角。设计已不再单纯为少数上层服务,它跨越了"精英"观念,开始向大众转型。

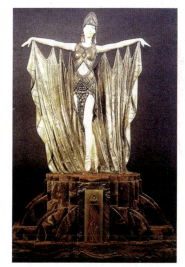 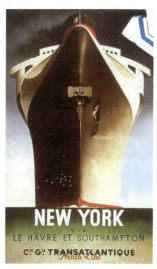

图7-34　装饰雕塑:舞蹈家(查蓬鲁斯1929年)　　图7-35　游船招贴画(卡桑德尔1928年)　　图7-36　电影海报"信"(威廉姆韦勒设计)

装饰艺术在美国建筑方面,特别讲究恢宏气派和装饰美的形式感,这一点十分突出。加之汲取大众艺术和通俗文化多种因素,形成了独特的美国装饰建筑的艺术风格。纽约最早的装饰艺术建筑是由麦肯兹·哥姆林建筑公司1926年设计建成的"电话公司大厦",引起市民的极大关注。艾里·卡恩是美国重要的建筑师,他的代表作品有电影中心、公园大街2号大厦(如图7-37所示)、百老汇大街1410号大厦、华尔街120号大厦等,最负盛名的是克莱斯勒大厦(如图7-38所示),于1928—1930年建成,金属雕刻的尖顶高耸入云,是美国最为华美的装饰性建筑。不朽的形象还有纽约自封为世界第八大奇观的帝国大厦,在其建成后的40年中,一直保持381米的世界最高建筑纪录。

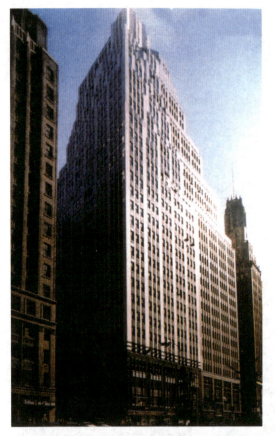
图7-37 公园大街2号大厦(艾里·卡恩设计)

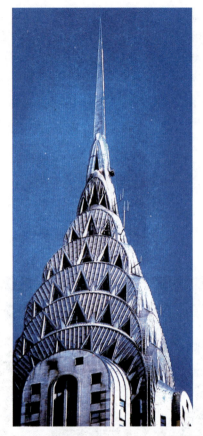
图7-38 最负盛名的装饰建筑：克莱斯勒大厦(1928—1930年建成)

装饰艺术已成为这一时代的流行风格，影响到艺术设计的许多领域。尽管它带有与现代主义不相容的商业气息，及其具有相悖于伦理的某些形式，但现实表明，它作为一种现代生活和财富的象征，在全世界被广为传播。大规模的新材料代替昂贵的稀有材质，使它能被市民阶层所接受，直到20世纪30年代后期，才被另一种流线型风格所取代。

7.3 现代设计的新发展

世界大战一度导致了消费文化的停滞，欧洲各国被卷入了战争的深渊，那是20世纪最黑暗的时期。由于美国没有经受战火的创伤，以及本来丰厚的底子，第二次世界大战后其综合国力在20世纪50年代开始处于鼎盛时期，经济的繁荣带来了消费高潮，并极大地刺激了商业性设计的发展。西欧各国经济得以复苏，得益于美国实施的"马歇尔计划"，在这些恢复经济的计划中，关键战略是现代设计的振兴，使它在增加出口、促进贸易和生产中发挥了主导作用。

7.3.1 大战后的现代设计

在历经两次世界大战之后，世界范围内，人们生活十分贫困，物质也极其匮乏。人们在

没有满足物质需求的同时是无法追求精神享受的。造型简洁，没有多余装饰的现代设计产品不仅适宜于大批量生产，而且大大降低了生产成本，使多数人能够承受。而战后随着各国经济的恢复，在人们对物质需求渴望得到满足的同时，精神上则显得极度匮乏与空虚，这就需要"个性化""人性化"的产品来抚慰和平抑人们难以企及的心灵渴望。这时，人们对设计的要求已不仅仅停留在对功能的满足上，而是同时追求精神上的愉悦，即满足审美价值和文化价值。由于现代主义所奉行的原则开始与时代不相适应，而逐渐退出了历史舞台。

1. 国际主义风格：现代主义的延伸

现代主义设计在20世纪30年代末迁移美国之后，经过与美国"富足"社会相结合的推演，影响世界各国而成为垄断性设计风格。从本质上说，国际主义与现代主义是一脉相承的，都具有反装饰、强调简洁的几何形式，注重功能、理性化的特色。而这种国际主义风格严格遵循功能主义、减少主义(Less is more)的原则，但由于过分强调"减少"形式，走向了另一方面。在美国形成的国际主义中，商业化特征使设计成为以较少投入、获最大效益的手段，功能与形式都成为市场竞争的工具，日益走向形式主义道路，也就逐渐失去了往日的勃勃生机。其貌似高尚的理想主义、乌托邦色彩被怀疑，它的垄断的近乎独裁的单调风格受到挑战。

西格莱姆大厦(如图7-39所示)，是20世纪50年代米斯·凡·德罗与菲利普·约翰逊合作，在纽约设计建成的；意大利设计家吉奥·庞蒂(Gio Ponti)在米兰设计了佩莱利大厦。这两座建筑，成为建筑史上国际主义风格的里程碑，为取得形式的单纯、简约，使现代主义所推崇的功能第一、形式第二的原则至此让位于形式第一、功能第二。玻璃幕墙、钢架结构的方盒子建筑迅速在世界范围内蔓延开来，真正地达到了国际化的目的。国际主义风格在瑞士，产生了"瑞士国际主义平面设计"，以简单明快的版面编辑和无饰线条字体为中心，形成高度功能化、规范化的风格，"通用体"和"赫维提卡体"应运而生。然而，国际主义在美国的巨大发展，却都是以浪费和损毁资源、以对环境的破坏为代价的，如汽车工业推行的"计划废止制"就是罪魁祸首。其目的是以人为方式迫使商品在短期内失效，促使消费者不断购买新产品。对此，有人提出了"优良设计"的评判标准对此加以遏止。美国设计界的一个重要举措是人机工程学的推行，1957年波音"707"型飞机设计成功(如图7-40所示)，机舱内部的设计充分体现了人机工学的新成果；此后的波音"747""757""767"和1995年的双引擎超级波音"777"型客机都有重大突破，在充分体现人机工学成果方面跨出了一大步。

2. 高科技风格：理想的崛起

高科技派风格，实际上是功能主义的某种延续，但又不满足于对功能依赖和对精神的普遍冷漠。设计中崇尚"机械美"，强调工艺技术与时代感。无论结构、造型、色彩和装饰风格都可以理解为一个时代和当时人们的愿望、理想、梦幻及其文明程度。经过战后十几年的恢复、调整，各国经济进入了普遍繁荣的阶段，设计也得到了迅速发展。人们不再满足于战后物质短缺时期那些实用简单的设计品，仅仅考虑功能的设计观念开始受到消费者审美水平的挑战。

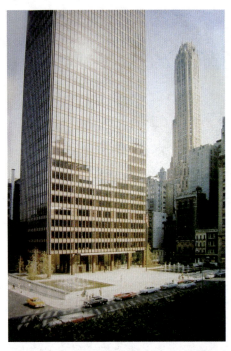

图7-39　国际主义风格代表性建筑：西格莱姆大厦（米斯·凡·德罗与菲利普·约翰逊合作）设计建成

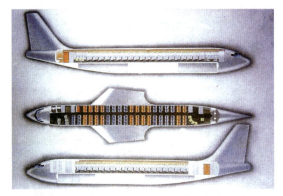

图7-40　波音707型飞机的内部设计（1957年）

这个时代，展现在人们面前的崭新未来打动了设计家：第一是生产过程中采用了新材料和新技术。聚氯乙烯、聚酯、聚氯丙烯、胶合板、人造胶水、塑胶玻璃、佛米卡、胶板生产和化纤玻璃技术开辟了家具设计的一个重要领域，图7-41所示为采用聚氯乙烯塑料和金属设计制作的宝伦灯和图7-42所示的美国诺尔集团公司伯托亚设计的钻石安乐椅等，充分展现了采用新材料、新技术带来的新成果。第二是现代设计从科学中汲取营养，获得了原动力。原子、化学、宇宙探索和分子构成启发了设计家，由此得到的想象被运用到艺术设计中；人造卫星、火箭形象在设计图形和纺织品上广泛传播，由此形成了现代设计的"宇宙风格"，如银灰色的运用，在服装、平面设计中均有明显的表现；对于宇宙飞行器造型的模仿，在日用品、家电、家具设计中更是屡见不鲜。

高精技术的发展形成的"高科技风格"，也是在建筑行业开始的。"蓬皮杜文化中心"（如图7-43所示）和伦敦"洛依德保险公司大厦"（1986年），都采用了完全暴露结构构造的方法，把建筑、构造作为一种设计语言运用到十分高贵、豪华的公共建筑中。在此影响下，又把类似手法运用到产品设计上。例如，德国建筑师威伯(Adreas Weber)用不锈钢来设计家具；英国建筑师诺尔曼·弗斯特(Norman Foster)也用类似方法设计桌子和工作台。"高科技风格"将工业环境中的技术特征引入日用产品和室内设计的领域，从公共空间引入高度私密的个人空间，它的设计特征是运用精确的技术结构、非常讲究的现代材料和先进的加工技术，来达到工业化的特点，也就是将现代主义设计中的技术成分提炼出来，加以夸张处理，以形成一种符号的效果。一些平时视而不见的工业机械结构被赋予新的美学意义，因而，

把工业技术变为一种商业的流行风格,一种被德国人称为"Kitsch"的商业主义风格,就是"高科技风格"的核心。此后,还发展出一种"微建筑风格"应用在一些小型的日用品或家具上,图7-44所示是Alessi公司设计生产的微型建筑式水壶。这种风格还被应用于茶具、玻璃器皿、文具、餐具、钟表、首饰、玩具等的设计中,并进入了一种极端的发展,这种"微建筑"的"高科技风格"充斥社会。

图7-41　采用聚氯乙烯塑料和金属设计制作的宝伦灯　　图7-42　美国诺尔集团公司伯托亚设计的钻石安乐椅

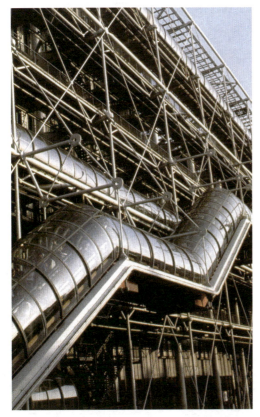
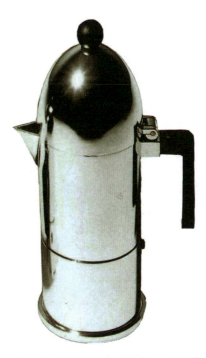

图7-43　高科技风格 蓬皮杜文化中心的构造语言(1977年)　　图7-44　微型建筑式水壶(Alessi公司)

20世纪60年代被冠以"塑料时代",可谓当之无愧。与此同时,各种复合材料也相继研制成功,成为电视机、电话机、家具、办公用品甚至汽车等大型设计产品的主要材料。新材料的特点也促进了新工业的运用,如模压、吹吸、一次成型等技术被广泛采用。这些新技术、新工艺的产生,导致了产品外观设计的变化,改变了传统材料及其相应的设计程式和表现方法。

7.3.2 欧、日、美的现代设计

欧洲、日本与美国雄风重振,是在20世纪60到70年代。科学、经济得到高度发展,现代设计也呈现出多元化的趋势,形成了以欧洲、日本、美国为主体的三大阵营,成为世界现代设计的潜在力量。

1. 欧洲设计的现代发展

欧洲是现代主义设计运动和20世纪理性设计的发源地,是形成国际风格的基础,它推动了整个世界当代设计的发展。

1)布劳恩公司的新模式

第二次世界大战后,德国经济的恢复和发展都非常迅速,除了归功于美国的援助,还得益于战前德国具备了较高的工程技术和现代设计基础;得益于包豪斯学校在现代教育和设计实践中所做的贡献;得益于日耳曼民族长于思辨的理性主义性格和一丝不苟的勤奋精神。

这一时期,德国的现代设计仍处于国际领先地位。布劳恩公司,是德国乃至世界最著名的电器公司,其产品设计具有典型的新理性主义风格,"优质工作"是他们的口号。20世纪70年代以来,"德国制造"始终意味着耐用、现实、最新工艺、实用的包装、可靠的供货以及周到的服务。20世纪80年代初,出现抛弃理性和功能主义传统的前卫设计,轻便性和灵活性在设计领域中受到重视。

布劳恩公司与乌尔姆设计学院建立了良好的合作关系,聘请产品设计系主任古戈洛特担任设计工作,聘任其学生拉姆斯为首席设计师,图7-45所示为拉姆斯1962年为布劳恩公司设计的Audio1型唱机;把乌尔姆学院的先进理念和方法引进公司,同时也成为学院的实践基地。乌尔姆设计学院的师生为布劳恩公司设计了大量产品,图7-46所示为魏斯1964年为布劳恩公司设计的吹风机,图7-47所示为古戈洛特1966年设计的Klasse1222型自动控制家用缝纫机,布劳恩公司与乌尔姆设计学院在教学与设计实践的结合模式中走出了一条新路。1977年,拉姆斯为该公司设计的ET22微型电子计算器,为现代微型计算器确定了标准。他们还把建立在模数化基础上的系统设计率先应用于组合音响设备,这种积木式的组合,奠定了现代高保真组合音响设计的基础。

在设计管理方面,公司的设计部门保持与技术部门的密切联系和合作,十分重视人体工程学的研究和市场调查,建立了公司产品设计的十项原则,造就了外观简练、功能良好的产品个性。公司还设立了"布劳恩奖",成为德国最重要的设计奖项,鼓励设计师发挥其创造能力。

2)意大利的现代设计风尚

20世纪60年代后,在德国设计"强调理性与功能"一曲未终之时,意大利的设计则"强

调人情味与文化品位",成为现代设计领域中的一朵奇葩。德国和意大利大相径庭的设计风格,代表了欧洲的两大主流设计方向。

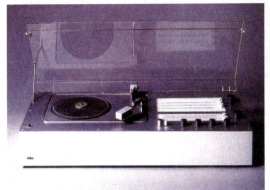

图7-45 拉姆斯为布劳恩公司设计 Audio1型唱机(1962年)

图7-46 魏斯为布劳恩公司设计的吹风机(1964年)

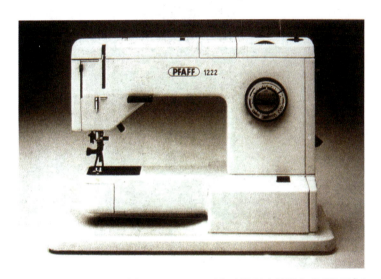

图7-47 古戈洛特设计的Klasse1222型自动控制家用缝纫机(1966年)

意大利的主流风格被称为"优雅设计",提出了"意大利路线"和"实用加美观"的设计原则。代表性的设计成就有尼佐里设计的Lattera22型手提式打字机；庞蒂设计的米兰皮列利大厦；菲亚特汽车公司设计生产的大众型轿车；罗米欧和兰西两家汽车公司推出的豪华型轿车；卡斯蒂格里奥尼率先设计出组合拼装家具，"迪克斯特"和"苏帕加拉"椅子都是经典作品；柯伦布的作品为"有机组合家具"和富于"强性空间"的室内陈设设计；"椅子4860号"成为世界上第一张挤塑式全塑椅子；图7-48所示为柯伦布1968年设计的Model折叠椅；图7-49所示为波萨尼和杰利1968年为Tecno公司设计的Graphis办公系统；图7-50所示为德诺科和麦罗1971年设计的衣帽架等。这些经典作品均引起了国际设计界的密切关注。

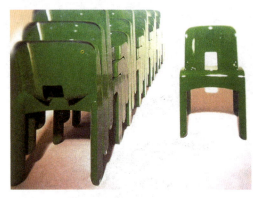
图7-48　柯伦布1968年设计的Model折叠椅

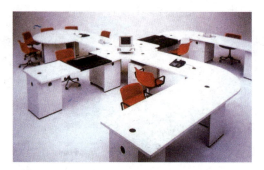
图7-49　波萨尼和杰利为Tecno公司设计的Graphis办公系统(1968年)

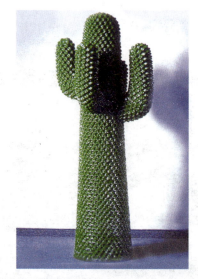
图7-50　德诺科和麦罗1971年设计的衣帽架

　　设计师们对灯具倾注了极大的热情，他们甚至把灯具设计作为一种文化活动来操作，在国际市场上别具口碑。例如，阿克勒·卡斯蒂约尼1978年设计的"飞盘"吊灯，简洁的灯体是一个有孔的白色圆盘，灯光照在圆盘上，柔和、美丽、高雅；理查德萨伯1972年设计的"Tizio"台灯，具有平衡感和雕塑感，都以其造型现代、功能突出、实用方便而赢得了很高的国际声誉。

　　意大利的商业广告在20世纪70年代后开始起飞。他们认为，广告设计最重要的不是对产品信息的简单图解和说教，而是对产品的感觉。这种设计理念，与国际广告主流所强调的信息功能第一观念分道扬镳。20世纪90年代以来，意大利各广告公司之间的竞争比以往任何时候都更加激烈，主要表现为从国外涌入的跨国公司和国内公司的竞争。在广告上，已不再是风靡数世纪的"意大利线条"，取而代之的是那些追求时尚、与众不同的表现。米兰是意大利广告设计的中心，曾被誉为欧洲商标设计最发达的城市。意大利广告经费总支出的50%是用在电视广告上，多为化妆品，其他依次为电器产品、食品、布料、家具、饮料、酒、医药品和清洁用品等。每年的电视广告费平均达38亿美元左右，这个数字使意大利成为欧洲第一

的电视广告大国。

20世纪90年代后期至21世纪以来,意大利设计进一步受到国际设计界的瞩目。在家具、广告、室内、服饰、灯具、办公用品、汽车、装饰品设计等方面都很突出,如意大利2006年IDA家居设计中的一对躺椅,整个设计震撼人心。图7-51所示是意大利的以优雅风格著称的米兰BRABBU品牌家具,意大利家具已成为当代世界杰出设计的代名词。

3) 欧洲其他国家的艺术设计

英国现代设计,以多姿多彩的历史主义风格及"反设计"风格著称于世。图7-52所示为马里奥特1995年设计的沙丁鱼罐头储藏柜,图7-53所示为狄克逊1987年设计的S形金属柳条椅子。20世纪60年代以来英国也已成为世界前卫重镇,

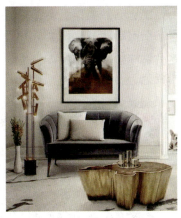

图7-51 意大利2015米兰BRABBU品牌家居展中家具作品

普遍呈现出对现代主义国际风格的抵触,其建筑、室内装潢、广告和家具等诸方面设计都有建树,英国商业设计的成就极为显著;在零售业务发展的基础上,英国商业室内设计、橱窗设计、视觉传达设计和企业形象设计均十分杰出。英国的广告设计堪称世界一流水平,拥有世界最大的几家广告公司,其中WPP公司和Saat chl Saat Chi公司,曾在1995—1996年度的世界广告公司排行榜中名列第一和第二位。

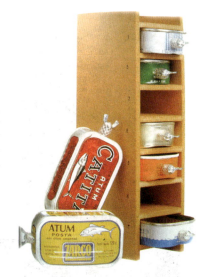

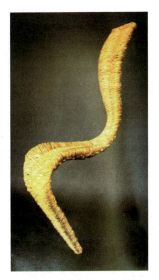

图7-52 沙丁鱼罐头储藏柜(马里奥特,1995年) 图7-53 S形金属柳条椅子(狄克逊,1987年)

荷兰的现代艺术设计以飞利浦(Philips)公司为代表,它是世界上最大的公司之一。威尔斯曼的收录机和剃须刀的设计,为确立该公司在国际上的地位打下了坚实的基础。

斯堪的纳维亚(Scandinavia)地区的丹麦设计,是传统与现代结合的典范,灯具与家具设计,如雅格布森设计等设计师的"蛋形椅""蚁状椅"(如图7-54所示)、PH灯(如图7-55所示)等,都具有极高的现代美学价值;瑞典尝试通过将功能主义与手工艺传统联姻使之更具人情味;芬兰尤以玻璃器皿突出,贝克斯托姆运用人机工学原理设计的"O系列"剪刀,是

美妙绝伦的经典作品；挪威蒂克特尼公司出品的Sieral型电视机、医疗设备和残疾人用品取得了杰出成就。与其他欧美国家相比，他们普遍注重民族传统与现代的结合，陶瓷、玻璃和家具设计等方面的成就一度引起国际上的高度重视，一直保持那种温馨、高雅且具有人情味的特色。

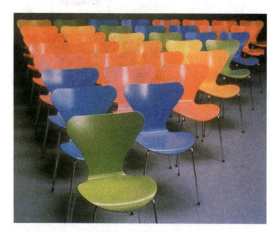

图7-54　丹麦设计师雅格布森设计的蚁状椅

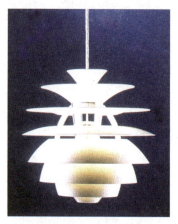

图7-55　PH灯(丹麦设计师汉宁森，1958年)

2.日本现代设计的起飞

日本是一个兼收并蓄的民族，其现代设计的起飞，也得益于吸收外来技术和政府的大力扶持。进入20世纪60年代，其现代设计便开始在国际舞台上崭露头角。进入七八十年代，设计成就及其教育体系已具有世界一流水平，表现出民族传统风格与高科技风格并存的特色。

20世纪80年代以来的日本设计，仰仗其"双轨制"，即传统与现代并驾齐驱的设计观念，在传统的建筑、室内装饰、陶瓷、日用品、服装、书籍装帧和包装设计方面(如图7-56所示)，都以高度的民族特色赢得了高度的国际声誉。在现代的建筑、室内设计、汽车、电子产品(如图7-57所示)、摄像机(如图7-58所示)、平面设计等方面，日本艺术设计也具有鲜明的现代化和国际化的特征。日本设计师还创造性地把民族审美意识融入现代主义风格，重视新材料的质地、肌理的表现，常常使结构部件富有装饰趣味，讲究比例和细节处理，如强调袖珍型、便携式、多功能、理性化与含蓄的人情味相结合等。

图7-56　日本包装仰仗双轨制并驾齐驱(2006年)

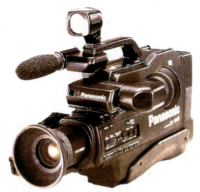

图7-57　MyFirstSony产品被命名为"我的第一部Sony"

图7-58　日本松下MS4、MS40电影摄像机(1998年)

点评：Sony公司推出的系列产品，赢得了世界市场(Sony设计中心，1978年)。

著名大企业，如索尼和夏普电器公司、本田和丰田汽车公司等，都拥有蜚声内外的设计实力。索尼公司十分关注分析市场，当得悉绝大多数人不想录制磁带只放音乐，便于1978年设计创造了一种功能单一、使用简单、携带方便的盒式磁带放音机"Walkman"，一时间风靡全球；随着技术的发展，索尼的"Walkman"也增加了遥控、计算机自动操作等功能，设计也更为合理，至今仍畅销不衰。1981年，他们推出了最新的组合式电视机系统；1982年又研制出世界上第一台激光唱机；同时，索尼还是数字式磁带录音机的发明者；1989年，索尼公司还研制出了一种用于淋浴室内的收音机"Shower radio"。

日本人在实践中总结出一套现代设计的方法，可以将其归纳为三点：其一，设计不仅是产品的外形设计，还应从产品开发的角度进行创造性的专业设计；其二，设计的目的不是"满足市场需要"，而是要"创造市场"；其三，设计是营销的重要组成部分。日本的现代设计不仅重视技术市场，而且在现代设计观念上还考察与设计有关的种种社会问题，重视别人常常容易忽视的方面。大到重型机械，小到裁纸刀、曲别针，他们都独具匠心。

3. 发展中的美国现代设计

埃斯本(Aspen)设计大会是美国现代设计的又一个里程碑，该大会的主题是"设计作为管理的功能"，把设计提高到了企业管理的高度。在美国现代设计的发展中，主要依靠企业财团、民间组织和私人基金的赞助支持；市场策略和经济效益是设计发展的重要原因；独立的设计师和设计事务所在美国设计事业中扮演了主要角色，美国的这一特点也造就了一大批设计大师。

美国并没有受到二战的创伤，也没有经受过欧洲对于"艺术与工业""传统与现代"旷日持久的论战，凭它特有的历史背景和地理条件，在大量汲取欧洲设计养分(包括大批移民和其中的国际级设计师)的基础上，一开始就接受了发展机械生产的方式。当代，在各种消费商品、现代设计和生产上，它都在世界上居于领导地位。在现代设计全面发展的同时，开拓了两个重要领域：建筑与家具，如图7-59和图7-60所示。与欧洲相比，它属于当代风格；

20世纪60年代后，美国的设计师们又开辟了第三个领域——计算机设计。图7-61所示是美国于21世纪初期研发的便携式手掌电脑。

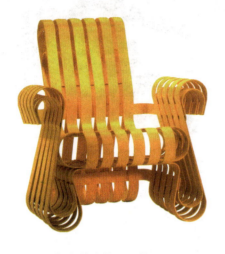
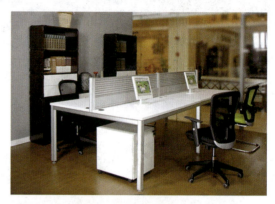

图7-59　权力游戏扶手椅(格理，1992年)　　图7-60　办公组合家具(美国Haworth家具公司设计，1997年)

图7-61　美国21世纪开发的便携式手掌电脑

20世纪70年代，人机工程学在美国引起重视，尤其体现在公共交通工具的设计上。政府曾授权为圣弗朗西斯科设计一大型的公共交通系统，在设计中，充分体现了对人机工程学的运用和为人设计的思想。该系统进入运行操作，成为另一些设计师设计的模型。随着大型飞机波音747的成功设计和投产，美国在交通工具的设计中出现了许多完美的经典作品。享有盛名的设计大师罗威，为美国宇航局进行了"阿波罗"号宇宙飞船的设计，在设计中充分运用人机工学原理，结合了宇航员的生活特点、科学而富有人情味的风格，在世界设计史中占有重要地位。

经过十几年的努力，美国的计算机设计发展非常迅速，很快由庞大变得小巧，从办公用品转向家庭。1968年，美国计算机设备公司设计了首批微型计算机；1970年美国著名的英特尔(Intel)公司首次生产了微型处理机，成了首批可利用的商业性产品；继之又生产出口袋式

便携计算机和计算机手表,这种新型的数字式手表准确、易读,很快热销全球;20世纪70年代后期,美国苹果计算机公司(Apple)在个人电脑(PC)的研制方面,做出了极大的贡献,推出了苹果I型个人计算机。1977年,随着苹果II型计算机的生产,成立了苹果电脑公司,并以色谱条纹组成的带一缺口的苹果图案作为公司的标志。针对个人电脑极其复杂的操作程序,他们研制设计了一种任何人打开即可使用的机器,从而开始了麦金托什(Macintosh)计算机的开发——"鼠标器"的创造,打开人、机亲近的通道,创造出一种"友善的使用工具"。

20世纪90年代至21世纪以来,是新的知识经济时代,从计算机辅助设计发展到"计算机多媒体""虚拟现实""信息高速公路"网络的全球化时代。近年来在美国,各类Web站点以最快最新的面貌呈现出来,如超一流航空公司的电子飞行包等。图7-62所示为提供给航班机长、副机长的电子飞行包之一的iPad,以其超大型的信息量、方便快捷的传输方式,集影像、声音、色彩、互动性于一体的特点,开辟了航空网络媒体空间。

图7-62　电子飞行包中的苹果iPad

点评:美国航空737机队为航班机长、副机长提供的iPad,是导航利器,但也是把双刃剑。2015年4月29日,因突然黑屏而延误了班机起航。

7.3.3　后现代主义与当代设计

后现代主义设计运动(Post Modernism)发生在20世纪60年代后期的意大利,并盛行于20世纪80年代全世界的各个设计领域,它直接向现代主义挑战。西方人进入"丰裕社会"后,消费观念从讲究结实耐用转向求新求异。建筑史学家查尔斯·詹克斯(Charles Jencks)于1977年写了一本有影响的书——《后现代建筑的语言》,于是,后现代主义概念流行起来。建筑领域的后现代主义带动了其他领域的后现代主义设计运动。在众多的后现代主义设计思潮中,高技派、反设计、波普艺术、孟菲斯、解构主义及新现代主义都成为挑战现代主义设计的演绎内容。

1. 后现代主义设计运动的特征

后现代主义设计运动是一场反抗现代主义的、广泛的文化艺术运动,是现代主义、国际

主义设计的一种装饰性的发展。其核心是反对米斯·凡·德罗的"少即多"(Less is more)减少主义风格,主张以装饰手法达到视觉上的丰富,提倡满足心理需求,而不是仅仅以单调的功能主义为中心。设计上大量采用各种历史装饰,加以折中处理,以打破国际主义风格多年来的垄断。后现代主义设计风格的总体特征是重形式、强调装饰,试图把良好功能的科学结构和古希腊、罗马、哥特以及巴洛克、洛可可等多种经典样式的装饰细节结合起来,追求独特的艺术韵味和设计个性,并面向不同的文化群体及层面,从中汲取营养、激发创作灵感。其设计风格呈多元化的趋势,图7-63所示为穆尔1975—1980年设计的美国新奥尔良的意大利广场(局部);图7-64所示为SITR公司1976—1978年设计的BEST展示中心,从倾斜中寻求视觉平衡,显得生动、活泼,同时又呈现出烦琐拼凑的杂烩格局。

图7-63 美国新奥尔良的意大利广场(穆尔,1980年)　　图7-64 BEST展示中心:从倾斜中寻求视觉平衡(SITR公司,1976—1978年)

后现代主义设计在建筑方面的代表性人物与作品有:美国建筑师罗伯特·温图利设计的宾夕法尼亚温图利住宅,穆尔设计的路易斯安那州新奥尔良市的意大利广场,约翰逊设计的纽约AT&T大厦,英国的法列尔设计的伦敦开普敦市的电视中心,斯特林设计的斯图加特国家艺术博物馆,瑞士的博塔设计的旧金山艺术博物馆,日本的矶崎新设计的日本筑波市市政中心等。他们把现代主义所不齿的历史主义、古典主义等风格和大众通俗文化引入其中。"人事有代谢,往来成古今",现代主义在完成它特定的使命后走下了历史的神坛,后现代主义成为主流设计。

后现代主义的特点,大致可归纳为以下几个方面。

其一,注重人性化、自由化。后现代主义作为现代主义内部的逆动,是对现代主义的纯理性及功能主义,尤其是国际风格的形式主义的反叛,后现代主义风格在设计中秉承设计以人为本的原则,强调人在技术中的主导地位,突出人机工程在设计中的应用,注重设计的人性化、自由化。其二,注重体现个性和文化内涵。后现代主义作为一种设计思潮,反对现代主义的苍白平庸及千篇一律,并以浪漫主义、个人主义作为哲学基础,推崇舒畅、自然、高雅的生活情趣,强调人性经验在设计中的主导作用,突出设计的文化内涵。其三,注重历史文脉的延续性,并与现代技术相结合。后现代主义主张继承历史文化传统,强调设计的历史文脉,在20世纪末怀旧思潮的影响下,后现代主义追求传统的典雅与现代的新颖相融合,创

造出集传统与现代、融古典与时尚于一体的大众设计。其四，矛盾性、复杂性和多元化的统一。后现代主义以复杂性和矛盾性去洗刷现代主义的简洁性、单一性。采用非传统的混合、叠加等设计手段，以模棱两可的紧张感取代陈直不误的清晰感，非此非彼，亦此亦彼的杂乱取代明确统一，在艺术风格上，主张多元化的统一。

后现代主义作为一种文化思潮在人的思想意识中不断扩张、渗透，与人们生活的各个方面发生着联系。但现代主义的衰落并不意味着消亡，其身后的任何运动，基本上都是对现代主义的修正，而不是简单的推翻和否定。后现代主义虽大量运用装饰，达到光彩夺目的效果，但这个设计运动的核心依然是皈依现代主义、国际主义的框架，只不过是加上了一层装饰主义的外壳。后现代主义设计的思想基础，只是对现代主义形式、内容的批判，而不是对现代主义思想的否定，只是对现代主义的修正，在很大程度上接纳了现代主义思想，在某种程度上是装饰主义发展的新阶段。现代主义和后现代主义的并存，有它的合理性，我们在批判地继承历史的同时，应与当今时代的特征相结合。对待任何设计风格及流派都要善于"取其精华，去其糟粕"，做到善古融新、与时俱进。

2. 波普审美与反设计运动

进入20世纪60年代，随着人们对国际主义风格的厌倦，设计师们推出了"波普设计"（POP Design），满足大众的审美趣味，追求雅俗共赏的目的。色彩与装饰因此被重新运用，并且在20世纪70年代兴起了多种"后现代主义"风格，反对国际主义设计的单调形式。战后新一代人的审美观念以及艺术界的新潮流，影响了20世纪60到70年代的艺术设计。他们认为，以前那种讲究功能性的设计过于保守。他们追求现代、前卫、富有时代特点的新产品，这些"反设计"运动的新审美观，就是波普设计。波普一词源于英语"Popular"，有大众化、通俗化、流行化之意。这是一场风格前卫而又面向大众的设计运动，20世纪60年代兴起于英国并波及欧美。

波普设计突破了国际主义风格的严肃与冷漠，代之以诙谐、富于人性味的多元风格，是对现代主义戏谑性的挑战。在室内、用品、家具、服装、广告、玩具等方面进行了大胆创新，采用夸张、奇异和富于想象力的造型，单纯而鲜艳的色彩，材质选择上多用塑料和廉价的纤维板、陶瓷等。

波普设计的代表性作品，如英国玛丽·奎特所设计的"迷你"裙，在世界风靡了十几年；法国国际时装设计大师库雷设计的太空系列，以"迷你"短裙配白色短塑料靴为特征；意大利设计家发明了充气椅和著名的2号莎柯，英国人称它为松垂的袋子，袋内装着聚苯乙烯小团，在开口处用毛织品缝住口。图7-65所示为纺织品的数字灵感，波普审美在大激发了设计师设计的想象力；图7-66所示为桌椅和衣帽架；图7-67所示为诙谐的充气沙发，这类设计被认为真正体现了新时代的审美品格。

这个时期的广告气球和空中广告，如飞

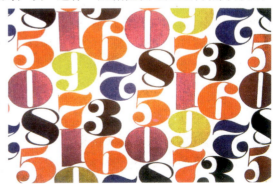

图7-65　纺织品的数字装饰(1965年)

机、直升机、起重机、汽车等交通工具上都附有广告宣传的信息；还利用广告塔、商标标记、象征符号充斥在铁路和地铁车站、公共汽车和机场的等候室；体育比赛场地周围、公路旁的告示牌；用照片和色彩构成形式表现的说明书；在科技方面起各种作用的平面、立体的视觉化图形；为了创造统一形象而设计的信笺、信封、申请书、预收单收据、包装标签、样本、报纸、招贴、畅销杂志和媒体等，一时间铺天盖地，都充满着浓厚的波普风味。

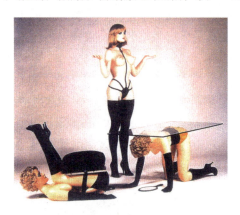
图7-66　波普家具设计：桌子、椅子和衣帽架(琼斯，1969年)

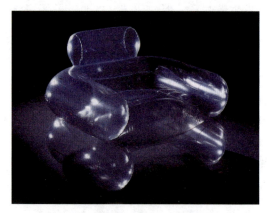
图7-67　波普家具设计：诙谐的"充气塑料扶手沙发"(1968年)

20世纪60年代后期，在意大利出现了"反设计运动"(Anti Design)，它的实质是对现代主义运动的反叛和挑战。对以"形式服从功能"的"优良设计"评价标准、将机械的几何形式作为典型的设计语言，导致了设计与社会、文化、地域特点和民族传统的割裂，在社会大众中失去了理解和共鸣。现代主义在很多方面与鼓励消费的体制、追求标新立异的观念背道而驰，单调的风格难以适应不同层次消费者的口味。自动化、智能化程度的不断提高，又严重动摇了以现代设计的批量化、标准化生产为主的统一模式。在这样的背景下，接连不断地产生了对抗运动，包括以索特萨斯为首的意大利建筑师和设计师兴起的"反设计"运动、英国的"激进设计"浪潮等。

"反设计"运动表现在设计上，是有意识地对产品尺度和形态加以夸张，采用怪异的色彩和双关语，以暗、隐、喻等暗示功能进行处理，风格上受到艺术流派特别是波普(Pop)艺术的影响，追求猎奇、怪诞的效果和大胆艳俗的色彩。1971年，意大利德帕斯三人设计组受此影响，设计了类似软雕塑的垒球手套沙发，如图7-68所示；另一位意大利著名设计师盖当彼德·希尔设计的"扶手椅"(如图7-69所示)，采用不规则、不对称的造型，其红、黄、蓝色彩是对蒙德里安"风格主义"的重新解释。这是两件典型的"反设计"作品，而这场"反设计"运动一直延伸到20世纪80年代，然后被囊括在"后现代主义"设计的范畴中。

3. 孟菲斯激进浪潮

意大利设计，在国际上一直处于前卫之列，激进主义浪潮也首先发生在意大利。孟菲斯(Memphis)于1980年12月在米兰成立，由著名设计师索特萨斯(Ettore Sottsass)和七名设计师组成，成为世界著名的激进设计集团。

第7章 现代艺术设计的发展

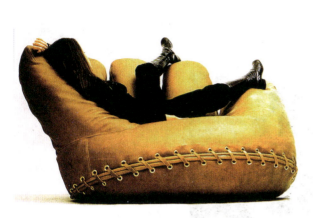

图7-68 "垒球手套"沙发(意大利设计师罗玛兹，1983年)

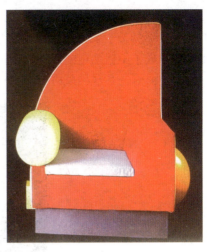

图7-69 BelAir扶手椅(盖当彼德·希尔，1982年)

孟菲斯的设计倾向，主要目标是突破功能主义设计观念的束缚，强调设计物品的装饰性，大胆使用颜色，展现出与"国际主义风格""功能主义"完全不同的面貌。索特萨斯认为，设计就是设计一种生活方式，因而没有确定性，只有可能性，没有永恒，只有瞬间。因此竭力采用廉价纤维材料，成为孟菲斯风格的明显特征。如图7-70所示，伯拉兹设计的长椅造型新奇、色彩单纯、简约而理性；如图7-71所示，索特萨斯设计的电话机把现代设计观念发挥到极致。他们常在表面装饰抽象图案，运用俗艳明亮风格的粉红、粉绿来加强娱乐性，由此产生出关于材料装饰及一系列新观念，留给人们新的启迪。索特萨斯说："应当把设计活动从工业需求与计划的单纯机械结构中解脱出来，使它进入一个存在一切可能性和必要性的、更广阔的领域。当人们希望表现生活的寓意时，设计活动也就随之开始了，这就是说，所谓的反传统设计其实是毫无传统可反，一切都仅仅是为了扩大和深化设计活动。"

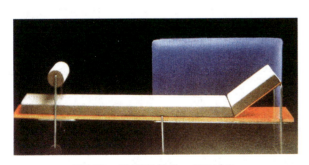

图7-70 长椅(伯拉兹，1981年)

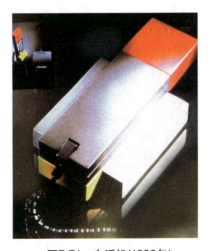

图7-71 电话机(1988年)

孟菲斯也的确把一些清新的空气带入设计界，使人们在批评它"坏品味"的同时，也得到某些启发或受到某种震撼，开始重新思考近百年来形成的功能设计观念。孟菲斯设计的代

表作，如索特萨斯的那些奇形怪状的书架(如图7-72所示)，使用了塑料贴面，极像一个带颜色的雕塑，不具备书架的功能。还有德奥托尔设计的"裸鸟"，是一把令人发笑的大壶，滑稽幽默，形成了工艺严谨的微型建筑风格，1985年，他与安德勒尼拉合作设计的"芝加哥论坛"的立式台灯，是这种风格的典型作品，并成为国际设计界的流行风格。

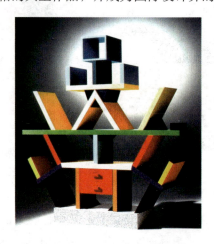

图7-72 书架(索特萨斯，1983年)

4. 新现代主义设计与建筑

新现代主义设计(Neo Modernism)属于后现代主义运动的范畴，它秉承后现代主义设计的重要原则。这一风格在20世纪70年代兴起于美国建筑设计界并于20世纪90年代进入高峰。

新现代主义设计是后现代主义设计的深入探索，或者说是一种创新和对风格设计的补充，从这个意义上来说，它是对已过去的现代主义的反叛；但是，新现代主义的建筑师和设计师对现代主义的设计、美学原则却十分赞赏。他们崇尚功能主义和理性主义设计风格的重要方面，在设计中追求造型简洁、单纯和对新技术、新材料的应用，是对现代主义的继承和发展。这种两重性说明，新现代主义不是现代主义的简单重复和模仿，而是在后现代主义运动中发展出来的一种新风格。他们创造性地发挥想象力，赋予建筑鲜明的个性表现，并具有明显的象征性，这一点是和过去的现代主义背道而驰的；他们还坚持使用现代主义的设计语言和许多方法，同时善于以单纯的形式表现丰富的内涵的个人风格，这一点又是对后现代主义的补充和发展。

新现代主义设计的代表性专家、美籍华人建筑家贝聿铭(Pei Leoh Ming)认为建筑应该从整个城市规划结构出发而不能孤立地对待个体建筑；他还认为，建筑是可能性的艺术，是伟大艺术中的最高形式，但这种艺术还要满足社会的要求。贝聿铭善于在建筑设计中运用抽象的几何形体以及石、混凝土、钢筋和玻璃等建筑材料，创造出具有雕塑感的建筑。作为一个华人建筑师，他反对把中国古建筑的某些构成部分生硬地附加在现代建筑上，而主张寻求适当方式来表达中国建筑的传统本质。贝聿铭的代表性作品如法国罗浮宫入口处的水晶金字塔(Le Grand Louvre，1989年，如图7-73所示)，采用了玻璃钢结构，具有现代主义的典型特征，不寻常的构图、历史感与文化底蕴以及入口处安排的灵动性和随意性，又恰恰是后现

代主义的表达方向。贝聿铭的代表作还有华盛顿国家艺术馆东厅、科罗拉州美国大气研究中心、中国台湾省东海大学卢斯纪念堂、波士顿肯尼迪图书馆、香港中国银行(如图7-74所示),以及澳门科学馆(2006年)、伊斯兰艺术博物馆(2008年,是最后一件作品)等。

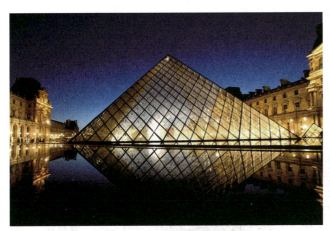

图7-73　罗浮宫入口处的水晶金字塔
(贝聿铭,1983—1988年)

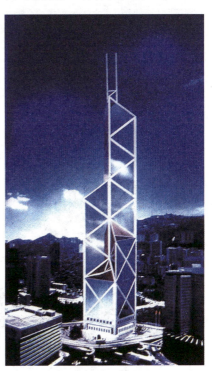

图7-74　香港中银大厦
(贝聿铭,1982—1990年)

新现代主义设计的代表性人物还有美国著名建筑家理查德·迈耶(HannesMeyer),他设计的造价高昂的美国洛杉矶市保罗·盖蒂艺术博物馆与文化中心,充分体现了格罗皮乌斯的现代主义设计风格。庞大的建筑群形成一个组织严密的整体,全白的色彩、单纯的几何造型,具有强烈的个性和时代感。新现代主义的代表集团有"纽约五人""阿奎特克托尼卡设计集团"等,独立建筑设计师的代表人物除贝聿铭、迈耶外,还有佩利、霍尔、鲁道夫等人。"纽约五人"集团成员加斯米设计的纽约古根海姆博物馆的扩建大楼作品,没有繁缛的装饰,造型语言简洁明快,具有现代主义注重功能和理性的严谨而简洁的特征,同时具有鲜明的个人表现和象征性,得到了较大的发展。

5. 解构主义设计风格

解构主义(Deconstruction)是一种重要的现代设计风格,是后现代主义时期设计师对设计形式及其理论进行探索时创造的,兴起于20世纪80年代后期的建筑设计界,其理论以法国哲学家德里达在20世纪60年代创立的解构主义理论为基础。

解构主义设计师,对现代主义设计的单调形式和后现代主义历史风格的过分装饰化、商业化的形式都不满意,他们对现代主义强调表现统一整体性、构成主义设计强调表现有序的结构,均持否定态度,认为设计应充分表现作品的局部特征,作品的真正完整性应寓于各部

件的独立显现之中。

解构主义的建筑设计在整体外观、立面墙壁、室内设计、室外环境等方面,追求各局部部件和立体空间明显分离的效果和独立特征。建筑、建筑外部与室内的整体形式,多表现为不规则几何形状的拼合,或者造成视觉上的复杂、丰富感,或者仅仅造成凌乱感。图7-75所示为洛杉矶沃尔特·迪士尼音乐中心,图7-76所示为开罗开发区的石塔地标建筑,图7-77所示为维莱特公园疯狂物。从这些作品的形式来看,实际上经解构主义精心处理的相互分离的局部与局部之间,往往存在着本质上的内在联系和严密的整体关系,往往并非是无序的杂乱拼合。

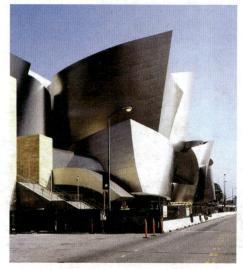

图7-75 洛杉矶沃尔特·迪士尼音乐中心
(弗兰克·盖里,996年)

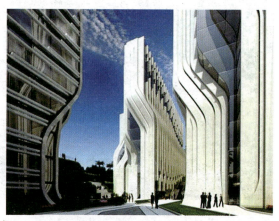

图7-76 开罗开发区的地标建筑:石塔
(扎哈·哈迪德,1998年)

图7-77 维莱特公园的疯狂物(屈米,1982—1996年)

最著名的解构主义设计的代表人物有美国建筑设计师弗兰克·盖里、埃森曼、特斯楚夫、本尼什、扎哈·哈迪德和日本的井广美藤。其中,盖里的作品在20世纪80到90年代最负盛名,他的作品遍布世界各地:巴黎的美国中心、瑞士的斯塔公司总部、洛杉矶的迪士尼音

乐中心、巴塞罗那的奥林匹克村等。新一代解构主义建筑大师是扎哈·哈迪德(zaha Hadid)，21世纪以来直到2016年3月因病逝世，是全球最具影响力的建筑设计大师之一，她的作品遍及世界各地，代表作有英国奥运游泳馆、南京青奥中心、广州歌剧院、银河SOHO、望京SOHO、维特拉消防站等。人们称赞她："哈迪德才是当今世界建筑界最畅销的商品！"

7.3.4 中国的当代设计

随着现代科技的发展以及信息时代、大数据时代的来临，我国的设计创新形态与时俱进。早些年的"工业设计""艺术设计"概念逐渐被内涵更为深广的"设计"概念所取代。设计不再只是专业设计师的专利，用户参与、以用户为中心也成为设计的关键词，对Fab Lab、Living Lab等国际上协同发展的创新设计模式的探索，也拓展了中国未来设计的创新趋势。

1. 从产业发展看中国当代设计

进入21世纪，特别是"十二五"期间到"十三五"开局以来，以新媒体、数字影像、CG特效、网络技术为代表的数字内容设计创作行业已经成为当代知识经济产业的核心产业，在全国范围内数字内容还在不断地向更深、更广的领域扩展，而这个产业也必将成为中国最具发展前途的产业之一。如图7-78所示，在未来的几年，数字媒体创作人才将是市场需求的热点。有关专家预测，我国将需要20万名(工业设计师和15万名)动画设计师。面对如此巨大的市场环境和人才需求，对国内数字艺术与设计行业来说是压力也是动力，新媒体艺术理论体系和人才培养体系，正在不断建设和完善，设计产业所真正需要的核心职业设计人才，通过这几年来的培植开始涌现，并将进一步得到加强，以满足的市场需求。

图7-78　新媒体艺术：互联网科技背景设计

继计算机、互联网与移动通信网之后，新一代信息技术的重要组成部分——"物联网"(也称传感网)被认为是新一波信息产业浪潮(如图7-79所示)。在利用传感技术，通过网络操控设备的过程中，人们渐渐发现了物联网的价值。在这股浪潮下，人们可以和物体"对话"，物体和物体之间也能"交流"。世界上的万事万物，小到手表、钥匙，大到汽车、楼房，只要嵌入一个微型感应芯片，把它变得"智能化"，这个物体就可以"自动开口说话"。这不再是科幻电影中的场景，通过"物联网"的逐步实现和提升，每个人的生活都将向此靠拢。所谓物联网，指的是将各种信息传感设备与互联网结合起来而形成的一个巨大网

络。例如，从北京开车到天津，只要设置好目的地便可随意睡觉、看电影，车载系统会通过路面接收到的信号智能行驶；不住医院，只要通过一个小小的仪器，医生便能24小时监控病人的体温、血压、脉搏；下班后，只需用手机发出一个指令，家里的电饭煲就会自动加热做饭，空调开始降温。

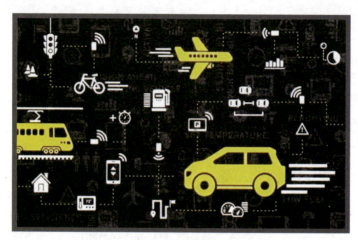

图7-79　物联网2016新技术嵌入模式

我国的物联网发展既具备了一些国际物联网发展的共性，也呈现出一些鲜明的中国特色和阶段特点。中国物联网各层面技术成熟度不同，传感器技术是攻关重点，也是物联网建设的底层基石。消费电子、移动终端、汽车电子、机器人、生物医疗等物联网领域的应用创新对传感器提出了更高的要求，也给中国本土半导体企业带来了巨大的市场机遇。当前，微软、IBM、AWS、谷歌、惠普、思科等纷纷加入物联网市场，国内阿里、美的、海尔、格力、思必驰、庆科、高通等也加快了物联网的布局。

我国对物联网行业进行战略布局的企业大致可以分为这样几类。①电商行业，包括阿里巴巴、京东；②互联网企业，包括腾讯、百度、360、乐视等；③家电巨头，包括海尔、美的、格力、TCL等；④手机平台包括华为、小米、联想、魅族、中兴、酷派等。可以预见，企业是物联网的最大应用实体：降低运营成本，提高生产率，开拓新市场或开发新产品。随着诸如人工智能、语音/图像识别、通信等新技术的深化与整合，人与"物"间的沟通将更加顺畅，中国设计是更好地为人服务的设计，这个未来，将是每个人和设计师所构想的未来。

比尔·盖茨2013年1月曾说："机器人即将重复个人电脑崛起的道路。点燃机器人普及的'导火索'，这场革命必将与个人电脑一样，彻底改变这个时代的生活方式，未来家家都有机器人。"机器人产业在全球越来越热，中国的研发与设计发展迅速，市场庞大。国际机器人联盟宣称，到2017年，中国的智能机器人保有量将在目前20万台翻倍至40万台，占全球之首。显而易见，智能机器人行业的崛起，智能机器人的产品设计，领先的核心技术，成为中国设计界与产业界携手打造机器人王国的中国梦。

【案例7-1】　高大上！智能机器人服务生

机器人迎宾、送餐、智能答疑、参加各类活动、跳舞助兴……这些以往只能在科幻电影

第7章　现代艺术设计的发展

中看到的场面，在我国许多城市的餐厅、公务场所成为现实。餐饮店送餐服务在全国各地开始普及，这些服务员端送菜品声音亲切，表情甜美，令顾客备感亲切，如图7-80所示。迎宾服务员，是集语音识别技术和智能运动技术于一身的高科技智能产品(如图7-81所示)，仿人型，身高、体形、表情等，都酷像真人逼真、栩栩如生，它们放置于会场、宾馆、商场等活动及促销现场，当宾客经过或离开时，就会主动热情打招呼。展示展览服务员，能在舞台和现场向宾客致"欢迎辞"，歌唱、讲故事、朗诵诗词等才艺节目充分展示出机器人的娱乐功能。机器人具备当今科技最前沿的语音识别功能，现场可使用麦克风向机器人提问，通过人机对话，即可把活动或庆典的内容充分展示给现场宾客，同时增加宾客的参与性、娱乐性，充分展示产品设计良好的互动效果。

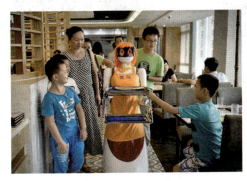
图7-80　机器人餐厅送餐

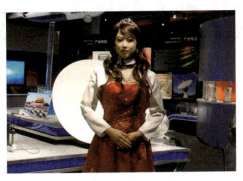
图7-81　机器人：迎宾服务员

随着市场竞争的愈演愈烈，设计在中国家电企业中正逐步受到重视。海尔、美的、联想等优秀的国内企业，其整体发展不仅走在整个行业的前列，其设计成果更是如此。目前，智能家电设计生产体系已初步成型，一条完整的产业链正在加速运转，各方力量不断涌入，技术支持方推出的智能化解决方案正逐步丰满、完善，一双隐形的翅膀正在把家电智能化带到全新的高度。智能家电发展空间巨大，粗略统计，目前接入网络服务的家电终端设备已有数千万台，而相对于家电产业每年数亿台产量基数来看，则只是冰山一角。在"万物互联"的思路下，每台家电都该配装智能模块，接入物联网服务平台，智能家电潜在的市场规模让这条产业链上的每个企业兴奋不已。简单来讲，物联网的火爆登场，将企业通向全球，充当起人与物、物与物间沟通的枢纽。物联网是互联网的应用拓展，与其说物联网是网络，不如说物联网是业务和应用。应用创新是物联网发展的核心，以企业体验为核心的创新2.0是物联网发展的灵魂。

【案例7-2】　2016AWE：海尔家电诠释智慧自健康生活新定义

2016年中国家电及消费电子博览会(AWE)在上海盛大揭幕。作为全球三大消费电子展之一，AWE代表着中国家电行业的最高水平和最新发展趋势，全球白电第一品牌海尔在本次AWE上展出的"智慧自健康家电"(见图7-82)，以通过自主开发设计、自主解决机器自身存在的安全、健康、洁净等问题，诠释了智慧自健康生活的新定义，成为本次家博会上的亮点。"免清洗"的洗衣机、"自控湿"的冰箱、"会洗澡"的空调、能"自洁净"的热水器等均是海尔智慧自健康家电的设计新品，为用户实现包括美食、空气、洗护、用水、安全、娱乐、教育在内的7大智慧家电生态圈。

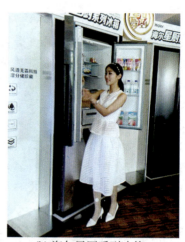

(a) 海尔新水晶洗衣机2016互联网广告　　　　(b) 海尔星厨系列冰箱

图7-82　海尔"智慧自健康家电"

今天，我国的设计行业已具有一定的规模和实力。从业人员40万～60万人的队伍，专业设计年产值为800多亿元人民币。在一大批企业中，除联想、海尔之外，华为、小米、长虹、康佳、中兴、华旗、美的、飞亚达等国内大品牌企业也都在飙升，在设计方面有着突出的成果。虽然相比世界现代设计的发展，中国设计还非常年轻，但是一大批中国企业目前在全球的崛起，推动着中国设计走向世界，问鼎顶尖，一个不断完善、成熟的"中国设计"模式正向当代国际设计界展现。

2. 从"中国制造"走向"中国创造"

当"MADE IN CHINA"出现在世界各地的时候，我们也曾欢呼雀跃。但是当我们冷静下来的时候，看到的却是残酷的竞争与重重危机，曾经让我们引以为傲的"中国制造"现在却成了来料加工、无创新、无设计的代名词。而改变这一切的方式就是从"中国制造"走向"中国创造"。

从"中国制造"向"中国创造"转变的最重要的支撑就是中国设计，这是一个令人兴奋、承载了无数人希望的词组。企业要想成为自主创新的主体，必须拥有创新性的产品，而产品创新很大程度上取决于工业设计的创新。但"中国制造"不是"中国创造"，已经具备强大制造力量的中国企业，急需现代设计的"催化剂"。

就目前而言，中国物联网设计创意产业中，现代产品设计是最具潜力的领域之一。同时，最需迫切发展的也是设计，带给我们经济快速增长的"全球制造工厂"的角色，已几近极致。面对中国庞大的产业背景，发展现代设计正是自主创新的一条重要途径。当代设计领域存在的问题，不一定是设计本身存在的问题，这是因为，设计作为产品生产的重要手段，要服务于产业，服务于企业，不可能游离于当前的环境。从中国制造到中国设计，不仅取决于设计师、企业和消费者，还有一个重要的因素就是运行机制。从大的方面来讲，是整个行业的运作机制；从小的方面来讲，是企业中的管理机制。

可喜的是，中国企业已非常清晰地意识到现代设计对于占领市场份额的重要性。此外，国内为当代设计创造了良好的发展环境，除了知识产权的保护外，政府的阶段性扶持起到了

决定性的作用。在国民经济《十三五发展规划纲要》和《中国制造2025规划》中,"鼓励发展专业化的工业设计",对中国当代设计是巨大的助推力。落实规划,关键就要从"中国制造"走向"中国创造",要将科技转化为现实生产力,毋庸置疑地要将现代设计提到高度重视的位置。以2016年7月中国自主研发设计、制造的首列导轨电车问世下线为例,充分体现了中国设计从制造走向创造的成功。本次下线的导轨电车采用两动一拖编组形式,全焊接铝合金车体,最高运行时速80公里。流线型外形设计,车厢内贯通,设有专门的残疾人区域和自行车、行李车存放区。中车四方车辆有限公司产品研发部总体设计师马凯介绍说,作为中国首列自主设计、研发、制造的导轨电车拥有很高的技术含量,其电子控制空气悬挂系统、航空级内装材料、减震结构设计等都是城市公共交通新应用的成功尝试。

【案例7-3】 中国自主研发设计的首列导轨电车问世下线

中国首列自主研发设计制造的导轨电车2016年7月21日在位于青岛的中车四方车辆有限公司问世下线。如图7-83所示,作为当今世界最新型的城市公共交通工具之一的导轨电车,总设计师认为,与其他国家城市轨道交通产品最大的不同在于,采用了国际先进的胶轮导轨设计技术,具有结构紧凑轻量化、功能模块化、系统集成化的设计特点,胶轮与地面的黏着力大,爬坡能力(最大爬坡能力13%)表现更出色。与此同时,导轨电车具有更大的减速度,制动距离更短,可有效保证车辆安全运营及乘客出行安全。

图7-83 中国自主研发设计制造的首列导轨电车问世下线

这些战略性决策,标志着国家对以设计创新带动企业的集成创新能力和产品自主创新水平的提高,从而提高企业核心竞争力的高度重视;标志着我国经济发展已经进入科学发展的轨道,标志着经济增长方式由粗放式向集约型的根本性转变。当一切准备就绪的时候,我们会提出这样一个问题:中国需要什么样的设计?提到日本设计,人们想到的是精细小巧;提到韩国设计,人们想到的是绚丽多彩;提到美国设计,人们可能想到的是华丽。那么中国呢?中国设计一定要体现"博大精深"!中国文化的博大和含蓄,"中国梦"审美理想的融入,"中国设计"不像很多国外设计一样更多地体现在物理层面。中国设计讲究"适合性",其特征应体现为以中国用户、全球用户为中心的创造性设计品位。

从"中国制造"走向"中国创造"的成功案例——2016奥运会期间"中国制造'奥运地铁'延伸里约"。巴西里约热内卢当地时间7月30日上午,里约地铁4号线通车仪式在巴哈区举行。在这条有"奥运地铁"之称的线路上,行驶着由中国长客股份公司自行设计制造的共

15组90辆列车，将里约市区及奥运会主场馆所在地之一的巴哈奥林匹克公园连接起来。巴西里约热内卢州交通厅厅长罗德里格·维埃拉表示，中国制造的列车无论是制造质量还是创新设计水平，都让他们非常满意，里约州政府未来还打算采购更多的中国列车。

【案例7-4】 从"中国制造"走向"中国创造"在里约奥运会闪耀

2016年奥运会期间"中国制造'奥运地铁'延伸里约"。中新网电2016年5月20日上午，李克强总理在巴西里约热内卢州长的陪同下，登上中国北车长春客车公司为里约奥运专线设计制造的地铁列车，体验运行的全过程。总理最关心的是乘客乘坐是否平稳舒适，并向巴西驾驶员了解驾驶使用感受，询问他有何需要调整和改进的地方。

巴西里约热内卢当地时间7月30日，里约地铁4号线通车仪式在巴哈区举行（如图7-84所示）。巴西代总统特梅尔与国际奥委会主席巴赫成为第一批乘客，为地铁揭幕。这条线路的开通，将里约市区及奥运会主场馆所在地之一的巴哈奥林匹克公园连接起来。

图7-84　巴西代总统与国际奥委会主席为"奥运地铁"通车揭幕

其实，2016年"奥运地铁"和场馆建设，还仅仅是里约奥运中"中国元素"的一部分，还有更多的"中国元素"闪耀里约。例如，中国空调品牌格力和美的进驻奥运村及多数比赛场馆；中国体育服装品牌361°成为奥运火炬手、志愿者、技术人员等的服装供应商；著名"奥运"企业华江文化为里约奥运会提供的吉祥物维尼修斯、官方徽章等特许商品；同方威视和浙江大华生产的安检监控设备将保障里约奥运的安全；华为公司为里约奥运提供全方位的通信保障服务；中国国家电网全力保障奥运供电安全等。当然，"中国制造"并不仅仅出现在里约奥运会，2012年的伦敦奥运也遍布着"中国制造"的身影。据人民网公开数据显示，65%的伦敦奥运会特许纪念品是"中国制造"，包括毛巾、床单、装饰品、衣服等种类。来自浙江义乌的手摇旗、手推喇叭、帽子、艺术眼镜等也将成为伦敦奥运会的"座上宾"。同时，中国的创意技术也出现在伦敦奥运会中。

【案例7-5】 中国创意"造梦"伦敦奥运会，"水晶石"赢得全球赞叹

据新华网报道，北京水晶石数字科技股份有限公司是2012年伦敦奥运会官方数字图像服务供应商和赞助商，其在2008年北京奥运会上一举成名的"大规模数字影像技术开发及大型会展应用"成果，也在伦敦奥运会的开闭幕式和残奥会开闭幕式上得以应用（如图7-85

所示），其产品还包括伦敦奥运会吉祥物的动画宣传片。其实通过对比两届奥运会已不难看出，"中国制造"已从过去简单的劳动力资源和廉价商品供给向科技技术质量革新逐步转型，可以说"中国制造"前途光明，但要走的路还很漫长。

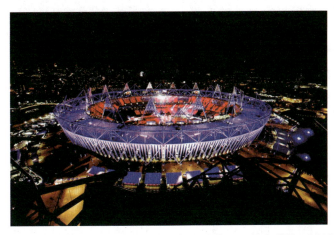

图7-85　中国创意"造梦"伦敦奥运会(北京水晶石数字科技，2012年)

2016年7月，国家质检总局局长、党组书记支树平接受人民日报采访称，在全球500多种主要工业产品中，我国有220多种产品产量居全球第一。但支树平也坦言，中国质量距世界先进水平还有一定差距，我们的质量保障能力、供给水平与消费者日益增长的质量安全需求之间的矛盾依然突出。所以，我们要把提升设计水平、制造质量作为供给侧结构性改革乃至整个经济转型发展的一个重要的切入点，通过改善质量供给，来释放消费潜力，转变发展方式，提升综合国力。"没有质量的基础，'中国制造'就不可能遍布全球市场。"可见，从"制造大国"到"质量强国"还有很长的路要走，创新技术和品质保证才是制造业变革的根本。

图7-86　华为形象设计系统：
"以客户为中心"VI手册

立足于"中国制造"而仰仗创新起飞，走出"中国创造"新路的一批国内通信企业中，"华为通信科技公司"可算佼佼者，如图7-86所示。

华为不可思议地把苹果逼上了绝路，2016年第一季度中国智能手机市场份额数据出炉，华为以15.8%登顶拿下第一，OPPO第二，小米第三，Vivo第四，苹果仅为第五。苹果持续下滑，国产品牌一路飙升，让所有华人为之扬眉吐气。国家知识产权局最新公布，2015年华为向苹果许可专利769件，而苹果向华为许可专利仅有98件。据估算，苹果每年至少向华为支付数亿美元的专利费。惊天逆转，这一刻也是值得载入史册的。华为向世人昭示了它的6条创新原则。

(1) 鼓励创新，反对盲目创新。我们反对盲目创新，我们公司以前也是盲目创新的公司，犯了主观主义的严重错误，后来，我们及时调整追赶，现在已经追赶上了。

(2) 客户需求和技术创新双轮驱动。以客户需求为中心做产品，以技术创新为中心做未

来架构性的平台；公司要从工程师创新走向科学家与工程师一同创新；领先半步是先进，领先三步成先烈。

（3）开放合作，一杯咖啡吸收宇宙能量。一定要开放，不开放就是死路一条；如果我们的软件不开放，就跟中国自给自足的农民一样，收益率非常低，再怎么折腾也是一亩三分地。

（4）鲜花插在牛粪上，在继承的基础上创新。要站在巨人的肩膀上前进，不要过分狭隘地自主创新；无边界的技术创新有可能会误导公司战略；要敢于打破自己的既有优势，形成新优势；我们应该演变，有所准备，而不要妄谈颠覆性，我们是为价值而创新。

（5）创新要宽容失败，给创新以空间。要使创新勇于冒险，就要提倡功过相抵，给创新以空间；允许有风险，允许创新。

（6）只有拥有核心技术知识产权，才能进入世界竞争。未来的市场竞争就是知识产权之争，诞生伟大公司的基础是保护知识产权。

改革开放以来，中国及时抓住经济全球化机遇，主动承接发达国家和地区的产业转移，逐步发展成为全球制造业大国和"世界工厂"。中国经济发展的内外环境已发生了深刻变化，面对日益激烈的国际竞争，迫切要求加快实现从"中国制造"到"中国创造"的转变。

3. 中国设计的发展趋向

（1）创新设计——融入大数据时代。我国已全面进入了大数据时代，今天的中国设计，创新适得其时，适得其势，如图7-87所示。在2016年的全国科技创新大会、两院院士大会、中国科协第九次全国代表大会上，习近平总书记发表重要讲话，系统阐述新的历史起点上推进创新的战略思想，吹响建设世界科技强国的号角，展开了"三步走"的时代画卷：到2020年进入创新型国家行列，到2030年跻身创新型国家前列，到新中国成立一百年时建成世界科技创新强国。这一宏伟目标，与我国现代化建设进程丝丝紧扣，必将开启中国发展的美好未来。

图7-87　2016海上丝绸之路"大数据＋创新设计"颁奖大会

目前，世界上许多发达国家都非常重视设计创新，他们几乎都是在用高附加值创新产品在和其他国家进行交换，以获取高额利润。尤其是许多发达国家都把重点发展设计产业定为

基本国策。许多国外企业把最新产品投放在本国的同时，也投放到中国市场，或者是分期分批投入中国市场，其目的就是使中国企业不能快速跟进或走向前沿。因此，要想使中国设计业走向世界前沿，为中国设计、中国创造打出名牌，必须树立创新意识，百年大计，时不我待。

(2) 兼容并蓄——中国设计走向世界。无论是"东学西渐"或是"西学东渐"，提倡的都是现代设计的兼容并蓄的问题，人类进步仰仗"兼学"，既"不盲自尊大"更不"妄自菲薄"。不谈生活行为和使用方式，单单从人种上研究人机工程学，便可发现东西方人种在尺度上存在着巨大差别。例如，西方人外向，东方人内敛；西方礼节为拥抱、握手，东方传统是拱手抱拳；西方人用刀叉，东方用筷子等。这些每天最基础的日常"下意识"行为尚且如此，社会行为的差异更是自不待言了。因此西方的标准不能照搬入我国，政治思想、人文思想、中国设计思想也是如此。有些像是百年前洋务运动中"中学为体，西学为用"的观点，那时的设计师们，年轻时留学国外学设计，中年之后回归主流价值观，可以说中学西学的"体""用"之分早就深入人心。但是我们意识到"西学管用"的同时，也不应当忘记东方观念的本位思考，只有二者的良性结合才能寻找到有效的设计方法，作用于我国这一特殊环境，应当寻找我国社会的代表性特征，而不是被西方的权威社会论调误导。更重要的一点，今天的中国不再是一百年前的中国，许多国家崇拜中华文明，学习中国技术，中国企业、中国设计也开始不断影响着世界，推动着世界。

【案例7-6】 "世界工业设计大会"在杭州良渚"梦栖设计小镇"召开

乘"第二届世界互联网大会"在浙江召开的东风，2016年12月2日震撼当今国际设计界的划时代盛举："世界工业设计大会"在杭州良渚"梦栖设计小镇"正式启幕。这个具有世界现代意义的顶级设计大会，会集了全球26个国家和地区、43个组织、500余行业精英领袖，共享全球设计资源。这届工业设计大会，是由中国工业和信息化部、浙江省人民政府共同主办的。本次大会开幕式，由工信部苗圩部长主持，中共中央政治局局委员、国务院副总理马凯致辞，浙江省车俊省长做主旨讲话，全国各省市主要领导和设计师、艺术家、专家教授联动世界的工业设计大师参与了盛会。如图7-88所示，本届世界工业设计大会以开放、合作为宗旨，以自愿、平等、共享、共赢为原则，遵循G20峰会提出的"创新、活力、联动、包容"的发展理念，旨在全球范围内促进设计创新与经济、社会的融合发展，促进国家、地区间设计交流与合作；追求包容协调的设计发展，积极倡议各国政府、企业、教育和研究机构共同会聚产业、人才、金融、学术等资源，建立无国界设计创新资源共享平台，以工业设计智慧贡献于全球经济发展。正如马凯副总理所说："产业因工业设计而更具活力，世界因工业设计而更加美好。"

再次，聚焦本土——现代与传统共存。中国有着五千年历史文明的积淀，传统文化博大精深，有着极其深厚的发展根基。中国的传统艺术元素作为民族文化的重要部分，是涉及哲学思想、道德观念、风土民情与审美意识等多学科叠加的综合体。我们应从民族传统文化可持续发展的高度汲取传统艺术元素的精华，并积极运用到当代设计中去，走出一条"传承"与"创新"相结合的途径，使我们今天的设计既有"民族性"又具"世界性"。在当今高科技、智能化、信息化时代，对传统文化的保护与继承，向我们发出了呼吁，也激发着我们的

创作热情。现在，是传统文化获得发展千载难逢的时机。重要的是我们要深入实践，努力探究，积极面对，促使理论和实践的双丰收，推动传统文化的发展如何在全球化趋势中保持民族特色是中国设计站立在国际大舞台上的方向。

图7-88　"世界工业设计大会"在杭州良渚"梦栖设计小镇"正式启幕

【案例7-7】 现代与传统共存——世博会中国馆设计

中国的古典文化(如唐诗、宋词、戏曲、国画、书法)为世人所折服，中国的传统服饰(如汉服、唐装等)也深深吸引着现代人，中国的儒家思想、诸子学说、孙子兵法更为当代商界、文化界所推崇。纵观我国历史长河，民俗工艺恢宏，秦时的兵马俑充满风骨和精神；唐三彩，生动逼真、色泽艳丽；清朝的服饰、头饰，玲珑突兀；苏州刺绣，精巧秀雅、巧夺天工。2016年唐山世界园艺博览会主题是"都市与自然·凤凰涅槃"；2016年世界月季洲际大会主场馆之一的北京月季馆通体的中国式图案；2010年的上海世博会，遍布园区的中国元素，这一批民族文化的瑰宝是中国设计与世界交会的一次又一次历史性挑战与机遇。图7-89所示为世博园区内最重要的场馆项目之一的中国馆，是本届世博会的中心建筑。采用中华民族典型的穿斗、榫卯及框架结构等形式，结合高科技材料设计建成。

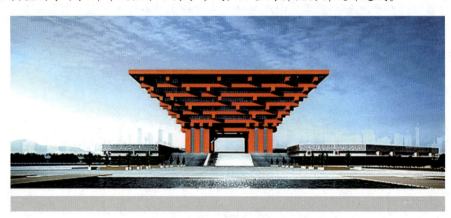

图7-89　中国2010年上海世博会中国国家馆

第7章 现代艺术设计的发展

传统是一个民族智慧的结晶，在设计现代化的进程中，明智地对待传统，不仅是尊重民族自身历史的需要，也是传统为现代化服务的需要。要使中国设计走向世界，民族传统不是一种累赘，而是一笔可借鉴的财富，应在更高层次上认识和发扬光大。

思考练习题

1. 欧洲新艺术运动中的设计有哪些主要成就？突出的作品有哪些？有何种现代意义？
2. 试述欧、日、美等国家及地区艺术设计发展的主要成就和特点及其对世界的影响。
3. 试述后现代主义的主要特征及其倾向性的艺术表现风格。
4. 如何看待中国当代设计的发展趋向？如何认识从"中国制造"走向"中国创造"？
5. 简述荷兰风格派、俄国构成主义的形成及其风格特点。
6. 简述工业革命的社会意义、生产方式发生的转变，以及设计在这一时期所处的位置。
7. 分组讨论、课堂发言。

讨论题：意大利"孟菲斯"的家具设计代表了一种什么思潮？你的认识、社会的反响是什么？

本题的目的是在理论上明确现代设计与反传统设计的关系，特别是意大利"孟菲斯"激进集团的家具设计与我国流行风格的关系。

8. 实训课题：现代与传统并存的专业设计。

(1) 内容：结合各专业(如商品招贴、家居家具、日用产品服装服饰等)，选择两种不同项目主题进行设计。

(2) 要求：完成手绘、电脑设计作品各1组；构思独特，形式感强烈；电脑作品须用A4纸打印；手绘作品采用马克笔、水彩等形式不拘。

(3) 训练目标：熟练掌握手绘与电脑创意设计的表现技能，探索现代设计理论与各专业设计的关系。

第8章

艺术设计的主体

学习要点及目标

* 要求充分认识设计师的使命与主体意识，明确一名设计师应肩负的社会职责。
* 必须领会培养合格设计师的基本条件和要求，努力提高自己的综合素质与职业能力。
* 加强艺术门类设计学学科、专业知识与表达技能的建设，进而熟悉开发创造力的基本规律，注重创造力的探索与研究，挖掘潜力，有效提高解决设计问题的应用能力。
* 确立现代设计主体——设计师的使命和职责。

核心概念

设计师的使命　职业设计师　合理的生存方式　可持续发展　设计师的素养　创造性思维能力　综合性能力

国际平面设计联合会(ICOGRADA)前主席、以色列国家设计联合会主席大卫·格鲁斯曼先生(David Grossman)指出："未来，设计行业将面临挑战，但同时也是一个很好的发展机会，这意味着我们的设计师将面对很多的困难，因为设计本身就是一个难以被了解的行业，设计师的价值不在于昨天做了什么，而在于未来能做什么，设计师应该让人们了解设计是怎么一回事。"

引导案例

标致全球总设计师吉勒·维达尔：汽车的设计使命

"标致品牌的设计，展现的是对用户感知的极致体验。"2016年1月，在北京嘉里中心，标致全球总设计师吉勒·维达尔就标致汽车的未来设计趋势向媒体进行了表述，如图8-1所示。他介绍说，标致品牌现有的设计中心有三处，一处在法国，一处在中国上海，还有一处在巴西。"在中国设立设计中心，不能简单地说就是为了在中国市场就近了解客户喜好，事实上，我们是将中国作为标致战略性的要地。"他还介绍说："标致的设计首先是历史的传承，这是我们的DNA，有一天我们可能退休了，但品牌依然会延续下去。"第二个元素就是战略设计；第三个就是复杂的工艺，设计要兼顾这三点。"在吉勒·维达尔眼里，汽车设计师的使命远远不是画出一个漂亮的汽车。汽车设计师要和工业设计师、人体工程学家，以及空气动力学家，一起来打造一种能符合品牌理念的设计方案。"

第8章 艺术设计的主体

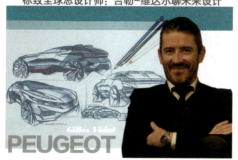
(a) 吉勒·维达尔聊未来的汽车设计

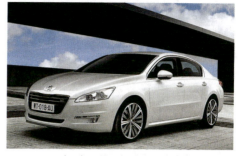
(b) 标致品牌508型设计(上海)

图8-1 标致全球总设计师吉勒·维达尔的设计使命感

8.1 设计师的使命

设计师真正的设计品是创造，在设计的创造活动中，是自觉的、有目的的社会行为，不是设计师的"自我表现"。它是应社会的需要而产生，受社会的制约，并为社会服务的。因此，作为以设计创作为主体的现代设计师，应该自觉地运用设计为社会服务、为人的利益而设计。这是社会对设计师的要求，也是设计师的思想素质之所在。

8.1.1 设计师产生的沿革及其担当

设计是一项创造性的思维活动，而这种活动是围绕设计主体——设计师展开的。几十年前蜜蜂建造的蜂房和今天的蜂房没有两样，但是几十年前人们建筑的房屋和今天的房屋就无法比拟了。人类文明的进步，正是设计师创造性活动的结晶：从衣不遮体到西装革履，从巢居穴处到摩天大楼，从举步维艰到日行万里……无数生动的事实证明，人们把文明推向了一个又一个新的历史高度。其中不乏科学家的发现、发明，也记载着艺术家的神思遐想，还包含了设计师将科学发明、艺术神思的融会贯通，创造、设计出人类文明的座座丰碑。

1. 原始设计师的雏形

从200万~300万年前"制造工具的人"到现代意义上的设计师，是一个漫长的、渐进的发展历程。远古人类在进入文明社会之前，尚无体力劳动与脑力劳动的区分，因而也不可能划分专门的物质生产和精神生产领域。第一个打石成物、磨石成器的人，就应该是设计师的雏形，是生产劳动创造了人，创造了设计，同时也产生了设计师。当然，我们这里讨论的是现代意义上的设计师，作为现代社会的一种专门职业，它是建立在社会经济和科学的发展基础之上的。

古老的传说中有巢氏、燧人氏、神农氏、伏羲氏，为人类创造了住房、火种、农耕等文明方式，他们实际上并非指特定的某人，而是一个时代的代名词。也正是"燧人氏"时代的"钻木取火"才出现了用火技术的文明历史：火把泥土烧成陶器和砖瓦，火把石头冶炼出金

属、铸造成青铜器、精制成金银器和首饰……凡此种种，都体现着人类从低级向高级演进的文明、创造的历史。

2. 古代的手工艺工匠

距今7000~8000年前的原始社会末期，随着初步的社会分工，一部分人得以脱离一般的物质生产劳动，而相对专注地从事广泛意义上的精神生产与物质生产相结合的手工劳动方式，因而出现了专门从事手工艺生产的"工匠"。

中国远古自殷商始，历代都实行工官制度，在中央政府中设立专门机构和官吏来管理和监督手工业生产过程。手工业专业工匠多为世袭，在重"道"轻"器"的中国封建社会，即使是宫廷御用的手工匠人，其社会地位也是十分低下的，更何况是民间工匠呢？在我国隋唐时代，出现了专门负责设计的建筑师——梓人(都料匠)。那时开始采用图纸和模型相结合的建筑设计方法，工匠李春设计修建的赵州桥，便是世界最早的敞肩券大石桥。后来，他们通过进一步精细分工，产生了从事工具和建筑的木匠、铁匠、瓦匠、石匠等；从事日用品设计制造的陶匠、篾匠、竹匠、铜匠、银匠、金匠、玉匠、织匠、皮匠、漆匠、画匠、裁缝等，如图8-2至图8-5所示。这些匠人，通过历代子承父业、师徒相授，形成了早期设计匠师的梯队结构，他们为中国乃至世界古代文明做出了巨大的贡献。

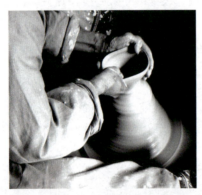

图8-2　中国古代陶匠凭借一手制陶技术，创造了古代文明史

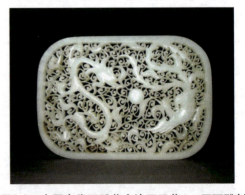

图8-3　中国古代玉雕艺人治玉工艺——玉石雕刻

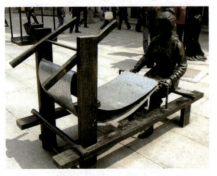

图8-4　中国古代织匠的织造技术开启了纺纱丝织的先河

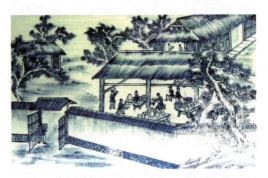

图8-5　中国古代的陶瓷工艺——景德镇瓷器彩绘工场

西方古埃及、古希腊时代的工匠们，有自己的行会组织，并出现了各种各样的制作行

业，制作各类工艺用具乃至车轮、船舶等，如图8-6和图8-7所示。后来，出现了画家与雕塑家，他们与工匠们一样，被权贵和学者甚至诗人们所蔑视。

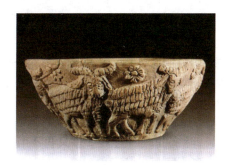

图8-6　西方古代苏美尔匠人最早制造的土器及其所作的雕刻

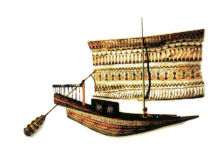

图8-7　古埃及时代匠人们设计制作的交通工具——木头船

直到古罗马时期，在制陶与建筑行业中第一次出现了设计与制作的分工。中世纪的工匠们，以家庭手工作坊的形式成立了"手艺行会"。行东既是店主又是工匠，集设计、制作、销售于一身。这时期，在工匠与艺术家之间没有明确划分，他们所从事的工作被排除在"七艺"之外。时至文艺复兴时期，手工业与艺术在观念上有了区分，一些工匠逐渐成为艺术家。16世纪以后，随着画家、雕塑家和建筑师逐渐成为设计的主要力量，艺术设计越来越成为工艺生产中的特殊环节。例如，达·芬奇、米开朗琪罗、拉斐尔等伟大艺术家，恩格斯称他们为"巨匠"（图8-8至图8-10所示为达·芬奇的自画像及其设计的两件作品）。他们不仅专门从事设计，还成立了设计师行会组织，为社会培养、带领出了一大批设计师。1735年，英国的贺加斯、法国的巴舍利耶分别设立了专门的工艺设计学校，他们不同于传统手工业传承关系的模式，采用近乎职业设计的教育方式带徒，有效地促进了设计的发展。

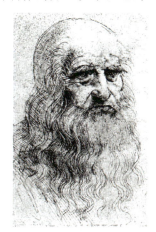

图8-8　伟大的艺术家、设计师达·芬奇自画像

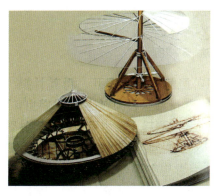

图8-9　达·芬奇发明的坦克武器装备

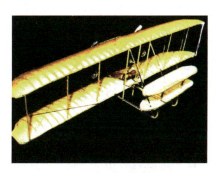

图8-10　达·芬奇发明的第一架飞行器

3. 现代设计师的诞生

现代意义上的"设计师"(Designer)是在第二次社会大分工时产生的。18世纪中叶的工业革命，使人类的生产、生活方式发生了巨大的变革；随着劳动分工原则的推行，设计从生产中分离出来，并作为一个新兴的行业出现，于是，开始从事专门艺术设计专业工作的设计师的地位被确立了。现代设计师与旧式手工匠师的区别，不只在于体制上的根本性变化，而且在生产方式上也存在很大差异。手工匠人是"设计—生产—销售"一体化的自给自足的个体劳动，他们无须与其他部门进行联系和沟通，他们既是设计者，也是生产者和销售者；匠人与匠人之间存在"同行是冤家"的关系，是一种极其自私、封闭式的人际关系。现代设计师，他们的工作牵涉许多部门的通力合作，而艺术设计专业还是市场组合中的一个有机部分。设计师一方面要从市场营销部门取得市场资料，要与工程技术人员密切配合工作，而且还要与营销部门密切结合，通过市场反馈来改进设计、促进销售。设计部门是整个企业链条中的一个环节、一个关键因素，起承上启下的作用；设计师个人，则是设计部门某个团队中的一个成员，因此团队精神是现代设计师区别于手工匠师的重要表征。

恩格斯曾把欧洲文艺复兴称为"创造了巨人的时代"，把达·芬奇、米开朗琪罗等称作那个时代的"巨人"；我们应知道牛顿、爱因斯坦、莎士比亚、达尔文、爱迪生……也应知道维特·鲁维、格罗皮乌斯、米斯·凡德罗、勒·柯布西耶、弗兰克·赖特、雷蒙德·罗威、贝聿铭等一大批巨匠，正是他们，创造和推进了人类文明进步的历程。

8.1.2 职业设计师和当代设计师

1. 职业设计师的崛起

机械化时代的设计，常在"设计"前加上"工业"二字，强化"工业设计"有别于"手工艺设计"。在本质上工业设计与生产仍有割不断的密切关系，但从这时起设计师已不直接生产产品，他们的职责是思考、分析、综合市场需求、消费特征、价格标准、客户意向，研究产品的人机工程因素、材料与技术因素，通过制作模型或绘制预想图，把自己的设计方案提交给客户(厂商)。设计师的工作过程，是把客户的要求具体化、形象化、精细化，设计出产品款式，同时保证设计能大规模地投入生产并创造价值。

所谓职业设计师，就是机械化生产过程中以设计为专门职业的设计个体或集团，当时特定的含义仅指"工业设计师"。职业设计师作为一种社会角色登台亮相，是从工业革命的发源地英国开始的。但真正具有工业设计意义的职业设计师产生于美国。20世纪30年代美国的高度资本化，迎来了产业界的极度繁荣。轻金属、塑料、纤维、合成板、有机玻璃等新兴材料被广泛采用，新的工业产品层出不穷。随之而起的销售竞争也愈演愈烈，商业广告非常活跃，极大地促进了旧商品的更新换代，由此带来了设计的繁荣。自从1919年美国设计家乔赛夫·沙依奈开始使用"工业设计"这一名称，"工业设计师"就成为时代的代名词。例如，著名的设计师诺尔曼·贝尔·盖戴斯于1927年、沃尔塔·提格和雷蒙德·罗威等人于1920年，都开设了工业设计事务所。又如，蒂克是印刷设计师、留列·盖尔德是广告设计师、亨利·德里夫斯是舞台设计师等，这一大批设计师都是产生在美国的第一代工业设计师。

这批设计师，都以自由设计师的身份展开设计工作，真可称得上是一代万能的设计师，

第8章 艺术设计的主体

像俗话所说的"从火柴盒到摩天大楼""从口红到火车头"。

其中最典型的当推雷蒙德·罗威(Raymond Loewy，1893—1986年)，图8-11至图8-13所示为他本人及其设计的作品。他首开工业设计的先河。他一生起伏多变，职业生涯恢宏而多彩，其设计数目众多，范围广泛，大到飞机、轮船、火车、汽车、灰狗巴士、超级市场、各种包装、宇宙飞船和空间站，小到邮票、口红、标志和可乐瓶子等，创造了一个崭新的工业品世界。他是美国名声最大、影响最深远的一位职业设计师，美国发行量最大的《生活》周刊公布的"形成美国的100件大事"，把罗威在纽约时所开设的"设计事务所"也作为影响美国的大事之一，可见他在美国人民心目中的显赫地位。

图8-11　美国杰出的第一代职业设计师雷蒙德·罗威

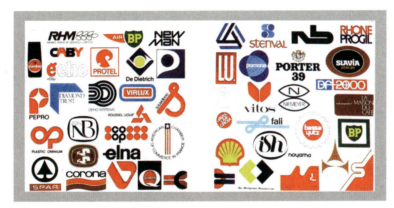

图8-12　雷蒙德·罗威为各大公司所做的标志设计

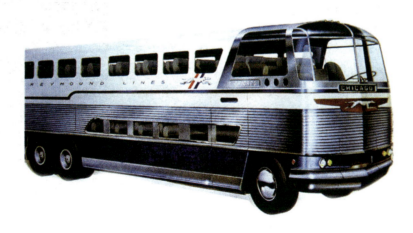

图8-13　雷蒙德·罗威为灰狗公司设计的巴士

以上这批职业设计师，大部分都属于以设计为职业的自由职业者，是在产业之外以群体或个体的形式开设的各自独立的设计事务所、工作室、设计公司，以及受聘于这一类机构中的专业设计成员。

2. 当代设计师及设计师团队

另一类设计师，是20世纪80年代到90年代产生的职业设计师，他们是主要在企业内部专门从事产品设计、视觉传达设计、环境设计等职业工作的"驻厂设计师"。他们对工厂企业的程序、方针理解得比较实在、透彻，完成设计任务比较顺利、有效。这时的自由职业设计师队伍也有相当大的发展，许多以个体为职业的设计事务所、工作室等小型团体随着中国改革开放的浪潮，像雨后春笋般地产生，这类设计个体，相对具有广阔的视野和丰富的经验，设计风格新颖活泼，与"驻厂设计师"两者互补，形成职业设计师队伍的深层发展。他们在各自的岗位上，无所不包地利用现代产业的生产机构，创造了现代社会的新造型、新形式。

21世纪以来的当代设计师队伍，在过去职业设计师发展的基础上，主要出现两种趋向，一是一大批民营的、高大上的设计公司、设计研究机构、跨国设计公司、中外合资设计公司、工作室、事务所等纷纷崛起，形成新颖的设计团队，通常是在某个特定的专门领域创造或提供创意的工作，从事艺术与商业、互联网、物联网等结合性的实务，他们与原国有企业的大公司或研究机构、行业协会设计团体(驻厂、驻场、驻会等)、院校专业设计团体各领风骚，以前所未有的业绩走向世界。二是无论国有大企业团体或国有中的民营团队，还是民营的中小型设计事务所、工作室等集体，对"设计师"与"匠人"界限开始淡化，一种"巨匠精神"正在得到弘扬。对设计领域的分类越来越细化，各种团体设计的专业内容非常广泛，包括平面设计、影视广告设计、空间设计、航天与兵器设计、产品设计、工业设计、珠宝设计、动漫设计、游戏设计、家具设计、建筑设计、室内设计、景观设计、服装设计、网页设计、UI(界面)设计、数字艺术设计、网络广告设计、虚拟现实设计、系统设计、剧场设计、照明设计、品牌设计、造型设计等，可谓各专业无所不包。

【案例8-1】 网页设计师及其担当

网页设计师，是指精通Photoshop、Coreldraw、Frontpage、Dreamweaver等多项网页设计软件工具的网页设计人员。网页设计师可以将平面设计中的审美观点套用到网站设计上(其区别是动态网页的制作是平面设计达不到的，它是平面审美方式的延伸)，如图8-14所示。网页如门面，小到个人主页，大到大公司、政府部门以及国际组织等在网络上无不以网页作为门面。当登录进入网站时，首先映入眼帘的是该网页的界面设计，如内容介绍、按钮摆放、文字组合、色彩应用、使用引导等。这一切都是网页设计的范畴，都是网页设计师的担当。

图8-14 网页设计师的新宠，可以触摸的网页原型工具

【案例8-2】 室内设计师及其担当

室内设计师，是一种室内环境设计的专门职业，需熟练掌握AutoCAD、3DMax、Photoshop(ps)、SketchUp等设计软件，主要在专业设计机构(此类公司只设计不参与施工)或在设计与施工一体化的公司从事设计与施工管理等业务。如图8-15所示，主要是把客户的需求转化成装修实体，其中着重沟通，了解客户的愿望，在有限的空间、时间、科技、工艺、物料科学、成本等条件下，创造出实用及美学并重的全新空间，被客户欣赏、接受。2015

年，我国现有室内设计专业人员30多万，还呈增长之势。

图8-15　室内环境设计师集思广益的团体精神

8.1.3　现代设计师的职责

设计的物质世界，是由设计师、设计作品(包括方案、成品)和使用者(包括方案接受者和成品的使用者)三者共同构成的一个整体。设计师是创作者，离开设计师，设计的成品形式就不存在，也更谈不上使用者。因此设计品是设计师的作品，是设计师精神生产和物质生产相结合的一种社会产品的物质形式。设计不仅是艺术技巧，不仅是为了好看，设计是运用大脑去实现人的愿望，而且必须参考道德、生态等问题，设计师应该是一个复合型人才，在知识结构、个人修养等方面都有较高的层次。

1. 设计的核心是为"人"

设计是运用科学技术创造人的生活和工作所需要的产品和环境，并使人与产品、人与环境、人与社会相互和谐、相互协调，其核心是为"人"。人既具有生物性，也具有社会性，因此，"为人的设计"便拥有了双重含义。人要求通过对各种形式的物品的使用，满足衣、食、住、行等生存需要，体现了人类认识自然、改造自然的物质生产过程以及生存方式的更新变化过程，从这个角度来说，"为人服务"最基本的表现形式是以设计品来适应人的生理特点，满足人的生理需求。因此设计中充分考虑物质结构、处理造型功能与人生理特定的关系，是现代设计的一个立足点。其次，需要不断更新、开发新的设计品来满足人类不断发展的生理需求。作为一个变化着的动态体系，"为人的设计"还存在于创造物以引导需求的过程中，在满足需求的同时，具有前瞻性和引领时尚潮流的品位。图8-16和图8-17所示为日用电子产品、交通工具等设计。

人是文化的动物，人的任何行为都是一种文化行为，艺术设计是最能凸显人类文化特征的行为之一。在每个发展阶段，都有其文化语境，包括社会习俗传统、社会心理、价值体系、审美趣味等，他们具体化为人们习以为常的生活方式，体现在每个个体行为之中。这种语境也决定了艺术设计行为，从设计师的价值观、审美观到设计作品的风格，都带有民族文化的烙印。现代设计不仅赋予人类生活以形式与秩序，影响和改变人们的生活方式乃至生活

观念，同时也创造着文化。为促进文化教育事业的发展，从教学设施、设备、教具到课本的设计；从育婴室、托儿所，直到博士后的课题，都有设计辅助的需要。在医疗和安全系统，同样需要设计师的奉献，家庭、工业、交通以及其他许多领域，施予安全、适当的设计，有利于现代人的健康、舒适、愉悦，大大提高生活质量、工作效率和增强安全幸福感；即使在医院里，包括各种医疗诊断设备的设计、发明与改进，从小小的体温计到高科技的激光治疗仪和人工器官等，也不能缺少高质量的现代设计。

图8-16 为人的设计——功能强大、不断更新的平板电脑是当今人们的时尚追求

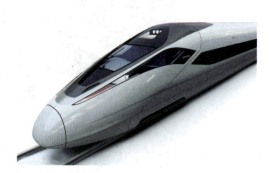

图8-17 为人的设计——中国高铁建设被誉为中国经济发展的奇迹

为人而设计，不只是为了满足一小部分人，而应将服务对象的目标推及社会的各个方面。对于环境中的主体——人来说，环境的意义在于事物之间的相互作用和沟通方式所产生的空间关系的内容。环境是由多种不同种类、不同功能的物质形态组成的，其中诸多因素和组合的复杂形式使环境呈现多种多样的状态，物质依赖于环境而存在，同时具有相对独立性，因此，"为人服务"的设计目的除了体现在独立的单个物体的品质创造外，还要把握这个个体与其他物体的协调关系以及对环境所产生的影响和作用，从而使物体的存在与所处的环境成为和谐的整体。

2. 创造合理的生存方式

设计师的最终目的是创造合理的生存(或使用)方式，这个归宿体现了艺术设计对于人类生物性的、社会性的综合而达成的合目的性的创造活动的全过程，是设计目的的统一与升华。生存方式是一个综合系统，它体现着特定时期的物质生产和科学技术水平，也反映了一定的社会意识形态的状况，与社会的经济、政治、文化、艺术等方面有着密切的联系。设计是通过创造"第二自然"来影响人类生存方式的。所谓"第二自然"是相对于客观存在的自然界的人工系统，它与第一自然(自然界)共同构成了生存方式产生的基础。

"合理的生存方式"作为设计目的的衡量原则，是一个动态的变量体系。各个时代不同的社会状况和审美标准等诸多因素，决定了它存在的不同特征，现代设计要求创造更合理的生存方式。这个"更"字具有进一步发展提高的意义，明确了设计目的在现阶段所追求的协调标准。由此可见，人类文明发展的无限性，从根本上决定了设计目的的相对性和有限性，决定了"合理的生存方式"所具有的一定时空的局限性和可变性。也正因为如此，才为人类永无休止的创造活动提供了丰富的资源。

人所具备的双重属性，在共同建构的整体系统中实现着微妙的平衡。这种平衡过程，

影响了作为群体存在的物体的风格特征。当现代主义本着"功能第一,形式第二"的设计原则为世界创造了数以千万计的几何形的产品与建筑时,它所标榜的"国际化"和"标准化"带来的异化现象,也打破了人类追求物质与精神互为平衡的要求,使人们在心理上产生了排斥、抵触和失落的情绪,而人类与生俱来的对艺术、传统、装饰、民族等因素的关爱,促成了一种新的观念和风格的诞生,这就是后现代主义。这是设计自身受社会环境条件及人类精神需求的影响而产生的平衡选择,也是设计目的顺应时代特征的变化形式。

现代设计在很大程度上从少数人的奢侈品转化为大多数人的必需品,设计师为人服务的设计目的表现为立足于满足绝大多数人的需求。这种转化,不仅促进了对"人"更加深入的理解和研究,同时也促进了设计的商品化趋势,从而使设计成为全人类共同享有的财富。

3. 创造绿色与和谐的境界

设计师的社会职责和终极目标,是创造一个绿色与和谐的社会境界。这里的"和谐"是指人、自然和社会之间的和谐,表现为人、机、环境之间的和谐。现代设计的目的就是协调和改善人与环境之间的关系,化解人和环境之间的矛盾,如图8-18和图8-19所示,体现了人们对绿色环境的呼吁和极度的憧憬。

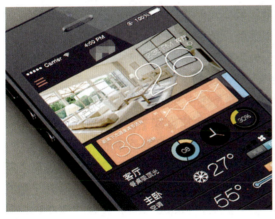

图8-18　智能家居:只需轻轻一按,即可享受温馨舒适

图8-19　环境设计返璞归真——唐纳花园纯朴宜人的天然特性

1) 为可持续发展做贡献

首先,和谐的境界体现在人类对自身与自然、环境生态关系的认识上。自工业革命以来,科学技术的巨大进步为人类创造了前所未有的物质文明,工业化与现代设计,在很大程度上使人类生存条件得到改善;与此同时,也在以空前的规模破坏着人类赖以生存的地球空间,现代人与自然关系的和谐相处问题频发,形成了温室效应、资源枯竭、臭氧层的破坏、噪声污染、垃圾污染、水污染、植被锐减等一系列环境问题,给人类的生存及发展造成了严重威胁。于是出现了"可持续发展"这个命题,并已成为人类能否在地球上长治久安的严峻挑战。设计师应该为人类的可持续发展做出贡献,这是社会赋予设计师的历史使命。这些概念看起来似乎很抽象、空泛,然而这恰恰是设计师首先应该具备的、最基本的职业素质。

2) 弘扬"绿色设计"理念

当代人要进一步强化绿色设计观念,重新审视现代设计。绿色设计是以节约资源和保

护环境为宗旨的设计理念和方法，它强调保护自然生态，充分利用资源，以人为本，善待环境，使绿色设计不应仅是一个倡议和提议，应成为现实文明和未来发展的方向。绿色设计源于人们对现代技术文化所引起的环境及生态破坏的反思，体现了设计师的道德和社会责任心的回归。在很长一段时间内，工业设计在为人类创造现代生活方式和生活环境的同时，加速了资源、能源的消耗，并对地球的生态平衡造成了巨大的破坏。特别是设计的过度商业化，成为了鼓励人们无节制消费的重要介质，"有计划的商品废止制"就是这种现象的极端表现，因而招致了许多批评和责难，设计师们不得不重新思考工业设计的职责与作用。

20世纪80年代提出的"4R"理念，构成了现代环保设计的内涵之一，是在设计中充分考虑产品原料的特性和产品各部分零件容易拆卸，使产品废弃时能将其材料或未损坏的零部件进行回收、再循环或再利用。要在设计开发之初，尽量减少资源的使用量，将生产产品所需材料降到最低限度。这个理念是以环境和环境资源保护为核心，以保护人类生态环境，维护以人类身体健康为目的设计理念及行为。

设计师在造型设计时，要尽量简洁明快、适度，细部设计要质朴而不乏精致，体现出高雅的设计品位。在包装设计上要避免过分奢华和超过产品自身价值，以合理满足产品的保护、运输及消费者审美需求为宜。把绿色设计的理念作为产品生产策略，为企业创造一个"量少、质精和避免对环境造成污染"的绿色设计的文化环境。对"绿色设计"的呼唤，在当今世界范围内已成为主流趋向，虽然其设计实践的发展在各国尚不平衡，然而，绿色理想的胜利已经把环保问题推向了立法的高度。

3）提倡"人性化"的设计

创造一个绿色与和谐的社会境界还体现在提倡"人性化"的设计。这是当代流行的一种注重人性需求的设计，又称为人本主义设计。要求设计师在设计中，首先考虑人的因素，如人机关系、消费者的需求动机、使用环境对人的影响等。使人和产品有良好的、适合的互动关系。"人性化"设计的核心思想是使设计的产品充分符合人性要求，全面尊重使用者的人格和生理及心理需要，使人的生活更加便利、舒适和体面。人本主义设计不但有助于提高产品的经济价值和社会价值，还有助于提高和完善人的人性和人格，促进人的社会化和社会的现代化。人性化设计包括舒适性设计、无障设计、老龄设计（如图8-20所示）、顾客化设计，并有"N理论"（产品需求阶层）等。所谓舒适性设计，是指注重使人感到生活舒适的设计，是人与气候、环境产生关系时的生理舒适性和良好的心理和生理感觉。1989年，英国人哈瓦德在为解决当时工业革命和公害问题的矛盾所创立的"田园城市"的构想时，曾把"舒适性"作为关键词来使用，随后成为当代设计的常用语。舒适性设计不局限于产品的表面形式——在材料的恰当选择及保持产品品质上要求舒适性，更重视精神上的舒适性。

人本主义设计要求产品在造型、质地、色彩、结构、尺寸等方面都符合使用环境和社会需求，尤其要符合使用者的生理和心理特点，即符合人机工程学的各种要求，有利于人的身心健康、易于减轻人体疲劳感、增强安全性能和危险状况中的示警能力等（如图8-21和图8-22所示），并能满足不同使用者的多方面审美情趣，即在设计中注重产品满足人的不同个性和差异性的多方面需求，尤其要注重对儿童、老年人、残障者进行体贴、周到和优先的考虑。

第8章　艺术设计的主体

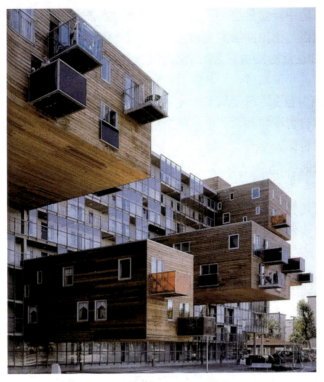

图8-20　人性化设计：WoZoCo老年公寓

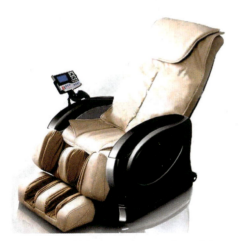

图8-21　人性化设计：保健按摩椅设计之一　　图8-22　人性化设计：保健按摩椅设计之二

　　现代设计师在着手一项设计之前，都要对其面对的任务进行判断，他的设计将有利于社会利益，还是有损于社会利益？设计师必须抵制设计界的不良风气，不能一味地追求经济效益而丧失社会公德；不能抱有侥幸心理试图蒙混过关，而致使作品(商品)只能积压于货架与仓库，造成资源的巨大浪费。其他任何危及社会的不良设计，都应该遭到具有高度社会责任感的设计师的坚决反对，对维护社会公德、保护生态环境进行努力宣传，这是现代设计师必须加强的一个重要方面。

8.2 现代设计师的素养

今天的设计师，已成为人类理想生活空间的创造者，成为消费、环境、科学技术和社会文化发展的重要构建者和推动者。设计师所必须具备的素养，是现代设计的本质要求，是在先天禀赋的基础上，相对稳定地体现那部分本来良好的特性，再从品性、知识、才能、体格和心理等方面，进一步塑造和不断建设，使自己适应时代的表达语言，在现代设计中有一种创新意识和心态。

✿ 8.2.1 现代设计师的素质

设计师在现代设计特殊生产领域中，具有与一般生产者不同的特点。与精神生产者很不一样，不具备设计专业知识和技能的生产者，只能用文字和语言来描述他的设想和意图。与其他领域的艺术创作者也有差别，如画家、音乐家是通过丰富的情感和敏锐的感觉，用艺术手段进行思想交流的，是一种纯精神形态的生产方式；设计师，既需要以美的物质形式传达情感，也要具有一种驾驭使用者，使之适宜、愉悦的策划意识，更需要设计的精神方案与物质生产流程、材料工艺、操作技术的密切结合。设计是一门特殊的艺术，设计师必须是一个具有特殊知识技能的从事创造性活动的主体。

在素质结构中，设计师的事业心、创造欲起主导作用。对设计事业的热心，是事业成功的心理基础，是设计师的工作热情和刻苦钻研的原动力。事业心与使命感密切相连，事业心是个人志趣、气质、思维类型等个人因素与社会历史责任的有机统一。设计师肩负着崇高的职责和使命，也使设计师自身的素质与能力越来越得到重视和强调，设计师的知识机构正在向智慧型、文化型和综合型发展。

设计师的基本素质中，观察力、想象力、记忆力和思维能力是最重要的组成部分。无论是来自先天的自然素质，还是后天的修养，这些基本素质能力支配着设计师创造性才能的发挥。设计师的能力素质包含两方面的要求：首先是"基本能力"要求，其次是"行动能力"要求。设计师所应具备的基本能力，是接受和综合新思想的能力、自我提高和探索的能力、群体智慧与设计管理的能力以及解决专业设计的实践能力；除了具备基本能力以外，还必须拥有一定的行动能力，如果说基本能力是解决观念问题的基础，那么行动能力则成为实现观念、完成设计的表现过程，使基本能力得到充分展开。行动能力包括表现能力、解析能力、判断能力、行为调整能力以及使自身素质能力能够舒展的综合能力。

在以上所说的能力和素质中，一种既来源于先天素质又可得益于后天培养，并且是设计师的根本能力素质所在的就是创造能力，设计的过程是创造的过程。想象，是创造的开始；观察和感受，是创造的基础；突破和创新，往往来自持久思考后的灵感的闪光。

✿ 8.2.2 现代设计师的知识和技能

现代设计师的知识技能，主要是通过后天的大量经验积累和学习获得的。对于知识积淀要有"滴水穿石"的信念；对于技能的追求应有"冬练三九，夏练三伏"的毅力。要成为一名合格的设计师，除了必须具备一定的素质能力外，一个非常重要的条件就是要拥有广泛的知识和设计技能。

第8章　艺术设计的主体

1. 设计师的自然、社会科学知识

一个健全的人的心理结构，是由知(理性认识)、意(意志)、情(情感)三部分共同组成的。设计师从事设计的目标是，建造一个可以让人类全面、自由与和谐发展的空间，就其自身而言，也必然要求具备自然科学和社会科学方面的知识，具有广泛的修养和完整的知识结构系统。同时，现代设计的边缘学科性质，决定了设计师应该把握现代设计的基本理论和相关学科的综合知识，如自然学科中的物理学、材料学、人机工程学、人类行动学、生态学和仿生学等；社会学科中的社会学、思维学、创造美学、经济学、传播学、语言学、管理学、消费心理学、市场营销学等，如表8-1所示。

表8-1　设计学各专业设计师必须掌握的自然、社会科学知识

艺术设计专业类别	设计师必须掌握自然、社会科学知识的主要内容
视觉传达设计	视觉美学、符号学、视知觉心理学、创造学、哲学、思维科学、计算机知识、古代汉语、现代汉语、行为学、现象学、教育学、大学英语、专业外语、消费心理学、市场营销、传播学、民俗学、印刷学、仿生学、生态学、语言学、广告法、合同法、商标法
产品设计	人机工程学、材料学、技术美学、设计物理学、科技史、仿生学、创造学、思维科学、计算机知识、人类行动学、大学英语、专业外语、民俗学、消费心理学、市场营销、仿生学、生态学、价值工程学、产品语义学、市场学、管理学、设计伦理、合同法、标准化法规
环境设计	设计物理学、人机工程学、材料学、工程技术、工程管理、概预算、水电基础、环境心理学、园林学、科技史、创造学、思维科学、计算机知识、专业外语、民俗学、环境心理学、生态学、价值工程学、人类行动学、市场学、管理学、设计伦理、环境保护法、规划法、合同法、建筑法规

在表8-1的科学知识中，设计物理学使设计师了解力学、电学、光学、热学等方面的知识；材料学使设计师了解各种材料如金属、塑料、木材、石材、陶瓷、玻璃、化纤等性能与工艺方面的知识；人机工程学使设计师掌握人机尺度、比例，使之与产品功能统一起来，是从事人性化设计不可或缺的；生态学则使设计师更了解自然与环境之间协调关系的处理方法等。如果设计师为了掌握设计的经济规律，驾驭消费市场，制定设计策略，学习一些消费心理学知识非常必要；在设计最终实现其经济与社会价值的过程中，市场营销学也是一个主要环节，这方面的知识也是赢得市场、促使设计成功的重要因素。

虽然我们不要求成为这些专业学科的专家，但必须能够运用该学科的研究成果，并在横向关联的融合中，成为实现综合价值的通才。所以，设计师不是单纯的工程师、艺术家、市场专家，用其中任何一个称谓界定设计师的概念都是片面的，其存在的意义就在于综合诸家于一身，并能常常在某一特定时空范围内，对这些专家们拥有指导和协调的作用。

2. 设计师的专业知识与技能

设计师不是单纯的艺术家，但设计与艺术有着与生俱来的"血缘"关系。因此，设计师首先应该掌握艺术与设计的知识技能，从而塑造具备"特殊艺术"含量的专业素质，这是设计师专业范畴中必备的首要条件，包括理论基础知识、造型基础技能、设计表现技能、设计

实践技能,如表8-2所示。

表8-2　设计学各专业设计师必须掌握的专业知识与技能

艺术设计类别	艺术与设计理论	造型基础知识技能	专业设计知识技能
视觉传达设计	设计学概论、艺术学概论、中外美术史、中外设计史、设计方法论、设计美学专业门类设计理论、设计策划与创意、广告学、包装材料学、计算机图形图像	设计素描、速写、设计色彩、设计构成、图形创意、装饰画、摄影、摄像、网页、计算机软件(Photosop、Illustrator、AI、Indesign、Page Make、CorelDraw、Afte rEffeets、Authorware、Premie、三维动画、Frontpage、Dreamweaver)	平面广告设计、包装设计、数字媒体广告、网页设计、UI设计、视觉符号设计与表达、广告摄影与后期制作、展示设计、书籍设计、交互设计、广告策划与文案、CI设计、字体与标志设计、三维动画设计等
产品设计	设计学概论、工艺美术史、中外设计史、服装设计史、设计方法论、设计美学、专业设计理论、设计策划与创意、工艺学、包装材料学、计算机图形图像	设计素描、速写、设计色彩、设计构成、设计透视、设计制图、产品效果图、市场调研和用户研究、计算机软件(CAD、Photosop、AI、Free hander、Page Make、CorelDraw、Rhino、3DSMAX、After Effeets、Authorware、三维动画)	产品形态设计、产品标识导向系统设计、家具设计、产品专题设计、产品材料与应用、展示设计、产品设计营销、交互设计、陶瓷产品设计与制作、市场调研和用户研究等
环境设计	环境设计概论、景观学、中外建筑史、中外设计史、园林学、设计方法论、设计美学、专业门类设计理论、设计策划与创意、建筑学、计算机图形图像	设计素描、速写、设计色彩、设计构成、设计透视、手绘效果图、设计制图、计算机辅助设计(CAD、Photosop、Free hander、1PhotoshopPage、Illustrator、3DSmax、Maya、CorelDraw、After Effeets、Make、Authorware、Premie)	室内设计、景观设计、园林设计、小型建筑设计、规划设计、模型设计与制作、公共艺术设计、家具与陈设设计、设计材料与构造、照明设计、展示设计、设计思维与表达等

1) 理论基础知识

理论基础知识旨在解决艺术设计观念和认识论问题,是设计师扩充内涵、增强可持续发展实力的知识资源,从中获取广泛有益的启迪与设计灵感。这些知识技能包括设计学概论、艺术学概论、中外美术史、中外设计史、设计方法论、设计美学、设计材料学、设计策划与创意、广告学、工艺美术史、服装设计史、环境设计概论、中外建筑史以及各专业门类技法理论等多方面的理论知识。

2) 造型基础技能

造型基础技能是通向专业设计的桥梁,是以训练设计师的形态——空间认识能力、表现能力以及培养设计思维、设计表达为核心,包括手工造型、摄影摄像造型和计算机辅助设计

第8章 艺术设计的主体

造型技能。尤其是计算机造型基础是一种现代技术基础——快速成型技术，即RPM技术，是设计师具体实现设计构思，并将其转换为制作生产现实的必需手段。

3) 设计表现技能

设计表现技能是设计师进入设计过程中运用的技巧、技术、艺术手段的总和，是成才立业的必备条件和根本，包括视觉传达设计、产品设计和环境设计技能，具体来说又包括平面广告设计、网络媒体广告设计、包装设计、网页设计、UI设计、视觉符号设计与表达、广告摄影与后期制作、书籍设计、交互设计、CI设计、三维动画设计、产品形态设计、产品标识导向、服装设计、产品设计营销、家具设计、室内设计、园林景观设计、小型建筑设计、手绘与计算机表现技法、公共艺术设计、材料工艺、生产成型工艺、表面处理技术、透视学和制图学及各专业计算机辅助设计等。

4) 设计实践技能

设计必须通过大量实践才能实现。因此，设计师必须掌握基本的手工表现、电脑制作和机械加工操作技能，熟悉从塑料工艺到金属加工等一系列的产品加工技术、生产程序及其特点，并且从工艺实习中获得最实际、最生动和最深入的生产实践知识和工艺技术知识。从环境设计的材料选择到装修技术施工，把握室内外公共场所的空间装饰到通风、照明各环节实际技能和具体操作步骤。从视觉传达设计的市场调查到各领域设计的实践，如包装材料、装饰到成型、广告设计的立体造型到网页设计、互联网广告设计制作实践，电脑喷绘制作实践等，这些都是设计师必须掌握的一种实践技能。

3. 专业知识与技能的主干课业

为培养和提高设计师的设计意识、设计思维、设计表达与设计创造能力，必须牢固掌握表8-2中介绍的现代设计各专业的知识与技能，既要掌握造型基础知识技能，也要掌握专业设计知识技能，还要精通艺术与设计理论，只有厚积薄发方能奏效。现将专业知识与技能的主干课业介绍如下。

(1) 设计素描、设计色彩——是设计学科各专业的两门基础课程和造型基本功。米开朗琪罗曾说："素描是绘画、雕刻、建筑的最高点，素描是所有绘画种类的源泉和灵魂，是一切科学的根本。"马克思说："色彩的感觉是美感的最普遍形式。"时代赋予素描、色彩艺术的广泛意义，越来越受到社会各界的重视。设计师必须认真掌握这两门最基础的专业技能，强化基本功的磨炼，造就自己的造型本质表现能力和艺术素养；为专业设计打基础，按自己的对口专业有侧重地进行平面类、环境类、产品类、动画类、网络与新媒体艺术、综合类设计素描、设计色彩的多项表现方法的锤炼，有效塑造自己的艺术表达能力和创造性思维能力。

(2) 设计构成——包括平面、色彩、立体，俗称三大构成，是现代艺术设计造型、创意的基础，主要涉及设计形式的规律与法则，将感性的设计因素与理性的设计思维结合起来，是设计师研究和参与设计必须掌握的一门基础学科。设计师应努力掌握创造平面与立体形态的方法，研究如何创造形象、形与形的组合以及形象的排列与组织规律，合理地进行视觉造型要素的提取与重组。设计中的构成，不是设计师头脑里固有的，它的思维方法到表现技能都以自然及社会生活为依据，只是在这创造过程中更强调主观意志和抽象表现，更强调设计

对人类的影响与价值。

(3) 设计概论与设计史——属于设计学科所有专业的基础理论，包括设计的本质与基本原理、发生与发展历史、设计领域、设计方法、设计批评等方面的理论。要求设计师通过理论研究，结合设计实践的规律，引导自己正确地进行专业设计，不断提高设计学科各专业的知识和技能。通过研究与实践，使设计师明确了解国内外现代设计的发展趋势、组织管理的发展动态；掌握设计学各专业各门类知识技能的规律和方法；能熟练地配用、选用设计技能和相关器材；遵循设计、技术的特殊规律，规范实践和指导专业设计；熟练地掌握设计和操作秩序，并能有效地投入设计的组织与管理过程。

(4) 计算机辅助设计——是现代设计师从事设计的新式武器。不同专业要求不同，平面类设计须重点掌握Photoshop的艺术图像和效果图处理的技巧与方法；在网页设计中，重点掌握以Dreamweaver为主的制作工具结合构成原理、Photoshop、Illustrator等知识技能，掌握超链接使用、CSS样式表、网页综合设计等六大板块的技能；室内环境及产品设计需掌握AutoCAD和3ds MAX绘图软件。设计师应牢固地把握从创意构思、三维建模、动画制作、材质灯光、渲染特效等整个设计流程的技能。设计透视、设计制图是环境、产品专业的重要基础技能，而设计透视是设计制图的理论基础。设计师必须领会其中包括画法几何、阴影与透视方面的知识，包括透视图的中心投影原理、平行透视、成角透视、三点透视图、倒影、镜中虚像、加绘阴影等，提高透视效果图的表现力。设计制图包括几何图形画法、各类正投影视图原理与画法、绘图工具和仪器的使用方法、绘图方法和步骤、徒手图画法等方面的技能；还要深入了解房屋建筑制图的国家统一标准；能够熟练地进行建筑方案图及建筑施工图、室内设计方案图及室内装饰施工图的绘制和阅读。

(5) 广告设计、包装设计——是视觉传达设计的专业核心，要求设计师强化对视觉思维与视觉判断力的培养，训练对设计要素信息的"预知感"及有序的思考方法。培养理性地思考组织要素的功能、作用并用感性与理性互为转换的思维方式运用于广告与包装。广告设计包括"平面"和"数字""网络"三部分，通过对广告设计要素、结构组织规律、形式法则、审美价值的技能训练，培养设计师的视觉思维和创新思维能力。包装设计分为结构、类型和系列化设计三个方面，要求掌握精湛的设计要领、新颖的创意思想和丰富的表现手段，并及时了解不断变化的经济脉搏和包装设计的发展趋势。

(6) UI设计、网页设计——是视觉传达设计专业的两门新的核心课程，也是当代互联网、物联网、大数据时代的热门主题。UI设计是针对软件的人机交互、操作逻辑、界面美观的整体设计。好的UI设计不仅是让软件变得有个性、有品位，UI设计师还要让软件的操作变得舒适简单、自由，充分体现软件的定位和特点。一个电子产品拥有美观的界面会给人带来舒适的视觉享受，拉近人与商品的距离，是建立在科学性之上的现代设计。除了必须掌握的平面软件外，Illustrator是UI设计师的必备软件，以其强大的功能绘制矢量文件；CoreDraw为设计师提供高效动画、页面设计、网站制作、位图编纂和网页动画等功能，利用它可创作出很多精美的平面、动画效果。网页设计是根据企业希望向浏览者传递的信息(包括产品、服务、理念、文化)，进行网站功能策划，然后进行的页面设计美化工作。一般分为三大类：功能型网页设计(服务网站&B/S软件用户端)、形象型网页设计(品牌形象站)、信息型网页设计(门户站)。设计师在网页设计与制作中，主要的常用工具包括FW、PS、FL、DW、CDR、

第8章 艺术设计的主体

AI等,其中DW是代码工具,其他是图形图像和FL动画工具。还有最近几年Adobe新出的EdgeReflow、EdgeCode、Muse等。

(7) 产品形态设计和产品专项设计——是产品设计专业的核心,要求设计师认识和分析产品设计的相关因素,培养综合设计思维,掌握设计程序、造型创意、设计构思与方法;掌握产品造型的基本法则,树立系统的设计观。通过研究了解产品综合系统设计的有关设计理论,掌握产品综合设计和系统化设计的方法,认识产品的外围相关因素、基于对发明时概念的认识与探讨,对产品的产生、原理、工作过程、功能、关系等因素进行总体分析和探讨。通过典型课题的设计和实践,提高对产品的改良与综合设计能力。

(8) 室内设计、景观设计——是环境的专业核心。室内设计是以研究建筑物内部环境设计为主的学科,具有融科学性、工程性、艺术性于一体、多学科交叉发展的特征,其类型包括居住空间、餐饮空间、办公空间、文娱空间等,使设计师通过设计实践,综合运用室内设计原理,深入研究人-空间-建筑-环境之间的关系,掌握不同类型的室内空间设计的基本原则和方法,熟悉现代装饰材料、技术在室内设计中的应用方法和技巧,掌握室内设计的表达方法。景观设计中,设计师主要掌握围绕广场、商业街景、公园、居住环境、城市绿地、滨水空间等各类典型景观规划与设计及其基本原理和方法的表现技能。

(9) 手绘效果图表现技法——是产品和环境设计专业的主要基础技能,前者侧重产品造型,后者侧重建筑空间,两者都包括"手绘表现"与"电脑表现"相辅相成的两个方面。这里只是指手绘、徒手表现技法,有别于电脑技法。手绘技法的表现优势是快捷、简明、方便,能够随时记录和表达设计师的灵感,是设计师艺术素养与表现技巧综合能力的体现,要求设计师能灵活运用诸如马克笔、彩色铅笔、水彩水粉、色粉笔等多种工具,熟练掌握产品与环境手绘效果图表现技法的步骤与方法,直接为专业设计服务。

(10) 家具设计——是环艺设计、产品设计的重要专业技能之一。设计师主要掌握家具设计的基本原理和设计手法,熟悉家具设计的思维方式和程序,了解家具设计中的形态与功能、材料、结构、工艺之间的联系及产品与环境的关系,掌握现代家具设计中出现的各种风格和流派。设计师应具备对形态的鉴赏能力、构思与规划的思维能力、图示语言形式的表达能力。

(11) 动画概论与原画设计——是动画与数字媒体艺术的跨专业学科。动画是一门独立的艺术,拥有特殊的美学观念、技术形式和思想内涵。除动画片之外,广告、影视片头、影视视觉特效、游戏等,都需要设计师通过扎实的动画创作表现技能来实现。而原画设计是动画制作的核心,设计师须通过姿势和动作让动画角色活动起来,从而赋予它们个性和生命。设计师须全面了解动画艺术的本质和特点,加强对动画艺术的认知制作的流程。而如何让设计师理解原画、掌握原画设计的基本原理和技巧是原画设计的主要任务。动画设计师进行动画设计与制作过程中需掌握二维设计软件和3D设计软件等工具2D:ANIMO、RETAS PRO、USANIMATION、iClone网页动画软件包括FLASH,3D软件包括3ds MAX、MAYA、LIGHTWAVE、SOFTIMAG、iclone等。

设计学学科各专业的专业知识与技能,只有通过不断实践和磨炼才能更加完善。各专业的知识与技能虽然有差异,但都是相通的,许多方面互相渗透,没有明显的界线。因此,现代设计师必须灵活掌握这些专业知识与设计技能,做到举一反三、触类旁通,从而达到兼收

并蓄、融会贯通的境界。

8.3 现代设计师能力的培养

设计师不是单纯的工程师、艺术家、建筑师、市场专家，用其中任何一个称谓界定设计师的概念都是片面的，其存在的意义就在于综合诸家于一身，并能常常在某一特定时空内对这些专家们拥有指导和协调的作用。对于一个现代设计师来说，除了以上论述的必须掌握的科学知识、专业技能外，重要的一点就是综合能力的培养。首先必须认清自己的创新能力，认清自己所具备的创造意识和突破能力的含量。美国创造学家罗伯特·奥尔森曾说过："那些思想执拗、顽固、缺乏随机应变的素质和生活态度，或者思想偏激的人，是很难推出新思想的。"因此，真正意义上的设计师必须是那些不因循守旧，敢于标新立异的人。

8.3.1 创造性能力的培养

创造力，是人类特有的一种综合性本领。一个人是否具有创造力，是一流人才和三流人才的分水岭。它是知识、智力、能力及优良的个性品质等复杂多因素综合优化构成的。创造力是指产生新思想，发现和创造新事物的能力。它是创造性主体在创造过程中所表现出来的新知识、新思想、新概念、新创意以及创造性思维能力和技能的总和。在现代设计领域体现为科学性与艺术性的思维作用于设计主体和设计对象的现实，是主观加客观的结合，是左脑加右脑的作用，是科学加艺术的共同实现。

1. 创造性能力培养的观念

我们都不能否认，牛顿、达尔文、爱迪生、爱因斯坦等科学家、发明家的非凡创造力；对格罗皮乌斯、柯布西耶、赖特等一批现代建筑设计大师曾创造过的璀璨世界，世人亦无限崇敬和缅怀。当今，创造力这一概念，已成为被各界广泛使用的代名词，其表现形式十分宽泛，把它作为一种全民素质，为现代设计罩上一层光环。激发设计师的创意、挖掘潜在创新能力、进行高品位的设计思维，是开发创造力、培养创造性能力的核心。创造力，是设计师在创造性活动(即具有新颖性不重复性活动)中发挥出来的潜在能量，培养创造性能力，是造就设计师创造力的主要任务。

与创造性能力开发最为密切的素质包括自信、质疑、勇敢、勤奋、热情、紧迫感、好奇心、兴趣、情感和动机等。有学者对1901—1978年的325名诺贝尔科学奖获得者进行了分析，发现他们具有共同的素质，即选准目标，坚定不移；勇敢，不顾一切；思路开阔，高度敏捷；注意实践，认真探索；富于幻想，大胆思考；坚忍顽强，勤奋努力；浓厚兴趣，无休止的好奇。由此可见，要提高设计师的创造性、开发创造力，就应该主动、自觉地培养自己的各种创造性素质。

创造力学说告诉我们，人的实际创造力的大小、强弱差别主要取决于后天的培养与开发。创造力开发的工程是一项系统工程，它要研究创造理论、总结创造的规律，一方面，要结合哲学、科学方法论、自然辩证法、生理学、脑科学、人体科学、管理科学、思维科学、

行为科学等自然科学学科与美学、心理学、文学、教育学、人才学、人文科学学科的综合知识；另一方面，要结合每个人的具体情况，进行创造力开发的引导、培养和扶植。美国创造学家S.阿瑞提说："创造活动可以被看成具有双重的作用，它增添和开拓出新领域而使世界更广阔，同时又由于使人的内在心灵能体验到这种新领域而丰富发展了人本身。"

2. 提问——创造性的开始

提出问题是解决问题的一半，提出问题又是发现问题的深化和解决问题的开始。提出问题有其科学性标准，没有标准与原则的提问，很可能会扰乱思路。设问的核心，是通过提问使不明确的问题明朗化，从而缩小探寻和思考的范围并接近解决的目标。为此，提问的方法是在设计师设计方案预测、设计构想和设计表现中的一个重要步骤，是形成设计目标的重要举措。

体现在设计中，设计师善于提出设计问题和解决设计问题，是培养创造性能力的开始和重要途径之一。爱因斯坦说过，"提出问题往往比解决一个问题更重要"。世界史上的科学家、发明家、设计师的创造发明都是从提出问题开始的。对日常使用的工具、产品、装置、设备乃至"老师之说""专家认为""权威论坛"等产生不满足，于是就会大胆发问，保持着创造的"饥饿感"。

当然并非提出的每一个问题都是正确的，也不意味着所有提出的问题都能被解决。但是，能提出问题，是打开想象大门的第一步。提问生于"疑"，古人云："学起于思，思源于疑。"心理学认为，疑会引起定向反射，有了这种反射，思维就会应运而生。生疑提问法在认识活动中具有重要作用，是设计师值得研究和实践的。这些方法归纳起来主要有：一是寻原因，二是寻规律，三是旧事新看，四是突破知觉假象的迷惑，五是"吹毛求疵"，六是不满足于现状等。所谓问题，就是疑难或称"难题"，就是个人不能用自己的经验直接加以处理并因此感到疑难的情景。

3. 创造性能力挖掘的阶梯

设计师在设计和创造发明活动中都会自觉或不自觉地探索和挖掘创造、创造力和创造技能。一般会经历动因—准备—孕育—顿悟—验证的创造活动阶梯。其活动过程虽因设计师的类型、个性差异而不同，且因事而别，但创造作为一个完整的过程，是有阶段可划分、有阶梯可攀登的。

1) 动因阶段

动因阶段是因人的需要而萌发创造意识、明确创造任务的阶段。人们生理的、生活的、学习的、工作的需要，都能成为创造活动的动因。人类为扩大视野发明了望远镜；手工设计需要延伸，于是发明了计算机辅助设计。设计中越是有难题，越是能激发人们的创新动机，也越能产生更有高度的设计方案。

2) 准备阶段

准备阶段是搜集设计素材、材料的阶段。扎实的素材资源是设计创造的重要基础，要取得设计成果，就得尽量撒开搜集这张网；要系统分析前人的创新成果，对同类创新项目进行横向比较；在此基础上，提出问题，设定方法。

3) 孕育阶段

孕育阶段是创造灵感的潜伏期,是设计发明的前奏曲。在这一阶段,设计师通过创造性思维和想象,运用各种创造性技法,展开艰苦复杂的创造性活动。这一阶段对设计师来说是至关重要的。

4) 顿悟阶段

顿悟阶段是设计师在孕育阶段"山重水复疑无路"之后的"柳暗花明又一村"的豁然开朗阶段。这时,设计热情高度集中,创造情绪空前高涨,创造性思维特别活跃,创新点相互沟通,由点成线,由线成面,通过长久的攻关诱发顿悟。

5) 验证阶段

验证阶段是最后的努力阶段,使创造变为现实的设计成果,甚至可能由此衍生出更新更尖端的设计成果。这一阶段还需要整理研究设计成果,听取各方面的意见,制定改进方案,写出科研论文,还要把设计成果放到实践中去验证。

在设计师创造性能力的开发过程中,新颖的机遇常常与传统的成见碰撞,只有随时准备突破传统观念、突破权威和教条、突破自己,才能抓住机遇并获得成功。当然,要提高设计师的创造能力,还需要了解和掌握创造性思维和创造性技法,了解创造力开发的相关因素,在实践中充分发挥有利因素、抑制或改变障碍,从而尽快发挥出创造性能力。

8.3.2 创造性思维方法

创造性思维不同于一般的理性思维或逻辑思维方式,而较多地借助形象思维的形式。但形象思维并不是绝对否定抽象或逻辑思维,而是以"形象"为主要思维工具的同时,通过理性、逻辑为指导而进行的,是从感性形象向观念形象或理性形象升华的过程。就创造性思维的方式和结果而言,只要思维对象、采用的方式、材料是新颖的,我们都称为创造性思维。创造性思维不同于一般性思维的基本特性,它具有独立性、流畅性、多向性、跨越性、综合性等特点。

创造性思维是设计方法的核心,贯穿于设计的始终,可分为形象思维与概念(抽象)思维、直觉思维与分析思维、发散思维与聚合思维、正向思维与逆向思维等多种不同的方式。

1. 抽象思维

抽象思维是运用抽象概念进行设计思维的方法,偏重于抽象概念,是以表象的一定条件为基础构成的,并可脱离于表象,是一般包括个别。抽象思维的概念,偏重于普遍化,概括的普遍化结果,是形成理论的范畴。设计中的归纳演绎、分析和综合、抽象和具体等形式,都是抽象思维的常用方法。当形象思维能力达到一定阈限,而抽象思维能力突出时,才能产生创造性思维;抽象思维和形象思维能力都不突出时,不可能产生创造性思维。

2. 形象思维

形象思维就是以感觉形象作为媒介的思维方法,即运用形象来进行合乎逻辑的思维。其特征:一是形象性,二是逻辑性,三是情感性,四是想象性。想象性是其根本性特征。因此形象思维是一种典型的创造性思维,称为设计思维,是一种对生活的审美认识。审美认识的感性阶段,是对生活的深入观察、体验、发现美,得到关于现实中美的事物的表象;审美认

识理性阶段，则是审美意识充分发挥主观能动作用，将表象加工成内心视像，最后设计出审美意象。当抽象思维能力达到一定阈限，而形象思维能力突出时，才能产生创造性思维。当形象思维和抽象思维能力都达到一定高度时，是创造性思维最理想的境地，也是最突出的设计思维。

3. 灵感思维

灵感思维是借助某种因素的直觉启示而诱发突如其来的创造灵感的设计思维方式，及时捕捉灵感火花，得到新的设计和发明创造的线索、途径，产生新的结果。灵感思维还可细分为寻求诱因灵感法、追捕热线灵感法、暗示右脑灵感法、梦境灵感法等。灵感思维是一种把隐藏的潜意识信息以适当形式突然表现出来的创造性思维的重要形式。

4. 发散思维

发散思维是从一个思维起点，向许多方向扩展的设计思维方式，也称求异思维或辐射思维。例如，一题多解：小小的一把美工刀，看起来只能用于切割、裁削，但从发散思维的角度看这把美工刀，就可举出其应用于生活、学习、游戏、工作、运输、施工等方面的无数用途。发散思维具有流畅、变通、独特三个不同层次的特性。积极开发发散思维的能力，需克服若干心理误区：一是思路固定单一模式的误区，二是明显陷入错误的歧途而不可自拔。这就是要抛弃错误结论，迅速进入新的思考。要准确把握与判断发散思维可能成功与否，需要广博的学识和善于吸收多种学科的知识，厚积薄发，广开思路，有意识地促进发散思维突破的契机。

5. 再造想象与创造想象

想象是对记忆中的表象进行加工改造形成新形象的过程。通过想象，把概念与形象、具体与抽象、现在与未来、科学与幻想巧妙地结合起来。再造想象是根据别人对某一事物的描述而产生新形象的过程；在创造活动中，人脑创造新形象的过程称为创造想象。创造想象比再造想象具有更多的创造成分，是创造性思维活动中最主动、最积极的因素。通过创造想象可弥补事实链条上的不足和尚未发现的环节，甚至可以概括世界的一切。设计师的每一种理论假设和设计方案都是想象力得以充分发挥的产物。

6. 逆向思维

逆向思维法称"反向思维法"，即把思维方向逆转，是和常人或自己原来想法对立的，或与约定俗成的观念截然相反的设计思维方法。比如火，通常观念用的灶具只能是金属与陶瓷的容器，能耐火烧烤；纸，是易燃的，设计史上没有人用纸作灶具。"纸"不容于"火"是约定俗成的概念。万万没想到日本一位设计师却利用纸的优势，采用新技术通过加工使之达到普通火焰温度不易燃烧的程度，制成器具，用于烧烤。这便是逆向思维设计方法的典范。

7. 集合创造性思维

集合创造性思维是指为了创造发明和开发设计新产品，在两个人以上的集体讨论中，激发每一个人的创造性思维活动的方法。通常是在限定的时间里，集中一定数量的人针对一个

问题利用智力互激、结合,从而产生高质量的创意。例如,美国人奥斯本提出的"大脑风暴法",还有"高顿思考法""653法""MBS法""GNP法""CBS法"等。原则上都是让与会者集体发挥智慧的设计创作方法。

8. 辐合思维

辐合思维是遵循单一的求同思维或定向思维模式求取答案的设计思维方法,即以某一思考对象为中心,从不同角度、不同方面将思路集中指向该对象,寻求解决问题的最佳答案的思维形式。例如,把市场调查收集到的多种现成的材料归纳出一种结论或方案。在设想或设计的实现阶段,这种思维形式占主导地位。

在创造性思维开发的具体进程中,方法是多种多样的,目前世界上已总结出来的就有300多种。例如,异同自辨的异同方法,纵串横联、交叉渗透的立体思考法,寻根究底、由果推因的逆向思维法,宏微相连的系统想象法,打破常规、以变思变的标新立异法等,还有最著名的智力激励法和检核表法等。

8.3.3 综合性能力的培养

设计创造是以综合手段、以创新为目标的高级、复杂的思维活动过程。作为设计创造主体的设计师,必须具备综合性能力。第一,要能将复杂枯燥的市场数据转化成活生生的设计模型;第二,要能举一反三、触类旁通地引发许多新的设计方案;第三,要能自如地驾驭形态和色彩,将灵感之花转换为具体的、由一定的材料与技术构成和实现的设计成品;第四,要能将人们潜在的生活需要变成真实满足,从而改变人们的生活行为与方式。

1. 驾驭市场的超前能力

在市场开发中,设计目标直指未来。作为一个优秀的设计师,应该随时关注市场的需求及变化。如图8-23所示,必须开发自己调查研究和科学预测的能力。设计师在新产品开发中科学方法的运用,促使市场调查有目的、有计划、有系统地深入进行。收集整理有关市场活动的各种情报资料,并进行思考、分析和论证(如图8-24所示),从而为实现企业市场营销决策、营销目标提供有力的科学根据。市场需求发展的变化,不断推动着产品的更新换代,新名牌往往通过对功能的深入发掘,对人的需求多样性的满足以及审美品位的提升而崭露头角。

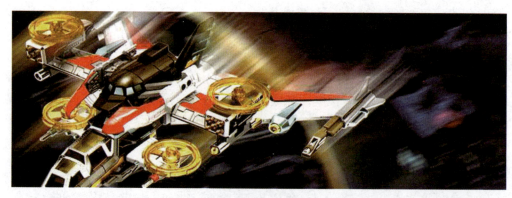

图8-23 设计师须在调查研究和科学预测中关注新趋向、开发新产品、设计新方案

第8章 艺术设计的主体

图8-24 英国汽车设计师carl：设计师须密切关注市场需求变化，提高科学预测的设计能力

关于驾驭市场的超前意识、超前能力这方面的问题，国际平面设计联合会(ICOGRADA)前主席、以色列国家设计联合会主席大卫·格鲁斯曼先生(David Grossman)指出："未来，设计行业将面临挑战，但同时也是一个很好的发展机会，这意味着我们的设计师将面对很多的困难，因为设计本身就是一个难以被了解的行业，设计师的价值不在于昨天做了什么，而在于未来能做什么，设计师应该要让人们了解设计是怎么一回事。"

对设计评价的标准，也随着时代的变化而发展、变化。经济环境的改变，新科技、新材料的发明和运用，大众消费观念的提高，审美情趣和社会文明意识的增强，都直接影响着设计文化的变迁。因此，设计师要及时掌握并预测变化的趋势，使设计成为人类文明与进步的表征，是设计师必须遵循的原则。"流行色"一词，也正是这一原则的具体体现。在美国，有庞大的设计机构，预测来年的流行方案，强烈的超前意识是现代设计顺应时尚变化的突出要求。时尚的变化，影响着设计的变化，如图8-25所示，因此设计师必须不断研究新变化、研究新问题，这要成为终身钻研的课题。同时，不断推出新的、超前的设计，也在创造和引领着新时尚；设计师在预测未来流行趋向的同时，也要根据流行变化的规律和法则制定出引导流行的设计策略和目标。

图8-25 设计师须不断研究课题、研究新时尚，创造新成果

设计师对于未来设计品种的差别化和细分化，是新品牌开发的有效措施，因为未来新产品的功能效应和新的使用方式是从现有方式中分化和变化而来的。在这里，不仅要重视对于人们当前需求的研究，更需要重视对不久的将来新品种多样性和发展变化轨迹的研究，从而提高新的功能的科技成果，才能取得新的工作原理、新的结构方式、新的材料梯队和新的设计造型能力。

2. 协调合作的能力

设计师要具备善于处理各种公共关系的能力。设计师要积极参与企业、行业、社会的设计调查、设计竞争、合同签订、现场施工等实践活动，并在设计期间，经常与客户、实施方、消费者之间进行联系与合作，如图8-26所示，深入生产制作现场，研习工艺技术，借此不断扩大知识面、接受新经验，形成处理设计中不断出现复杂关系的能力。设计师通过与其他设计师、艺术家、建筑家、工程师、会计师、管理者等多方面的合作，其个人的知识技能的欠缺可以得到弥补。设计师协调与外界之间的关系，关键是沟通，是与合作者之间相互尊重、相互配合的一种互动关系。

图8-26　深入生产制作现场

点评：美国著名华人环境设计师张爱礼女士一行深入湖北宝源木业有限公司生产线集控中心调研。

要培养设计师与外界合作的能力，能与他人合作，是设计师必须具有的能力。由于设计师的个人能力、精力所限，很少有设计专家同时又是生产专家、销售专家或市场专家。但是，可以肯定地说，不精通先进的生产工艺、不精通销售市场、不谙熟机构上下左右、里里外外相互间的关系，就很难展开实践活动和设计出先进的产品。如果不顾一切硬着头皮设计，至多产生设计探讨的价值，而不具有生产实施、销售的价值。对于设计师而言，从学生时代就要开始接触各种工艺，如木工工艺、金属工艺、塑料工艺、印刷工艺，以及材料学、价值工程学、生产管理、经济核算等课题。设计师要向生产人员学习、向销售人员学习、设计师之间也要互相学习。生产技术日新月异，生产管理也面临着层出不穷的难题，因此，设计师终身都有需要学习的新课题。

现代设计师，按专业方向可分为平面设计师、工业设计师、珠宝设计师、室内设计师、景观设计师、商业美术师、建筑设计师、服装设计师、动画设计师、网页设计师、交互设计师等；按性质可分为企业设计师、驻厂设计师、职业设计师、个体设计师等。在这些不同规模的机构之间，是一种优势互补、诚信和谐的社会群体关系。设计团体如同一个部门的上下左右，助理设计师、设计师、主管设计师、总设计师、经理、总经理之间，虽然存在着经历、阅历、知识、能力等层次方面的诸多差异，但相互之间是一种平等、团结、协作的互利关系，如图8-27所示。设计部门是整个企业链条中的一个环节、一个关键因素，有承上启下

第8章 艺术设计的主体

的作用；设计师个人，则是设计部门一个团队中的一个成分，在这个设计群体里"没有完美的个人"，只有分工不同，各司其职一条龙式的不可分割的设计集体。他们的工作牵涉多方面的通力合作，而设计还是市场组合中的一个有机部分。设计师一方面要从市场营销部门取得市场资料，要与工程技术人员密切配合工作；另一方面还要与营销部门密切结合，通过市场反馈来改进设计、促进销售，团队精神是现代设计成功的保证，如图8-28所示。

图8-27　设计团队

点评：一个优秀的设计团队：是整个企业链条中的一个环节，是团结协作的设计师集体。

图8-28　乐浪湾团队

点评：在乐浪湾这个拥有创造力的国际设计团队中，没有完美的个人，只有分工不同，是不可分割的集体。

设计师——设计作品——设计环境——使用者之间的关系，并非简单相加而成为整体的，应是各自独立的多层次有机"链接"，通过协调使之构成完整、完善的统一体的内涵。协调在这里的意义是使这种"链接"关系趋于和谐，"协调"中包含着丰富的有机组合因素，构成了设计品及人与环境的对应关照系统。

3. 超越自我的能力

随着社会生活的不断发展、现代科学技术日新月异的变化，现代设计的覆盖面越来越广泛，设计行为在多数情况下已不只是设计师的个人行为。为适应这种发展与变化，设计师个体不仅要具有比过去任何时期都更加广泛的知识面、更加系统的知识结构，还要具有更强的超越自我的能力。

设计师真正的设计品是创造，在设计的创造活动中，是自觉的、有目的的社会行为，不是设计师的"自我表现"。对此，米兰GS建筑设计事务所董事兼首席设计师约瑟夫·思考利博士2015年在国际交流时指出，一个看似简单却关键的问题："室内设计师的使命究竟是什么？"通常的理解是，室内设计方案就是对天、地、墙的装饰，门窗、设计的选择，以及家具、布艺、装饰品的布置。这些工作中，有很多已经存在了需要遵守的法规、规范，或可以遵循的知识及规律。但是，除了环境硬件的改造之外，家，更是一个用来居住、充满了个人行为的场所。因此，他说："设计的基本着眼点永远是——生活其间的人、生活其间的家庭而不是设计师，如何把握一个空间环境向参观者所直接或间接地传递某种气质，使使用者对环境产生归属感，则是远远超出规范之外的东西。理解并实现这个目标，便是一个专业设计师的使命。"非常精彩，这就是一种超越自我的意识。可见，作为以设计创作为主体的现代设计师，应该自觉地运用设计为社会服务、为人的利益而设计，这是社会对设计师的要求，也是设计师超越自我之所在。

现代设计师在着手一项设计之前，都要对其面对的任务做出判断，判断他的设计将会有利于社会利益，还是有损于社会利益；设计师还要抵制设计界的不良风气，不能一味追求经济效益而丧失社会公德；不能抱有侥幸心理试图蒙混过关，而致使"作品"——"商品"只能积压货架与仓库，造成资源的巨大浪费。其他任何危及社会的不良设计，都应该遭到具有高度社会责任感的设计师的坚决反对，对社会规范和法规的遵守和维护，是现代设计师专业素质必须加强的一个重要方面。

作为任何一种设计方法和流派，没有永恒不变的。中世纪凝练厚重的"罗马式风格"被挺秀、华美的"哥特式"建筑所替代；然而，细密繁缛不可一世的哥特式风范曾几何时，又被简洁、明快的机械美学——现代主义设计样式所突破。设计从开发到生产然后进入销售渠道，经历由"朝阳期"到"灿烂期"再到"夕阳期"，像日月循环的过程。现代设计师不能故步自封、停留在一个固定的位置上，或仅仅"坚守"自己曾经领先的优势，应按照不同时期发展的要求，不断建设自我、挑战自我，采取不断变化发展的设计手法，正确把握设计品的生命周期理论，敏锐捕捉市场变化的契机，准确地策划新的设计，不断剔除扬弃过去的设计方案，从一个设计方案引发另一个新的设计方案的诞生。时时刻刻顺应这种适应变化发展的规律，这便是现代设计师不断超越自我的战略原则。

随着现代商业经济的高度发展，现代设计进入21世纪以来更为繁荣。有国外数据显示，

第8章 艺术设计的主体

西方人一天中要接受的广告信息可达近3000个,无论这个数据是不是天方夜谭,但各种网络、广告信息之多,确实是现代社会的最大特色。微信、电视、互联网、报纸杂志、街头、车站、码头……只要有人的地方,就有各种形式的广告;满街的纸片,偶尔还有言过其实的呼叫;有时合家欢聚一堂时,突然一阵门铃声,竟是有人来推销商品或保险等。广告在进入一种惊人的魅力时代,又带来了对人的生活、环境的干扰,人伦的丧失(虚假广告等)这一类问题的接踵而来,凡此种种,又使现代设计师面临着一个解决这些疑难杂症的新课题。

思考练习题

1. 现代艺术设计师与手工时代的工匠、民间艺人有什么区别?试述他们在各自社会中所充当的角色和所发挥的作用。

2. 分组讨论、课堂发言。

讨论题:作为一名合格的设计师应尽的历史使命与社会职责是什么?联系自己的专业谈谈设计师的知识技能应包括哪些方面?如何建立?

3. 什么是创造性能力?怎样开发?创造性思维的表现形式有哪些?举例说明。

4. 实践课题:设计师的社会角色调查报告。

(1) 目标:通过社会调查,明确自己学习的目标以及必须加强的知识技能及学习计划的安排。

(2) 内容:深入了解各专业设计师的地位、业绩及其发挥的作用。

(3) 要求:按照不同专业选择2~3个对口的设计公司,对设计师的工作业绩和岗位能力、专业需求做全面的分析,需要哪些补充与建设。不少于3000字,配合一定的案例与插图,并进行合理的图文组织编排,用A4纸打印。

参 考 文 献

1. [日]内田繁冲健次.日本室内设计与装修[M].南宁：广西美术出版社，2002.
2. [英]E.H.贡布里希.艺术发展史[M].范景中，译.天津：天津人民出版社，1992.
3. 王受之.世界现代设计史[M].北京：中国青年出版社，2002.
4. [英]约翰·沙克拉.设计—现代主义之后[M].上海：上海人民美术出版社，1995.
5. 席跃良.环境艺术设计概论[M].北京：清华大学出版社，2006.
6. 朱旭编.改变我们生活的150位设计家[M].济南：山东美术出版社，2002.
7. 尹定邦.设计学概论[M].长沙：湖南科学技术出版社，2002.
8. [日]广川启智.日本著名包装师佳作集[M].沈阳：辽宁科学技术出版社，2002.
9. 中国广告年鉴[M].北京：新华出版社，2006.
10. 汝信，徐怡涛.中国建筑艺术史[M].银川：宁夏人民出版社，2002.
11. 娄永琪，PiusLeuba，朱小村.环境设计[M].北京：高等教育出版社，2008.
12. 张乃仁编.设计词典[M].北京：北京理工大学出版社，2002.
13. [美]斯蒂芬.贝利.20世纪风格与设计[M].罗筠筠，译.成都：四川人民出版社，2000.
14. 何洁.平面广告设计[M].长沙：中南大学出版社，2003.
15. 潜铁宇，熊兴福.视觉传达设计[M].武汉：武汉理工大学出版社，2006.
16. 王秋凡.西方当代新媒体艺术[M].沈阳：辽宁画报出版社，2002.
17. Admin.世界设计大会——新闻发布会[Z].中国工业设计协会网.bjhttp://www.chinadesign.cn/，2016.
18. 新华社."十三五"国家科创规划出炉，多项主要指标翻番[Z].中华网.http://news.xinhuanet.com/info/，2016.
19. 公共艺术.极简的几何形态雕塑[Z].中国公共艺术网.http://t96596190.lofter.com/，2015.
20. 中国工业设计协会.中国全面进入创新时代[Z].中国工业设计协会网.bjhttp://www.chinadesign.cn/，2016.